spot

context is all

SPOT 18
普普就是一切都很好：沃荷的六〇年代
POPism: The Warhol Sixties

作者：Andy Warhol（安迪‧沃荷）、Pat Hackett（帕特‧哈克特）
譯者：楊玉齡
封面設計：顏一立
責任編輯：冼懿穎
校對：呂佳真

法律顧問：董安丹律師、顧慕堯律師
出版者：英屬蓋曼群島商網路與書股份有限公司台灣分公司
發行：大塊文化出版股份有限公司
台北市10550南京東路四段25號11樓
www.locuspublishing.com
TEL：(02)8712-3898　　FAX：(02)8712-3897
讀者服務專線：0800-006689
郵撥帳號：18955675　　戶名：大塊文化出版股份有限公司

總經銷：大和書報圖書股份有限公司
地址：新北市新莊區五工五路2號
TEL：(02)8990-2588　　FAX：(02)2290-1658
製版：瑞豐實業股份有限公司

初版一刷：2017年3月
定價：新台幣450元
ISBN：978-986-6841-84-2
版權所有　翻印必究
Printed in Taiwan

國家圖書館出版品預行編目 (CIP) 資料

普普就是一切都很好：沃荷的六〇年代 / 安迪 .沃荷（Andy Warhol），
帕特 .哈克特（Pat Hackett）著；楊玉齡譯 . -- 初版 . -- 臺北市：網路
與書出版：大塊文化發行, 2017.03
408面；14.8*20公分 . -- (Spot；18)
譯自：POPism : the Warhol sixties
ISBN 978-986-6841-84-2　（平裝）

1.沃荷（Warhol, Andy, 1928-1987）2.藝術家 3.普普藝術 4.傳記

909.952　　　　　　　　　　　　　　　106001253

普普
就是一切
都很好

沃荷的六〇年代
POPISM: THE WARHOL SIXTIES

ANDY WARHOL（安迪・沃荷）

&

PAT HACKETT（帕特・哈克特）著

楊玉齡 譯

目錄

普普的特性就是
「隨處可見」,所以大部
分人還是把它視為理當如此,
但我們卻對它驚嘆不已——對我
們來說,它是一門新藝術。一旦你
「搞懂」普普,一個符號在你眼裡,
再也不會是原來的樣子。然後一
旦你思考過普普,美國在你眼
裡,也再不會是它原來的
樣子了。

很多
人都以為,工廠裡的
訪客是為了和我廝混而來的,
以為我是某種巨大的魅力源,是
每個人想要見的,但事實上完全相
反:是我想和他們每個人廝混。我只
不過是付了房租,而那群人會來,只
是因為門沒關。人們並不特別有興
趣想看我,他們有興趣的是看到
彼此。他們來這裡看還有誰
也來了。

1965 P. 134

帕　拉
佛納妮亞精品店在六五年
底開張,又帶動了另一股潮流──
這些店鋪早晨很晚才開,甚至中午才開
門,但是營業到很晚,差不多晚上十點。
有些精品店甚至營業到半夜兩點。當你進去試
穿時,你會聽到像是〈滾出我的雲朵〉這類歌
曲──於是你買衣服時的氛圍,和你將來穿著它
們時的氛圍,大致是一樣的。而且這些小精品
店裡的店員,作風也總是一派輕鬆,就好像
他們是在自家公寓的某個房間裡──他
們會隨意坐著,翻雜誌,看電視,
吸食一點麻藥。

在　那
個年頭,你即使身無
分文,還是有可能可以過日
子,而地下絲絨就差不多是這
種情況。盧告訴我,他和約翰有
一次連續幾週都只吃燕麥過活,而
且掙錢的來源只有靠捐血,或是
擺姿勢給不入流的週報拍照,
來搭配他們那些驚世駭俗
的報導。

1966 P. 198

後記
P. 407

1 9 6 7 P. 280

體 育
館對我來說,是極致
的六〇年代地點,因為就像
我說的,我們讓它保留原狀,
墊子、雙槓、舉重、吊環皮帶以
及槓鈴。你會想說,「體育館,哇,
真棒」,然後等你再看一眼這些
你習以為常的東西,你看到它
新的一面,而這便是一個
很好的普普經驗。

1968 ～ 1969

我 明
白到,在這之前我們沒
有碰上壞事,只是時間的問題。
瘋狂的人總是令我著迷,因為他們
是這麼地有創意——他們沒辦法做出正
常的事。通常他們都不會傷害別人,只
是自尋煩惱而已;但是我以後怎樣才能
知道是哪一種狀況?

P. 348

致謝

史帝芬・艾倫森（Steven M.L. Aronson）是個絕好的朋友，即使離開出版界之後，仍然繼續編輯這本書。他的機智、古怪的見解以及清楚明白的鑑別力，都是無價之寶。他一行一行地、一條一條地，塑造出六〇年代的場景。

安迪・沃荷（Andy Warhol）與帕特・哈克特（Pat Hackert）

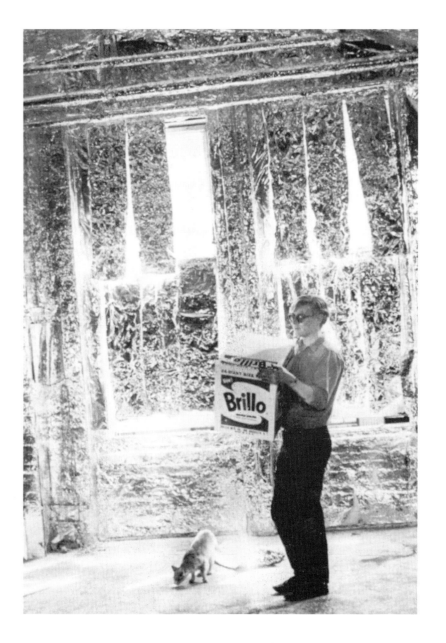

萊斯特・波斯基、田納西・威廉斯和安迪。萊斯特告訴茱蒂・嘉蘭有關田納西怎麼評價她的演技因而惹出麻煩。（圖片來源：DAVID MCCABE）

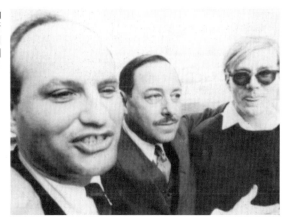

左下：**安迪和昂丁**。昂丁非常棒。我一直跟著他，把他的二十四小時錄影下來，並做成一本書。（圖片來源：FACTORY FOTO）
右下：**英格麗德・超級巨星和伊迪**。英格麗德是運動好手。不管是什麼年代，你總是可以讓她彈起來跳馬舞。（圖片來源：FACTORY FOTO）

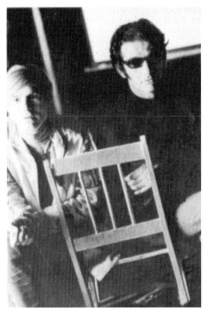

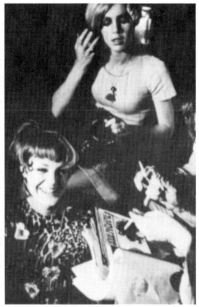

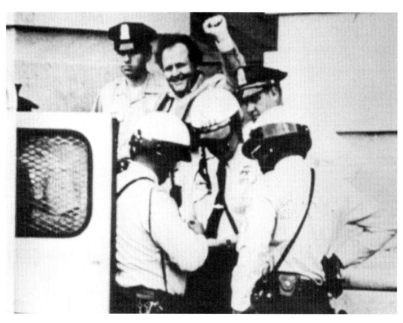

1960 年代末，埃米爾・德・安東尼奧
參與一個在美國參議院外的遊行。我的
藝術訓練就是來自德。（圖片來源：
LORRAINE GRAY）

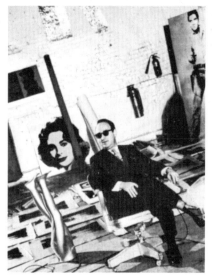

伊凡・卡普在工廠。人們喜愛伊凡對
藝術那種輕鬆、個人的經銷風格。我
們經常一起去搖滾秀。（圖片來源：
FACTORY FOTO）

上：**亨利·蓋哲勒準備拍攝**。我和亨利每天會講五小時電話。（圖片來源：FACTORY FOTO）
下：**賈斯培·瓊斯和安迪**。我總是不曉得瓊斯對我的真正看法。（圖片來源：FACTORY FOTO）

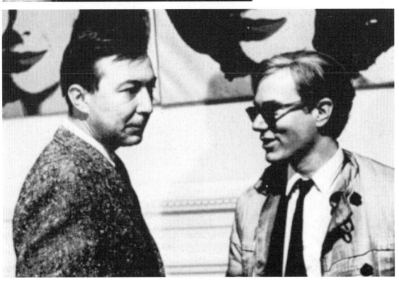

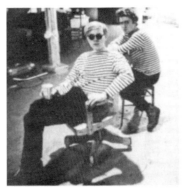

左上：**安迪和傑拉德‧馬蘭加**。傑拉德寫詩，而且還帶我去格林威治村許多的讀詩會。
（圖片來源：STEPHEN SHORE）
右上：**查克‧韋恩**。（圖片來源：STEPHEN SHORE）
下：**伊迪‧塞奇威克和安迪在場景俱樂部**。伊迪為了搭配我的髮色，把頭髮染成銀色，
而攝影師都無法把我們二人分辨出來。（圖片來源：FACTORY FOTO）

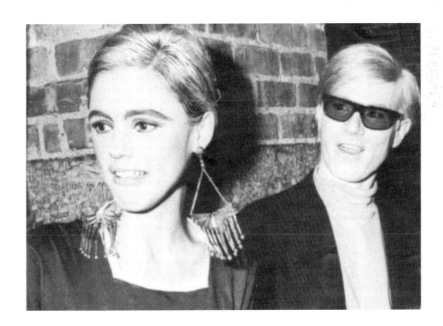

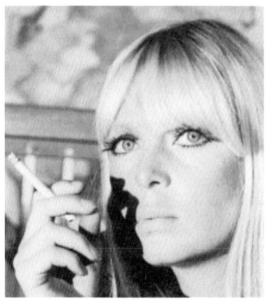

上：**妮可**。妮可演出電影
《甜蜜生活》。某人形容她
的歌聲像是「帶有嘉寶口音
的 IBM 電腦」。（圖片來源：
PAUL MORRISSEY）

下：在工廠，你永遠不必刻
意安排一個照相的場景。他
們只需要來到這裡，然後拍
照就成了。（圖片來源：
STEPHEN SHORE）

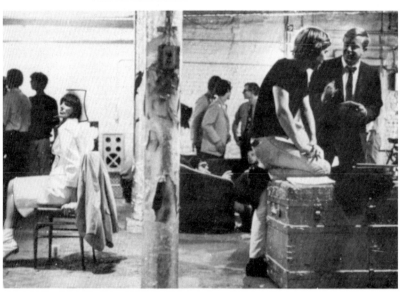

上：**維拉・克魯茲**。（圖片
來源：FACTORY FOTO）
下：**安迪、佛瑞德・休斯、
派翠克和泰勒・米德**。1964
年，泰勒聲稱作為一個電影
製作人我「不夠格」，然後
便跑到巴黎生活。（圖片來
源：FACTORY FOTO）

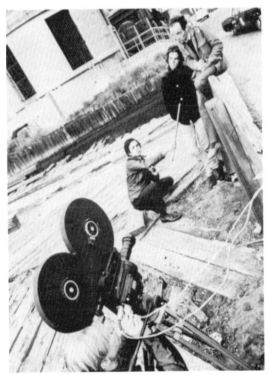

圖片來源：FACTORY FOTO

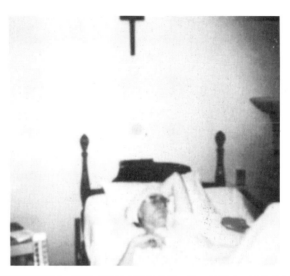

安迪受槍傷後躺在醫院裡。我動了五個小時的手術。我一度死去，而他們把我帶回來。有好多天我不能確定自己是否活著。（圖片來源：FACTORY FOTO）

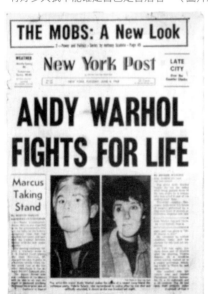

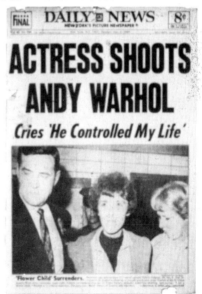

《紐約郵報》（*The New York Post*）授權翻印。©1968, NEW YORK POST CORPORATION

取得授權翻印 ©1968, NEW YORK NEWS INC.

上：（左）安德莉亞・費爾德曼和
（右）潔拉丁・史密斯。（圖片來
源：FACTORY FOTO）
左下：賈姬・柯蒂斯，她。（圖片
來源：FACTORY FOTO）
右下：賈姬・柯蒂斯，他。（圖片
來源：SANDY DENNIS）

上：電影《肉》中的喬・達拉
山多、派蒂・迪阿本維爾和潔
拉丁・史密斯（圖片來源：
JED JOHNSON）
下：（左至右）艾瑞克・愛
默生、湯姆・荷帕茲（Tom
Hompertz）和喬・達拉山
多。（圖片來源：FACTORY
FOTO）

凱蒂・達琳。凱蒂是我所見過最令人驚艷的變裝皇后。在正常情況下，你會無法相信「她」是個男人。（圖片來源：PETER BEARD）

這是我對一九六〇年代發生在紐約的普普風潮的個人觀點。在撰寫它的過程中,帕特‧哈克特和我重建了那十年,從六〇年我畫第一幅普普繪畫開始。它是一個回顧,回顧我的朋友和我當時的生活情景——回顧繪畫、電影、時尚以及音樂,回顧超級巨星以及人際關係,它們構成了我們在曼哈頓閣樓裡的場景,我們管那個地方叫工廠。

——安迪‧沃荷

TO 1963

FROM

1960

如果十年前我就死掉，現在恐怕會是受人膜拜的偶像了[1]。到了一九六〇年，當普普藝術（Pop Art）剛剛在紐約冒出頭來，藝術界對它趨之若鶩，就連一向古板的老歐洲，也終於不得不承認我們是世界文化的一部分。抽象表現主義那時早已成為一種制度，然後，就在一九五〇年代末，賈斯培・瓊斯（Jasper Johns）與鮑伯・羅森伯格（Bob Rauschenberg）及其他人，開始把藝術從「抽象」和「反省」那兒帶回來。然後普普藝術把內在部分翻轉成外在部分，把外在部分塞進了內在部分。

任何人走過百老匯街頭，都能一眼認出普普藝術家製作的影像——漫畫、野餐桌、男人的褲子、名流、淋浴簾子、冰箱、可樂瓶——全都是偉大的現代社會產物，是抽象表現主義者費了好大的勁想要視而不見的東西。

關於普普畫家，有一個現象很驚人：他們在碰到彼此之前，畫風已經很相似了。我的朋友亨利・蓋哲勒（Henry Geldzahler），在正式受封為紐約文化沙皇之前，是大都會博物館二十世紀藝術館館長，他曾經這樣形容普普的開端：「就好像一部科幻電影——你們這些來自城中各個角落的普普藝術家，互不相識，各自從垃圾堆中爬出來，頂著自己的畫作，搖搖晃晃地往前走。」

給我藝術訓練的人，是埃米爾・德・安東尼奧（Emile de Antonio）——第一次見到他的時候，我是一個商業藝術家。在六〇年代，德因為拍了尼克森和麥卡錫的電影而出名，但是回溯

到五〇年代，他是一名藝術經紀人。他會把藝術家和任何東西串連起來，從社區電影院到百貨店和大企業。但是他只和朋友合作；如果德不喜歡你，他才懶得理你。

德是我認得的第一個「把商業藝術視為真正藝術」以及「把真正藝術視為商業藝術」的人，而且他還令整個紐約藝術圈都採取這種態度。

五〇年代，約翰‧凱吉2住在離德很近的鄉間──紐約上州的波莫納（Pomona），兩人變成好朋友。德在那裡幫凱吉辦了場音樂會，而他也是因為這樣，第一次見到瓊斯和羅森伯格。

「他們兩個當時正趴在地上打釘子，在蓋舞台，」德有一次這樣告訴我。「他們住在珍珠街，一窮二白，而且每次到鄉下都會洗澡，因為他們住的地方沒有淋浴設備──只有一個小水槽，讓人隨便擦洗一下身體。」

德安排賈斯培和鮑伯去幫第凡內的吉恩‧穆爾（Gene Moore）做櫥窗，對於這些工作，他們沒有用真名，而是兩人共用「麥特森‧瓊斯」（Matson Jones）這個假名。

「鮑伯會想出一大堆櫥窗展示的商業點子，有些可能非常爛，」德有一次這樣說。「但是其中某個絕妙的點子，可以繪製在藍圖紙上，轉換成影像。那是差不多一九五五年，他的畫一張張賣不出去的時候。」德開懷大笑，顯然想起鮑伯那些五花八門的點子。「他粗糙的作品非常都美，但是那些看起來『很藝術』的作品，則很糟糕。」德告訴我的這些話，我記得一清二楚，因為接下來他又說，「我真不知道你為什麼不去當畫家，安迪──你的點子比他們任何人都多。」

其實還有幾個人也跟我講過同樣的話。但我總是不確定自己在繪畫界的位置。然而，德對

我的支持以及他開放的態度，讓我產生了信心。

我畫了第一批油畫之後，德是我想要展示的對象。他總是能一眼看出價值所在。他不會說

些模稜兩可的話，像是「這些畫哪兒來的？」或是「誰畫的？」他會仔細端詳某個作品，然後

告訴你他真正的想法。他經常在接近黃昏時分，到我這裡來打個轉，喝兩杯──他就住附近──

而我會把正在做的商業繪畫或插畫，秀給他看，通常我們就只是瞎扯一通。我很喜歡聽德說話。

他話說得好極了，低沉輕鬆的嗓音，標點符號清清楚楚（他曾經在維吉尼亞州的威廉與瑪麗學

院〔College of William and Mary〕教哲學，也在紐約市立學院〔City College of New York〕教過

文學）。他給你一種感覺，彷彿你只要聽他說得夠久，便能把這輩子需要通曉的知識都給補齊。

我們喝了不少威士忌，倒在利摩日（Limoges）瓷杯裡喝的，那是我當時用的餐具。德酒喝得

很兇，但我喝得也不算少。

　　那陣子我都是在家工作。我的房子有四層樓，包括地下室的房間以及廚房，我媽和一大群

貓咪就住在那兒，貓兒全都叫作山姆（某天晚上，我媽突然出現在我的公寓門口，帶了幾只行

李箱和購物袋，宣稱她已經永遠離開賓州，要「和我的安迪住在一起了」）。我跟她說，好啊，

你可以住下來，但是只能住到我裝好防盜鈴。我愛老媽，但是坦白說，我以為她很快就會對都

市厭煩，然後想念起賓州以及我的哥哥和他們的家人。結果她沒有，也就在那個時候，我決定

要買上城這棟房子）。她使用樓下的部分，我住在樓上幾層，然後在客廳工作，有點神經分裂

的味道——一半像工作室，塞滿了畫作和繪畫用具，另一半就像普通客廳。我的百葉窗簾總是拉下來——窗戶面西，而且反正也沒什麼光線——牆壁貼了一層木質鑲板。那個房間有股昏暗的感覺。我有一批維多利亞時代的家具，另外攙雜著一座陳舊的旋轉木馬，一部遊樂場的拳擊機，幾盞第凡內燈，一個印第安人木雕，填充孔雀，以及投幣遊戲機。

我抽屜裡的東西堆得整整齊齊，一切井井有條。我還算是能做到部分有條理的人，只是經常要和亂堆東西的傾向奮戰，而且家裡到處都有一小堆、一小堆還沒有機會加以分類的東西。

某天下午五點鐘，門鈴響起來，德來找我，順便坐了下來。我幫我倆倒了威士忌，然後走到兩幅我剛剛完成的畫作旁邊，每幅都有六英尺、高三英尺寬，它們面壁靠牆而站。我把它們翻轉過來，並排靠在牆上，再退後幾步來觀賞一下。其中一幅畫的是一個可樂瓶，在側邊一半的空間加上抽象表現主義的井號。第二幅是黑白的，就只有光禿禿的一個可樂瓶輪廓。我沒有對德說任何話。我不用開口——他知道我想知道什麼。

「嗯，這麼說吧，安迪。」在瞪視它們幾分鐘後，他說。「其中一幅很爛，只不過樣樣都來上一點。另一幅則非常棒——它就是我們的社會，是我們現在的樣子，它十足地美麗和原始，你應該撕掉第一幅，展示另一幅。」

對我來說，那是一個很重要的下午。

從那天過後，一看到我的畫作便爆笑出來的人，數量到底有多少，我甚至都算不清了。但

是，德從來沒把普普當成笑話來看。

臨走前，他低頭看著我的腳說，「你到底什麼時候才要幫自己買雙新鞋？你穿著那樣的鞋滿城跑已經一年了。它們又破爛又詭異——你的**腳趾頭都跑出來了。**」我很喜歡他有話直說，但是我沒去買新鞋——我花了好久才把那雙鞋穿合腳。不過，他大部分的建議，我還是會聽的。

在五〇年代末期，我經常逛畫廊，通常是和好朋友泰德·凱瑞（Ted Carey）一起去。泰德和我想要讓費爾菲爾德·波特（Fairfield Porter）幫我們畫像，我們想說，如果讓他把我們畫在一起，到時候我們可以把畫切開，各自拿走自己的畫像。沒想到，他安排我們非常靠近地坐在沙發上，害我們沒辦法在兩人之間畫一條直線來切割，我只好把泰德那部分買下來。總之，泰德和我經常一起逛藝廊，追蹤最新的發展。

某天下午，泰德很興奮地打電話給我，說他剛剛在李奧卡斯特里畫廊（Leo Castelli Gallery）看到一幅畫很像一本漫畫書，我應該立刻趕去親自瞧一瞧，因為我當時也正在畫那一類的東西。

稍後我和泰德碰了面，我們一起上樓到那家藝廊。泰德花了四百七十五美元買下一張賈斯培·瓊斯畫的電燈泡，這樣才方便我們混進不對外開放的裡間，然後我就看到了泰德剛才跟我提到的那幅畫——一名男子坐在火箭裡，背景有一名女子。我問向我們展示畫作的人，「那是什麼呀？」他說那是一名年輕藝術家的畫，名叫羅伊·李奇登斯坦（Roy Lichtenstein）。我問

他認為那幅畫如何？他說，「我覺得它十足地撩人，你不覺得嗎？」於是我告訴他，我也畫類似的東西，並問他想不想到我工作室來看一看。我們約了當天下午稍後。他的名字是伊凡・卡普（Ivan Karp）。

等伊凡來的時候，我已經把所有商業畫作都收起來了。既然他對我一無所知，那就沒什麼必要向他介紹我在廣告方面的背景。當時的我，有兩種風格——一種帶有筆觸和滴流的偏抒情畫風，以及沒有姿態的硬畫風。我喜歡兩種都秀給別人看，刺激他們來評論兩者的差異，因為我那時還不確定你能不能把藝術裡所有的姿態都給移除，讓作品模稜兩可，不具特質。我知道我絕對想要去掉那些姿態的評論——那也是為什麼，我在畫畫時總是要播放同一首搖滾樂，一張四十五轉的唱片，不斷重複一整天——像是伊凡初次來訪那天，我播放的是迪奇・李（Dickey Lee）的〈我昨天看到琳達〉（I Saw Linda Yesterday）。隆隆作響的音樂能清空我的腦袋，讓我只憑本能來工作。事實上，我用的音樂也不限於搖滾樂——我曾讓收音機大聲播放歌劇，以及讓電視畫面開著（但沒有聲音）——如果那樣還不足以清空我的腦袋，我就會打開一本雜誌，把它放在身邊，一邊作畫，一邊讀某篇文章。我最滿意的作品，就是那些冷冰冰的「不予評論」的畫作。

伊凡很驚訝我沒聽說過李奇登斯坦。但是我比他更驚訝，發現竟然有其他人也在畫卡通和商業題材！

我和伊凡一見如故，處得很好。他很年輕，對任何事都抱持「激昂」的態度。他有點兒隨

音樂起舞。

開頭十五分鐘左右，他很仔細地觀察我的作品，然後開始分類。「只有這些大膽直接的作品是重要的。其他全都在向抽象表現主義致敬，而它們不重要。」說著說著，他大笑起來，「我是不是太臭屁了？」我們對於我這個新主題談了很久，而他總有辦法讓你感覺良好，於是在他離開後，我就坐下來，把他剛剛說最喜歡的卡通畫「小南西」（Little Nancy）包起來，打上一個紅蝴蝶結，寄到畫廊去給他。

隔天，他帶了幾個人過來，他們都是能接受放在卡斯特里畫廊的裡間、李奇登斯坦作品的人（卡斯特里那時還沒有公開展示李奇登斯坦的作品——還不算是正式展出）。

幾個月後，我問伊凡他一開始是怎樣把羅伊的畫拿到藝廊的。他說，有一天他在藝廊對一些大學生演講，關於如何評鑑新藝術家的作品（如何判斷你想不想展出它們），這時一名看起來很緊張的年輕人，手裡拿著畫，出現在門口——他看到滿屋子的學生，太害羞了，不敢進來。伊凡只好到走廊上去看他的畫。學生們當然很想看伊凡如何當場示範他剛才講的那番道理，他們想當然耳地期望看到伊凡表現出平日的自信與冷靜。但是當他一看李奇登斯坦的作品，就搞糊塗了——它們非常「怪異而且激進」，和他以前看過的任何作品都很不一樣，於是他告訴伊，他願意留兩幅作品在畫廊裡間，讓老闆李奧．卡斯特里（Leo Castelli）過目。

我發現伊凡是在一九五九年開始替卡斯特里工作的。「我當時本來是和瑪塔．傑克森3一起工作，」他告訴我，「有一天麥克．索納本德（Michael Sonnabend）來找我，對我說：『伊凡啊，

你做這個太低就了，來和我以及幾個朋友吃個飯吧。』我說，『為了午餐我是什麼都肯做的。』結果是去凱雷餐廳（Carlyle），我從來沒去過，那裡有著厚實的桌布與餐巾，還有冷淡的、略帶輕蔑的侍者，能上那種餐廳吃一頓，我可是什麼都肯做的，於是我就去幫卡斯特里工作啦，那時他還是伊蓮娜（Ileana）的丈夫（她後來改嫁索納本德）。我用第一筆薪水，買了套新西裝。」

李奧擁有藝術史背景以及非常好的視覺，但是令他勇於冒險，到處試探新銳藝術家的人，其實是伊凡。伊凡很年輕，對新東西很開放；他不會自我設限在任何嚴格的藝術哲學中。

伊凡設法做到「輕鬆」而不輕佻。他很會講話，風趣機智，人們都喜歡他。他那輕鬆的、個人的藝品經銷風格，和普普藝術風格再適合不過了。幾年後，我終於弄懂了為什麼他能成為如此成功的藝品經銷商──聽起來可能有點奇怪，但我相信，那是因為藝術是他的次愛。他似乎更愛文學，而他把天性裡嚴肅的一面，都放在文學裡了。他在六〇年代就寫了五部小說──這個數量可不少呀。有些人在次愛的表現上，甚至超過最愛，可能是因為當他們太在乎時，會令他們綁手綁腳，反觀當他們知道還有一些別的事情才是他們渴望去做的，會給他們某個程度的自由。總之，那是我對伊凡之所以成功的推測。

在後抽象表現主義晚期，也就是普普興起之前，藝術界只有少數人知道誰很棒，而那些很棒的人，知道還有哪些人也很棒。這有點像是祕密的消息；藝術界大眾還沒辦法看出來。有一

起事件尤其讓我看清一般藝術界對這方面的意識有多低。

法蘭克‧史帖拉4還在普林斯頓大學念書時，德就認識他了，他們兩個一直是好朋友（德提醒我說，有一次他帶史帖拉到我家，我指著他隨身帶來的一小幅畫說，「我要六張那個。」我不記得這件事，但那應該是真的，因為我確實有六幅那張畫）。法蘭克有一張黑色畫系列的作品，掛在德位於東九十二街的公寓裡。在德家的轉角處，住了一位有名的心理醫生夫婦，我姑且稱之為希德格（Hildegarde）和厄文（Irwin）。他們是所謂純粹的折衷佛洛伊德派（eclectic Freudian）。我跟著德去過幾次他們家的派對，那些派對可真是令人嘆為觀止：賓客裡頭全是黑人——「都是做善事的團體，」心理醫生之後，幾乎全都是來自聯合國或聯合國教科文組織的黑人——「都是做善事的團體，」德有一次這樣形容。他常常會一邊大笑，一邊發誓說，這麼多年下來，把在他們家參加過的派對全部加起來，「我真的只碰到過一**個**有吸引力的女人；他們真是一群醜八怪。」

某天下午，我決定順道去看德，然而就在我快到他家門口時，他突然打開門，告訴希德格和她的一名女性友人（也住在同條街上），「滾出去！我再也不要看見你們！」我想不透發生了什麼事，因為他和希德格一向挺要好的，所以我就在她們出去時，走進公寓。那是個美麗的下雪天；窗戶敞開，雪花飄進屋內。

德向我解釋，一切都始於希德格指著牆上史帖拉的作品，嘲弄地說，「那是什麼玩意？」德告訴她，「是我一個朋友的畫。」她和她的朋友立刻爆笑起來。「一幅畫？」然後希德格走過去，把它從牆上取下來，並倒了一瓶威士忌在上面，還拿起她們在巴西嘉年華會街頭聞嗅的

乙醚（剛帶過來給德的），噴灑在整幅畫上。史帖拉那幅畫徹底毀了。德不停地對著我碎碎念，但感覺他是在對自己說，「你還能怎麼辦？你又不能打女人……」

就在德講完這個故事時，我忽然看到被毀掉的史帖拉作品躺在屋角。我不知道該說什麼，只能坐在那裡任憑我的膠鞋在地板上滴出一小攤水來。這時電話響了起來，有夠巧，是法蘭克打來的。德把整件事都告訴他了。當我聽到德說，剛才和希德格一起來的女子，其實嫁了一個雕塑家，我簡直不敢相信——我的意思是，她可不是什麼清潔婦看到一張全黑的畫，想要用鋼刷把它擦乾淨！德掛上電話說，法蘭克承諾一定會幫他畫一張「和它一樣」的畫，可是他並不覺得安慰，他知道天底下沒有兩幅畫是一模一樣的。

這時門鈴響起，是厄文，他心虛地捧著一幅馬瑟威爾（Robert Motherwell）的畫。他說，「我們能不能給你這個，以及一些錢？」德告訴他滾！

有天晚上，德和我在21俱樂部用餐。我猜，我總是滿懷幻想地問東問西，打探他認得的藝術家，而這天晚上他對我描述他參觀過的「最偉大的展覽」。在五〇年代中期，賈斯培曾經打電話給德，非常正式地邀請他「下一個星期三」來晚餐。德和他老婆──我想是第三任老婆──當時和賈斯培的交情，好到會打電話問對方今晚打算怎麼過的程度，因此這種「下一個星期三」邀約很不尋常，這麼正式的做法是他們從未有過的。（「賈斯培有點保守，」德說，「但還不至於那麼保守！」）那天終於到了，德和他老婆前往珍珠街賈斯培和羅森伯格的住處。當

時的珍珠街是這麼地美麗和狹窄，如果有一輛車停在街邊，你就過不去了。德說，賈斯培的閣樓通常到處都是顏料器具，因為他就在那裡工作，但是在這個特殊的星期三，它整潔無比，沒有一絲日常生活的痕跡，只除了牆上全都掛著他早期的畫作——巨大的「美國國旗」（American Flag），第一幅「標靶」（Targets），第一幅「數字」（Numbers）（對我來說，光是想像當時的場面，就令我激動不已了）。「我簡直驚呆了，」德說。「你可以感覺到心裡有些什麼東西；但是字眼是後來才出現——枯燥，簡樸……然後當你想到這些畫在剛剛畫好時，有人看到它們就大笑，就像他們曾經笑羅伯森伯格一樣！」

我常在想，看到如此絕妙的新潮藝術就大笑的人，最初為什麼還要來接近藝術呢。然而，你在藝壇裡就是會碰到這麼多像這樣的人。

德總是說，最為難的就是交上一位你無法尊敬其作品的藝術家朋友：「你必須和他們斷交，因為看著他們的作品，心中卻想著『真噁』，未免太為難了。」所以德結交的朋友都是他敬重的。有一次，我去參加他開的派對，我聽他在接電話時告訴對方，「沒錯，我很介意，因為我不喜歡他的政治立場。」原來有人想帶阿德萊．史蒂文森 5 過來。

我們坐在 21 俱樂部（我記得當時我腿上放著一份《國家詢問報》（National Enquirer）——我對沙利竇邁 6 的報導十分著迷）談論城裡的藝壇——談論克雷．歐登堡（Claes Oldenburg）

和吉姆‧戴恩（Jim Dine）在朱德森藝廊（Judson Gallery）的街頭展；談論歐登堡在瑪塔傑克森藝廊一個團體展中的海灘拼貼畫；談論湯姆‧衛塞爾曼（Tom Wesselmann）在譚納傑藝廊（Tanager Gallery）的頭一次「偉大美國裸體」（Great American Nude）展系列──但是我的心思一直回到德剛剛告訴我的賈斯培在自家閣樓為自己辦展覽。德和賈斯培及鮑伯的交情都這麼好，我在想，他可能可以告訴我一件困擾我很久的事：為什麼他們那麼不喜歡我？每次看見我，他們都對我視若無睹。於是，等侍者上了白蘭地之後，我終於脫口提出這個問題，德說，

「好吧，安迪，如果你真的想要知道答案，我就告訴你。你太娘娘腔了，他們不喜歡。」

我覺得很窘，但是德並沒有住口。我確定他看出我感情受到傷害，但是既然我問了他一個問題，他就要讓我得到完整的答覆。「第一，後抽象表現主義的感覺當然是同性戀的，但是這兩個傢伙都是穿單排三粒扣西裝的人──他們以前待過陸軍還是海軍之類的！第二，你令他們不自在是因為你收集畫作，按照傳統，藝術家不會買其他藝術家的作品，就是沒有人會這樣做。第三，」德總結道，「你是商業藝術家，這個最讓他們氣惱，因為當他們在做商業藝術時──我幫他們找到的櫥窗和其他工作──他們只是『為了生活』而做。他們甚至不用真名。然而你還得獎哩！你是做這個出名的！」

德說得再真確不過。我確實是有名的商業藝術家。看到我的名字被一本名叫《一千個紐約名人以及他們歸屬何方》（A Thousand New York Names and Where to Drop Them）的奇書，列入「流行」欄位，我整個人都興奮起來。但是，你如果想被視為「正經的」藝術家，你不應該和商業

藝術沾上邊兒。就我所知，德是當時唯一能看穿這些陳舊的社會區隔，直視藝術本身的人。

這些話確實很傷人。當我問他，「為什麼他們不喜歡我？」我原本期望能得到比較令人舒服的答覆。當你問出這樣的問題，你總是希望對方會安慰你說，是你多心了。我不知道該說什麼。最後我只說了一句蠢話：「我認識一大堆比我還娘的畫家。」而德回答道，「沒錯，安迪，還有人比你更娘——而且更沒才華——可是也有其他人沒你這麼娘，而且一樣有才華，但是大部分畫家都努力看起來像直男；而你卻大事宣傳你的娘娘腔——彷彿它是你的盔甲似地。」

對此，我無話可說。因為它們都是實話。所以我決定再也不要去介意了，因為那些都不是我想改變的，而且我也不覺得我應該想要去改變。身為商業藝術家，沒有什麼不對，收集你欣賞的藝術品，也沒有什麼不對。其他人可以改變他們的態度，但我不要——我知道自己沒錯。

至於所謂的「娘娘腔」，那帶給我很多樂趣——看看那些人臉上的表情吧。你得親眼見識過抽象表現主義畫家擺出來的架式，以及他們刻意培養出來的形象，才能了解人們看到公然表現娘娘腔的畫家時，有多震驚。當然我天生不是那種陽剛的男人，但是我得承認，我故意做出另一個極端的樣子。

抽象表現主義的世界非常男子氣。那些時常聚集在大學區杉木吧（Cedar bar）裡的畫家，個個都是野心勃勃、強壯好鬥的那種類型，他們會一把攫住對方，說些像是「我要揍得你

滿地找牙」或是「我要搶走你的馬子」之類的話。就某方面來說，傑克森‧波洛克（Jackson Pollock）註定會是那種死法，把車撞得稀爛，甚至像巴尼特‧紐曼（Barnett Newman）那種永遠穿著西裝和戴著單眼鏡的優雅人士，也強悍到膽敢涉入政治，在三○年代象徵性地出馬競選紐約市長。這種強悍是傳統的一部分，伴隨著他們那極度痛苦的藝術。他們總是在探討，在為了作品和愛情而大打出手。整個五○年代都是這種情況，那時我剛到紐約市，在廣告界什麼工作都接，晚上就窩在家裡畫畫，以便趕在期限前完成，或是和幾個朋友外出。

在我和賴瑞‧里弗斯（Larry Rivers）交上朋友後，我經常向他打聽當年在那個圈子裡的情形。賴瑞的畫風很獨特——不是抽象表現主義，也不是普普藝術，而是落在兩個時期中間。但是他的個性非常普普——他騎著摩托車到處跑，而且對於自己以及旁人，都有一股幽默感。我見到他最常是在派對裡。我記得有一次，在席德尼簡尼斯藝廊（Janis Gallery）某個人擠人的開幕展上，我們貼在一個角落，兩人呈直角方位，我要他談談杉木吧的事情。我曾聽說，他在上電視參加機智問答節目「六萬四千元問題」（The $64,000 Question）前放話說，如果他贏了，大家將會在杉木吧看到他；如果他輸了，他就會直接去五點爵士俱樂部（Five-Spot），他平常在那裡吹爵士薩克斯風。結果他贏了——贏得四萬九千美元——於是直接去杉木吧，請大約三百人喝了一杯。

我向賴瑞打聽波洛克。「波洛克？就社交方面來說，他是個渾球，」賴瑞說。「非常惹

人厭。非常蠢。他總是在星期二到杉木吧——那是他進城看心理分析師的日子——而他總是會喝得酩酊大醉，然後刻意得罪每個人。我在漢普頓（Hamptons）時就稍稍認識他。我經常在那邊的酒店演奏薩克斯風，而他偶爾會過來。他是那種酒醉後會堅持要你吹奏〈寶貝，除了愛，我什麼都不能給你〉（I Can't Give You Anything but Love, Baby），或是其他令樂師覺得自貶身價的曲子，於是你必須設法讓自己在不覺得那麼貶低的情況下演奏它……他是明星畫家覺得自己沒錯，但是沒理由因此假裝他惹人喜歡。杉木吧裡有些人對他非常重視；他們無時無刻地宣告他的一舉一動——『啊，那是傑克森！』或是『傑克森剛剛走向約翰！』

「我告訴你他是怎樣一個人。他會走到一個黑人面前說，『你覺得自己的膚色怎麼樣？』或是問一名同性戀者，『最近有沒有吸到老二啊？』他會一邊向我走來，一邊做出往手臂扎針的動作，因為他曉得那時候我有用海洛因。然而他有時候也真夠膽小。我記得他有一次走向米爾頓‧瑞斯尼克（Milton Resnick），對他說，『你德‧庫寧（Willem de Kooning）的模仿者！』結果瑞斯尼克說，『到外面解決』。不騙你。」賴瑞大笑。「你必須認識這些人，才會相信他們為了什麼而打鬥。」我可以從賴瑞臉上看出來，他對那個年代仍舊懷有許多情感。

「其他畫家怎麼樣？」我問。「這個嘛，」他說，「法蘭茲‧克萊恩（Franz Kline）每晚一定會去杉木吧。他是那種永遠比你早到比你晚走的人。他在跟你說話的時候，如果你要離開了，他會轉向另一個人『再見……所以這人向我走來，然後……』給你一種自動繼續下去的感覺——有點像是這樣。雖然你可能會對他這種一視同仁的友好，給嚇一跳，但他的確有個優點，

隨時都會對人微笑和願意攀談。那裡總是有偉大的討論在進行，總是有人會突然掏出自己的詩，念給你聽。滿嚇人的場面。」賴瑞嘆了口氣。「安迪，你一點都不會喜歡的。」

他說得沒錯。那正是我會不惜一切只求脫身的氣氛。但是聽旁人講述，還是挺迷人的，尤其是聽賴瑞講。

開幕展的群眾漸漸變少，我們可以不必困在角落裡了。「不過，你去杉木吧不是為了『看明星』，」賴瑞加上一句。「喔，當然，你可能很喜歡那種氛圍，但是真正讓你一晚又一晚回來的，其實是為了看你的朋友……法蘭克·奧哈拉7、肯尼斯·科赫8、約翰·艾許伯瑞9……」

那個年代的藝術界當然是不一樣的。我試著想像自己在一個酒吧裡，大步走向李奇登斯坦，要他和我「到外面解決」，因為我聽說他侮蔑了我的罐頭湯作品。我的意思是，多麼裝腔作勢啊。我很高興那個打得你死我活的慣例已經過去了——那不是我的作風，更別提我也沒那個能耐。

賴瑞曾經提到波洛克每週二從鄉間進城。那也是抽象表現主義畫家「走出城市」的大潮流的一部分，這股潮流始於五〇年代晚期，也就是他們開始賺到錢買得起鄉間房舍的時候。在二十世紀中，藝術家仍然遵循老傳統，想要在林間獨居，致力於創作。就連賴瑞也在一九五三年搬到南安普敦，而且在那裡待了五年。這項傳統根深柢固。但是到了六〇年代，又把一切變回來了——從鄉間搬到城市。

那年七月，最早被伊凡帶來看我的人當中，有一名新來的年輕人，號稱是大都會博物館裡「沒有特定差事的館長助理」。亨利・蓋哲勒生長在曼哈頓，大學念耶魯，研究所念哈佛。從劍橋回紐約之前，他先去找伊凡，當時伊凡在普羅溫斯頓（Provincetown）有一家藝廊。「我要回紐約了，」他宣布，「我要你告訴我該去見誰、該做什麼、該說什麼，以及我該如何行動、說話、穿衣、思考等等……」伊凡先給他三十分鐘的概述，然後等他們都回到紐約後，他們開始結伴拜訪所有藝術家的工作室。兩人都非常渴望趕在新藝術進入畫廊前，就把它們挑選出來——他們拜訪藝術家的工作室和閣樓，以便在作品還未完成之前，就先睹為快。在伊凡初次來看我的幾天之後，他便發現了詹姆斯・羅森奎斯特（Jim Rosenquist），而亨利則帶他去看湯姆・衛塞爾曼。

當亨利和伊凡走進來時，亨利馬上就對房間裡的每件東西讚賞有加。他掃描了所有我收集的東西——從美國民俗作品，到卡門・米蘭達[10]的厚底鞋（長度四英寸，跟卻有五英寸高），那是我在她的財物拍賣會上買來的。然後他像一台在快速地匯集資訊的電腦般，開口說，「我們大都會博物館有儲藏芙洛琳・史提海莫（Florine Stettheimer）的畫作。你明天如果想過來的話，我可以帶你去看它們。」我太驚喜了。如果有人單是瀏覽我的一個房間，就能知道我喜愛史提海莫，這人一定絕頂聰明。我可以看出亨利會是個很有趣的人（史提海莫是一個富裕的素人畫家，她是馬塞爾・杜象（Marcel Duchamp）的朋友，一九四六年曾在現代藝術博物館（Museum of Modern Art）開過女性個展，而她的姊妹凱瑞（Carrie）也在紐約市立博

物館（Museum of the City of New York）做過一些極美的娃娃屋，我也很喜歡）。

亨利是個學者，通曉歷史，但是他也知道如何利用歷史來展望未來。我們馬上就成為那種「一天講五小時電話－午餐見－快打開電視看『今夜秀』（Tonight Show）」的朋友。

當然啦，對年輕人來說，支持新點子是很容易的事。他是藝壇新面孔，沒有什麼既定的立場需要辯解或修正，沒有已經付出的巨額時間或金錢投資。他可能是個乳臭未乾的小屁孩，想說什麼就說什麼，想支持什麼事或什麼人都可以，不用擔心「他們晚宴還會不會邀請我？」或是「這個會不會和我三年前寫給《藝術論壇》（Art Forum）的信件相衝突？」在六〇年代中期過後，亨利和我各自用非常不同的方式，以新鮮人的姿態，踏入並面臨紐約藝壇的複雜與(權謀，因此每天很適合起碼講四小時的電話。

亨利喜歡我作畫時不停播放的所有搖滾樂。有一次他告訴我，「我從你這兒學到對媒體的一種新態度——不挑剔，就讓所有東西一起來吧。」經過這麼多年，我也從亨利身上學到許多東西；我常常請他給建議。他很喜歡把我們的關係，比喻成文藝復興時代「畫家」與「神話或古物學或基督教歷史學者」之間的關係，後者常常向前者發放點子。

我從來不會因為徵詢他人意見，真正地詢問別人「我應該畫什麼？」而覺得丟臉。既然普

普產生於外界，那麼向某人徵詢點子與翻雜誌尋求點子，又有什麼不同？亨利很了解這一點，但是有些人會因為你徵求他們的意見，而瞧不起你——他們不想知道你的作品是怎麼完成的，他們希望你保持神祕，好讓他們可以欣賞你，但又不用對細節感到困窘。

就拿我的商業畫來說。在伊凡介紹我認識亨利時，我把它們嚴密地藏在屋裡其他地方，因為之前曾有一位伊凡帶來的人，記得我的商業藝術生涯，於是要求看一下那些作品。結果等我一拿出來給他看，他對我的態度就整個變了。我可以看出，他對我的作品整個改觀，所以從那以後，我決定要採取一個堅定的政策：不展示那些畫作。即便對亨利，我也是在好幾個月後，對他的心態有了把握，才敢秀給他看。亨利知道唯一要緊的只有畫布上的東西——而不是點子哪裡來，或是你在畫它之前，做了什麼。他了解我的風格，他自己就有一股普普藝術的調調。

所以我對於向他詢問點子，從來不害羞。在我展開一項新計畫時，這種情況會持續好幾個星期——我會到處問身邊的人，覺得我應該畫什麼。直到現在我還會這樣做（那是我從未改變過的方式；我聽到某個字，或是可能誤解了某個人，但是卻讓我產生了一個好點子。這樣做，目的只不過在於讓人們不停地說，因為或遲或早，某個字眼終會蹦出來，讓我產生不同的系列思維）。

我開始做「死亡與災難」（Death and Disaster）系列，點子就是亨利給的。有一天我們在東六十街的奇緣餐廳（Serendipity）午餐，他把《每日新聞》（Daily News）攤在桌面上。大標題是「一百二十九人死於空難」（129 DIE IN JET）。而那讓我開始了死亡系列——車禍、災難、

電椅……

（每當我回想那天的頭版，就會被那個日期嚇到——一九六二年六月四日——就在幾年後的同一天——我自己的災難也登上了頭版頭條：「藝術家遭到槍擊」〔ARTIST SHOT〕）。

我也向伊凡要點子，結果有一次他說，「你知道嗎，人們想要看**你**。你的名氣部分來自你的長相——它們能餵養想像力。」那也是為什麼我開始做自畫像。另外一次他說，「你為什麼不畫些母牛呢，牠們那麼有田園風味，而且在藝術史上具有如此歷久不衰的形象。」（伊凡講話就是這個樣子。）我不知道他期待我把母牛畫得有多麼「田園風」，當他看到我打算用來做成壁紙的巨大牛頭時——鮮艷的粉紅牛襯在鮮黃色的背景上——他嚇呆了。但是過了一會兒之後，他爆出一句：「牠們真是**超級**田園風！牠們荒謬透了！牠們絕頂鮮艷和粗俗！」我的意思是，他很愛那些牛頭，而且在我下一次展覽時，他讓畫廊的牆壁上全都貼滿了牠們。

有時候，一個晚上，我會連問身邊十到十五個人有什麼建議，結果就在像這樣的某個晚上，一位女性友人終於反問了我一個好問題：「嗯，你最愛的又是什麼呢？」那就是為什麼我開始畫錢。

雖然有些時候我沒有聽從建議，例如當我告訴亨利我不要再畫漫畫時，他不認為我應該放

棄。那時伊凡剛剛帶我去看李奇登斯坦的「班戴點」（Ben Day dots），而我是這麼想的，「哇，為何**我**沒有想到那樣做呢？」當下我便決定，羅伊的漫畫太出色了，我寧可完全放棄漫畫，往另一個我可以獨佔鰲頭的方向走──就像大量和重複。亨利對我說，「哦，但是你的漫畫很棒啊──它們並沒有比羅伊的『更好』或『更糟』呀──世界兩者都需要，它們兩個很不一樣。」不過，後來亨利弄懂了，「從軍事策略觀點來看，你當然是對的。那塊地盤已經被佔據了。」

伊凡讓我們一幫人迷上了去布魯克林的福斯劇院（Fox Theater）觀看莫瑞・考夫曼（Murray Kaufman，藝名 Murray the K）的搖滾秀──瑪莎與凡德拉（Martha and the Vandellas）、狄翁（Dion）、小史提夫・汪達（Little Stevie Wonder）、狄昂・華薇克（Dionne Warwick）、露提絲合唱團（the Ronettes）、馬文・蓋（Marvin Gaye）、漂流者合唱團（the Drifters）、小安東尼與帝國合唱團（Little Anthony and Imperials），以及所有你想像得到的。每個團體都演出一首他們當週的紅曲，只有主秀可以多演出一兩曲。但即便主秀也只有大約十五分鐘時間。我不記得現場有沒有樂隊，或者他們都是對嘴自己的唱片，但這種方式才最受大家歡迎，因為每個音都和唱片一模一樣──例如，假使他們在觀賞水晶合唱團（the Crystals）演出，他們會期待聽見菲爾・史貝克特（Phil Spector）製作的唱片裡的每個沙沙聲。

觀眾百百款，黑人白人都有，但是黑人演出者得到最多掌聲。莫瑞會在台上尖叫他那著名的「Ahhh-vey!s」，然後來點黃笑話，像是「潛水艇大賽」[11]，或是和他的配舞女郎來一段他在

廣播裡的例行演出。這時，我們身邊那群孩子會興奮得發狂，伊凡也會跟著他們尖叫一分鐘，但接下來那一分鐘，他卻又會說一些，像是「有夠天真！充滿精力和快節奏！所有信息基本上都是愛與疏離！沒有什麼複雜的人情世故！就是一堆好料配上強大的力道和信念！」（不騙你，他說起話來就是這副調調）。

對於這些，我們一看再看。福斯真是一座豪華電影院，到處都是絲絨繩索，黃銅和大理石噴泉，以及紫色和琥珀色的燈光──有點摩爾人的調調，加上挑高、陰暗的大廳，在夏天永遠是那麼涼爽──幾千個年輕人走來走去，喝著蘇打水、抽著香菸。多年後伊凡對我說，「那段日子對我意義重大，因為我太愛那些音樂了。」

（當然，在一九六一年秋天，我們也和其他人一樣，常跑四十五街的薄荷舞廳〔Peppermint Lounge〕。就像《綜藝》〔Variety〕雜誌的大標題：「咖啡廳社交圈的新『扭扭舞』──成年人現在愛上了未成年人的新節奏」〔NEW 'TWIST' IN CAFÉ SOCIETY–ADULTS NOW DIG JUVES' NEW BEAT.〕）。

「那些年我可損失了不少銀子，都怪我對你不夠客觀，」大衛‧布東（David Bourdon）有一次這樣對我抱怨。他的意思是，因為我們交情太好了，使得他不知道應如何看待我的藝術，結果錯失良機，沒有在早期我的畫還很便宜的時候，買下大批我的畫作。大衛並不屬於剛開始看到我的畫便大笑的那種人；但是在另一方面，他也不屬於一開始就說我的畫很棒的那種人。

我們是在五〇年代透過一位在邦維泰勒（Bonwit Teller）百貨公司設計櫥窗的共同友人認識的。

大衛在寫藝術評論（這是在他幫《村聲》（Village Voice）雜誌工作之前，離他去《生活》（Life）雜誌工作又更久以前了），而且我們兩個都在收集藝術品。不久我們就一起逛藝廊。

在五〇年代末，有將近一年我們完全沒見到面，然後有一天他突然打電話來說，「我剛才翻閱一本雜誌，看到有一名叫作安迪‧沃荷的新銳藝術家在畫湯罐頭。那是**你嗎？**」我問他，想不想親自過來看一下到底是不是我呀。他馬上從布魯克林高地的住處搭地鐵過來，不到一小時就來到我家。我拿作品給他看，然後等待他發表意見，但是他就只是站在那邊，一臉迷惑的樣子。最後他終於開口了，「這個嘛，」假如你從我的立場來看：我以前認得的你，只是商業藝術家，現在你變成了畫家，可是你還是在畫商業藝術的主題。坦白說，我不知道應該怎麼想。

至少他沒有大笑。我發覺我永遠可以從大衛的反應，來得知「藝壇裡對我的作品有好感，但在同時也有一點存疑」的人，會有什麼樣的反應。我想，身邊有至少一個朋友是聰慧的懷疑論者，總是件好事──你身邊不能只有支持者，不論你和他們的意見有多相合。

每次我看到自己的名字登上某個藝術專欄，我就會打電話給大衛說，「**現在**你可承認普普是正統的了？」而他則會說，「這個嘛，我還是不敢說……」這成為我們之間的一個遊戲，一種慣例。

（大衛告訴我，我以前通常遠比現在更友善、更開放，而且也更有才能──直到一九六四年。「你原本沒有那種冷冷淡淡、眼光渙散、腦袋放空的模樣，像你後來發展出來的樣子。」

但是我以前沒有那麼需要它，不像我日後那樣。）

伊凡第一次帶李奧·卡斯特里到我的工作室時，那個地方一團亂，客廳到處都散放著巨大的畫布——油畫比素描髒亂得多。李奧端詳了我所有的作品，尤其是「迪克·崔西」（Dick Tracys）和「鼻子整型」（Nose Jobs），然後對我說，「嗯，很不幸，時機不對，因為我剛剛收了羅伊·李奇登斯坦，你們兩個在同一家畫廊會有衝突。」

伊凡事先警告我，李奧可能會告訴我說，「你們兩個在同家畫廊……」等等，所以我不能說毫無心理準備，但我還是很失望。他們買了幾張小畫，減輕我的打擊，並承諾即使沒辦法收我的作品，他們也會盡力幫我尋找其他的展示場所，而這件事看起來這麼好，讓我更加想和他們在一起。

想當一個成功的藝術家，你必須找到一家好藝廊來展出你的作品，理由就和迪奧（Christian Dior）從來不會把他的真品拿到沃爾沃斯（Woolworth's）百貨公司的專櫃上去賣一樣。除了其他因素之外，這和行銷有關。這麼說吧，假如有一個人想花幾千美元買一幅畫，他才不會在街上隨處逛，直到看見什麼令他感「興趣」的作品。他想要買的，是能夠持續增值的作品，而這種事只可能發生在上好的畫廊。這樣的畫廊會照顧畫家，幫他宣傳，而且幫他以適當方式，在適當地點，把作品展示給適當的人。因為如果畫家名氣沒了，這人的投資也跟著沒了。老樣子，對這種情況，德的解釋比誰都好……「想想看那些你從未見過的，存放在博物館地下室的三流作

品，還有那些被銷毀的作品，有時候是被藝術家自己銷毀的。真正留下來的，是當代支配階級判定應該存活的作品，而這結果往往是在那個階級的規範和條件下完成的最有效率的作品。讓我們回到比喬托更早以前，契馬布耶12那個時代，當時有數以百計的義大利畫家，但是現在大部分人只認得幾個。關心美術的人可能說得出五個名字，學者可能叫得出十五個，但是其他所有的畫家，他們的畫就像他們的人一樣，死透透了。」

所以說你需要一家好畫廊，讓「支配階層」會注意到你，並傳播對你未來夠強的信心，這麼一來，收藏家才會買你的作品，不論是五百美元或五萬美元。不論你有多優秀，如果你沒有被適當地宣傳，你不會成為後世記得的畫家之一。

但是，我為什麼這般渴望卡斯特里能收我的作品，還有別的因素；不只是著眼於生意。我那時就像個大學生般渴望加入某個兄弟會，或是一個音樂家渴望加入偶像所在的同一家唱片公司。如果能成為卡斯特里旗下的一員，我知道我一定會非常高興，即使他拒絕了我，我仍然期望他以後願意接收我。

與此同時，伊凡也在大力幫助我。他幫我的畫拍幻燈片或照片，有時甚至親自帶著我的畫，去拜訪其他藝品經銷商。對於藝品經銷商來說，像這樣賣力把某個畫家推銷給其他經銷商，是很不尋常的舉動，因為對方總是會想說，「他如果真有這麼好，**你自己**為什麼不收他？」伊凡會把我的畫留在其他經銷商那兒，試驗性質地擺一下；那些畫廊則看著我的畫說，「粗糙！荒

謬！」而且是很認真地這麼說；然後伊凡會回來好心地告訴我說，「我恐怕他們沒能領會你作品裡的更廣要素。」

亨利・蓋哲勒也很努力幫我找頭路。他把我推薦給席德尼・簡尼斯（Sidney Janis），他回絕了。他跑去懇求羅伯・艾爾肯（Robert Elkon）。（「我敢說，我現在一定犯下了大錯，」他告訴亨利，「但我就是不能收他。」）他又去找艾蕾諾・沃德（Eleanor Ward），她似乎有興趣，但是說她沒有空間。沒有人，完全沒有人收我。亨利和我每天都會通電話，談論他的努力進展。這種情況拖拉了一年左右。他這樣對我說，「他們抗拒你，只因為你是這麼一個天生好手。他們害怕你，因為你的商業作品和藝術作品之間的連續性，是這麼地明顯。」但還是一樣……

我的「綠色郵票」和「康寶濃湯罐頭」後來在紐約各個畫廊都可以看得到，但是它們第一次展出的地點，卻是在洛杉磯，一九六二年，厄文・布魯姆（Irving Blum）的藝廊（第一次我沒有親自去，但是第二年那次我有去）厄文是伊凡帶到我工作室的第一批人之一，他一看到我的「超人」，就放聲大笑。但是第二年情況就不一樣了；在看到卡斯特里收了李奇登斯坦的作品後，他跑回來找我，提議要幫我辦個展。

一九六二年八月，我開始做絹印。我原本用來複製影像的橡皮章方法，似乎太過手工製造了；我想要的是比較強烈一點，更具有工廠生產線效果的東西。

絹印的做法是，你先選一張照片，把它放大，把影像轉換成絹上的膠水，然後將油墨水滾過絲絹，讓油墨被絲綢吸收，但是有膠水的地方油墨就不會通過。用這種方法，你可以得到同樣的影像，只是每次都會有輕微的差異。它的過程是這麼地簡單——快速而冒險。它令我大為激動。我第一次實驗是用特洛伊·唐納休和華倫·比提[13]的頭像，後來瑪麗蓮·夢露（Marilyn Monroe）剛好在那個月去世，讓我想到一個主意，可以用她那漂亮的臉蛋來製作絹印——第一批的「夢露」。

一天下午亨利打電話給我，「羅森伯格剛才問我關於絹印，我告訴他，『幹嘛問我，去問安迪。』」我說會安排他去你那裡，好好地參觀一下。」

那天晚上，亨利就帶著羅森伯格來了。畫廊老闆索納本德夫婦也來了，還有大衛·布東以及一名年輕的瑞典藝術家。

對於藝壇的大小事，大衛幾乎無所不知，他事後幫我回憶那天的細節：「你搬出瑪麗蓮·夢露系列，然後因為羅森伯格從沒見過你的作品，你又展示了一些早期的作品，包括那幅很寬的綠可樂瓶在同一張畫布上重複幾百次。它甚至沒有繃起來，你沒有空間把那些大畫加上裱框，通常你都是讓它們捲起來。你讓他看重複的可樂瓶，還告訴他，你打算把這張畫裁剪成瓶子剛好符合畫框邊緣的大小。他建議另一個做法，在邊緣留一道白邊——如果你想要讓人們看出，你的意思就是某個數量的可樂瓶，而非無限數量。」經過了這些年，我益發體會到，羅森

伯格是少數對新銳藝術家慷慨大方的藝術家。大衛繼續說道，「他對絹印很有興趣，問你是從哪兒弄來的。那時他在用的轉移影像方法是，把白電油塗布在報章雜誌的插圖上，然後再拓印到紙張上——一個非常費力的過程。當他看到你用絹印能夠得出比實物大的影像，而且可以一再重複，讓他印象非常深刻。」

對於這次碰面，我記得的是鮑伯在離開前，說他必須去和某人碰面吃晚餐，一會兒之後，亨利和我決定要去位於西五十五街的齋藤日本料理吃飯。結果我們一走進去，就看到一個最令人意外的人物，鮑伯正和賈斯培·瓊斯在一起。碰到一個剛剛才和你說再見的人，那真是令人尷尬的巧合。

在那過後不久，亨利也帶賈斯培來看我。賈斯培不太說話。我把作品展示給他看，僅此而已。當然啦，對於羅森伯格和瓊斯兩人都來看我，我覺得太好了；我非常景仰他們。在賈斯培離開後，大衛·布東說，「嗯，亨利是很想幫忙建立關係，但賈斯培看起來對這裡好像不太感興趣。」

「你為什麼這樣說？」我問。

「你沒看見當你搬出那些畫的時候他臉上的表情嗎？痛苦得要命。」

「真的？」我看不出來。總之，這很難說——有時候人們只是在想自己的問題。但是當然

啦，和通常非常熱心的羅森伯格比起來，賈斯培似乎更像是那種鬱悶的人。

最後是德設法讓艾蕾諾・沃德在她的史泰波畫廊（Stable Gallery）幫我開了第一次紐約個展。當時它在麥迪遜大道附近，但是它原本曾經坐落在紐約最美的一塊地區——第七大道與五十八街，就在中央公園南邊。它曾經真的是一個馬廄，有錢人養馬的地方，到了春天空氣很潮濕時，你還能聞到馬尿味，因為那種味道永遠消散不了。那邊有一個讓馬走的斜坡，被當成梯子。採用一個真正的馬廄，並且以此命名畫廊，在五〇年代是很時髦的點子，因為在那個年代，人們大都喜歡裝腔作勢：通常他們都會將場地改裝或是重新裝潢，例如高中體育館在舉辦校內舞會時，會加以「翻新」，掩飾它們原本的用途。但是到了六〇年代，你會直接強調事物的原貌，讓它「保持它的樣子」。

就像在一九六七年，我們協助開設的一家迪斯可小舞廳，名叫體育館（Gymnasium）；我們那樣叫它，因為它原本就是一個體育館，所以我們沒有移動裡面的健身設備——墊子和槓鈴以及其他東西，而是隨意散放在舞池邊（然後在一九六八年，有人開了另一家迪斯可舞廳叫作教堂，在紐約市西邊的一座老建築物裡，他們讓所有宗教設施都維持原狀：甚至連告解室都保留下來——只不過他們在裡頭安裝了公共電話）。強調事物的真實本質，非常的普普主義，非常的六〇年代。

總之，在一九六二年某個晚上，德安排我和艾蕾諾在我的工作室見面。我們坐下來聊了一

小時左右，喝了幾杯酒，直到德突兀地開口道，「快點，艾蕾諾。咱們別兜圈子了，你到底要不要讓安迪開一個展覽，因為他真的很棒，應該要有個展覽。」她拿出皮夾，從紙鈔層裡抽出一張兩元鈔票，然後說道，「安迪，如果你幫我畫這個，我就給你開個展覽。」

艾蕾諾走了之後，德警告我要提防她，因為她以前曾經怎樣對待羅森伯格與湯伯利（Cy Twombly）。他的意思是說，她對他們沒有太多關注，不像對她手上的那些王牌，例如野口勇。在她展示羅森伯格的作品時，他還是畫廊裡的清潔工呢，真正的清潔工——她竟要他在畫廊裡揮舞掃把！

我太興奮了，終於能在紐約舉辦自己的展覽。艾蕾諾是一個非常美麗、帶著貴族味道的女子。她可以輕輕鬆鬆地當上模特兒或電影明星——她長得很像瓊·克勞馥[15]——但是她太愛藝術了，簡直就是為了藝術而活。她覺得自家畫廊裡的藝術家全是她的寶貝，她把我喚作她的安迪甜心。

我在紐約的第一次個展——一九六二年秋天——包括大康寶濃湯罐，一百個可樂瓶的畫作，一些自己動手的數字油畫[16]，紅色貓王，單張的夢露，以及大幅的金色夢露。

到了六三年初，我家裡的工作區域已經亂成一團。客廳裡到處散放著畫布，而絹印的墨水更是沾到所有東西上。我曉得我必須租一個工作室來作畫。一個名叫唐·施拉德（Don Schrader）的朋友偶然發現位在東八十七街一棟老舊的消防站，一個雲梯消防隊，由某人向紐

約市政府以每年一百美元租來的，而這人願意分租一部分場地給我。當我把東西搬進去之後，就立刻開始找助手。我先是詢問身邊的朋友，是否認識剛好需要找工作的藝校生類型的孩子。

我認識超現實主義詩人查爾斯・亨利・福特（Charles Henri Ford），是在他的演員妹妹露絲（Ruth，嫁給了薩凱瑞・史考特〔Zachary Scott〕）在自家公寓裡開的一場派對上，那公寓位在中央公園西街與七十二街交叉口的達科塔（Dakota）公寓，而查爾斯・亨利和我開始結伴到處觀看一些地下電影。他帶我去參加地下電影製作人兼詩人瑪麗・門肯（Marie Menken）和她丈夫維拉德・馬斯（Willard Maas）舉辦的一場派對，就在他們家裡，位於布魯克林高地的蒙太格街（Montague Street）街尾。

維拉德和瑪麗堪稱最後的偉大波希米亞人。他們又寫詩又拍電影又飲酒（他們是朋友口中的「學者酒鬼」），而且和所有現代詩人結交往來。瑪麗是第一批使用節拍休止手法來拍電影的人。她拍了好多短片，有些是和維拉德合作，她甚至還以我的一天為主題，拍了一部片子。

馬斯夫婦為人熱忱，感情奔放，大家都喜歡拜訪他們。他們住在一棟不錯的、有塔樓的老公寓頂樓。他們家有一間大飯廳，維拉德和瑪麗總是在裡面擺滿食物，旁邊是一間客廳，因為它剛好處於其中一個圓形的塔樓內，所以大夥都非常喜歡。再來還有一個屋頂花園，在那後面有一間小屋則是蓋來給瑪麗專用的；她和狗狗會躲在那兒，有點像是她的私人空間。

我第一次去他們家是和查爾斯・亨利一起去的，瑪麗是在場唯一聽說過我的人。她介紹我

認識詩人法蘭克・奧哈拉和肯尼斯・科赫，而且她用手臂攬著我，告訴他們說，將來有一天我會非常出名，我覺得聽起來好棒。當然啦，我也認為她很棒。後來我把她放到我的很多部電影中，像是《雀爾喜女郎》（Chelsea Girls）和《華妮塔・卡斯楚的生活》（The Life of Juanita Castro）。地下電影明星馬里歐・蒙特茲（Mario Montez）常常堅稱瑪麗看起來就像布羅德里克・克勞福德（Broderick Crawford）穿上女裝的樣子。好啦，我曉得你可以這樣描述很多過了一定年紀的女人，但是瑪麗和克勞福德還真不是一般的相像。

那時我工作繁重──我四月要去華盛頓特區現代藝術畫廊（Gallery of Modern Art），參加一個團體展，九月要在菲盧斯（Ferus）藝廊辦另一個展覽，馬上還有一個展覽在史泰波。我絕對需要人手，於是我在六三年六月再度詢問查爾斯・亨利，認不認識可以協助做絹印的人。查爾斯說他的確認得一個叫傑拉德・馬蘭加（Gerard Malanga）的學生，當時在史坦頓島（Staten Island）的華格納學院念書，然後在新學院的一場詩歌朗誦會上，他安排我們碰面。傑拉德這個來自布魯克林的年輕小夥子，日後在我們的工廠生涯中，扮演了重大角色。瑪麗和維拉德差不多就像他的教父和教母。

我很喜歡傑拉德，他看起來像個乖孩子，好像永遠都在做白日夢似地──讓人忍不住想要時不時在他的臉前彈彈手指，好讓他回到現實裡來。透過維拉德與瑪麗，他結識了一大票知識分子。不過最棒的是，他似乎真的很了解絹印。他馬上就開始幫我工作──時薪一點二五美元，以後他不斷提醒我，這是當時紐約州的最低薪資。他剛開始上班的頭幾天，我偷聽到他在電話

中對查爾斯·亨利說，他發現我很可怕——只因我的長相以及其他種種——然後我聽他甚至把聲音壓得更低，神祕兮兮地說，「老實講，我覺得他會來勾引我。」

消防局的構造頗嚇人，你必須跳過地板上的那些洞，而且屋頂會漏水。但是我們並沒有注意到這麼多，我們忙著準備「貓王」和「伊麗莎白泰勒」的絹印，以便運到加州去。那年夏天的某個晚上，下了一場很糟糕的暴風雨，隔天早上等我進來時，「貓王」已經濕透了——我得全部重新來過。

那段日子過得頗安靜。我很少說話。傑拉德也是。他會利用空檔寫詩，躲到一個角落裡寫作，有時候當外人來參觀我的作品時，他會念自己的詩給他們聽。我會聽見他吟誦像是這樣的句子「這兒的情況似乎岌岌可危／……」。

傑拉德消息靈通，知道城裡各種藝文活動——包括所有在發送傳單上或是在《村聲》雜誌上登廣告的活動。他帶我去過很多潮濕發霉的地下室，觀賞表演、電影、詩歌朗誦——他對我具有那方面的影響。他有時候會用一種古典文學裡的對白方式來說話，我想他一定是從朗誦古詩裡學來的，有時則會跑出一種「布魯克林—波士頓」的口音，漏掉 r 的音。

那年夏天我們一起去康尼島（Coney Island）好幾次（我第一次搭雲霄飛車），誰剛好在身邊，就和誰結伴——大家都很喜歡傑拉德；地下電影製作人及演員傑克·史密斯（Jack

Smith）；地下電影演員泰勒・米德（Taylor Mead）；魔幻寫實畫家韋恩・張伯倫（Wynn Chamberlain）；以及《時尚》（Vogue）雜誌新任藝術指導尼基・海斯蘭（Nicky Haslam）。尼基比他的攝影師朋友大衛・貝利（David Bailey）早一年從倫敦來紐約，後者帶著他最新的模特兒珍・詩琳普頓（Jean Shrimpton），越洋來為《時尚》雜誌工作（只是《時尚》並沒有馬上採用他的照片；剛開始，他們只安排他在《魅力》（Glamour）雜誌工作，珍・詩琳普頓在那裡擔任青少年服飾的模特兒）。

我是從尼基那裡，頭一次真正聽到五九或六○年在英格蘭開始的摩德族（mod）時尚革命。尼基有可能是真正開啟褶皺襯衫的人，因為我記得他在布魯明黛（Bloomingdale's）百貨公司買了些窗簾花邊，然後把它們接在他的襯衫袖口，結果每個人都問他從哪兒弄來「那麼棒的襯衫」，因為他們從未見過像這樣的衣服。他讓我們意識到男士的流行趨勢——短小的義大利夾克和尖頭鞋——以及東倫敦佬現在與上流階級混在一起的方式，一切事物好像都混成一團，既狂野又有趣。尼基會說，這裡沒有像英格蘭那裡的真正的**年輕人**——孩子從青少年直接進入「年輕的成人」階段，反觀在英格蘭，十八九歲的孩子都在盡情玩樂，或是開始盡情玩樂。總之——那是一個新的年齡分類。

我們也一起去布魯克林的福斯劇院。我和伊凡已經好一陣子沒去那裡了。事實上，我現在不常和伊凡出去，因為我比較常去電影和文學圈子走動，和傑拉德跑遍所有這些不起眼的小地

方。但我還是會去逛畫廊，持續關注藝壇動向。

在那段期間，我的外表還沒有任何時尚感，只穿黑色的彈性牛仔褲，黑色的尖頭靴上通常沾滿顏料，牛津扣領襯衫外面，罩一件傑拉德送我的華格納學院長袖運動衫。後來我終於從韋恩那裡學了一點時尚感，他是第一個有興趣嘗試 S & M 皮衣樣式的人。

那年夏天，布魯克林的女孩打扮得可真好。那個夏天流行伊麗莎白・泰勒的埃及艷后扮相——黑色發亮的長直髮，帶劉海，加上埃及風味的眼妝。與格林威治村第六大道和第八街口的場景相對應的，是布魯克林的弗萊布許大道（Flatbush Avenue），那兒的孩子主要分成兩種，大學生樣貌的孩子，以及那些「打擊手」。然後過了國王高速公路，則是一群平日與父母同住的孩子，但是他們一到週末就往格林威治村跑。

此外，在這年夏天，摩城之音[17]還沒有坐大，同時這也是英國搖滾音樂入侵[18]美國之前的最後一個夏天。福斯劇院的表演有露提絲、有香格里拉（Shangri-Las）、奇想（Kinks），以及小史提夫・汪達。此外，我們已經注意到當時還沒有和披頭四稱兄道弟、後來還變成美國唱片騎師中的天王巨星莫瑞・考夫曼。

這是個美好的夏天。民謠歌手的裝扮正當紅——蓄劉海的年輕女郎，身穿直筒連衣裙和涼鞋，以及粗麻布製成的東西；但是回頭看，我可以看出，也許藉由埃及艷后式的形象，民謠風

已經開始往俐落和時髦的方向演變，最後成為幾何風。但是至少在這年夏天，民謠和嬉皮仍然水乳交融。

這一年，甘迺迪總統說了在西柏林圍牆說了「我是一個柏林人」（Ich bin ein Berliner），而紐約市兩名「上班女郎」[19]也被謀殺了──她們就住在我那條街上，我還記得一大堆警車經過。此外，這也是第一枚炸彈落在越南之前、華盛頓民權遊行[20]之前，以及為我瘋狂的六○年代之前的那個夏天；這時的我，尚未搬進四十七街的工廠，媒體也尚未把我捧得和一千超級巨星齊名。但是，在一九六三年這個夏天，還沒有超級巨星；事實上，我才剛擁有第一台寶萊克斯（Bolex）十六毫米的攝影機。

雖然我直到六三年才買了第一台攝影機，可是我老早以前就想過要自己動手拍電影，可能是因為德的緣故。在差不多六○年左右，他的興趣開始從藝術轉向電影。儘管只有五百美元，他仍設法製作出一部電影，叫作《星期天》（Sunday），那是他的一個朋友丹・德拉辛（Dan Drasin）拍的，關於警察突然禁止群眾在華盛頓廣場演唱民歌的那個星期天，因為警方聲稱，那樣會招來許多種不受歡迎的人──意思就是黑人與民歌手──所以每個人都聚集在那裡抗議。這算是六○年代第一批「叛逆行徑」當中的一次。德曾帶我去電影工作者公司（The Film-Makers' Cooperative）看過一次《星期天》的放映。

電影工作者公司是由一名年輕的立陶宛難民所經營的，他名叫喬納斯·梅卡斯（Jonas Mekas）。那是一間位於南公園大道與二十九街交叉口的閣樓，就在貝爾摩餐廳（Belmore Cafeteria）對面，那兒日日夜夜都有計程車司機待著。而電影工作者公司日日夜夜都有電影在放映。喬納斯實際上就住在那裡，在其中一個角落：他有一次告訴我他睡在桌子下面。雖然我在六三年底之前並不認識他本人，但是我去過很多場他的放映會，有些在電影工作者公司，也有在東十二街的查爾斯戲院（Charles Theater），那是一處地下電影人會面的地點，然後還有布里克街電影院（Bleecker Street Cinema）的午夜場。

一天晚上，當我帶著一些畫筆從美術用品店走回家時，在約克維爾（Yorkville）經過一名掃馬路的德國老婦人，我忽然想起，忘了幫我媽買她要的捷克報紙，於是我掉頭往回走，結果遇上德，他說他剛剛送了五萬美元到哥倫比亞廣播公司（CBS）。他第一次和哥倫比亞公司接觸時，告訴他們他想要做一部關於麥卡錫聽證會的紀錄片，叫作《次序點》（Point of Order），他們否認握有任何聽證會的原始影片，但是當他告訴對方，他能證明哥倫比亞公司握有全程一百八十五小時的聽證會影片，就存放在該公司設在紐澤西州李堡（Fort Lee）的倉庫裡時，他們才承認確有其事，但是他們還是不願意把使用權賣給他，讓他在電影中使用這段影片，因為幹嘛要掀起陳年往事呢。但是，後來哥倫比亞公司的迪克·沙倫特（Dick Salant）打電話給德，說他們改變心意了，他們願意出售，價錢是五萬美元外加每一元利潤分紅五毛錢。

德說沒問題——但是他們必須同意，在未經他准許的情況下，永遠不得使用該影片超過三分鐘。

我問德從哪裡弄來五萬美元——那才是我當時真正感興趣的事——他說來自艾略特‧普瑞特（Eliot Pratt），也就是標準石油公司以及普瑞特藝術學院（Standard Oil/Pratt Institute）的那個普瑞特。「艾略特‧普瑞特是左翼自由派人士，痛恨麥卡錫，」德解釋道，「我們一起吃午餐，我只是告訴他這部電影以及我不曉得它最後要花多少錢，而他就說，『我會開一張十萬美元的支票給你。這樣子起頭夠不夠？』我們那頓漢堡的帳單是四美元。艾略特留了一毛錢小費給侍者。然後我們回到他家去搞定財務的事。」富翁對錢的態度真是奇怪啊。

德對拍電影產生興趣，剛開始是因為一部電影，叫作《摘我的雛菊》（Pull My Daisy）。那部電影由三個人合作完成，地下電影人羅伯‧法蘭克（Robert Frank）和抽象表現主義畫家阿爾弗雷德‧萊斯利（Alfred Leslie），以及這個想法的原創者傑克‧凱魯亞克（Jack Kerouac）。結果，他們對這部電影該算是誰的影片，一直爭論不休——每次廣告詞的說法都不一樣。德告訴我，「它是由羅伯拍攝的，而且是他的風格，但是他不知道如何集成一部電影，所以由阿爾弗雷德進行最後的剪接，現在兩個人都歸功於自己。」但是和大部分電影一樣，那不只是一個人的成果。」股票經紀人華特‧顧德曼（Walter Gutman）出資一萬兩千美元來拍攝它（他慣常會把一篇重大的華爾街商情報告寫得好像一封私人信函似地——他會說，「買ＡＴ＆Ｔ吧，而且我認為羅斯科（Mark Rothko）的畫作行情也會向上」）。

羅伯‧法蘭克曾經打電話給德說，「我最討厭能言善道的人，但我剛好很喜歡你，而且我正需要幫忙。我們想幫這部電影配音法文。你可以過來嗎？」我和德一起過去，然後他們就開始放電影。作曲家大衛‧安蘭（David Amram）出現在電影裡，藝品經紀人迪克‧貝拉米（Dick Bellamy）也在裡面——他扮演主教，訓誡包厘街（Bowery）區的人——賴瑞‧里弗斯扮演火車上的煞車手，艾倫‧金斯堡（Allen Ginsberg）和格瑞戈里‧柯爾索（Gregory Corso）也軋了一腳，另外，黛芬‧賽麗格（Delphine Seyrig）被美國國旗拂過的那一幕，更是美極了。凱魯亞克當時在這裡配音，他聲稱自己法文流利，但是當他一開口，你可以聽出他的麻州腔——Ju swee Jacques Kerouac——而且說什麼他家族出身十四世紀的法國貴族，當然也和這部在紐約市包厘街區拍的電影無關，所以當時的場面挺滑稽的。

那年夏天，有好多個週末我都去康州的老萊姆鎮（Old Lyme）。韋恩‧張伯倫向艾蕾諾‧沃德租了一棟小旅館，然後找來一大票朋友在那裡鬼混。某天，艾蕾諾去那裡探視，結果搞得非常、非常生氣，因為泰勒‧米德穿著女裝走進客廳，然後對她宣稱，「我是艾蕾諾‧沃德。

你是誰呀？」

傑克‧史密斯經常在那裡拍片，我從他那兒學了幾招，用在我自己的片子裡——像是誰剛好在現場，他就起用誰，以及他會讓帶子一直跑，直到演員覺得無聊才停。有人問他那部電影在演什麼，他會說一堆聽起來像是「瘋狂藝術家」崛起之類的話——「地下電影的魅力就在於

「無法理解！」

他會花好幾年拍一部片子，然後再花好幾年去剪接。每次為拍攝做準備時，他都好像在開派對似地──人們川流不息地在那兒化妝、穿戲服，以及搭布景。有一個週末，他叫大家來做一個像房間那麼大的生日蛋糕，作為他的電影《正常的愛》（Normal Love）的道具。

我用十六毫米攝影機拍攝的第二個玩意兒，是一部短小的新聞影片，拍那些為傑克拍電影的人。

他同時也充當其他人的地下電影的演員。他說他那樣做是為了治療，因為他付不起「專業協助」的錢，而他那樣以公開方式進行心理分析，不是很勇敢麼。

傑克在《德古拉》（Dracula）裡扮演劇名角色德古拉，這是我多年後拍攝的電影。他對角色可真是投入。他宣稱在上妝時，他會慢慢轉變自己，讓他的靈魂經由眼睛，進入鏡子，然後再以德古拉的身分，回到他身體裡；而且他提出一個理論，關於每個人都有某種程度的「吸血鬼性」，因為大家「都有無理的要求」。這部片子拍了幾個月。我記得有一場戲，我的第一個女性超級巨星娜歐蜜‧列文（Naomi Levine）睡在一張床上，傑克在房間外的陽台。他應該要偷偷溜進來，走到床邊，做一點小動作──吃一顆桃子或咬一口葡萄，我記不得了。當時在場的還有大衛‧布東，藝品經紀人山姆‧葛林（Sam Green），剛從外地某個時尚活動回來的馬里歐‧蒙特茲，以及藝評兼影評人格瑞戈里‧白特考克（Gregory Battcock），後者穿著水手裝；當時他們四個擔任人肉床柱，幫忙舉著床上的頂篷。我用我的寶萊克斯拍攝，短短三分鐘的片

段，我們必須一拍再拍，每個人都快抓狂了，因為傑克就是沒辦法做好：他是這麼地迷糊，時間感全無，就是想不出該如何在三分鐘內，從陽台來到床邊。他最遠只能走到離枕頭兩英尺。

既然每個週末老萊姆那兒通常都擠了四十來個人，床位自然是永遠不足的；但是大部分賓客反正也不睡覺。我也是經常醒著——那年冬天，自從我看到某本雜誌上有一張我看起來很肥的照片後，我就開始每天服用四分之一顆減肥丸（Obetrol）（我喜歡大吃糖果和一分熟的肉。我愛這兩種食物。有時候我會整天只吃它們當中的某一個）。現在，由於我清醒的時間這麼多，我手上能用的時間也變多了。

我始終沒能想出，六〇年代發生的事情比較多，是因為有比較多醒著的時間來讓事情發生（因為有那麼多人服用安非他命），或是人們開始服用安非他命，是因為有太多事情要做，所以他們需要擁有更多清醒的時間。也許兩者皆是。我雖然只服用少量由醫生開立的減重藥物Obetrol，但是即便那麼少量，都足以讓我打從心底產生那股奇異、快活地往前衝的感覺，讓你想要一直工作—工作—工作，因此我完全能想像直接服用那玩意的人會有多亢奮。從六五直到六七年，我每晚只睡兩三個小時，但是我以前經常看有人連續幾天都不睡覺，而且他們會說一些像這樣的話：「我快要到達第九天了，真是太棒了！」

在老萊姆的那年夏天，是日後瘋狂的前奏。人們整晚不睡，到處晃蕩，吸大麻或在房裡放唱片。每個週末都是一場不停歇的派對——沒人把週末分拆成不同的日子，一切的一切都混流

在一起了。

看到大家都這樣不停地活動，令我想到睡眠變得挺過時的了，於是我決定趕緊來拍一部某人在睡覺的電影。《睡》（Sleep）是我擁有十六毫米的寶萊克斯後，拍攝的第一部電影。

約翰・吉奧諾（John Giorno）原本是證券經紀人，後來改行當詩人（他在六〇年代晚期開始了接聽詩〔Dial-A-Poem〕的服務）。約翰和我曾經回想我拍攝《睡》的那個週末；那是個其熱無比的週末——到處都是蚊子。「我醉醺醺地進來，然後不省人事，」約翰說，「等到半夜醒來時，你正摸黑坐在一把椅子上看著我——因為你那頭白髮，我認得出那是你。我記得當時問你，『安迪，你在這裡做什麼？』而你說，『天哪，你睡得可真熟。』然後你就起身離開。後來，當瑪麗索爾（Marisol）和我們倆一起搭火車回紐約時，你說你要去買一台攝影機，拍一部電影。」

待在韋恩那裡，有一大好處：沒有人會鎖房門——事實上，沒有人真的有房門可鎖，所有人都是隨意走動，隨便什麼地方都可睡。當然嘍，這麼一來，要拍片可方便了，畢竟你若想找某個電影明星，第一件事就是「查一下他有沒有空」。

能夠娛樂別人的人，才是真能立足於六〇年代的人，而韋恩・張伯倫就很能娛樂人，不只在鄉下如此，在他的包厘街區也一樣。那裡很靠近李爾包厘愚人俱樂部（Lil's Bowery

Follies），當你一進門，就會看到一幅韋恩的畫作，畫著一隻棕白相間的鞋子，鞋中冒出的泡泡說，「棕櫚灘，什麼什麼什麼」。所有人——所有藝術家和舞者和地下電影人以及詩人——都會去他的派對。

當我還在史泰波畫廊時，也就是從六二年到六四年初，瑪麗索爾和鮑伯·印第安那（Bob Indiana）也在那裡。我們經常一起參加開幕展和派對，而他們兩個也在我早期的電影裡露面。當時抽象表現主義依然是人人都能接受，而且也是藝壇主流的繪畫風格。後抽象表現主義畫家以及硬邊幾何繪畫隨後出現，但在藝術裡被完全接受的最後一種畫風，仍然是抽象表現主義。因此當普普出現時，甚至連它遵循的風格都沒有完全被人接受！衝著普普藝術家而來的憤恨，更是猛烈，而且它們不只來自藝評家或買主，也來自許多老派的抽象表現主義畫家本身。

我是以一個很戲劇性的方式，體認到這一點，那是在抽象表現主義畫家伊芳·湯瑪士（Yvonne Thomas）主要為其他抽象表現主義畫家而辦的一場派對上。瑪麗索爾也被邀請了，於是她帶著鮑伯和我一起過去。她對我總是很體貼——比如說，每次我們一起出去，她都會堅持送我回家，而非反過來。那天當我們走進屋裡，我環顧四周，看到裡面塞滿了苦惱、心情沉重的知識分子。

突然之間，嘈雜聲音降低了，每個人都轉過頭來看著我們（活像電影《大法師》〔The Exorcist〕裡，小女兒走進媽媽的派對，然後在地毯上尿尿的那一刻）。我看到馬克·羅斯科把

女主人拉到一邊，而且我還聽見他指控她的背叛：「你怎麼能讓他們進來？」她連忙道歉。「但是我能怎麼辦？」她告訴羅斯科。「他們是和瑪麗索爾一起來的呀！」

為了我在洛杉磯菲盧斯藝廊的第二次展覽──伊麗莎白和貓王畫作展──我和韋恩、泰勒．米德以及傑拉德，共乘一輛旅行車，從紐約出發橫越美國。那段公路旅程是很美好的時光。我想每個人都以為我害怕搭飛機，但是我沒有──我在五〇年代曾經搭飛機環遊世界──我只是想見識一下美國；我從未以陸地旅行的方式經過賓州以西。

韋恩長得高高瘦瘦，是一個很好的魔幻寫實畫家，當時剛開始對普普發生興趣。至於泰勒，因為老萊姆的關係，我稍微知道一點。他是第一批地下電影明星之一，五〇年代起家於舊金山北灘，演過朗恩．萊斯（Ron Rice）的《花賊》（The Flower Thief）和法恩．齊默曼（Vern Zimmerman）的《檸檬心》（Lemon Hearts），我在電影工作者公司看過。在我們準備出發前幾天，亨利碰巧遇到泰勒在大都會博物館附近閒逛，於是把他帶到我工作室來。泰勒以前就喜歡那樣整天閒逛──用人們所謂的淘氣的，或是小精靈似的，或是沉思的方式滿城趴趴走。他的臉上和眼睛總是帶著一抹淺笑──其中一隻眼睛有點下垂，那是他的小小註冊商標。他看起來如此放鬆，讓你覺得要是你抓著他脖子後面，把他拎起來，他的四肢只會懸盪晃動而已。我的意思是，他看起來好像沒有神經系統，那就是他的調調。他從未看過我的作品，但是他剛剛在《時代》雜誌上讀到一篇報導我的康寶濃湯的文章，結果在亨利介紹他和我認識時，他就說，

「你是美國的伏爾泰。你將為美國帶來它所值得的——牆上一罐康寶濃湯！」

泰勒同意和韋恩換手開車橫越美國——傑拉德和我不會開車。坦白說，光看泰勒的外表，我簡直不敢相信他真的會開車——關於誰會開車以及誰不會開車這類事情，總能令我感到驚訝。

我知道這件事會很有趣，尤其是丹尼斯‧霍柏（Dennis Hopper）承諾過在我們抵達後，要幫我們辦一場「明星派對」。

我是在前幾個月透過亨利認識丹尼斯的，就在同一天我也向年輕的英國畫家大衛‧霍克尼（David Hockney）介紹了亨利。丹尼斯當場買了一張我的蒙娜麗莎系列畫作，然後他和亨利、大衛以及我一起去西一二五街的錄音室，丹尼斯在那裡錄了一集電視劇《辯護律師》（The Defenders）。

韋恩和泰勒及傑拉德來接我。我們丟了一張床墊在旅行車的後車廂，然後就上路了。

一路上，收音機都開著——震耳欲聾。事實上，是我堅持要把音量調得這麼大，因為我很擔心有人開車時睡著。當你進行了一趟像這樣的長途旅行，你對四十大排行榜的歌曲，絕對會耳熟能詳——同樣的歌曲，一放再放：萊斯利‧戈爾（Lesley Gore）、露提絲合唱團，傑納提斯合唱團（Jaynettes），加尼特‧米姆斯與魔法師合唱團（Garnet Mimms and the

Enchanters）、奇蹟合唱團（Miracles），巴比‧雲頓（Bobby Vinton）……車窗外，則是一大片、一大片野外及西部風光。而我們開車經過的每個地方，看起來都和紐約市如此迥異。

詹姆斯‧梅雷迪斯[21]已經在前一年於密西西比大學（University of Mississippi）註冊了，但是紐約和歐洲的距離，似乎比紐約和美國深南方（Deep South）的距離更近。巴黎的跳舞俱樂部剛剛開始被稱作迪斯可舞廳（discothèques），而且到處都有這些新潮打扮──雀爾喜女郎風貌、愛德華時代風尚、卡納比（Carnaby）街的摩德族等等。即將輸入的時尚、音樂與態度，所謂的英國入侵，這個夏天正在倫敦如火如荼地展開。加上可以直達的噴射客機，人們全年無休地在歐洲和紐約之間快速穿梭，一年三四趟，不再像從前，飛一次要十四小時的年代，一年只來一趟，而且他們也開始在這裡買公寓了。只等飛機一落地，他們就直奔跳舞場所，像是六三年開幕的「禁忌」（L'Interdit），或是俱樂部（Le Club），後者是由奧立維亞‧高基連（Olivier Coquelin）為他那幫氣味相投的朋友所開設的，像是貝福德公爵（Duke of Bedford）、喬瓦尼‧阿涅利（Gianni Agnelli）、諾維‧考沃（Noël Coward）、雷克斯‧哈里遜（Rex Harrison）、小道格拉斯‧費爾班克斯（Douglas Fairbanks, Jr.）、伊果‧卡西尼（Igor Cassini）、波頓‧史蒂文生（Borden Stevenson）──他們是一群穿梭於國際間的人士。一天晚上，我坐在俱樂部，盯著賈姬‧甘迺迪（Jackie Kennedy），她一身黑色雪紡拖地長洋裝、梳著由肯尼斯‧巴特爾（Kenneth Battelle）所做的頭髮──我心想，如今那些美髮師可以赴白宮的晚宴了，多好啊。

密西西比大學和紐約的一切，似乎距離非常遙遠。

在我們六三年十月開車橫越美國時，女孩子還在穿小圓領的喀什米爾羊毛衫，以及緊身的五〇年代窄裙。在那個年代，從新潮時尚出現在紐約市，到它們終於遍及遍及全美國，還有一段大約三年的時差（不過，到了六〇年代末，隨著媒體對生活方式廣泛又快速的報導，這個差距已經差不多沒有了）。

我們沿途經過的電影院，遮篷上面掛出來的電影名稱包括《埃及艷后》、《第七號情報員》（Dr. No）以及我最愛的《江湖兒女》（The Carpetbaggers），後者我在離開紐約前，已經看過三遍了。

我們每次停車用餐，都是去大來卡（Carte Blanche）的簽約餐廳。因為我有他們的信用卡，而且這些餐廳也是我信得過的。但是泰勒覺得吃膩了。差不多開到堪薩斯州時，他開始尖聲大叫，音量蓋過收音機放送的「甜蜜的愛」（honey-loves），「如果我們不做個改變，去我想去的地方吃飯，我現在就要退出這趟旅行！」他對卡車休息站和卡車司機非常迷戀。

泰勒有一種慢條斯理、隨和的「如果有人剛好想聽」的講話姿態。他說話時，會時不時瞥視韋恩或傑拉德或我一眼，而且在他的小故事即將結束時，他總是會抬起下巴，轉頭凝視車窗外的遠景，作為收尾。他告訴我們，他在六〇年於麥克道格爾街（MacDougal Street）一

家地下室戲院朗誦的所有詩作，他在朗誦時，那兒的老闆腿上放著一把獵槍坐在一旁，因為

當局想要強迫他歇業。某天晚上，泰勒說，報紙專欄作家雷納德‧萊昂斯（Leonard Lyons）

和安娜‧麥蘭妮（Anna Magnani），田納西‧威廉斯（Tennessee Williams）以及他的長期戀

人法蘭克‧梅洛（Frankie Merlow）一起進來。泰勒起身朗誦他的詩〈去他的名聲〉（Fuck

Fame），結果萊昂斯有一篇專欄都在寫他。然後有天法蘭克走進來，交給泰勒幾張支票，

每張都是一百美元，是田納西開的。泰勒談起在格林威治村那一代的所有詩人和藝人，那些

名字，我當時幾乎都沒聽過──像是一頭及肩長髮的男子彈著烏克麗麗，名叫小提姆（Tiny

Tim），還有一個年輕的民歌手叫作巴布‧狄倫（Bob Dylan），此時他已經出了一兩張唱片，

但是還沒有大紅大紫。

「幾年前我送了一本我的詩集給巴布‧狄倫，」泰勒說，「就在我第一次看他演出之後。

我覺得他是一個偉大的詩人，我也這樣告訴他。」收音機正在播放的伍迪‧蓋瑟瑞（Woody

Guthrie）的曲子〈再見，幸會〉（So Long, It's Been Good to Know You），激發出泰勒的故事。

「結果呢，到**現在**，」泰勒開始大笑，「現在他已經這麼紅了，他要送我一本我的第二本書。

我說，『但是你現在**有錢啦**──你**買得起**呀！』而他說，『但我一季才拿一次酬勞。』」

（幾年後泰勒向我坦承，「我聽到巴布‧狄倫彈吉他唱歌的那一刻，我想，『沒錯，潮流

如此，詩人們要**完蛋了**。』」）

泰勒在二十二歲那年，辭去他在底特律美林證券的工作。我很好奇泰勒一開始怎麼會去做那種工作。「這個嘛，」我爸爸哈利‧米德（Harry Mead），是密西根的政黨領袖，」他解釋。

「他是羅斯福的寵臣之一，而且他的正式頭銜是韋恩郡民主黨主席（Wayne County Democratic Chairman），但他同時也是底特律地區的酒類管制委員會（Liquor Control Commission）以及公共事業振興署（WPA）的龍頭。他讓美林證券的底特律駐地合夥人當上州財政部長，因此財政部長覺得有義務要給亨利‧米德的兒子一份工作。」泰勒在那裡工作的期間，幾乎所有時間都花在研究如何打敗大盤的各種圖表。「我終於想出一個系統，」他說，「真是把美林證券那批人嚇壞了。」我問他是哪一種系統。「我原本可以大撈一票，」他說。「我把它告訴我爸爸。唯一的麻煩是，直到過了我早就會將它賣掉的時機，他都還遲遲沒有抽出時間去買我推薦的股票，」泰勒冷冷地說，「是我爸爸唯一給我證明自己的機會。」

「而那個，」

我無法想像泰勒研讀股票市場圖表的模樣，當然，我也無法想像他開車的模樣，可是他就坐在那兒啊，在駕駛座上。

泰勒辭去底特律股票經紀人的工作後，口袋裡只有五十美元。「凱魯亞克的《在路上》（On the Road）使我上了路，」他說，「艾倫的《嚎叫》（Howl），那時剛剛發表，對我造成重大的影響。」

五六年，敲打詩（beat poetry）開始時，泰勒人在舊金山。某天他在一家酒吧裡站起身，扯開嗓門，壓過一堆醉客的喧嘩聲，尖叫出他所寫的一些詩。朗恩‧萊斯看到這一幕之後，就

開始追著他到處跑，用作戰剩餘的黑白底片來跟拍他。

「朗恩真是個壞傢伙。」泰勒微笑道（朗恩那時還活著；他是在一兩年後才過世的）。「偷女朋友的贍養費，捲走所有的戲劇款項，拿著攝影機追著人們在街上跑，想要拍他們——然而所有人都愛死他了。他曾經在庫柏聯合學院（Cooper Union）上過電影課，而且他拍了一部人們在溜冰的片子。然後我們一起拍了《花賊》。我一直和他爭執，叫他別加上藍色洗塗。我告訴他，『你聽好，朗恩，再過幾年這類東西就要玩完了。』」

舊金山之後，泰勒到東部來，在格林威治村像是縮影（Epitome）這類咖啡店看書。在那個時候，他已經搭便車橫越美國五次了，那也是為什麼他對卡車休息站瞭如指掌。

我說好呀，下一次用餐地點可以讓他來選。於是，泰勒在指揮韋恩左轉、右轉幾公里路之後，終於把我們引進一個大型的卡車休息站。我們選了靠邊的雅座——事實上，我們變成了大家的餘興節目。我不曉得我們的外表到底是怎麼了，總之，異形警報馬上啟動；人們紛紛轉身來看我們這群「怪物」。我覺得我們看起來再正常不過了——我們的衣服都很普通——但是顯然有哪裡不對勁，因為人人都在盯著我們。他們一個又一個地走過來，很友善，面帶笑容，或是比較長、往後梳得服服貼貼的農夫髮型——而且他們都在問，你們打哪來？當我們說來自紐約，他們瞪得更厲害了，套句他們自己的說詞，他們想要好好「研究」我們。經過那次以後，

我們又回到大來簽約餐廳去吃飯了。

我們越往西部開，高速公路上的景物就越有普普風。突然之間，我們全都覺得自己是內行人，因為即便普普到處可見——普普的特性就是「隨處可見」，所以大部分人還是把它視為理當如此，但我們卻對它驚嘆不已——對我們來說，它是一門新藝術。一旦你「搞懂」普普，一個符號在你眼裡，再也不會是原來的樣子。然後一旦你思考過普普，美國在你眼裡，也再不會是它原來的樣子了。

在你替某樣事物打上標籤的那一刻，你就跨了一步——我的意思是，你再也無法後退，以未被標籤前的角度去看它。我們看到的是未來，而且我們對於這一點很有把握。我們看見人們置身其中，在它裡面走來走去，卻毫不自知，因為他們仍然採用舊日的思維，採用舊日的參考樣本。但是我們每個人只需要**知道**自己正處身於未來，就可以讓你到達那兒了。

神祕已經退去，但是驚異才要開始。

我躺在旅行車後面的床墊上，看著燈光和電線和電話桿飛快地往後移動，看著星光和黑藍色的夜空，心想，「一個剛成年踏入社交圈的美國閨秀，怎麼會嫁給一個傢伙然後就隨他一起住到錫金（Sikkim）去？」我隨身帶了五十本雜誌，那時剛剛看完關於荷浦·庫克（Hope Cooke）的故事。她怎麼會這樣做！美國是一個什麼都有的地方。我甚至無法明白，葛麗絲·凱莉（Grace Kelly）怎麼會離開美國，嫁去摩納哥，然而去摩納哥還遠不如去錫金可悲呢。我

無法想像住在喜馬拉雅山上一個小不拉嘰、鳥不生蛋的地方。我從來不想住在一個不能開車上路奔馳，不能看到免下車點餐餐廳還有巨大的甜筒冰淇淋、現賣熱狗以及閃爍的旅館招牌的地方！

「你可以把收音機再開大聲一點嗎？那是我最喜歡的歌，」我對前座大叫。事實上，我受不了那首歌，但是我可不希望韋恩在駕駛座上睡著。

我們在六三年秋天開車進入的好萊塢，正處在不確定的狀態。舊好萊塢已經結束，新好萊塢還沒開張。當時是法國女孩擁有新的明星神祕感——珍妮・摩露（Jeanne Moreau）、馮絲華・哈迪（Françoise Hardy）、雪兒薇・瓦丹（Sylvie Vartan）、凱瑟琳・丹妮芙（Catherine Deneuve），以及她那高䠷美麗的姐姐弗朗索瓦・朵蕾雅克（Françoise Dorléac，後來她在六七年慘死於一場車禍）。但是對我來說，這樣的好萊塢更加令人興奮，一想到它是這麼地空白、空虛的好萊塢，正是我想把自己的人生塑造成的樣子。造作。白配白。我希望把人生活得像《江湖兒女》劇本那種階層——就像那些演員般，一派輕鬆地走進一個房間，說出那些美妙的、造作的台詞。我不斷地對好萊塢的人誇讚那部電影，但是不知怎麼搞的，我把它說成《霍華・休斯傳》（The Howard Hughes Story）22，所以沒人知道我在講什麼。

我們開了三天抵達洛杉磯。到達時，才發現那裡正在進行世界職棒大賽，所有旅館都客滿

（那年夏天，棒球在紐約也是大新聞——但原因在於大都會棒球隊在成立的第二個球季，就輸了一百場球）。我們打電話給丹尼斯·霍柏和他太太布魯克（Brooke），結果他在比佛利山莊飯店的套房讓我們住（她媽媽就是美麗的女演員瑪格麗特·蘇利文〔Margaret Sullavan〕，前一年剛自殺身亡）。

丹尼斯向我們保證電影明星派對就在當天晚上。

六一年發生的那一場著名的貝艾爾（Bel-Air）大火，將霍柏的房子燒得精光。他們的新家坐落在托潘加峽谷（Topanga Canyon），裝潢得有如遊樂園——是那種你覺得會看到口香糖販賣機的異想天開的嘉年華會。裡面有馬戲團海報、電影道具、紅色的塗漆家具以及蟲膠漆拼貼。在當時那個年代，亮麗色彩還沒有到處都是，所以我們大部分人都不曾見過如此充滿兒童派對氣氛的一整棟屋子。

那年夏天，棒球在紐約也是大新聞

布魯克和丹尼斯是在演《曼丁哥》（Mandingo）時認識的，那齣戲在百老匯只演了幾場就收了。這時的丹尼斯沒有多少片約；他那時在拍照片，還有，他也是加州少數收藏普普藝術的人——他把我的蒙娜麗莎掛起來，還有一張羅伊的畫也掛了出來。我第一次看見他扮演「比利小子」（Billy the Kid），是在華納兄弟五〇年代拍的一堆電視西部片裡——像是《夏安》（Cheyenne）或《硬漢》（Bronco）或《超級王牌》（Maverick）或《糖足》（Sugarfoot）——我

記得當時在想，他真是太厲害了，眼神這麼瘋狂。道地的「比利瘋子」。

霍柏夫婦對我們極好。那天晚上的派對彼得・方達（Peter Fonda）也有來——在那段日子裡，他活像個貴族學校裡的數學家（幾年前他曾在百老匯演一齣戲，同時間他妹妹珍・芳達〔Jane Fonda〕也在百老匯第一次登場）。狄恩・史達威爾（Dean Stockwell）、約翰・薩克森（John Saxon）、小羅伯・沃克（Robert Walker Jr.）、魯斯・譚柏林（Russ Tamblyn）、薩爾・米涅奧（Sal Mineo）、特洛伊・唐納休，以及蘇珊・普雪特（Suzanne Pleshette）——好萊塢我想見的每個人都在場。大麻菸傳來傳去，人人都隨著我們一路上從收音機裡聽到的那些歌曲起舞。

這個派對真是我遇過最興奮的事。我只希望有把我的寶萊克斯帶來就好。我把它留在旅館了。在派對裡拍照似乎再自然不過——畢竟這裡是好萊塢啊，而且我身邊還有一名地下電影明星泰勒。但是讓人瞧見我拿著攝影機，會令我覺得困窘。我會深感害羞，即便是拍攝我認識的人——就像在韋恩鄉下住處的那些人。唯一不令我害羞的拍攝，是《睡》那部電影，因為主角睡著了，而且旁邊沒有其他人。

經過這麼精采的一場派對，我的畫展開幕式註定會顯得平淡乏味，無論如何，電影是純娛樂，藝術則是工作。但還是一樣，很高興見到菲盧斯藝廊把我的「貓王」掛在前廳，「伊麗莎白・泰勒」掛在後廳。

住西岸的人很少知道或在乎現代藝術，報紙對我的展覽報導也不怎麼樣。不過，一想到好

影——難道那些看起來像**真實**的嗎？？？

萊塢竟然稱普普藝術很假，我就想大笑！**好萊塢**？？？我的意思是，看看他們當時拍的那些電

馬塞爾‧杜象在帕莎蒂納加州美術博物館（Pasadena Museum）有一場回顧展，我們也受

邀參加開幕式。抵達時，館方不讓泰勒進場，因為他的衣著不夠「正式」：他身上穿的毛衣對

他來說太長了；因為那是韋恩的，韋恩非常高，所以那件毛衣長得蓋過泰勒的手掌和膝蓋。他

必須把袖子捲了又捲，直到長度縮在手腕附近——看起來好像救生衣。過了一會兒，守門的人

才不甘不願地放我們進去。

所有洛杉磯的社會名流都到齊了。布魯克和丹尼斯是其中唯一「搞電影的人」。一名來自

《時代》或《生活》或《新聞週刊》（Newsweek）的攝影師，推開泰勒，想去拍一張杜象和我

的照片，泰勒立刻尖叫起來，「你怎麼可以這樣！你怎麼可以這樣！」

這是我第一次聽到有人尖叫這句話，後來在六〇年代它不知被尖叫過多少次。六〇年代是

一個衝突不斷的年代，最後直到所有社會障礙都飽受衝撞為止。我相信，在六〇年代後期會有

那麼多衝突，背後的態度就是源自這些派對門口的小糾紛。任何人，不管他們是誰、穿著如何，

都有權利去任何地方做任何事，這個觀念在六〇年代是件重大的事。對五〇年代的人來說，年

輕人的叛逆就是摩托車和皮夾克和幫派鬥毆（都是來自電影的那一套）；但是五〇年代的所有

人，最後總是留在自己的位置上——每個人都留在他們「歸屬的地方」。我的意思是，南方的

黑人還是坐在公車的後排座位。

等到派對結束時，杜象已經把泰勒請到他那一桌去，因為他發現泰勒是一個著名的地下電影演員及詩人。我和杜象與他太太婷妮（Teeny）談了很多話，她是個很棒的人；而泰勒整晚都在和佩蒂・歐登堡（Patty Oldenburg）跳舞——她和克雷曾經在加州住過一年，「為了體驗一種新環境。」她說，以便能夠將一間「臥室」送回席德尼簡尼斯藝廊，參加六四年初的一場團體展（克雷已於六一年在紐約下東城完成《店鋪》〔The Store〕，而且也在六二年將雷射槍製造公司〔Ray Gun Manufacturing Company〕改名為雷射槍劇場〔Ray Gun Theater〕，並將他的軟雕塑作為《印地安》〔Injun〕、《世界博覽會》〔World's Fair〕、《古塚》〔Nekropolis〕、《航程》〔Voyages〕、《百貨時代》〔Store Days〕等偶發表演的場景）。

這場派對上提供的是粉紅色香檳，味道極好，害我犯了個錯誤，喝下太多，回程路上我們不得不靠邊停車，好讓我吐在路邊的花草上。在加州，涼爽的夜風中，你就連嘔吐時都會覺得很健康──這裡和紐約真是大不相同。

就在這段期間，我第一個所謂的女超級巨星──娜歐蜜・列文──來到了洛杉磯。她那時和雕塑家約翰・張伯倫（John Chamberlain）以及他太太伊蓮（Elaine）待在聖莫尼卡。我們離開紐約前，傑拉德和韋恩把她介紹給我們認識，地點是在第六大道與十四街的生活劇場（Living Theater）的一場演出中，然後我們大夥一起去現代藝術博物館，參加一場必須穿正式服裝的開

幕式。娜歐蜜當時在第五大道的玩具店F.A.O.史瓦茲（Schwarz）玩具城工作，但是她同時也拍電影；她非常像個電影系的學生。喬納斯‧梅卡斯剛剛在他的《村聲》雜誌電影專欄發表一篇東西，關於她的一部電影被一家紐約沖片廠給沒收了（傑克‧史密斯的一部電影也是），理由是片中有裸露鏡頭──而且他們不只是沒收，甚至還把片子毀掉了！娜歐蜜說，她是來洛杉磯幫電影工作者公司募款的。但是傑拉德和泰勒一口咬定她是愛上我了，所以才大老遠飛過來，她很失望我們先前沒有邀她一起上路。

來到好萊塢，我不斷地思考，這裡的電影在面對性愛時，採用的方式多麼愚昧和不真實。畢竟更早以前的電影就有過性愛和裸體鏡頭了──例如海蒂‧拉瑪（Hedy Lamar）在《神魂顛倒》（Ecstasy）中──但是，接下來他們突然明白到，他們再把一個大好的挑逗材料給扔了，或是在銀幕上說一句淫蕩的話，那麼一來，又可以把票房再延長個幾年，而不是一次就給光光。但是到後來當外國電影以及地下電影開始壯大，這下子把好萊塢的時程表給打壞了。他們原本希望，讓大家再等個二十年才能看到全裸鏡頭，期間好讓他們盡量榨取每一吋人體的利潤。於是，好萊塢開始宣稱，他們要「保護公眾道德」，然而實際上，他們只是氣惱自己被迫加快進入全裸，而不能像原本那樣，從一場拉得長之又長的脫衣舞當中，盡量多撈一點鈔票。

到這個時候，我已經坦承自己隨身帶了寶萊克斯，而且我們決定要在比佛利山莊飯店套房的浴缸邊，拍一部泰山默片——由泰勒扮演泰山，娜歐蜜扮演珍。

韋恩認得一個來自哈佛的高個紅髮男孩，名叫丹尼斯·迪根（Denis Deegan），他認得約翰·豪斯曼（John Houseman），於是我們就在約翰的房子裡拍攝，在那裡我們遇到了傑克·拉森（Jack Larson），他曾經在電視劇《超人》（Superman）裡扮演吉米·奧爾森（Jimmy Olsen），而當時正在寫歌劇。我們全都來到泳池邊，娜歐蜜當場把衣服一脫，跳入水中。泰勒應該要爬到樹上，但是卻沒辦法，所以他嚷嚷要找一個特技演員。丹尼斯出現了，代他爬上樹，摘了一顆椰子（當泰勒回紐約看到毛片時，他說，「你知道嗎，我一直很喜歡丹尼斯的演出，但他通常很僵硬。這是我看過他在鏡頭前最放鬆的一次。」六九年，當《逍遙騎士》（Easy Rider）推出後，泰勒又提醒我關於那天的事。「我覺得在泳池邊的那個下午，是丹尼斯的轉捩點，」他說。「它為他打開了新的可能性。」也許是吧，我想。誰知道人們可以在哪裡學到東西，在哪裡學不到）。

我們離開比佛利山莊飯店搬到威尼斯碼頭，泰勒五○年代住過那裡，當時他正要進帕莎蒂納劇場。他在那裡還是有很多熟人。我們在旋轉木馬旁邊開了個派對，算是由泰勒籌辦，由於他吃素，所以全都是起司。但是天氣很熱，起司發臭了，而且流得到處都是，大家跳來跳去，忙著把從木馬身上沾到的碎片拔出來，同時還要把滿手黏黏的起司給擦掉。

我們待在加州那兩個星期當中，還有一場為我們而開的派對讓我特別難忘，主人滿古怪

的，是美國印花公司（Green Stamps）的繼承人，派對地點在他一位朋友家裡。路易士‧畢區‧馬文三世（Louis Beech Marvin III）把自己的住家蓋在托潘加峽谷，一個極大的圓形建築，名叫月火牧場（Moonfire Ranch），一張床懸掛在離地六或九公尺的塔架上——他養了十四隻白色德國牧羊犬，看守那個地方（他說，他真正想做的是買一座島，做成像諾亞的方舟，各種動物都飼養一對。他真的買了小島，也養了許多動物，但是牠們老是養不活）。他雖然蓋了一棟如此奇妙的屋子，與此同時，他卻自個兒住在地面的一輛拖車裡，車裡塞滿一堆髒衣服。

在六〇年代早期，有一陣子加州似乎就要發展出一個貨真價實的藝壇。就連亨利‧蓋哲勒也覺得必須每年親自來走一趟，查看最新動態。但是這裡其實沒有足夠的藝品經銷商、博物館也不夠活躍，而且人們根本就不買藝術品——我猜，他們有風景可看就很滿足了。

我們沿著《逍遙騎士》的路線開回去，經過拉斯維加斯，然後往南通過南部各州。

我們一回到紐約，就把《泰山》（Tarzan）片子送去沖印公司（我們以前都是把片子交給一位中間人，一名嬌小的老婦人，由她幫我們送到柯達去沖印）。毛片回來時，泰勒決定親自剪輯，於是他就開始又剪又接，還做了一份過音帶，作為電影配音。然後有一天晚上，大夥一塊上阿爾岡昆飯店（Algonquin Hotel），到傑羅姆‧希爾23住的地方去試映。

傑羅姆是明尼蘇達州鐵路大亨詹姆斯‧希爾（James Hill）的孫子，他慷慨的程度，不輸他富有的程度。他當時正忙著拍攝十六毫米的《打開門看各種人》（Open the Door and See All the

People），泰勒也在片中。他還拍過《沙堡》（Sand Castles），而且他也透過私人基金會，贊助許多藝術家——像是生活劇場這類團體。

有一個名叫查爾斯·萊德爾（Charles Rydell）的年輕演員也出現在《泰山》的試映現場。我們有位共同的朋友叫作南西·瑪區（Nancy March），她於傾盆大雨之中介紹我和查爾斯認識。當時查爾斯在內迪克（Nedick's）熱狗店工作，我則是剛從匹茲堡搭大巴士下車，但是此後我們就沒再碰面——至少沒有說過話了。然而，我碰巧在雄鹿郡劇院（Bucks County Playhouse）看過他與凱蒂·卡萊爾（Kitty Carlisle）演出的《嫦娥幻夢》（Lady in the Dark），於是我馬上就告訴他這件事。但他以為我在捉弄他——他看著我，好像在說，「少來了，**沒人看過我演那齣戲**。」他身材魁梧，脾氣也大，而且很有幽默感。他真的很能吼，有一把低沉且飽滿的嗓音，非常適合大吼。在觀看泰山試映時，有一個名叫萊斯特·朱德森（Lester Judson）的胖子，每隔幾分鐘就要指著銀幕說，「這不是電影——這是垃圾！你們管這種東西叫電影？」最後查爾斯終於受夠了，也吼回去，幾乎把他從椅子上震下來，「閉嘴，萊斯特！地下電影這玩意只是剛起步而已，你卻在羞辱它！」

我喜歡查爾斯，於是我問他，將來能不能找他拍電影。他說當然可以，隨時候教。

「這一切**到底**是怎麼回事？」你會開始賣力地回想一些最淺顯的事物。比如說，我經常想，「朋當你撰寫自己的生平時，其中一個結果就是自己會學習到什麼。當你好好地坐下來自問，

友是什麼？是你**認得**的人？是你基於某個原因曾經交談過一陣子的人？還是別的什麼？」

人們在描述我的時候，要不是說「安迪・沃荷是普普藝術家」，就是說「安迪・沃荷是地下電影製作人」。或者說至少他們以前會這麼說。但是我甚至不曉得**地下**（underground）這個字眼到底是什麼意思，除非它是指你不想要被別人發現或是打擾，就像在史達林和希特勒統治之下。但如果是那種情況，我怎麼能算是「地下」，因為我總是希望被人注意到。喬納斯說，影評人曼尼・法伯（Manny Farber）是第一個在媒體上用這個字眼的人，那是在《評論》（Commentary）雜誌的一篇文章裡，關於被忽略的小成本好萊塢導演，然後杜象在費城的某個開幕式演說中指出，藝術家若想創造出任何有意義的東西，唯一的方式就是「進入地下。」但是，根據人們對它的歸類，裡面有各種不同類型的電影，你簡直無從看出它指的是什麼──當然，除了「非好萊塢」以及「不屬於工會」這兩點之外。但是，它是否也意味著「藝術性」或「淫穢」或「怪異」或「無情節」或「裸體」或「肆無忌憚地假仙」？當我在用這個字眼來形容我們的電影時，我指的是極低的成本、非好萊塢，以及通常是十六毫米的電影（幸好在六○年代末，這個名詞已經退休了，被「獨立製片」所取代，這個名字恐怕才是地下電影一開始就應該有的稱呼）。

獨立製片人在五九年聚集起來，籌組了美國新電影集團（New American Cinema Group，簡

稱 N.A.C.G.），背後的組織力來自喬納斯．梅卡斯。美國新電影集團宣稱，該組織的目的在於尋求各種方法來替獨立製作電影籌措資金與發行。除了喬納斯，原始的董事會還包括雪莉．克拉克（Shirley Clarke）、萊諾．羅果辛（Lionel Rogosin）以及德。但是過沒多久，和大部分運動一樣，成員開始明白，大家對於如何達成主要目標有不同的想法，甚至對於何謂主要目標，彼此都有誤解。地下電影人主要可以分為兩大類：一類是從學術或知識的觀點來看待他們的電影──就像藝術品──並且把自己想成是「地下製片人」；另一類則把他們的電影視為商業工具，這種人把自己想成是「獨立製片兼發行人」。後來，喬納斯在殘存的美國新電影集團之外，才又創設了電影工作者公司。

雖然喬納斯剛開始似乎對製片的學院派和商業派都很有興趣，但是到了六〇年代末，情勢很明朗，他真正的本質其實是學者──他似乎全然滿足於經營他的電影文集資料館（Anthology Film Archives）。當然，到了那時，他也已經很有名氣了。

就像德告訴過我，「喬納斯這個人很精，尤其懂得怎樣吹捧自己。他幫《村聲》雜誌寫那個電影專欄的稿費是零──在那段期間《村聲》的稿費大概都是這種行情──因為他曉得那是一個絕佳的園地，能讓他凝聚大批追隨者。果不其然。但是我們其他人想尋求的是一個管道，讓我們能在好萊塢之外，獨立拍電影，並且把電影發行給觀眾看，而不是發行到**檔案櫃裡**！」

泰勒也說，「朗恩．萊斯和我把《花賊》交給喬納斯發行，結果你知道他拿到哪裡去首映嗎？遠至下東城的查爾斯戲院！但我們想要的是麥迪遜大道！我們那時不曉得他喜歡的是學術

類、埋在博物館裡的檔案。我的意思是，誰需要那個？你知道喬納斯會給觀眾看什麼東西嗎？（泰勒在去了例如給他們一整晚的史坦。布拉哈格24。我說啊，真是象牙塔裡的知識分子！」（泰勒在去了羅馬之後，對喬納斯的態度軟化下來，因為喬納斯告訴費里尼（F. Fellini）說，泰勒是「美國首屈一指的演員」，於是費里尼在他的《鬼迷茱麗葉》〔Juliet of the Spirits〕拍片現場，為泰勒辦了一個盛大的歡迎會）。

不過，你得先了解喬納斯的出身背景，才能明白他對電影的態度。對他來說，電影就像是政治藝術。我懷疑他曾否把電影視為一種娛樂。他屬於對任何事都非常認真嚴肅的那種人，即便是他們在笑的時候。

他出生於立陶宛的一座農場上，十七歲那年，農場被蘇聯佔據了。兩年後，德國軍隊趕走了蘇聯，換成納粹進駐。在德國佔領期間，他涉及地下出版工作。就在他和他兄弟阿道夫（Adolph）即將被憲兵逮捕時，有人給他們假證件，讓他們進入維也納大學。「但是我們被逮了，」喬納斯告訴我，「然後被送進一座靠近漢堡的勞改營，戰爭期間大部分時候都待在那裡，戰後我們又在不同的難民營待了五年。」

他在美國佔領的德國境內，攻讀文學和哲學，直到四九年時聯合國難民組織送他到了美國。「我們十分無助，」他告訴我。「不同的時勢推著我們走，往哪裡推，我們就往哪兒走。」

芝加哥有工作機會等著喬納斯和他的兄弟，但是他們抵達紐約後，卻決定要留下來。他們在布魯克林的工廠找到工作——床工廠、鍋爐工廠——「做一些不重要的差事。」在碼頭替貨

車上貨，在船上打掃清潔；而他們真的打從第一天到紐約開始，就去現代藝術博物館看電影，幾乎每部電影都去看過。

直到戰爭結束前，喬納斯原本一個英文字都不會。有次我問他，怎麼會對電影發生興趣，他說，「要會書寫一種語言，你必須從小生在那個環境，所以我永遠無法真正地透過書寫進行溝通。但是電影不同，你是以影像來進行，所以我發現，我能用書寫之外的方式，吼出戰爭期間發生在自己和所有人身上的事。」（他拍的第一部電影，六一年的《樹之槍》〔Guns of the Trees〕，就充滿了吼叫與吐口水，彷彿要把整場戰爭從他體內清乾淨似的。）喬納斯對電影持有一種很嚴肅的觀點，就像他對生命一樣。就我能想到的，他是在六○年代最不普普的人，他是這麼一個徹頭徹尾的知識分子。但他也是一個偉大的組織者，而且他提供園地，讓製作小型電影的人有地方來展示。

六一年，當喬納斯在位於下東城地區B大道與十二街的查爾斯戲院放映片子時，那家戲院的幾個年輕老闆讓他在那裡舉行首映會，隨便什麼人想放映自己的作品都可以。

在這類場所，人們可以聚首交換意見，很像在開派對。我以前會到查爾斯戲院去看表演及首映會，直到六二年它關門為止；另外我以前也會和朋友去南公園大道的電影工作者公司，那裡，就像我前面說過，也是喬納斯的窩：在國與國之間被迫推得團團轉之後，他總算找到了一個家的感覺。

查爾斯戲院關門後，喬納斯開始在布里克街電影院播放午夜場電影，直到他解釋，「他們

覺得我們毀了他們的生意，所以把我們趕了出來。」在那之後，他們開始改在東二十七街一家小型正統電影院放電影，叫作格拉梅西藝術電影院（Gramercy Arts Theater），就在合作社的轉角處。

我帶了我拍的《泰山與阿珍重聚首，之類》（Tarzan and Jane, Regained Sort Of）去找喬納斯，然後我開始拍攝《吻》（Kiss）系列電影，我會一部一部地拿去給他，而他會在每部新片之前，播放一部《吻》。我還拿過一些我拍的新聞類舞蹈影片，後來我決定，為什麼不拿《睡》去播放呢，那部片子我其實有作假，循環播放某些鏡頭，最後它變成一部拍攝一個人睡覺好幾個小時的電影，事實上，我並沒有拍攝那麼久。當某人在放映前發現放映內容後，就說不管給他什麼，他都不願意坐在那裡看完整部片子，喬納斯拿出一段繩子，把他綁在椅子上，作為一個警告。我猜喬納斯後來才明白，他該綁的人是我，因為我自己看了幾分鐘後便起身離開，這讓他無法忍受。有時我喜歡無聊，有時我不喜歡──要看當時的心情而定。每個人都知道那是怎麼一回事，有些日子，你可以坐在那裡瞪著窗外一連幾個小時；有些日子，你連一秒鐘也坐不住。

我有一句話被引用過很多次，「我喜歡無聊的東西。」這個嘛，我是說過，而且也是認真的。但那並不表示，它們就不會令我覺得無聊。當然，我認定的無聊，想必和其他人認定的無聊不同，因為我從來就無法忍受觀看最受歡迎的電視劇，因為基本上，它們都是同樣情節、同

樣鏡頭以及同樣剪接，一次又一次地重複。很顯然，大部分人很喜愛觀看同一套基本的東西，只要細節變一點花樣即可。但是我剛好相反：如果要我坐下來觀看和昨晚看過的同樣東西，我不希望它是基本上相同──我希望它完全相同。因為你對相同的東西看得越多，它的意義就會越淡，然後你就會感覺更好、更空洞。

到了六三年年底，我決定要拍攝《口交》（Blow Job），我打電話給查爾斯‧萊德爾，邀他主演本片。我告訴他，他只需要躺好，然後讓五個不同的男生走進來，幫他口交，直到他射精，但是我們只會拍攝他的臉部。他說，「可以。我來演。」

隔週的星期天下午，我們把一切都架設好，然後等了又等，等了又等，查爾斯卻沒有出現。我打電話到他公寓，他不在那裡，於是我打到阿爾岡昆飯店傑羅姆‧希爾的套房，這時他來接電話，我馬上尖叫起來，「查爾斯！你跑哪去了？」他回答，「你什麼意思，什麼叫作我在哪？你知道我在哪裡──是你打給我的啊！」然後我說，「我們攝影機都準備好了，五個男生也都到齊了，一切都架設好了。」他嚇壞了；他說，「你瘋了嗎？我以為你是在開玩笑。我才不會拍那種東西。」

最後我們只好起用一個長相漂亮的小男生，他那天剛好在工廠閒晃，幾年後，我在克林‧伊斯威特（Clint Eastwood）的一部片子裡瞄到他。

六三年秋天，我開始越來越常和傑拉德一起去參加詩歌朗誦會。只要聽說是有創意的事情，我都會去參加。我們會參加週一晚上由保羅・布雷克本（Paul Blackburn）籌辦的詩歌朗誦會，地點在第二大道上。我們會參加週一晚上由保羅・布雷克本（Paul Blackburn）籌辦的詩歌朗誦會，地點在第二大道上，介於九街和十街之間的地鐵咖啡屋（Café Le Metro），每個詩人朗讀五或十分鐘。在星期三晚上，有一場獨誦會。詩人會站起身，從他們面前擺放的一疊紙張中，朗誦他們的人生。我一向對有本事寫東西的人很著迷，而且我也很喜歡聽人用新的方式說出舊的內容，或是用舊的方式說出新的內容。

在六〇年代，幾乎所有團體活動最後都被稱作是一個「偶發藝術」（happening）──這個名詞之流行，甚至連至上女聲三重唱25都以它為名。寫了一首歌。偶發藝術最早是由藝術家開始的，後來時尚設計師泰格・摩斯（Tiger Morse）將它們變得更為通俗，也更不藝術──他的作法是，在泳池裡開時裝秀，以及舉辦大型狂歡派對，然後稱它們為「偶發藝術」。

我猜是因為羅森伯格的關係，我去耶德遜教堂（Judson Church）參加我的第一次「偶發藝術」──他在那裡設計燈光，而我很想看一看。我打電話給大衛・布東，要他和我一起去這場美麗的音樂會，由伊凡・瑞娜（Yvonne Rainer）演出，名叫《地形》（Terrain），事後大衛說，那是他看過最現代的舞蹈。

在某次耶德遜教堂音樂會後，大衛和我步行到克雷・歐登堡家，參加一場派對，地點在東二街，那場派對更像是個偶發藝術。那是個晴朗的星期天下午，一大群人──羅森奎斯特、露

絲・克利格曼（Ruth Kligman）、雷・強森（Ray Johnson）──全部晃到了屋頂上。那天下午，也在屋頂上的主人克雷，變得有點好鬥，場面不免嚇人，因為他體積那麼龐大，屋頂邊緣又沒有欄杆，加上大家都喝了不少酒，在那裡互相推來推去。克雷拿出一把剪刀，把羅森奎斯特襯衫上的口袋給剪了下來，把它戳在剪刀上，然後舉起剪刀說，「這是羅森奎斯特的心。」有點兒對著大家炫耀那一小塊布的樣子。然後他走到屋頂邊緣，打開剪刀，放開那塊布，於是眾人看著它飄呀飄地落到街頭上。

我那時候還是在那間消防站工作室工作，經常和傑拉德、查爾斯・亨利・福特，還有其他朋友一同去耶德遜教堂觀賞舞蹈音樂會，也是在那裡，我頭一次見到詹姆斯華林實驗舞團（James Waring Experimental Dance Company），他們在從事一種新式的「地下」演出，低成本芭蕾。他住在下東城的湯普金斯廣場（Tompkins Square），當時你仍然可以用每個月三十或四十美元，租到一整層的房間。我剛到紐約時，就住在那一帶，在 A 大道與聖馬可廣場（St. Mark's Place）那兒。即便每個月只找到一點兒工作，你都付得起那邊的房租。直到六七年夏天，毒品進來之前，就某方面來說，東村都算是一個很平和的地區，充滿了歐洲移民、藝術家、活潑花俏的黑人、波多黎各人──大夥經常在門廊上或是戶外閒晃。這些有創意的人，不會孜孜不倦地工作，他們不屬於那種「往上爬」的族類，他們很滿足於在街頭悠閒地觀看一切，享受一切──雷特

吉米・華林用珠子和羽毛親手製作他自己所有的秀服，只不過就是把材料連接起來。他住

納餐廳（Ratner's）、珍寶水療（Gem's Spa）、波蘭餐館、雜貨店、乾貨店——他們也許會回家寫一篇日記，關於當天最愉快的事物，或是根據他們得到的點子，來編一段舞。他們以前常常說，東村是西村的臥房，因為西村充滿了行動，但東村是你可以安歇的地方。

到了六○年代初，耶德遜舞蹈音樂會成為一所全時段的舞蹈劇場。他們能以不到五十美元的成本，演出整齣芭蕾舞——舞團裡的小夥子會四處到友人家翻箱倒櫃，搜尋道具，然後到果園街（Orchard Street）挑選服裝材料。同樣的情況也發生在像是辣媽媽咖啡廳（Café La Mama）以及西諾咖啡廳（Caffe Cino）那裡的表演，很多耶德遜的舞者，當他們沒有在侍候人用餐時，就在那裡表演。

在這些地方，一切都是低成本，甚至低到零成本的地步。西諾咖啡廳的老闆喬‧西諾（Joe Cino）大概從來沒有在那間店裡賺到超過五十美元的利潤。每到月底，他就會向大家募款交房租——但是他就喜歡這樣子過活。他是個老好人——矮矮的、毛茸茸的，老是在服用減肥藥，來對抗義大利麵的油脂。

在耶德遜教堂，我碰到了一個叫作史丹利‧艾摩斯（Stanley Amos）的人（我們有一共同的朋友，這人在市立學院教警察藝術史，為的是將來，比如說，如果有人家失竊了喬治時代的銀器，警察才知道他們到底在找什麼。這名友人後來因為「在一家蒸氣浴進行雞姦行為」而被捕，弄丟了教職。這件事上了各家報紙，而且我一直猜想，有好幾齣很受歡迎的

戲劇，靈感就是源於這起事件）。史丹利來自倫敦，是一家叫作《光環》（Nimbus）的文學雜誌的發行人。現在他幫一家義大利報紙評論紐約的藝術。我們都屬於同一掛，會在每週二晚上結伴參加一個又一個的藝廊派對。我們會逃離五十七街，殺到五十五街的溫斯羅咖啡廳（Café Winslow），避開人群一會兒，再回到派對裡，之後又出去吃晚餐，或是和途中巧遇的人去喝更多的酒。我第一次見到史丹利時，他正在尋求金主贊助他自家的藝廊，而且看起來他已經找到了飯票，但是，後來那位來自密西根州衛浴設備企業的富裕金主死了，於是史丹利搬到城裡西三街上的一棟公寓，就在耶德遜教堂的轉角。他住的那層樓，前半是湯姆‧奧霍甘（Tom O'Horgan）的閣樓。湯姆那時是音樂理論學家或之類的（後來他導演了音樂劇「毛髮」〔Hair〕）；他對古代樂器很有興趣，自己也動手重製了很多（幾年後，地下絲絨樂團（The Velvet Underground）曾經轉租那棟樓，因此史丹利那裡變成許多派對和電影拍攝的場地）。

「我猜我一直是那種所謂的波希米亞人，」史丹利曾經這樣反省。「我一直活在藝壇的邊緣，對它沒有太多貢獻。」但是史丹利太小看自己了，因為他也是一個願意敞開大門接納所有創意人士的人。在史丹利家，總是可以看到劇作家窩在角落塗塗寫寫，耶德遜舞者正在排練，以及一些人在縫製他們的服裝。他沒什麼錢——他會買賣一些古董，寫一些自由投稿的文章——但是他對於自己的時間和居住空間，已經大方到不行了。

當你把耶德遜表演者說成是一個「舞團」時，聽起來太有規模了，超過真實狀況。這個舞團都是在即將演出之前，才會湊合起來，在沒有演出的平常時候，他們都在打零工，以及上一堆課。每次一想到紐約曼哈頓下城的前衛藝術場景與它們最後造成的影響力相比，是多麼地小，我就不禁嘖嘖稱奇。最寬鬆的估計大約就是五百人，而且那還包括朋友的朋友——以及觀眾和表演者。如果一場表演的觀眾能超過五十名，就被認為是很多了。

十四街以南，一切都是非正式的。《村聲》雜誌當時是一份社區報紙，有明確的報導地區範圍──格林威治村那幾塊街區，再加上整個自由主義世界，從麥克道格爾街上的花槽，到丹麥的色情作品。把極端地區性的新聞和國際新聞結合在一起，對《村聲》來說行得通，因為格林威治村的知識分子既對國際現況感興趣，也對街坊鄰居的事件很好奇，而全世界的自由派人士都關心格林威治村的一舉一動，彷彿這裡是他們的第二故鄉。

早期「工廠」的個性與點子，主要是靠兩批人馬餵養，聖雷莫／耶德遜教堂這群人，以及哈佛／劍橋那群人。聖雷莫咖啡廳（San Remo Coffee Shop）位於麥克道格爾街和布里克街的交叉口，我就是在那裡認識了比利·年姆（Billy Name）和佛瑞迪·赫可（Freddy Herko）。我從六一年開始就去那邊了，當時它藝術氣氛更濃厚──有幾名詩人和一群從五十三街和第三大道跑來的男同志。在那個時代，「上格林威治村」可是一件大事，像是煤氣燈（Gaslight）和壺魚酒吧（Kettle of Fish）之類的地方。但是到了六三年左右，當你推開有雕花的毛玻璃門，

走進聖雷莫，經過吧台和雅座，裡面坐滿了皮條客，他們通常都坐在華盛頓廣場邊的欄杆上，然後被帶進聖雷莫來喝一杯啤酒。所有這些「安非他命男」──稱作「安男」（A-men，吸安非他命的男同志），對於去「同志酒吧」這個想法，放聲狂笑，他們喜歡聖雷莫，因為它不能算是真正的同志酒吧，這裡沒有什麼同志圈的老套。

當然，不是聖雷莫裡的每個人都是男同志，但是裡頭的明星人物肯定是。大部分客人都只是去看表演的。聖雷莫有很多男生常常在為一份單張油印刊物寫東西，那刊物叫作《沉沒的熊》（The Sinking Bear）（這個名字靈感來自一份詩歌雜誌《漂浮的熊》（The Floating Bear），它是最早的地下時事通訊／報紙之一。他們當中有一個人叫作昂丁[26]──或是偶爾被戲稱為「昂丁教宗」（Pope Ondine）。昂丁會坐在雅座裡，拿著他的奇異筆，為他的專欄「親愛的昂丁的陳腐忠告」（回答他人提出的性愛疑問，而那些問題會以小紙條的形式，從其他雅座傳到他的座位，他能回答得多快，問題就來得多快。某天下午，昂丁一臉「驚駭」地衝進來，隨手把旅行包往桌上一放，就往後指著華盛頓廣場的方向，不敢置信地說，「剛才有一個傢伙對我說，『你想不想去一家同志酒吧？』」昂丁搖搖頭，不敢相信地大笑，「真是太可怕了……」聖雷莫裡幾乎全都是安男。我說「幾乎全部」，因為我記得有一次有人介紹我認識女爵（the Duchess），不過幾分鐘後，老闆就走過來問我，「你認識她？」當我回答是，他馬上叫我，「帶著你的朋友滾出去。」她是這麼一位可怕的人物，我始終不明白她到底做了什麼。她是紐約眾所周知已出道[27]的名媛，一個兼職的吸安女同志，甚至有辦法壓制安男的氣燄。我

經常泡在聖雷莫，因此認識了一些幾年後將經常在我那四十七街「工廠」進進出出的面孔與身體。

在耶德遜舞者當中，最令我讚嘆的是個非常認真、非常英俊的男生，大約二十來歲，名叫佛瑞迪·赫可，在他眼中只有舞蹈。他是那種人人都願意照顧的可愛男孩，因為他從來不記得照顧自己。

他擅長的事這麼多，但是他卻無法靠著舞蹈或其他方面的才華來養活自己。他聰明但缺乏紀律——正是我在六〇年代一再碰到的那種類型的人。你一定得多愛一下這些人，因為他們對自己愛得太少了。佛瑞迪最後終於因為安非他命而耗盡了自己；他的才華，是他的個性所難以負荷的。在六四年底，他為自己編了一首死亡之舞，從康納利街（Cornelia Street）上的一扇窗口，舞了出去。

我所愛的，就是像佛瑞迪這樣的人，他們是娛樂事業的廚餘，在城裡到處試鏡，總是被回絕。他們無法重複地把某一件事做好，然而在他們做好的那一次，卻比其他人都要精采。他們有明星的資質，但是沒有明星的自負——他們不曉得如何敦促自己。他們太有才華，以致無法安於「平凡人生」，但是他們對自己又太沒自信，因此永遠無法成為真正的專業者。

然而，我還是想不通，佛瑞迪這麼有才華，怎麼可能沒有進百老匯或是某個大舞團。「他們難道看不出他有多厲害嗎？」我會這樣想。

他並非從小就學舞蹈，而是直到十九歲才開始。他從紐約市北邊一個小鎮的高中畢業後，進入紐約大學夜校——白天的他教授鋼琴。最後，他轉學到茱莉亞音樂學院（Juilliard School of Music），但是他在那裡過得不是很好；他常常蹺課和缺考。但是當他看了美國芭蕾舞團表演的《吉賽兒》（Giselle）——那是他第一次看舞蹈，以前只從電視上看過——他突然覺得一定要成為舞者。他向美國芭蕾舞團附設學校（American Ballet Theater School）申請獎學金，也拿到了一份，而且不到一年，就參與了他們一首舞的編舞工作。另外，他也參與了某些外百老匯的製作——到新英格蘭及加拿大巡迴演出。過沒多久，他便上了星期天早晨播出的一個電視舞蹈節目。

然後他又上了《蘇利文電視秀》（The Ed Sullivan Show），可是，這一次他怯場了。

可怕的是，雖然你在少數觀眾面前跳舞已經不知多少回，卻從來沒想到，在全國性電視節目的攝影機前跳舞，竟然會把你嚇壞。佛瑞迪向我坦承，當他上了蘇利文的舞台時，突然覺得手腕的血流好像都停住了，他只得要求後排的某人和前排的他對調位置。表演完之後，他飛快地逃出劇院，回到格林威治村，回到令他感覺安全的地方。

那個時候，他已經服用太多安非他命了。他出現典型的吸安徵狀：高度專注，但是！只能專注於瑣碎小事。那就是你服用安非他命的結果——儘管你的牙齒可能脫落了，你的房東可能要攆你搬家，你兄弟可能就在你身邊暴斃，但是！你卻覺得你必須做一些，比如說，重新拷貝你的通訊錄之類的事，而且你無法讓其他事情「干擾」你。而那就是佛瑞迪的狀態——他沒有

專心思考自己的舞蹈作品，而是忙著調整羽毛或鏡子或是某件服裝上的小珠子，卻無法把自己的編舞工作好好做完。有一段時期，他實在需要錢，便決定要去賣大麻，但是他連那個都無法專心完成，最後把大麻都送給了朋友。

到了六二年，格林威治村的舞壇進展飛快。耶德遜教堂的音樂會一場接一場，吉爾・強斯頓（Jill Johnston）也開始幫《村聲》雜誌寫舞評。

而且，耶德遜教堂演出的不只有「舞蹈作品」。例如，湯姆・奧霍甘就曾經推出一部很棒的清唱劇《人間水龍頭之園》（The Garden of Earthly Faucets），共分兩部分：第一部分原本是想要讓所有人都參與行動，第二部分則是行動本身。有一個男人下半身套在一個大箱子裡，走進教堂。箱子內某人正在幫他口交。於是他一邊享受口交，一邊打出各種信號，指揮一群事先安排的人加入合唱一首頌歌和舞蹈以及燈光變幻——觀眾都在揮舞和向他們扔擲東西，所有你想得到的舞台裝置，在他於箱子裡射精時，全都傾巢而出。

佛瑞迪幫耶德遜教堂編的其中一支舞，是莫札特的芭蕾舞，限定觀眾只能坐在一個範圍以外的兩排椅子，讓中央留下很大的一塊空間。擴音器最先傳出唱針放在唱片上的聲音，然後響起一首類似莫札特的田園曲。牧羊女身穿浪漫的短芭蕾舞裙，披著古典的華鐸風格裝扮，開始

跳舞。但是，接著唱機出了問題，他們必須從頭再來一遍，只不過這一次他們還是沒有進展。而其他舞者也自行進場，最後他們實在氣極了，大家都不理會唱機，然後突然之間，他們用自己的腳步聲來打拍子，以便繼續跳下去；不像正式的舞蹈，他們反而圍成一個圈子，繞著教堂奔跑，而且慢慢地，把所有觀眾都拉進那條蜿蜒的長蛇陣中，直到漸漸地所有人都放慢下來，然後……停下腳步。

在編另一支芭蕾舞時，佛瑞迪仔細研究那些專門販賣櫥窗裝飾材料的店鋪，終於弄到他想要的發光體──在那個時代，基於某些陳腐的觀點，採用廉價低級的素材是很少見的。佛瑞迪的作品一開始，是一個由風琴彈奏的很輕柔的音符，在漆黑的教堂中響起。樓座中央先是出現一個小光點，然後隨著風琴聲音變強，亮光也變大，直到你能見到有個女子俯身於光源之上。她身披薄綢，看起來彷彿是一堆光線上頂著一張臉，而不像一個真實的女人。慢慢地，她舉起手臂，拿起一個小小的發光物，然後隨著音樂越來越大聲，那個發光物也越來越強，直到她變成光暈中的一團發光物。然後，她消失在寂靜與黑暗之中。

史丹利告訴我，「某天晚上，我和比利．年姆以及佛瑞迪一起走在下東城。那天沒風，但是很冷，是冬天。我們經過一小群正在拆除的建築物。其中一棟是教堂。瓦礫堆裡有一塊大致看得出像祭壇的東西。佛瑞迪立刻衝到對街一家還沒打烊的商店，買了一支小蠟燭，跑回來後，他把衣服脫光，點燃蠟燭，開始跳舞，跳到那根蠟燭的生命燃盡為止。」

六三年春天，我認識了一個剛剛結婚的美女——二十二歲的珍‧豪瑟（Jane Holzer）。尼基‧海斯蘭帶我去她位在公園大道的公寓吃晚餐。大衛‧貝利也在那裡，而且他還帶了某個搖滾樂團的主唱一起來，那個樂團當時是在英格蘭北部的一些城市表演，叫作滾石（Rolling Stones）。主唱米克‧傑格（Mike Jagger）是貝利和尼基的朋友，當時借住在尼基位於東十九街的公寓裡。

「我們認識他時，他是克莉絲‧詩琳普頓（Chrissy Shrimpton）的僕人，」尼基告訴我，「克莉絲是珍‧詩琳普頓的妹妹。她在報上登廣告『徵清潔婦』，結果米克就來應徵了。他那時是倫敦政經學院的學生，靠著清潔公寓來養活自己。而她愛上了他。我們一直跟著克莉絲，他長得太醜了。」而她會說，『其實還好。』」

這些往事，如今有點像是史前時代的事了，因為當時美國幾乎沒人聽說過滾石，或披頭四。在珍‧豪瑟家吃晚餐時，我有留意到貝利和米克。他們各有鮮明的穿衣風格：貝利是一身黑，米克則是淡色衣服，無襯裡的西裝，加上非常緊身的長褲和條紋T恤，就是倫敦卡納比街常見的運動服，並不昂貴，但是他的穿搭方式很棒——這雙鞋配那條褲子，沒見過其他人想過要這麼穿。而且，當然啦，貝利和米克兩人腳上的靴子，都是倫敦舞台鞋製造商阿內羅與戴維德（Anello and Davide）的產品。

我第二次遇到珍，是在麥迪遜大道上，她剛剛從倫敦返回紐約，那個熱鬧的六三年夏天，

真的是所有一切剛剛開始在倫敦發生。她幾乎停不下來，滔滔不絕地說起蘇活區萊斯特廣場（Leicester Square）背後，有一家俱樂部叫作即興（Ad Lib），在那種披頭四會從你桌邊走過的地方——是那種，比如說即使瑪格麗特公主走進來，也沒人會抬頭看一眼的地方，這在階級意識濃厚的倫敦，是文化大熔爐的開端。

珍看起來美極了，一身「新風貌」的打扮——長褲和羊毛衫。她的牛仔褲是黑色的——我猜她是從貝利那兒學來的，她在倫敦時，貝利曾經幫她拍了一堆照片。我可以看出，她也學了他的說話方式，除了帶點倫敦土腔之外，還喜歡在句子尾巴加上一個「之類的」（sort of thing）。而且她還談到「時髦的裝扮」（Switched-On Look），她說那是貝利首創的說法。

珍說她等不及再回歐洲去（跑歐洲，是六○年代的時髦事兒——每個人要不是剛從歐洲回來，就是正要去，或是正設法要去。而且這麼地熱情——她什麼都想做。我問她是否願意拍電影，眼的女生——超棒的皮膚和頭髮——她什麼都想做。我問她是否願意拍電影，她馬上興奮起來⋯「當然！任何事都勝過在公園大道當家庭主婦！」

珍為我拍的第一部電影是《肥皂劇》（Soap Opera），在第三大道的克拉克酒吧（P. J. Clarke's）拍攝。它的副片名是《萊斯特・波斯基的故事》（The Lester Persky Story），這是為了向萊斯特致敬，他後來成為電影製作人。在五○年代，萊斯特將一小時長的商業廣告引進電視，讓維吉妮亞・葛拉罕（Virginia Graham）向你示範各種梅爾美克（Melmac）餐具的使用方式，或是洛克・哈德森（Rock Hudson）向你示範如何使用真空吸塵器。萊斯特讓我們

使用他以前的電視廣告舊片段，於是我們把烤肉器和餐盤的廣告宣傳剪開，插接到《肥皂劇》的不同片段裡。

那年秋天，當甘迺迪總統遇刺時，我從收音機聽到這個消息，當時我一個人在工作室畫畫。我不認為我有畫錯任何一筆。我想知道發生了什麼事，但是我的反應最多也僅止於此。

過了一會兒，亨利・蓋哲勒就從他的公寓打電話給我，說他得知消息時，正在七十八街和麥迪遜大道上的一家正統猶太教餐廳吃午餐，大都會博物館和紐約大學藝術系的人總是上那裡吃飯，然後他聽到侍者用意第緒語說「De President is geshtorben」（總裁被槍殺），他還以為是指那家餐館的大老闆被殺了。

等他發現原來是甘迺迪時，深受打擊，馬上回家，而且現在他想知道，為什麼我沒有更悲傷一點，於是我告訴他，有一次我在印度，看到一堆人在一片空地上開舞會，因為他們非常喜歡的某個人去世了，而那時我明白到，世間的一切不過都是由你決定要怎麼去想它。

對於甘迺迪當上總統我感到興奮，他英俊、年輕又聰明──但他的死沒有造成我太大的困擾。反而是電視和電台傳播消息的方式使得大家感到如此哀傷，比較讓我覺得困擾。

看來不管你花多少力氣，你都躲不掉這個事件。我邀集了一幫人，大夥一起到八十六街一家柏林酒吧吃飯。但是沒有用，每個人都一派憂傷的模樣。大衛・布東坐在藝評家蘇西・蓋伯利克（Susi Gablik）和劇作家約翰・奎恩（John Quinn）對面，不斷地哀嘆，「可

惜，我們不可能再有一位像賈姬這樣亮麗的第一夫人了⋯⋯」從華茲華斯學會（Wadsworth Atheneum）過來的山姆·華格史達夫（Sam Wagstaff）一直想辦法安慰他，而藝術家雷·強森則不停地把硬幣浸到法蘭克福香腸的芥末醬裡，然後又跑出去把沾滿芥末醬的硬幣塞進電話投幣孔。

幾個月前，我聽到風聲說雲梯消防隊建築不久就要被清空，所以我在十一月的時候，另外找到一處閣樓，在東四十七街兩百八十一號。傑拉德和我把所有繪畫用具──畫布框、畫布、打釘槍、顏料、畫筆、絹印、工作台、收音機、抹布，以及其他所有雜物──搬到不久後將變成「工廠」的地方。

這一帶並非大部分藝術家喜歡設置工作室的地點，在曼哈頓中城，離中央車站不遠，沿著東四十七街往下走，就是聯合國總部。我的閣樓位在一棟髒兮兮的磚造工業大樓，你踏進一間鐵灰色的大堂，右手邊有一座運貨的升降梯，其實只是一層地板加上一面鐵柵欄。我們位在最頂樓的下一層；我們樓上有一間叫作鑑賞家角落（Connoisseur's Corner）的古董店。我們就在YMCA的對街，所以附近總是看到一些帶著小型長途巴士行李箱的人，裡面可能塞著襪子和刮鬍泡之類的東西。附近還有一家模特兒經紀公司，所以這一帶也有很多帶著個人資料夾來來去去的女孩，以及很多攝影工作室。

工廠佔地大約五十乘一百英尺，沿四十七街那一面，都有窗戶面向南邊。它基本上是很破

爛的——牆壁的狀況尤其糟糕。我把我的工作台和作畫區域，設在靠窗口的地方，但是我把大部分光線擋在外面——那是我喜歡的方式。

在我們搬遷到四十七街時，比利·年姆和佛瑞迪·赫可剛好離開他們位於下城的公寓。佛瑞迪跑到格林威治村去住，比利則住進工廠裡。

閣樓的後半部空間，漸漸變成比利的地盤。打從一開始，那裡就有一股祕密的氛圍；你永遠搞不清楚他們在幹什麼——陌生人會突然走進來問說，「比利在不在？」然後我就會往後面指一指。

這些人，很多我以前都在聖雷莫見過，過了一陣子之後，我開始認得一些常客——腐敗麗塔（Rotten Rita）、市長（Mayor）、賓漢頓小鳥（Binghamton Birdie）、女爵、銀色喬治（Silver George）、烏龜史丹利（Stanley the Turtle），當然還有昂丁教宗。對於他們在後屋做些什麼，他們總是口風很緊。從來沒有誰在我面前亮出一粒藥丸，而我當然也從未親眼看見誰在注射毒品。我從來不需要說明任何事：；彼此有一種無言的諒解，我不想知道那檔子事，而比利也總是有辦法把場面控制住。在比利活動區域，有幾座馬桶和一個污水槽以及一台冰箱，冰箱裡總是存放著葡萄柚汁和柳橙汁——服用安非他命的人極需維生素C。

工廠裡的安男大部分是同志（他們最早是在布魯克林的里斯公園〔Riis Park〕認識的），除了女爵，她是個惡名昭彰的女同志。他們全都瘦得不像樣，只除了女爵，她胖得不像樣。

而且他們全都用靜脈注射，只除了女爵，她採用皮下注射。這一切我都是後來才發現的，因為當時的我一派天真──我的意思是，如果你沒有親眼看到某人注射毒品，你根本不相信他們真的會這樣做。喔，我有聽到他們撥打牆上的公共電話給某人說，「我能過來嗎？」然後他們就離開了，而我則認為他們是去拿安非他命。多年後，我問一個當時常來的人，他們的安非他命到底從哪裡來，他說，「剛開始，他們的安非他命都是向腐敗麗塔拿的，可是他的貨後來變得太糟糕了，連他自己都不願意碰，從那時候起，大家改向餛飩（Won-Ton）拿貨。」這個名字我常聽到，但從沒見過本人。「餛飩個子非常矮，胸膛厚實，而且他從來不離開他的公寓──他總是穿同款閃亮綢緞做成的寶藍色詹特森牌（Jantzen）浴袍來應門，全身上下就只穿了那個。」他是同志嗎？我問。「這個嘛──」這人大笑，「他和一個女人同居，但是你有種感覺，他會和任何人做任何事。他在建築業做過──他和韋拉札諾海峽大橋（Verrazano Bridge）有點關係。」但是，餛飩的安非他命又是從哪兒來的？「那種事情，你是不會問的。」

　　比利和其他服用安非他命的人都不一樣，因為他的舉止讓人有信心：他很安靜，他的一切總是很合宜，於是你會覺得可以相信他有辦法把事情控制好，包括他那些奇奇怪怪的朋友。他有這種本領，要是你不屬於這個圈子，他就有辦法立刻把你甩掉。如果比利利用某種特殊的口氣說，「需要幫忙嗎？」人們真的會乖乖聽話。他真是一個絕佳的管理人。

有一陣子傑拉德也住在工廠，但是沒有持續太久。比利那幫人接管了那裡。從六四到六七年，工廠背後龐大的社交驅動力是安非他命，而傑拉德並沒有服用它。傑拉德是不同的典型──如果他要用藥物，他比較傾向於來一劑乙氯維諾（Placidyl），不過他通常不會用藥──一點鎮靜劑、少量迷幻藥，或是來些大麻，但不會固定服用某種藥。

安非他命並不能帶給你心靈的平靜，但是它會讓「沒有服用它」變得很好笑。比利常常說，安非他命是希特勒發明的，為了讓他的納粹在戰壕裡保持清醒和快樂，但是這時銀色喬治會抬起頭來──原本他正用奇異筆在畫精緻的幾何圖案（服用安非他命後另一種典型的強迫性行為）──堅稱它其實是日本人發明的，為了要外銷更多的簽字筆。不過，他們兩個都同意，安非他命不是由同盟國發明的。

對於比利，我只知道他曾經在耶德遜教堂做過和燈光有關的事，還有他曾經在奇緣餐廳當過侍應生。他給人一種整體來說很有創意的印象──他對燈光和紙張以及美術材料都有涉獵。剛開始他只是像其他吸安者一樣，這裡摸一摸，那裡弄一弄，忙東忙西的弄鏡子和羽毛和小珠子，花好幾個小時油漆一些小東西，比如說一道櫥櫃的門（他一次只能專注於一小塊區域），有時他會六奮到甚至不知道剛剛才油漆過它。他還沒沉迷占星術和命盤以及超自然的東西。

事實上，只是靠觀察比利，我就從他那兒學到很多。他話不多，而他一開口，要不是非常實際平常的東西，就是非常神祕難解──例如他若是對樓下畢可福（Bickford）咖啡店點餐，他會非常清晰明白；但是如果你問他對某件事物的看法，他會安靜地說一些像這樣的話，「你

不能只說是而不同時也說不。」

　　比利是個很會廢物利用的人，他裝潢整個工廠的材料都是從街頭撿來的。那座往後幾年被拍攝過不知多少次的巨大弧形沙發——我們很多部電影都用過那個毛毛的紅色沙發——是比利在ＹＭＣＡ門口發現的。

　　在六〇年代，擅長廢物利用是一門技能。知道怎麼利用別人不要的東西，是你能夠引以自豪的本領。在其他年代，人們往往會偷偷摸摸地前往救世軍和好意組織（Goodmills），羞於被人瞧見，但是六〇年代的人一點都不害臊，他們會自誇在哪裡又撿到了什麼。而且好像沒有人在意東西很髒——我曾見有人，特別是小孩，直接喝垃圾桶裡翻出的飲料。

　　有一天，比利不知從哪兒弄來一台留聲機。他有很多歌劇唱片——我想是昂丁帶他入門的。他們兩個知道所有名不見經傳的歌劇演唱者——我是指，真的是沒人聽說過的歌手——而且他們搜遍各家唱片行，尋找絕版的以及私人的錄音。不過他們最愛的還是瑪麗亞·卡拉絲（Maria Callas）。他們老是說，他們認為她有多棒，寧願毀了自己的嗓子也要盡情高歌，絲毫不會為了明天而有所保留。他們非常認同她這一點。當他們不斷地誇讚她時，我會想到佛瑞迪·赫可，想到他寧願就這樣跳舞跳到自己倒下為止。服用安非他命的人認同把自己投入各種極限——唱至窒息，跳至倒下，梳頭梳到手臂扭傷為止。

　　工廠的歌劇唱片，全都和我畫畫時播放的四十五轉唱片混放在一起，大多數時候，當

歌劇唱片在播放時，我會打開收音機，於是像〈楓糖屋〉（Sugar Shack）或〈藍絲絨〉（Blue Velvet）或〈路易，路易〉（Louie, Louie）──當時正紅的流行歌──就會和詠嘆調混合在一起了。

工廠的銀色，主要都歸功比利。他用各種等級的銀箔來遮住破爛的牆壁和管子──一般銀箔遮某些區域，比較高級的聚脂薄膜遮其他區域。他還買了很多罐銀色油漆，把它噴灑到所有東西上面，連馬桶都不放過。

他為什麼如此喜愛銀色，我也不曉得。一定又和安非他命有關──所有事情總是會回到這一點。但是結果很好，那個年代非常適合銀色當道。銀色是未來，它是寬廣無垠的──太空人都穿著銀色服裝──謝帕德（Alan Shepard）、格里森（Gus Grissom）以及葛倫（John Glenn）早已經穿著它們上過太空了，而且他們的裝備也是銀色的。銀色也是過去──銀幕──好萊塢女星玉照偏愛的銀相框。

此外，最重要的或許在於銀色是自戀──鏡子的背面鍍的就是銀。

比利熱愛能反射的表面──他把鏡子的破片在這裡架設一點，那裡架設一點，而且把許多小碎片貼到所有東西上面。這些都是忙碌的安非他命活兒，但有趣的是，比利有辦法將這種氣氛傳達給他人，即使是完全不嗑藥的人──服用安非他命的人創造的作品，通常只有他們看得滿意。但是比利做的東西可以超越藥物。現在還存在的，勉強能表達出工廠當年樣貌與感覺的，

除了我們在那裡拍的電影之外，就只有比利所拍的照片了。

鏡子不只是裝飾。它們還被大家用來打扮自己，準備參加派對。比利尤其花了許多時間在照鏡子。他把這些鏡片擺設成可以讓他從各種角度觀看自己的臉和身體。他有一股舞者的昂首闊步姿態，喜歡檢驗自己的動作。

1．譯註：本書推出的時間為一九八〇年，安迪五十二歲。

2．譯註：作曲家約翰·凱吉（John Cage, 1912-1992）是美國前衛派音樂中心人物。他最有名的作品是一九五二年的《4'33"》，全曲共三個樂章，但卻沒有任何一個音符。

3．編註：瑪塔·傑克森（Martha Jackson, 1907-69），藝術畫商，是早期抽象表現主義畫作與雕塑作品的支持者，一九五三年開設瑪塔傑克森畫廊。

4．編註：法蘭克·史帖拉（Frank Stella, 1936-），美國抽象派畫家，他是首批運用成形／形狀畫布的畫家。

5．編註：阿德萊·史蒂文森（Adlai Ewing Stevenson II, 1900-65），美國政治家，曾出任美國常駐聯合國代表。

6．編註：Thalidomide，鎮靜劑。

7．編註：法蘭克·奧哈拉（Frank O'Hara, 1926-66），美國作家、詩人與藝術評論家。

8．編註：肯尼斯·科赫（Kenneth Koch, 1925-2002），美國詩人、劇作家。

9．編註：約翰‧艾許伯瑞（John Ashbery, 1927-），美國詩人。

10．譯註：卡門‧米蘭達（Carmen Miranda, 1909-55），巴西歌手、演員，活躍於好萊塢。

11．譯註：指「車震」。

12．譯註：喬托（Giotto, 1266/67-1337）有「西方繪畫之父」之稱，被認為是義大利文藝復興時期的開創者；契馬布耶（Cimabue, 1240-1302）相傳是喬托的老師。

13．特洛伊‧唐納休（Troy Donahue, 1936-2001）和華倫‧比提（Warren Beatty, 1937-）均是美國電影演員。

14．譯註：Stable 的字義即為「馬廐」。

15．編註：瓊‧克勞馥（Joan Crawford, 1904-77）美國女演員及百事可樂公司董事會主席之一，憑《慾海情魔》（Mildred Pierce）這部影片，贏得奧斯卡最佳女主角獎。

16．譯註：數字油畫（paint-by-numbers）是在畫布上以很淡的線條分隔出許多格子，每個格子上都有一個數字，作畫者只要照數字填色，就可以完成一幅油畫。

17．譯註：摩城之音（Motown）發源自底特律，不只是一家唱片公司的名稱，也成為一種音樂風格的代稱，成功地將黑人音樂推進全美甚至全世界的主流音樂市場。

18．譯註：英國入侵（English Invasion）有兩波。第一波是指六〇年代披頭四走紅美國；第二波是指八〇年代的龐克樂團。

19．編註：一九六三年八月二十八日、兩名女子艾米利‧霍佛特（Emily Hoffert）和珍妮絲‧威利（Janice Wylie）在她們曼哈頓上東區的住所內被謀殺。因為她們代表了許多由美國不同地方來到紐約工作謀生的女性，因而被媒體稱為 career girls。

20．編註：即一九六八年八月二十八日的「為工作和自由向華盛頓進軍」。集會中馬丁‧路德‧金恩在林肯紀念堂前發表了著名的演講「我有一個夢想」。

21．編註：梅雷迪斯（James Meredith, 1933-），美國退伍軍人、人權分子、作家。一九六二年九月，種族隔離主義者不滿密西西比大學招收梅雷迪斯成為新生而發起抗議，甘迺迪總統派遣一千多名士兵和聯邦法警進駐校園，因而發生暴動（Old Miss Riot of 1962）。

22．編註：《江湖兒女》中約拿斯‧科德（Jonas Cord）一角是以美國企業家、飛行員、慈善家霍華‧休斯（Howard Huges, 1905-76）為人物原型。

23．編註：傑羅姆‧希爾（Jerome Hill, 1905-72），美國電影製片、導演和藝術家。重要的紀錄片作品有《摩西奶奶》（Grandma Moses）、《阿爾伯‧史懷哲》（Albert Schweitzer）等。

24．編註：史坦‧布拉哈格（Stan Brakhage, 1933-2003），美國實驗電影、影像大師，重要作品有《狗‧星‧人》系列、《自由激進派……實驗電影史》、《瑪麗‧門肯紀事》等等。

9．編註：約翰‧艾許伯瑞（John Ashbery, 1927-），美國詩人。

25
．譯註：至上女聲合唱團（the Supremes）：由黑人女子組成的樂團，摩城之音的王牌藝人，也是美國最成功的合唱團體。在告示牌百大排行榜上共擁有十二張冠軍單曲唱片，第一代主唱為黛安娜・蘿斯（Diana Ross）。

26
．譯註：Ondine，本名羅伯・奧利佛（Robert Olivo, 1937－89）。

27
．編註：元媛舞會（Deb 或 debutante）是歐洲貴族的年輕女性在成年後初次參與的社交舞會，代表她已屆適婚年齡，藉此接觸同屬一個社會階級的結婚對象。

19

一九六四年，一切向青春看齊。

孩子們把筆挺的衣服和盛裝華服都給扔了，那些裝扮讓他們看起來就像他們的老爸和老媽一個樣，突然之間，一切都倒了過來——現在輪到老爸和老媽開始努力讓自己看起來像他們兒女們一個樣。就連開幕典禮上，色澤鮮艷的新式短洋裝也能搶盡鋒頭，讓牆上展覽的繪畫失色。配合新式服裝的理髮師，要不是理平頭，就是精心梳理的龐大髮型；還有化妝，唇膏沒戲唱了，現在當紅的是眼影——彩虹色、珍珠色、金色——那種能夠在夜裡閃閃發光的眼影。

一般說來，女生還是胖嘟嘟的，但是隨著新式的苗條服裝出籠，她們全都去節食了。就我記得，這是我親眼看到這麼多人在喝低卡汽水的最早一年（神奇的是，到了六〇年代末，好多人看起來都比十年前更顯苗條和漂亮。當然，乳房和肌肉也跟著脂肪一起掰掰了，因為它們也擠不進窄小的衣服）。由於減肥藥是由安非他命所製成，因此使得它在社交名媛圈中流行的程度，不下於它在街頭販毒者的圈子。而且這些社交名媛會把藥丸派發給全家人——給她們的兒子和女兒，幫他們減重，給她們的老公，幫他們工作更賣力或是熬夜。有這麼多來自各個階層的人在服用安非他命，聽起來雖然可能有點奇怪，但是在我想來，很大部分是因為這種新時尚的關係——人人都想要苗條和熬夜，以便上新型俱樂部裡炫耀自己的新風貌。

披頭四第一次訪美是在那年夏天，於是突然之間，所有人都想要沾上英倫味。英國流行樂團，像是披頭四、戴夫·克拉克五人組（Dave Clark Five）、滾石、赫爾曼的隱士（Herman's

Hermits）、蓋瑞與前導者（Gerry and the Pacemakers）、奇想、赫里斯（the Hollies）、搜索者（the Searchers）、動物合唱團（the Animals）、庭中鳥合唱團（the Yardbirds）等，紛紛冒出頭來，扭轉了大家對嬉皮風的印象：從殘存的剽悍大都會青少年形象，轉變為摩德族和愛德華風味。

美國男生會假裝倫敦土腔來把女朋友，而且只要給他們逮著一個真正來自倫敦的人，他們就會纏上去交談，希望對方一直講下去，好讓他們把口音學得更道地。

那年整個夏天，一名叫作馬克·蘭開斯特（Mark Lancaster）的年輕英國男孩——前一年我在帕莎蒂納參加杜象的派對時，認識了英國的普普藝術理查·漢彌頓（Richard Hamilton），是他告訴馬克來找我的——每天都會到工廠來，於是我有機會近距離觀察這群崇英派。在他幫我們展開花系列（the Flowers）的畫作時，人們總是跑來找他說話，當時我們正在為那年秋天我即將在卡斯特里畫廊舉行的頭一次展覽做準備，其他畫作還包括小幅的黑與藍的賈姬、喪禮上的形象，以及一些大幅方形的不同背景色彩的夢露系列，以及一幅賈姬—泰勒—夢露的混合品。馬克和我會一邊工作，一邊聽萊斯利·戈爾唱著《我不屬於你》（You Don't Own Me）以及狄昂·華薇克的《房子不等於家》（A House Is Not a Home），還有蓋瑞·路易斯（Gary Lewis）與花花公子樂團（the Playboys）以及鮑比·維（Bobby Vee）活潑動感的暢銷曲。

技術上來說，馬克其實沒有倫敦土腔，甚至沒有倫敦腔；他來自約克夏。但還是一樣，大家問他的第一個問題就是「你認得披頭四嗎？」——這讓他很驚訝，因為當時英倫最熱門的是滾石；披頭四已經是前一年夏天的事了。

當馬克頭一次走進工廠，剛從他的學生航班下機，有幾件事他簡直受不了：像是「電梯」是銀色的，而且必須自己操作，以及緊跟著他進來的女生，寶貝珍（Baby Jane）1，頂著一個其大無比的髮型，腳踏著高跟小靴。

當時我們正準備拍攝《德古拉》的另一幕戲，我和傑克·史密斯以及比利同坐在沙發上；舞者魯弗斯·柯林斯（Rufus Collins）和昂丁在背景裡，還有傑克拉德與寶貝珍。傑克正忙著他一貫的拍攝前準備工作，把一堆水果和籃子擺好，娜歐蜜·列文到處衝來衝去，一副忙碌又興奮的模樣。

我問馬克的第一個問題是，他想不想出現在電影中，他說好啊，於是每個人都開始脫衣服。他脫掉西裝，加入大夥，把銀箔護襠圍在他們的內褲上。看到人們包著銀色尿片跑去接電話，真是滑稽。藝評兼影評人格瑞戈里·白特考克也來了，還有山姆·華格史達夫，他看起來就像永遠不老的超人克拉克，以及那年夏天在葛林畫廊工作的山姆·葛林（當他說自己是「來自葛林畫廊的山姆·葛林」時，他很喜歡大家老是誤以為那是他的畫廊。事實上，它的經營者是迪克·貝拉米，贊助者為鮑伯·史卡爾〔Bob Scull〕）。

由於是傑克負責統籌，那天起碼有十個人進出影片鏡頭。由我掌鏡和負責調節遠近鏡頭，等我們拍完，每個人還是穿著銀箔坐了一會。在那之後，馬克記得，他當時在想「嗯，挺不錯的嘛」，然後穿上西裝，過來向我道謝，謝謝我讓他過來。我只回說，「明天見」──我一向都說，「明天見」──於是他以後每天下午都會過來，又因為閒著不幹事也很無聊，他開始幫

我把畫作展平。

那年夏天我們仍然在拍《吻》系列，於是馬克和傑拉德也吻了一次。

我很喜歡把馬克介紹給藝壇的人，因為自從他認識他們後，我們在展畫時就有更多人的八卦可以聊了。他從果園街的法蘭克‧史帖拉工作室回來後，告訴我史帖拉正在做一幅很大的立體金屬畫，或是告訴我在杉木吧時，瑪麗索爾坐在他身邊問他，「你覺得我應該去簡尼斯藝廊嗎？」或是在鮑伯‧印第安那的閣樓裡，看到某人很沮喪，或是羅伊‧李奇登斯坦的海景裡面有雲和海平面，以及他的新風景畫系列。

那年夏天，萬國博覽會在紐約法拉盛草原（Flushing Meadow）舉行，我的壁畫「十大通緝犯」（Ten Most Wanted Men）要放在菲利普‧強森（Philip Johnson）設計的建築物外牆上。是菲利普要我做這個的，但是基於某些我從來搞不懂的政治原因，官方把它給刷掉了。我們一群人去到法拉盛草原，想看它一眼，但是等我們抵達那裡，只能看見一層模模糊糊的影像，從他們剛剛刷上的油漆下面透出來。就某方面來說，我很高興這幅壁畫沒了：這麼一來，我將不必覺得，若是其中哪個罪犯因為我的畫而被認出來，扭送給聯邦調查局，會是我的責任。於是我又畫了一幅羅伯‧摩斯（Robert Moses）的畫像，作為替代，他是這場博覽會的籌辦人──由幾十張四英尺見方的硬紙板組成──但是那個也遭到拒絕。不過既然我早已把十大通緝犯拍攝下來，我決定還是要把他們畫下來（這十人肯定不會因為在我的工廠裡曝光而被逮捕）。

我對世界博覽會會最深的記憶，就是坐在一輛車子裡，身後有來自擴音器的聲音。當我坐在那裡聽著這些字句從背後衝過我的身邊時，我突然有一種感覺，那是我每次受訪時都會產生的感覺——字句並不是由我發出的，而是來自其他地方，某個位於我身後的地方。

我猜，馬克在那年夏天見過了紐約市藝壇所有的人，不見得都是在工廠，但是很可能是因為工廠的緣故。「你站在那裡畫畫，」馬克回憶道，「然後你說，『你覺得畢卡索聽說過我們嗎？』然後你又派我去望某人。」我派他去亨利·蓋哲勒家的晚宴，然後透過亨利，他認識了賈斯培·瓊斯和史帖拉和李奇登斯坦和埃斯沃茲·凱利（Ellsworth Kelly），然後有一次我派他去探視因肝炎住在貝爾維醫院（Bellevue Hospital）的雷·強森，算是一份「早日康復」的禮物。我們還一起去華盛頓廣場附近那家畫廊，那家由露絲·克利格曼和她新任丈夫聖塞貢多（Sansegundo）先生所經營的畫廊（露絲以前是波洛克的女友，在他那場死亡車禍中，她也在車上）。他們每晚都放電影，喬納斯也會到那裡去，夥同一些地下電影人，像是哈利·史密斯（Harry Smith）以及格雷戈里·馬科普洛斯（Gregory Markopoulos）。約翰·張伯倫和尼爾·威廉斯（Neil Williams）也常常在那裡，他們看起來一模一樣——穿著很相似，兩人都留了一大蓬八字鬍，而且老是醉醺醺的。

真正有趣的是，在這段期間，馬克不斷地記筆記和拍照片，因為等他回英國後，他打算要到處演講和秀照片！他說那裡的人對於這裡的一切傳聞，深深著迷，就和美國人對倫敦著迷是

一樣的。

有件事我一直很喜歡，那就是聽人們談論對於彼此的看法——你除了可以知道更多被討論者的事，也可以藉此知道更多說話者的事。當然，這就是八卦，而它是我的一大執迷。因此，某天下午，我們在展平夢露畫作，而馬克說他覺得傑拉德非常「複雜」時，我馬上不假思索地反問他，這話是什麼意思。

「這個嘛，」他說，「他不希望任何人能像他與你這般親近。他有一次告訴我，『和安迪單獨相處，非常容易，但是當你們是一群人的時候，安迪就會讓你們彼此競爭，以便供他來看好戲。他最愛看大家爭風吃醋，而且他還會鼓勵大家彼此說閒話。』」

「他這話是什麼意思？」我問。

「這個嘛，好比說，就像我們現在這樣。」馬克微笑道。「我現在正在對你講他的八卦，而將來某個時候，你也會讓**他**來告訴你，他對**我**的想法。」

「哦，是嗎？」我說。

「是的。而且我想他的意思還包括，例如，等我們今晚要離開這裡時，你打算去另一個地方，但是你從來不會明白——你只會挖空心思以優雅的方式，來確保你不想在那裡看見的人，不會跟過去……而且你可以不用說一個字，或是說得拐彎抹角，就把這個辦好——某些人自會明白，他們得離開，另一些人則會知道，自己能夠一起去。」

「哦，是嗎？」我說，然後不再談這個話題了──我是說，你總不能聊自己的八卦吧。

我們經常一直工作到半夜，然後會到格林威治村的一些去處，像是費加洛咖啡廳（Café Figaro）、嬉皮貝果（Hip Bagel）、壺魚酒吧、煤氣燈、怪異咖啡廳（Café Bizarre）或西諾咖啡廳。我會在大約清晨四點回家，打幾通電話，通常是和亨利‧蓋哲勒聊個一小時左右，等天色漸亮，我會吞一顆速可眠，睡幾個小時，然後在中午過後回到工廠。當我走進那裡時，收音機和唱片會一起大放送──〈別讓太陽逮到你在哭〉（Don't Let the Sun Catch You Crying）混合著《杜蘭朵》（Turandot）、〈我們的愛哪兒去了？〉（Where Did Our Love Go?）混合了董尼采第（Donizetti）或貝里尼（Bellini）的作品，又或是在瑪麗亞‧卡拉絲高歌《諾瑪》（Norma）聲中，讓滾石唱著〈永不消逝〉（Not Fade Away）。

很多人都以為，工廠裡的訪客是為了和我廝混而來的，以為我是某種巨大的魅力源，是每個人想要見的，但事實上完全相反：是我想和他們每個人廝混。我只不過是付了房租，而那群人會來，只是因為門沒關。人們並不特別有興趣想看我，他們有興趣的是看到彼此。他們來這裡看還有誰也來了。

我給自己弄了台三十五毫米的照相機，然後拍了幾個星期的照片，但是它對我來說太複雜

了。我對那些 f 制光圈、快門速度、光線讀數，越來越沒耐性，所以就不玩了。但是比利開始用那台相機，而且他拍的「工廠照片」精準地抓住了所有正在發生的事的基調──凝結在動作之中：那種煙霧繚繞的氣氛、派對、鏡子的碎片、銀色、天鵝絨、臉龐和身體的平面、爭鬥、耍寶，甚至是態度和沮喪。比利對時效的掌握神準，能夠抓住適時的瞬間。我們工廠裡有一台早期的影印機維利費（Verifax）──自然也是一身銀色──而比利經常用它來複印照片和底片。剛開始他把照片送到外面去沖洗，但後來他搞了一間暗房，然後他開始拍更多、更多、更多的照片。比利很少外出。他如果需要底片或什麼的，要不是打電話叫貨，就是請傑拉德或其他人幫他拿貨。

「我很喜歡比利，」幾年後馬克告訴我。「他服用那麼多安非他命，可是他對人的態度從來不會改變。他難得說一個字，但是大家都知道他是他們的朋友。那年夏末，當我準備離開時，他給了我一張非常美麗的照片，是他勃起的照片。他真是非常貼心。」

每個人都很喜歡比利。亨利・蓋哲勒告訴我，有一次地下電影明星保羅・亞美利加（Paul America）給他生平第一劑迷幻藥，然後就走了，比利來看他時，發現他一個人躺在浴室地板上，而且驚惶失措，比利連忙將他抱在懷裡，一抱就是好幾個鐘頭，直到幻遊結束。

馬克去過鱈魚角（Cape Cod）好幾次。英國藝術家迪克・史密斯（Dick Smith）去那兒度蜜月，伊凡・卡普也在那裡；而馬瑟威爾和他老婆海倫・弗蘭肯特爾 2 就住在普羅溫斯頓，華

特·克萊斯勒（Walter Chrysler）把他的博物館設在那邊的一間老教堂裡；而諾曼·梅勒[3]就住在和馬瑟威爾夫婦同一條街上。馬克愛上了布魯明黛百貨公司的東西；他所有衣服都在那裡買，然而，當他在普羅溫斯頓時，那些人只要一聽到他的口音，就不停地讚美他那一身「棒透了的英國服飾」。某個星期一下午在工廠裡，他告訴我說，梅勒在一場週末的派對中向他走來，然後就給了他肚子一拳。

我很驚訝，「諾曼·梅勒當真揍了你？」我說。「多棒……為什麼？」

「我也是那樣問他的。他說因為我穿了一件粉紅色夾克。」

諾曼·梅勒是少數幾個我覺得真正很有趣的知識分子。

那年夏天我沒有離開紐約，不像前一年。我自忖，「還有哪裡可以比這兒更好玩，有這麼多你認得的人，不斷地來來去去，而且你還能把工作完成？」工廠是一間時時敞開大門的房子，就像兒童電視節目裡的模式——你只要在那兒廝混，你認得的角色自然會出現。

當然，「敞開的屋子」有它的風險。

六四年底的某一天，一名年約三十幾歲的女人走進來，我覺得以前好像見過她幾次，她逕自走到牆邊，那裡堆放了四張正方形的夢露系列，然後她掏出一把槍，對著那疊畫射穿了一個洞。她抬頭看看我，微微一笑，走進載貨電梯，就這樣離開了。

我甚至不覺得害怕；只覺得我好像在看一部電影。我問比利，「那是誰啊？」他告訴了我

她的名字。昂丁和我翻開那疊畫，看到子彈貫穿了兩張藍色和一張橙色的夢露。我說，「但是她是做什麼的？她有工作嗎？」昂丁和比利異口同聲地答道，「就我們所知是沒有……」

比利的朋友都非常地無法無天。你對比利可以有多信任，你就該有多不信任。雖說，那也不成問題，因為他們從不期望別人信任他們，他們知道自己很荒謬。但是不可靠的程度各不相同。他們當中，有些人會直接摸進你的口袋，把你所有東西偷走；有些人只會把你的東西偷一半走；有些人會給你空頭支票，或是企圖賣你一架壞掉的電動打字機（「說真的，它只需要綁根繩子就行了」）。有些人只會偷大型連鎖店。這裡頭有各式各樣的規則，是你永遠想不通的，而且他們時不時就會冷不防地唬到你，於是你會想，「這一次他們是來真的，他們真的會把零錢還回來。」

即使他們沒有蓄意要偷竊，你的東西還是會不見，因為正如他們所說，「我們沒有偷，只是轉換。」而且他們說的沒錯，他們拿了你的東西，然後在那個東西原來的位置上，你會發現其他人的東西。就好像他們認為自己住在一間有四百個房間的大公寓裡，他們無法將所有這些他們鬼混過的公寓，區分為不同的地方。即便比利也會這樣，他們全都如此神智不清。他們並沒有把東西拿去變賣之類的；他們只是，比如說，拿了我的夾克，然後留在某人家裡，再拿了那人的金打火機給我，放在工廠的沙發上——換言之，他們只不過是讓物品在這個城裡到處移動罷了。

我第一次碰到腐敗麗塔時，他還有工作，在某家織布工廠上班，做的是天鵝絨以及其他紡織品，他常常帶著幾碼這種布料或那種布料過來。這個時候他還沒開始偷車，時間點大概落在他開空頭支票那段時期。

那陣子，他總是和賓漢頓小鳥一起行動。腐敗麗塔身高大約六呎，有一股大學生的氣息，好像一個愣頭愣腦的電腦修理工——非常立體、輪廓分明、有如漫畫人物的五官。至於小鳥，是個長得很好看又有大肌肉的人，他看起來活像從健美雜誌裡走出來。

比利並沒有一直待在工廠裡；他會輪流住在工廠或是蓋哲勒位於西八十街的公寓，當亨利有事要出城時，經常讓比利去幫他看家。想起來真是瘋狂，竟有人信任他到這種程度，但是他們真的信任他——我的意思是，你只要想想比利的背景（全紐約市那麼多人，他最要好的朋友，偏偏都是你要他幫你防範偷竊你財物的那堆人）。亨利對於比利的信任，就和其他人一樣，包括我在內；比利身上就是有一股令人覺得他能「掌控局面」的調調。

當比利在幫亨利看屋時，腐敗麗塔、小鳥和昂丁會常常待在那兒。某個夏天，亨利從普羅溫斯頓度完週末回來，走進公寓就看到一名肥大的裸女躺在他的大理石桌上，還拿了根針在那裡戳自己的屁眼（那是大夏天，石桌可能是最涼快的躺臥之地）。這是他和女爵初次見面的場景。

「那個當兒，」亨利幾年後告訴我，「我在想，『我一定是瘋了，才會讓這種事情發生。』我想到道德，然後我想，『老天。我要繼續去上班、寫文章和演講，好讓這種事永遠不會發生

在我身上。』」（他每天早上都像平常一樣起床，去大都會博物館上班，然後當他晚上回家時，他的電話祕書會告訴他，「市長來電」或是「女爵會再打過來」──接線生對於他的社交圈，印象深刻。）

當比利在亨利那兒看家時，他會夾著一根菸嘴（用第一和第四根手指夾著，看起來就好像在吹橫笛似的），在客廳地板上遊走，檢查有沒有東西不見，尤其是廚房牆上掛著的那幅小小的艾爾・漢森（Al Hansen）的賀喜巧克力條畫作──它是吸安非他命的人的最愛。客廳裡還有一個龐大的張伯倫的撞車雕塑，貼在牆上，以及一張亨利常常坐在上面抽雪茄的黑色安樂椅。

女爵會到工廠來，報告一些消息，像是「丟失黛比（Debbie Dropout）已經一週都沒去亨利・蓋哲勒那裡了，因為西班牙艾德（Spanish Eddie）企圖宰了她。」我從來就搞不懂，亨利怎麼會把家交到這幫人手裡。我絕對不會做到那個地步──工廠和我的住家是完全不同的兩碼子事──我可不願意回家後撞見那種瘋狂的景象，永遠都不要。

亨利擁有一張第一批推出的高架床（loft bed），還帶有自己的樓梯。它的高度大約是地板到十四呎天花板的中間。某天晚上，他回到家，一打開通往臥室的大拉門，就看到比利、昂丁和銀色喬治都在他的床上，身上裹著天鵝絨（他們都是狂熱的天鵝絨怪咖）。歌劇《托斯卡》（Tosca）正以最大的音量播放著，而昂丁一邊高唱（或是高叫）：「馬──利──歐！馬──利──歐！」一邊從高架床上撲向地板。

如果你從某個角度或是從背後來看來昂丁，他非常搶眼，因為他有著很漂亮的義大利人的深色頭髮。他穿基本款的牛仔褲加T恤，那是當時的制服，大家都這樣穿，而且他常常背一個航空公司的飛行包。他的臉原本可以很帥的，但是有些太頑皮了：他的嘴是獨一無二的昂丁嘴：一種滑稽的鴨嘴加上周圍一圈很深的笑紋。

至於銀色喬治，他看起來活像人類學作品──高大（超過六呎），像尼安德塔人，毛茸茸的胸膛、突出的眉眶骨，以及一個月內染過三種不同顏色的披頭四髮型。

那年夏天，銀色喬治在他母親喪禮那天回到布魯克林的老家，他注意到他的爸爸看起來「很沮喪」，於是當老爸去冰箱拿牛奶時，喬治偷偷加了一些梅太德林4到老爸的脆米花裡。他爸爸立刻在屋裡衝來衝去地打掃房間。過了一會兒，當銀色喬治打電話給老爸時，他報告道，「病人反應良好。我相信他將會非常享受喪禮。」

另外有一次，亨利去歐洲旅行，他的祕書去他公寓裡探視，結果發現比利縮水到差不多只剩九十磅。他把黑色天鵝絨鋪在高架床上，然後躺在上面，就像那是一部靈車──看起來還真像是從一幅西班牙畫作裡跑出來的。這個女孩連忙打電話給精神醫師厄尼‧卡夫卡（Ernie Kafka），後者診斷比利是嚴重脫水，開了些維他命給他。

美國地下電影唯一能算是「地下」的東西──我指的是，就嚴格的政治意義上來說，必須躲避某些管理機構的東西──只有在六〇年代早期對裸體的大審查問題。五〇年代是《蘿莉塔》

醜聞（Lolita-scandal）的年代——即使到五九年這麼晚期，格羅夫出版社（Grove Press）出版《查泰萊夫人的情人》（Lady Chatterley's Lover）以及後來亨利・米勒（Henry Miller）的《北回歸線》（Tropic of Cancer），還是鬧得轟轟烈烈。這個國家的審查政策真是完全讓我想不透，因為從來沒有一個時期，你不能到四十二街上任何一家窺視秀，把所有你想看的老二、奶頭、屁股，一次看到飽，然而突然之間，法庭要把具有少許火辣場景的流行電影抓出來，說它太淫穢。

事實上，有些地下電影人還滿希望警察能來抓他們的電影，好讓他們因「表達自由」被起訴，然後上報，因為大家總覺得那個原因很了不起。但是關於誰被捕、誰沒有被捕這類事情，其實是僥倖成分居多，而且超過某個程度後，大家都覺得沒興致了。

我首次被查扣的，是一部兩分四十五秒的單盤電影，那是我在老萊姆鎮拍攝的，內容是傑克・史密斯拍攝《正常的愛》時，現場所有的人員——就是演員——做了一個像房間那麼大的蛋糕，然後跳到上面去的那部電影。事實上，我的電影被查扣是出於誤會——警方本來要抓的是傑克的《耀眼的傢伙》（Flaming Creatures）。

喬納斯的電影工作者公司已經從格拉梅西藝術電影院，搬到聖馬可廣場上的一棟建築物裡，黛安・迪普利瑪（Diane di Prima）和其他詩人常使用它，地點在包厘街區最東南的角落上。在《耀眼的傢伙》被抓之後，電影放映停了一陣子。然後喬納斯又租下第四街介於第二大道與包厘街區的作家舞台（Writers Stage），並在那兒放映尚・惹內（Jean Genet）的《情歌戀曲》（Un Chant d'amour）。「我知道傑克的案子很難抗爭，」喬納斯告訴我，「因為沒什麼人知道

他是誰，但我覺得惹內的案子會比較好——不管是基於對的還是錯的原因——因為他是名作家。

果然給我料中——那一次他們又用淫穢來打擊我們時，我們贏了。」

經過這些法庭案件，喬納斯體認到，他需要某種非營利機構的保護傘，於是他成立了「電影文化非營利組織」（Film Culture Non-Profit Organization），該組織發行《電影文化》（Film Culture）雜誌，並贊助電影放映及其他活動。那段期間，他們在一些很「正派」的地方放電影——像是露絲‧克利格曼位於華盛頓廣場的藝廊——所以不會再被警方勒令關閉了。喬納斯在露絲那裡放映了很多瑪麗‧門肯的電影，那年秋天，我們也是在那裡第一次公開放映《口交》。

在警方查扣《耀眼的傢伙》之前，喬納斯就已經在聖馬可和包厘街區的那棟建築裡放映過他在生活劇場的作品《禁閉室》（The Brig）。我對他使用的設備很好奇——他花九百美元，用同步錄音的方式拍攝整部電影。影片共八十分鐘，他是用歐瑞康（Auricon）攝影機拍的，新聞記者常用這種機器來追現場新聞，因為它能同時將聲音錄在影帶中——你只需要握緊攝影機就可以了。聲音的品質當然比較粗糙，但它畢竟能做到同步錄音。喬納斯向我示範怎樣操作歐瑞康，而我馬上就用它來拍下所有東西，包括一部沒有對話的電影《帝國》（Empire）。一位叫約翰‧帕默（John Palmer）的男生給了我這個點子：我們可以從時代生活大廈裡的一間辦公室來拍帝國大廈，那間辦公室是一個朋友的，他叫亨利‧隆尼（Henry Romney），當時他正想要買下《發條橘子》（A Clockwork Orange）的版權，說他想要我來拍這部電影，要找魯道夫‧

紐瑞耶夫（Rudolph Nureyev）、米克・傑格以及珍・豪瑟來主演。

六四年六月，滾石曾到美國幾個城市巡演，結果很令他們失望。他們落得在卡內基音樂廳，與鮑比・高爾茲伯勒（Bobby Goldsboro）以及傑伊和美國人樂團（Jay and the Americans）同場表演。滾石有一首暢銷曲〈告訴我〉（Tell Me），而且也有崇拜者，但是他們在美國還不能算超級天團──那時美國人只關心披頭四。十月他們又回來再試一次，他們在十四街的「音樂學院」（Academy of Music）表演，而且預定在二十五日首次上《蘇利文電視秀》。為了幫他們打響知名度（那真是他們急需的），尼基・海斯蘭和一些朋友計畫在《蘇利文電視秀》之前的週五晚上，在南公園大道傑瑞・沙兹堡（Jerry Schatzberg）的攝影工作室，舉辦一場派對（艾德・蘇利文這回一定是學到教訓了，他在五〇年代拒絕了年輕的貓王，使得原本可以用極低酬勞請到貓王的他，後來付出創紀錄的天價，才能再請到貓王。於是，到了六〇年代，蘇利文成為率先邀請這些英國流行樂團上節目的人）。那天剛好也是寶貝珍・豪瑟二十四歲生日，所以就演變成這是一場為她舉辦的派對，而米克・傑格則是明星來賓。珍那時剛剛在重要的《時尚》雜誌時裝拉頁中嶄露頭角，《紐約前鋒論壇報》（New York Herald Tribune）週日雜誌副刊編輯克雷・費爾克（Clay Felker），指派了湯姆・沃爾夫（Tom Wolfe）寫一篇關於她的報導（費爾克在《前鋒報》關門幾年之後，將那份雜誌改名為《紐約》（New York）雜誌，重新發行）。

尼基離開《時尚》雜誌，到一本叫作《展示》（Show）的短命雜誌，擔任藝術指導。這本

雜誌的老闆是「大西洋與太平洋茶葉公司」（A&P）的繼承人亨廷頓‧哈特弗德（Huntington Hartford）。亨廷頓親自和他面談。「他先是分析我的筆跡，」尼基告訴我，「然後他要我去吻他老婆，好讓他觀察她的反應，然後他錄用了我。」尼基用珍來當《展示》的封面——大衛‧貝利拍攝的照片，她戴著遊艇船長帽和世博太陽眼鏡，牙齒間咬著一面美國國旗。

米克再度住到位於東十九街的尼基住處，基思‧理查茲（Keith Richards）也住那兒，而且他還要露提絲合唱團主唱蘿妮（Ronnie）花很多時間待在那裡陪他——露提絲當時已經很有名，出過〈做我的寶貝〉（Be My Baby）和〈雨中漫步〉（Walking in the Rain）。

這場派對的主題將會是「摩德族對上搖滾族」，因此在派對舉行的那天晚上，為了讓它看起來比較真實，尼基跑到三十三街與第三大道，一家叫作「銅壺」（Copper Kettle）的S&M皮革酒吧，那時他身邊只帶了一個朋友，穿著像個男孩的珍‧奧姆斯比—戈爾（Jane Ormsby-Gore，她是英國駐華盛頓大使的女兒），邀請那些穿皮衣的男孩稍後來參加派對，但是要他們硬闖進來，以便看起來逼真一點，像是摩德族與搖滾族的衝突。皮衣男孩們果然來了，但是根本沒有人試圖攔阻，他們只好大剌剌地走進來，毫無問題——也毫無衝擊性。

再來是樂隊，尼基跑到西四十五街的馬車輪（Wagon Wheel），邀請清一色女生組成的歌蒂與薑餅樂團（Goldie and the Gingerbreads），問她們願不願意幫這場派對演奏，當時她們全身穿得金光閃閃，踩著細跟高跟鞋。她們說好，而且真的一直演奏到清晨五點，地板搖晃得一塌糊塗，所有人都大開眼界。

派對相當成功，雖然滾石那幾人太害羞了，大部分時間都窩在樓上傑瑞的公寓裡。派對新聞上了各家報紙，而且捧寶貝珍的程度，不遜於捧滾石──湯姆・沃爾夫為她寫了一篇文章〈年度女郎〉（Girl of the Year），將她界定為六〇年代流行女郎的新典型，而且這篇文章最後還被收錄進他的著作《糖果色橘片般流線型寶貝車》（Kandy-Kolored Tangerine-Flake Streamline Baby），作為那場派對的代表作。

國際宣傳問題不是只有滾石才會碰到。我在加拿大一家畫廊舉辦重要個展時，也深深體會到這一點，那次我連一張畫都沒賣出去。傑拉德和我搭火車到多倫多。開幕那天，我們在畫廊閒晃，但是沒有人來──一個都沒有。傑拉德出去到附近打個轉，回來時帶了一些詩集，都是只有在加拿大才買得到的（其中有一個詩人叫作李歐納・柯恩〔Leonard Cohen〕，當時在美國還沒有人聽過他），所以他很興奮，但我覺得自己像個廢物。你可以想像，當畫廊快要打烊時，我看到一個胖胖的、臉頰紅通通的高中男生，手上拿著一本三孔筆記本，上氣不接下氣地朝我跑來時，我有多麼欣慰。「啊，謝天謝地，你還沒走──我的學期報告就是要討論你。」這時，我真是太高興能見到他了。他說，他選擇我當學期研究報告的主題，是因為他不必做很多研究。當時我能想到的只有，如果我在加拿大是這麼地沒沒無聞，畢卡索肯定沒有聽過我。這真是一大挫敗，因為我本來認定畢卡索可能已經聽說過我了。

在洛杉磯看過我的「貓王」系列展覽，另外也是因為我還沒有太多作品，所以他不必做很多研究。當時我能想到的只有，如果我在加拿大是這麼地沒沒無聞，畢卡索肯定沒有聽過我。這真是一大挫敗，因為我本來認定畢卡索可能已經聽說過我了。

每個人總是提醒我說，我以前常常在呻吟著，「天啊，我什麼時候才能出名，要等到什麼時候啊？」諸如此類，所以我想必常常在說那些話。但是你知道嗎，即便你常常在說什麼，也不代表你真的渴望你說的那些東西。我工作很努力，很拚命，但是我的哲學一向是：：如果某件事會發生，它就會發生；要是沒有發生，那麼其他的事也會發生。

我的藝術仍然被視為很怪異，而且當我第一次到卡斯特里畫廊時，我的作品賣得不太好。

但是後來推出花系列展覽，很多畫都賣掉了，雖然好像還是沒有人願意出高價來買我早期的卡通畫作。

我對卡斯特里畫廊很滿意，我知道他們已經盡力幫我了，但是伊凡察覺到，我對價格那麼低，感到不自在。有一天他對我說，「我曉得，你覺得自己早期作品價碼不對，但是現階段大家還是覺得它們太過古怪和挑釁，而且那類主題並不恰當──他們就是受不了它。現在你用絹印，他們也不喜歡這個。他們就是不了解你的手法。但是你一直很有耐性，安迪，而我認為今年事情會有轉機。」

我很高興聽他這麼說。為了轉換話題，我說，「天哪，伊凡，你真該過來坐一坐，看看我們。你現在都不過來了。」

伊凡給我的回答，當下才讓我頭一次了解到，他不喜歡工作室的環境。我一直以為他是因為太忙，沒空專程跑到城中來──畢竟我以前的工作室離他的畫廊近得多。但是現在我必須正視，其實不是距離讓伊凡敬而遠之。聽他解釋時，我才開始了解這一點，他說，「安迪，我曉得很

多人認為你的工作室很炫，但是在我看來，它很令人沮喪。你的藝術有一點窺淫癖的調調，當然那是完全合法的——你總是喜歡怪異和不按牌理出牌的人，喜歡他們最原始和沒有掩飾的一面——但是對我來說，那個並沒有多麼迷人。我不需要那麼常看見那些……現在你身邊有一群人，基本上是具有毀滅性的。他們不見得一開始就是這樣，但是……」伊凡搖搖頭，沒把話說完。「我寧願碰到你的時候，旁邊只有幾個人，或是像現在這樣單獨相處。我猜，我是完全沉浸在藝壇裡——這樣很健康，我覺得很自在。」

我們的友誼從來沒有消逝過，但是從那時候起，我們都明白，我們之間的交集只有在藝術上。然後我突然想到，在我六〇年的朋友當中，唯一還經常見面的，只剩下亨利‧蓋哲勒一個人了。或說，至少是我經常說話的人——每天三到五小時。我參與的事，他全都有份——藝術的事、工廠和電影的事。他對怪異事物的著迷，不下於我——我們都不排斥與瘋狂的人為伍。

在六四年，佛瑞迪‧赫可服用了很多的安非他命。和眾多吸安者一樣，他自以為在做很有創意的東西，但實際上沒有。他會坐在那裡，用圓規和針筆以及二三十支飛龍鋼珠筆，在一小本沾滿骯髒指紋的拍紙簿上，繪製精巧的幾何圖案，而且自認為所做的東西極為美麗和聰明。

佛瑞迪常常到工廠來找比利。他有一些衣物和服裝留在一口箱子裡——一堆服用安非他命時做出來的小東西，像是由破鏡片做成的花朵，斗篷及羽毛帽以及黏貼成的珠寶——有人曾經形容佛瑞迪「是一個十七世紀的紈袴子弟」。他還有一堆其他東西，散放在城裡不同朋友的公

寓裡。他會突然走進工廠，說話快得像連珠炮，側背包垂在背後，坐下來，拿他的畫給我看，然後跳起來——他只要想跳舞，總是用跳舞的。那時我對安非他命症狀還不熟悉，我甚至還認不出它們，我不知道安非他命會讓人產生繪製小圖案的衝動。我只是想，「天哪，這人真是出眾的舞者。也許有點兒容易激動和神經質，但是真有創意啊。」

有一次，傑拉德和我以及幾名友人陪佛瑞迪去拜訪他的海麗特（Harriet）阿姨，那是我們與他相處最悲傷的時刻之一。她的公寓位在五十街——裡面有很多大鏡子，所以佛瑞迪就在裡頭跳躍來跳躍去；這一定很像在上舞蹈課。每當他停下來稍久一點，他的阿姨就會過去，給他一個擁抱。

我們要離開時，她給佛瑞迪一些錢，然後，到了真正令人難過的部分——她在我們每個人手中，也塞了一美元紙鈔，她說她希望也能給佛瑞迪的朋友一點點東西。

我拍攝過佛瑞迪三次。頭一次是很短的舞蹈片段，在屋頂上拍的。第二次是《十三個最美的男孩》（The Thirteen Most Beautiful Boys）中的一段，片中，佛瑞迪神情緊張地坐在一張椅子上吸菸，長度三分鐘。第三次拍的片子名叫《溜冰鞋》（Roller Skate），而這次佛瑞迪是主角。他單腳穿上一隻溜冰鞋，然後就在我們的跟拍下，穿著那隻鞋滿城跑，滑過布魯克林高地，不分日夜，以跳舞的姿勢滑行，看起來就像汽車引擎蓋上的車標裝飾般完美。我們拍攝他不斷地滑行，讓攝影機一直轉下去。等到終於要脫溜冰鞋時，他的腳已經在流血了，但是他在整個拍攝過程中，一直面帶微笑，拍完後還在微笑，當時他穿著一件WMCA的「好人」（Good

Guys）套頭衫。

佛瑞迪死前幾個月，都和一名女舞者在一起，窩在聖馬可教堂附近的一間公寓裡，服用越來越多的安非他命。他開始待在屋內，足不出戶，再也沒有笑容了。他的活動範圍從整間公寓，退縮到一個房間，然後又從一個房間，退縮到走廊盡頭，然後再從走廊盡頭，退縮到一個大壁櫥裡——他會在裡面一待就好幾天，窩在他那堆亂七八糟的紡織品和珠子和唱片裡。喔，他偶爾也會出來，跳一點芭蕾舞，然後又馬上鑽回去。最後，那名女舞者終於要他離開，於是他搬到更南邊的下東城。

他說，他將要從城裡他那棟建築的樓頂往下跳。

一天晚上，他突然出現在黛安‧迪普利瑪家，來借唱片，並邀請在座所有人去看一場表演；

幾天後，十月二十七日，他出現在康納利街上的一棟公寓，那棟公寓的主人是強尼‧陶德（Johnny Dodd），他在耶德遜教堂音樂會上負責打燈光。強尼公寓的前門被拴住了，而且還用釘子敲進門框，把它封死，但是有一塊裝了鉸鏈的嵌板，大約十英寸寬、三英尺高，你如果彎腰還是能通過。這扇門會受到這樣的特殊待遇，就是因為佛瑞迪；他曾經踢過它幾次。

佛瑞迪進屋後做了什麼事呢，他跑去洗了個澡。公寓裡塞滿了舞台道具和美術拼貼之類的玩意——金色布料遮住光禿禿的磚牆，天花板上則頂著一幅丁托列托[5]風味的十八世紀巴洛克天堂景象，一些芭蕾伶娜的照片被馬桶圈框住，一名綽號「布里克街女巫歐瑞安」（Orion the Witch of Bleecker Street）的女孩照片，一面貼著郵票的活動牆等這類東西。洗完澡後，佛瑞迪

以高傳真音響播放莫札特的《加冕彌撒》（Coronation）。他說他有一首新芭蕾舞要編，需要獨處。他把大家請出那個房間。當唱片播放到〈聖哉經〉（Sanctus）時，他用一個很大的跳躍動作舞出敞開的窗戶，那個跳躍是這麼地大，他在空中滑行了半個街區，才落到五層樓下的康納利街道上。

佛瑞迪死後一連二十六個晚上，黛安・迪普利瑪公寓那群人都會聚在一起，誦讀西藏度亡經（Tibetan Book of the Dead）。儀式包括犧牲，大部分人都會扯下一些頭髮，然後把它們燒掉。耶德遜教堂舉行了一場他的追悼會，但是來的人實在太多，所以又舉辦了第二場，地點在工廠。我們播放了他那三部影片。

（事後回想，佛瑞迪在世最後一年會退縮到櫃子裡，滿詭異的，因為在六八年，比利・年姆也做出一模一樣的行為，退縮到暗房的櫥櫃中，不肯出來。）

史卡爾夫婦：鮑伯和艾希爾・史卡爾（Ethel Scull）是大咖——非常大咖、最大咖——普普藝術收藏家，當然，他們認得所有普普藝術家，而且藉由收藏和認識所有藝術家，他們在繁榮的六○年代藝術界，幫自己掙得一席之地。為了慶祝菲利普・強森的現代藝術博物館新館開幕，史卡爾夫婦舉辦了一場派對，在那場派對上，艾希爾把自己的座位安排到詹森夫人6身邊。她們就這樣坐在一起。換作幾年前，根本沒有人——甚至沒有一個八卦專欄作家——曉得艾希爾・史卡爾是何許人也，然而在六○到六九年間，史卡爾夫婦比任何人都更能象徵收藏藝品方面的

成功。許多時髦的摩德族夫婦在六〇年代都開始收藏藝術品，而史卡爾夫婦成為這些人心目中的典範。鮑伯‧史卡爾收藏普普藝術品，已經成為傳奇了。他原本經營計程車行，但是他比所有博物館那批人都要聰明。他達成了所有收藏家的夢想——他能建立最棒的收藏，靠的是在它們價格還很便宜時，搶在其他人之前，看出它們的價值，然後買下來。

艾希爾‧史卡爾（那段期間，她喜歡別人叫她「史派克」〔Spike〕）開了很多盛大、慷慨的派對，但是在派對上，她總是有辦法挑起一些小手段和爭端，把場面搞得很難看。她有那種會導致緊張局面的「我這週和你最要好」的作風。

比如說，有一次我參加他們夫婦開的派對，那時他們還住在長島的大頸鎮。那一次相當於他們在藝壇的初登場派對。我猜他們終於累積到足夠多的收藏品，想要炫耀一下了。那個場地很棒，藝術品也很精采，而且到處都擺設了美麗的鮮花。在派對進行到一半時，詹姆斯‧羅森奎斯特的太太隨手從正中央那盆花裡，摘了一朵康乃馨。艾希爾馬上就衝著她尖叫，「你給我放回去！那些是我的花！」艾希爾還真是能夠提供話題給人家議論。

為了我在卡斯特里畫廊的花系列展覽開幕，艾希爾和一位南方來的當紅女郎瑪格麗特‧蘭金（Marguerite Lamkin），在工廠辦了個派對。在合辦這場派對之前，她倆是好朋友。她們找來熱狗連鎖店「納桑馳名」（Nathan's Famous）負責外燴，提供熱狗、薯條和漢堡——真的很有濱海大道的氣氛。參議員賈維茨（Jacob Javits）帶著精力勃勃的妻子瑪麗昂（Marion）也出

席了，還有戴著一頂蘇格蘭軟帽的艾倫・金斯堡，以及攀爬銀色管子的《村聲》雜誌舞評吉爾・強斯頓。《村聲》雜誌的佛雷・麥克達拉（Fred McDarah）拍了好多照片。甚至連警察都來湊了一下熱鬧。

兩位主辦的女士聘請了平克頓（Pinkerton）偵探社，讓偵探們在樓下把關，你一定得出示邀請函，否則他們就不放你進來。我先前叫很多朋友來參加──我是說，我並不曉得會有門衛──結果他們一個個都被擋在大門外。他們很氣我，因為我沒有下樓去接他們上來，但是，只要一碰到看起來會惹麻煩的場面，我通常都會躲開。

德是瑪格麗特的男伴──他們倆是好朋友。他之前幫她找到一些寫文章的工作，現在她是某些英國報紙的紐約特派員（她家裡的牆上有一面紐約市中城的地圖，上面有一些小旗子，每次有人打電話告訴她，他們要去哪裡午餐或晚餐，她就會把小旗子移到那個地點去）。

瑪格麗特、德以及我站在一個角落裡，觀看大家的活動。我們看到穿著格子外套的鮑伯・史卡爾滿場奔忙。他朝一個很傑出的年輕畫家走去，塞了一張五十美元鈔票給他，一邊說，「我們汽水快沒了──去買一些來。」那個年輕人就只是瞪著他，一副「去你的」樣子。

德搖搖頭。「那個傢伙真是雷打不動，」他說。真的，沒有任何失態能影響到他。德說，「在某種程度上，他是整個場景裡最奇怪的一號人物，因為就某方面來說，他粗俗得無法形容──無法想像！然而就另方面來說，他真正看出事實，知道應該把錢押在哪裡。」然後德放聲大笑，又補上一句，「非常、非常少的錢。一咪咪的錢。但是足夠買下最好的──這點你可不能否認

……」

站在一大群人裡議論某個人，而那人就在不遠處，做出你們描述的樣子，真是一種奇怪的經驗。我們看著鮑伯·史卡爾在那裡衝來衝去，發號施令。有誰能料到，一個在社交上表現成這副模樣的人，卻對藝術有著敏銳的感覺？

那場派對的後續是艾希爾和瑪格麗特爭吵了好幾個星期，爭執焦點在於誰出了多少錢，買了些什麼——她們統計熱狗數量，清點瓶子，甚至真的扒開垃圾袋，來計算有幾個紙杯——最後兩人還是徹底鬧翻了。好一場偉大的派對。

這年秋天，大衛·布東開始幫《村聲》雜誌寫稿。當我聽說《村聲》想找一個懂藝術的人，我馬上把他介紹給他們的劇評人麥可·史密斯（Michael Smith），他是我從聖雷莫咖啡廳／耶德遜教堂那兒認得的。

在大衛得到那份工作後不久，他打電話給我說，「嗯，現在我幫《村聲》工作了，我算不算夠時髦，可以邀請人們大駕光臨布魯克林高地，參加我的派對呢？」

傑拉德、比利、昂丁和我搭乘一輛禮車，前往布魯克林高地。我們一抵達，比利就對大衛宣布，當天晚上他這場派對是我們「馬拉松派對」的其中一站，大衛覺得受到了冒犯，氣他這樣說，他說他很氣我們「欠缺投入」，然後他不停地用諷刺口氣，提出一些問題，像是我們真的確定沒有讓他佔用我們太多時間嗎。但是他這種受傷、多疑的態度，正是大衛式幽默感的一

部分——把自己裝成一個能言善道的落水狗。

他的賓客很多——這是在佛瑞迪·赫可剛死後不久，而佛瑞迪幾乎就是唯一沒有露面的耶德遜舞者。當我看到蘇珊·桑塔格（Susan Sontag）時，我問大衛，他怎麼請得動她，因為她被認為是年度最耀眼奪目的知識分子。她剛剛在《黨派評論》（Partisan Review）雜誌上，發表了那篇出名的文章，討論高級、中級與低級「坎普」（camp）之間的差異。而且她很有影響力——她討論文學、色情作品、電影（尤其是高達（Jean-Luc Godard）的作品）、藝術，什麼都寫。大衛告訴我，聽說她覺得我的畫不怎麼樣——「我聽說，她懷疑你的誠意。」他說。嗯，這個沒什麼好驚訝的，反正一大票出眾的知識分子都這樣覺得。我沒有過去和她攀談，但是我從我坐的地方遠遠觀察她。她有一副好相貌——及肩的深色直髮，深色的大眼睛，穿著剪裁考究的衣服。而且她還真的很愛跳舞，一直跳個不停。那時大家都在跳扭擺舞或是機械舞，大部分是配上披頭四和至上女聲的歌曲。但是每個人都想要一聽再聽的曲子是〈我打進了時髦小圈圈〉（I'm In with the In Crowd）——他們每隔一首歌，就要再放一次它。

整個六四年，我們都在拍無聲電影。電影、電影、更多的電影。我們拍了這麼多電影，甚至懶得幫許多片子命名。朋友來串門子，結果也出現在攝影機前，成為當天下午那盤帶子的明星。

在德一開始搞電影之後，他就沒再回到藝壇了。過去一年，我們只見了幾次面，大都在派對上。但是某天下午，我在街上巧遇他，於是我們就到俄國茶室（Russian Tea Room）去喝一杯。

我們坐在那裡東拉西扯，閒聊自己最近做了些什麼，然後我建議，既然我們現在都拍電影了，一起合作豈不美妙。先說明一下，了解我的人都知道，我是出了名的會幹這種事──提議合作（同時，我也是出了名的不說清楚合作內容──例如誰負責做什麼──而很多人都告訴我，這樣做很令人討厭。但事實上，我自己也不知道我想要做什麼，而且照我的想法，為什麼要事先擔心細節問題，因為計畫可能根本就不成立啊？先做再說，然後再看情況，**然後**再來擔心該做什麼東西。但是大部分人都不同意我的想法，他們說最好剛開始就有一個共識）。所以在我建議和德共同製作點什麼東西時，我只是一時衝動。可是德總是這麼地務實，他馬上壓下了我的建議，說我們的生活、作風以及政治（我忘記那時他是否已經自稱馬克思主義者了）還有哲學，全都太不相同了。

我當下一定很失望，因為他舉起酒杯對我說，「好吧，安迪，我會為你做一些我敢說沒有人會自願為你做的事，而且你可以拍攝下來：我將在二十分鐘內，喝下一整夸脫的蘇格蘭威士忌。」

我們立刻動身前往四十七街，然後拍了一部七十分鐘的影片。在拍攝中途，我還沒重新上好一盤帶子時，他就解決了整瓶酒，但是並沒有露出醉酒的樣子。然而，就在我把更多底片放進攝影機那短短的時間內，他突然倒在地上──又唱又罵，拚命地抓牆壁，想要站起身，卻辦

不到。

現在，問題是，我並不真的了解他之前所說的「我會為你冒生命危險」是什麼意思。即使真的看到他手腳並用地在地板上爬，我仍然以為那只是因為醉得太厲害了。然而，那時也在場的腐敗麗塔卻說，「海軍陸戰隊的士官因為那樣而死翹翹。你的肝臟受不了。」

但是德沒有死，而且我把那部電影取名為《喝》（Drink）好讓它與我的《吃》（Eat）及《睡》湊成一套三部曲。當那位擔任中間人的小個子老太太，幫我們從實驗室拿回沖好的片子，我打電話給德，邀他過來看片。他說，「我會帶我馬子和一個英國朋友過來，我希望你那邊沒有別人在。」當時工廠沒有什麼人，除了比利、傑拉德和我以及幾個看起來正打算離開的人。但是，當我掛上電話後，傑拉德的一幫朋友碰巧就來了，而等到德趕來時，已經有大約四十個人在場。我們放了那部電影，結束後德對我說，「要是你再公開放映它，我大概會告你。」當然，我知道他永遠不會告我，但那是他告訴我「不要拷貝那部電影」的方式。

在六四年底，我們拍《妓女》（Harlot），那是我們第一部有聲音的有聲電影──早先那部拍攝帝國大廈八小時的《帝國》，是我們第一部無聲的「有聲」電影。現在我們有技術幫我們的電影配上聲音，我才體認到，我們將需要很多台詞。有時候，解決問題的辦法是很滑稽的。傑拉德和我在某個週三晚上，去地鐵咖啡屋，參加例行的詩歌朗讀會，看到一個名叫隆尼·塔維爾（Ronnie Tavel）的作家，在朗讀他的小說和一些詩。他似乎有好大一疊東西；對於那些

顯然是由他所寫的東西，有那麼大量，我印象深刻。在他朗誦時，我心想，就在我們急需「聲音」來搭配電影的節骨眼上，發現一個這麼多產的人，實在太好了。朗讀一結束，我馬上去問隆尼是否願意到工廠來，他只需要坐在鏡頭外的休閒椅上，在我們拍攝《妓女》片中的馬里歐．蒙特茲時，開口說話就可以了，他回說好啊。在我們離開地鐵時，傑拉德偷笑道，「你的標準，有時候真的太荒謬了。」我猜，他是認為我太過佩服隆尼寫作的量。但事實上，我也喜歡他寫的內容，我覺得他真的很有才華。

《妓女》的明星馬里歐．蒙特茲演過許多外外百老匯的戲劇，也幫很多地下電影導演工作過，像是傑克．史密斯、朗恩．萊斯和荷西．羅德里奎茲—索特洛（Jose Rodrigues-Soltero）以及比爾．維爾（Bill Vehr）。而且這些都是額外做的，他告訴我，他的正業是在郵局工作。馬里歐是我見過最渾然天成的喜劇演員，他本能地知道要怎樣引起觀眾發笑。他有一種天生的誠懇加散漫的組合，那是最好的喜劇組合之一。

馬里歐的幽默，許多都來自他喜愛裝扮成艷光四射的女人，但在同時，他又覺得變裝是極端令人困窘的事（你如果用變裝這個字眼，他聽了會生氣——他喜歡稱之為「進入穿戲服的狀態」）。他老是說，他曉得變裝是一種罪——他是波多黎各人，而且是非常虔誠的天主教徒。他唯一用來自我安慰的邏輯是，就算上帝絕對不會**喜歡**他變裝，但是如果上帝真的那麼氣他，應該會用雷把他給劈死。

馬里歐是個非常有同情心的人，非常善良，雖然他有時也會對我發脾氣。有一次，我們在觀看他拍的一部電影《十四歲女孩》（The Fourteen-Year-Old Girl）中的某一景，當他看到我給他的手臂來了一個特寫鏡頭，顯示出手臂上濃密深色的男性化毛髮和青筋，他非常生氣，用一種驕傲的拉丁方式指控我，「我看得出來，你是想讓我露出最糟糕的一面。」

隆尼‧塔維爾出現在《妓女》的片場，他和其他幾個人就在鏡頭外，很自然地交談。有時談話主題和我們正在拍攝的內容有關，有時無關──我很喜愛這種不相關對白的效果。從那以後，隆尼又幫我們配了幾部戲──《華妮塔‧卡斯楚的生活》、《馬》（Horse）、《乙烯》（Vinyl）、《十四歲女孩》、《海蒂》（Hedy，又名《扒手》〔The Shoplifter〕）、《盧佩》（Lupe）、《廚房》（Kitchen）以及其他電影。我很享受與他共事，因為他能立刻了解我的話，例如「我希望它簡單、假仙以及是白色的」。並非所有人都能用這種抽象方式來思考，但是隆尼可以。

1・譯註：珍・豪瑟的暱稱。

2・譯註：海倫・弗蘭肯特爾（Helen Frankenthaler, 1928-2011），美國知名的抽象表現主義藝術家，首創「色場繪畫法」（color field painting）。

3・譯註：諾曼・梅勒（Norman Mailer, 1923-2007），美國名作家與小說家，代表作《裸者與死者》（The Naked and the Dead）。

4・譯註：Methedrine，一種合成的迷幻藥。

5・譯註：丁托列托（Jacopo Robusti Tintoretto, 1518-1594），義大利文藝復興晚期最後一個大畫家，是威尼斯畫派的三傑之一。

6・譯註：詹森夫人（Claudia Johnson, 1912-2007），美國第三十六任總統林登・詹森（Lyndon Johnson, 1908-73）的夫人。

我在六五年一月認識伊迪絲（伊迪）‧明特恩‧塞奇威克（Edith Minturn Sedgwick）。她在那年夏天來到紐約，剛發生一場車禍，右手臂還裹上著石膏。我們是經由萊斯特‧波斯基（Lester Persky）的介紹，但是我們遲早都會認識，因為她所來自的那個劍橋／哈佛圈子，有好幾個人我都認識。他們很多人都常去聖雷莫閒晃。

伊迪的家世可以一路回溯到美國最早期那批清教徒移民——和她有血緣關係的，包括卡波特家族（Cabot）、洛奇家族（Lodge）以及羅威爾家族（Lowell）1。她的叔公艾樂里（Ellery）曾經是《大西洋月刊》（Atlantic Monthly）的編輯，她的外曾祖父恩迪葛‧皮博迪（Endicott Peabody）牧師是格羅頓中學（Groton School）的創辦人。她祖母那一方有人發明了某種基本的工業產品，像電車還是電梯之類的，所以他們也很有錢。伊迪的父母盡可能地搬離新英格蘭，越遠越好——遠到加州去了——但是她哥哥是哈佛大學部學生，而她跑到了劍橋，向莉莉‧史璜‧沙里寧（Lily Swann Saarinen），也就是知名建築師埃羅‧沙里寧（Eero Saarinen）的前妻，學習雕塑，並住在布瑞托街（Brattle Street）上的一間小套房裡，這條街上有許多亮麗的老房子，像朗費羅2之類的人物都曾經住過。她經常開著她那輛梅賽德斯（Mercedes）轎車在城裡到處跑趴，很多派對都是她家老哥所辦的。塞奇威克兩兄妹都是漂亮的有錢人家子弟，深知如何在劍橋找樂子。

當時在哈佛大學研究所攻讀古典文學的唐納德‧萊昂斯（Donald Lyons），還記得有一天晚上，伊迪帶著一大票朋友到麗池卡登（Ritz-Carlton）飯店吃晚餐，那是在他們已經參加了一

場遊園會，喝了一天的酒之後，結果席間她突然站起身，爬到桌上跳起舞來，飯店經理非常、非常有禮貌地請他們離開。他們順手牽羊，把所有弄得到的銀餐具都塞進口袋，但是當他們離開時，伊迪在樓梯頂絆了一下，皮包裡的刀啊叉啊全滾了出來，掉到樓梯下。然而即便如此，經理還是對她很有禮貌，因為他們都認識她父親——只對她說：「嘖、嘖、嘖，親愛的，下次不要再這樣了。」

唐納德還告訴我，伊迪為了舉辦二十一歲的生日派對，「租下查爾斯河（Charles River）船塢，廣邀了大概兩千個賓客。『劍橋的伊迪』——活脫脫的《大亨小傳》人物。」

丹尼‧菲爾德3是六〇年代初第一批從劍橋圈子過來的人之一。他斷然放棄了哈佛法學院，到紐約市來打拚，於是當其他劍橋孩子來紐約時，他儼然成為他們的情報中心。

我是在七十二街的一場派對上認識丹尼的。那天是星期日，有一份報紙的增刊上，頭條報導就是我的康寶湯罐頭，丹尼剛好有那份報紙。我坐在一張沙發上，旁邊是傑拉德和亞瑟‧洛布（Arthur Loeb），他們家就是華爾街那個洛布家族。我向丹尼借報紙來看湯罐頭的報導。這時，一個瘋狂又美麗的時裝模特兒，以蛇行的方式，爬向亞瑟，卑屈地告訴他說她有多愛他，並一再哀求他娶她。

丹尼斯‧迪根坐在我們對面。當我們在六三年秋天到加州時，他剛好也在那裡。他個子很高，人很友善，紅髮和藍眼，非常愛爾蘭人的長相。他和一個朋友住在十九街，靠近歐文廣場

（Irving Place）的地方，你如果問他是做什麼的，他會回你一個美麗的笑容，然後說「沒做什麼」。在六〇年代，那些迷人的年輕人是不工作的。你不能說他們「失業」，因為這個念頭，從來沒有上過他們的心，然而他們總是可以穿最好的衣服，可以搭飛機去想去的地方。有錢人花錢尤其不手軟，對於他們喜歡的孩子，更是大方給予支援，所以這些孩子都是下午才起床，打幾通電話，聽幾張唱片，決定當天想上哪兒逛，整晚參加派對，第二天又重來一次。

丹尼說他永遠忘不了認識我的那個星期天下午，因為他就是在那個時候，決定要和我們這些人混熟。「你當時坐在那裡看我的報紙，傑拉德在和丹尼斯說話，而亞瑟則抬起他那隻好的腿，一腳踹在那個美麗的法國模特兒臉上。她很生氣，跑向一扇窗戶，爬到窗台上。完全沒人理她。你只從報紙上抬頭瞥了一眼，平靜地說，『你們覺得她真的會跳樓嗎？』然後繼續看報。最後我實在受不了了，跑過去打開窗，把她拉進來，然而當我回過身，所有人都還是坐在那裡閒聊，當時我就想，『天哪，這群人真是有夠酷。我想我也要這樣⋯⋯』」

「我第一次見到伊迪，」丹尼說，「她剛剛和湯米‧古德溫（Tommy Goodwin）開車從波士頓南下，順便拜訪海爾‧彼得森（Hal Peterson）和大衛‧紐曼（David Newman），他們在河濱大道（Riverside Drive）靠近七十八街分租了一間公寓。世界博覽會剛剛開幕，我們第二天都打算去那裡。收音機音量開到最大：海灘男孩（Beach Boys）在高歌〈我到處打混〉（I Get

Around）。當伊迪走進來看到她的女伴們，立刻就蹦跳起來，沒多久，每個人都在那裡蹦蹦跳跳，又摟又親。她們看起來一副大學生的模樣——雪特蘭（Shetland）羊毛衫，環形別針，短小打褶的裙子。伊迪是這麼地漂亮，這麼地活潑，還有一雙大眼睛。大家整晚沒睡，不斷地聊天，沿著河濱大道散步。

「湯米·古德溫那時要住在我那裡，」丹尼繼續說道。「天啊，他長得真是美。在哈佛，所有人都迷上了他。他的媽媽和爸爸都是名醫。他和查克·韋恩（Chuck Wein）以及他們那幫人很要好，於是他也待在紐約，帶著照相機閒晃，讓大家迷戀他。當湯米在的時候，伊迪在我住處待了兩週——她大部分時間都坐在窗戶上，整天講電話，又說又笑，還一邊抽菸。她有一張和幾名家人的合照，是他們在同一段期間，住進同一家精神病院時拍攝的——我想，那家精神病院叫作銀山（Silver Hill）。她告訴我，每人每天要三百美元，真是溫馨啊。」

伊迪常常會把她的童年講得彷彿是狄更斯小說裡的一場惡夢。剛開始，我總是會相信這些孩子對他們父母的種種描述，但是時間久了，再加上我偶爾見到其中幾位父母後，就不那麼確定了。

「我第一次見到伊迪的時候，她是那麼精神飽滿，」丹尼繼續說道。「她會小喝幾杯，但也就只有這樣。」然後他又說，「不過我看得出來，她**想要**服用其他東西。劍橋來的那些人，總是隨身帶著迷幻藥——那時甚至不違法，就是這麼久以前的事。它在方糖上是棕色的，而他們就把它擺在我的冰箱裡——看起來很無害，但它大概足夠做成兩千份劑量。他們坐在我的廚

房桌前，手上拿著滴藥管，隨著至上女聲的歌聲，一邊擺動肩膀，一邊把迷幻藥滴在小小的雞尾酒方糖上。伊迪待在我那邊時，服用過一些迷幻藥，算是成人禮的趣事。

「然後有一天，他們開始把她的箱子搬進來，害我有點緊張，但是到了九月她就搬到她自己的公寓去了，在東六十三街。她大致決定要當個模特兒。」

有一個和那群劍橋幫都很熟的人，用一句話總結了這群人之間的關係：「整個說來，常春藤這些漂亮的男生，備受聰明的娘炮們所愛慕，而那些美麗的初入社交界的女生，則備受漂亮的常春藤男生所愛慕。」

他們為什麼都往紐約跑？「這些劍橋來的孩子只有二十出頭，」丹尼說，「象徵著天生的財富，天生的美貌，以及天生的聰慧。他們是全美國最耀眼的年輕人。我是說，他們是**如此地**富裕，**如此地美麗**，而且**這麼地**聰明，又**這麼地瘋狂**。但是在劍橋，聚在一起，他們滿腦子盡是『天啊，真無聊，上課真令人厭倦。我們想要搬出去，進入**真實的世界**』。搬進真實的世界，意味著讓他們的照片出現在報紙上，而且被寫進雜誌裡。」

這些富家子女對世事的假設，總是令我著迷。他們很多人覺得自己生活的方式是很正常的——因為他們只知道這種生活。我很喜歡觀察他們的心思運作。有兩種富家小孩——一種老是想要裝窮，並證明他們就像其他人一樣，然而心底卻偷偷地擔憂，別人喜歡他們只是為了他們的錢；另一種則是用輕鬆的態度去享受它，甚至故意張揚它。第二種人很有意思。

伊迪會有點想當模特兒，一點都不令人驚訝。在那個年代，對於伊迪那種年齡的女孩來說，「當模特兒」這個主意，令人興奮的程度超過以往任何年代。當模特兒一向很光鮮──但是，現在當模特兒還可以無法無天。很快地，伊迪就會幫自己創造出讓《時尚》、《生活》、《時代》以及所有雜誌都會刊登的樣貌──長串的耳環，廉價商店買來的緊身衣上，外面再披上一件白色貂皮大衣。

六五年初，一家叫作昂丁（只是同名，和我們那位昂丁無關）的迪斯可舞廳，在東五十九街開張了，在那裡，你開始看到許多美麗的女孩穿著迷你裙（那時還未這樣稱呼它），短短的，打了褶，上面有條紋、點點以及鮮艷的顏色，配上一件有彈性的針織衫。

每個人都開始往昂丁跑，城裡所有的名人。那裡的女生很漂亮──某天晚上，傑拉德在那裡釣到了瑪麗莎．貝倫森（Marisa Berenson），那是在她第一次紐約模特兒之旅時，而且把她帶到工廠來拍了一段試鏡。

伊迪一直都在那裡，剛開始在她還有很多錢的時候，她會任意揮霍，每天晚上幫多達二十個人買單。她的手臂還因為車禍而上著石膏，她會到處晃動它，站在桌子上。她總是兩腳站定地黏在桌面或地板或管它什麼表面上──好像害怕一旦提起一隻腳，就會失去平衡而摔倒似地，她在那裡老是喝得醉醺醺，只喝酒，盡情享樂。她的舞步有點埃及調調，頭和下巴抬起來的方式，恰到好處，十分美麗。人們把它喚作塞奇威克式，而伊迪是唯一這樣跳的人──其他人都

是隨著〈名字遊戲〉（The Name Game）、〈來看看我吧〉（Come See About Me）、〈日日夜夜〉（All Day and All of the Night）這類歌曲，跳著搖擺舞。

我們整晚參加派對，但是整個下午也在為派對暖身，就在工廠閒晃。女爵總是因為安非他命而精神亢奮，任何一點小事都可以讓她獨白一個鐘頭，而我就坐在那裡看好戲。那年二月的某一天，當收音機傳來麥爾坎 X4 剛剛在哈林區被槍殺的消息，記者到麥爾坎 X 的總部所在地特雷莎飯店（Hotel Teresa）去採訪，而光聽到這個名字，對女爵來說就足夠了：

「特雷莎飯店！那是我上一次墮胎的地方！」

「你跑到哈林區去墮胎？」我倒抽一口氣。「你為什麼不回去找第一次幫你墮胎的那個高級的第五大道醫生？」

「因為第一次是我人生最慘痛的一次。他把整隻手伸進我體內，拿著一個像香蕉一樣的東西。**將近十分鐘**？真是酷刑。」

「他有給你打止痛針吧？」我問。

「**什麼都沒**。他想要我在他診所裡昏倒而無法回家。」

「但是那也比跑到哈林區墮胎來得強吧？你不害怕嗎？」

「我不敢再次面對像第一次那樣的疼痛，」她說，「但是經過特雷莎之後，我的天，我真希望我敢。有個女人幫我做了些填塞術。她告訴我回家去，不要只是躺在床上要做運動，然後

等我在十七個小時內出現陣痛時，再打電話給她。第二天早晨——醒來的第一件事——我就到

布魯明黛百貨公司，上下電扶梯差不多五十次。然後我回家，痛得快瘋了，結果把一隻鞋子砸

穿了電視。最後，它終於落在馬桶裡，我的天，那次以後我再也沒有懷孕了。」

就在那個時候，我們聽到從工廠後面發出昂丁的聲音，對某個惡作劇道歉，「但是你看它

有多大，我很抱歉它沒有教會你什麼。」

大衛・惠特尼[5]，一個在卡斯特里畫廊工作的年輕人，帶著兩個來自康州非常鄉土味的婦

女，走出電梯，她們對我的藝術「很有興趣」。我正在那裡畫一些花，準備五月要到巴黎展出，

一邊和那兩名女士說話，這時昂丁從後面走出來，拿著一大罐凡士林，然後發表了一頓長篇大

論，反對變裝皇后以及易服癖，堅持說如果你無法在不穿**任何**衣服——尤其是女人的衣服——

的情況下，做你想做的事，那麼你最好不要再想什麼性愛了。

然後他看著那兩個女人（當然她們也正看著他）質問道，「最後，什麼叫作同志酒吧？那

是什麼？你們能告訴我嗎？」兩名女士只是瞪著他。其中一個似乎覺得很有趣，另一個則面無

表情。昂丁繼續說道：「身為同性戀，我才不要去同志酒吧——為什麼我該被隔離？」

「沒錯——」女爵同意道，「——你該被**孤立**……」

「那是六〇年代最棒的一場派對。」萊斯特・波斯基如此評論他在六五年春天在工廠舉辦

的「五十名最美之人」（The Fifty Most Beautiful People）派對。「絕對沒有更棒的了。它一直

持續到隔天下午五點。有誰保留了出席者名單？」萊斯特問道。當然沒有。

茱蒂‧嘉蘭（Judy Garland）絕對有去。我親眼看著五個男生把她扛在肩上，從電梯走出來。

說也奇怪，不知什麼原因，那天晚上似乎沒人注意她。但是我注意到她。我一向很注意茱蒂‧嘉蘭。

就像富家子弟令我著迷，影藝圈的人更令我著迷。我的意思是，茱蒂‧嘉蘭可是在米高梅製片廠長大的呀！見到一位像茱蒂這樣本尊顯得如此不真實的人，真是件刺激的事。她隨時都可以切換自己；她一輩子的每分每秒都是你能想像到的最偉大的女演員。

雖然萊斯特是派對令我著迷，但是他必須去接茱蒂，以致很晚才趕來參加自己主辦的派對。茱蒂素來就以「還沒準備好」聞名。甚至連造夢都不敢奢望她能準備好。既然攝影機一向要等她出現才會開始轉動，於是很自然地，她這輩子的其他事物也都必須等待她出現，不是嗎？她當時住在米莉安‧霍普金斯位於薩頓廣場（Sutton Place）十三號的房子，就是過去大家都去租的有著紅色大門的那棟房子[6]。然後在你走進去等了幾個鐘頭後，她終於差不多準備好要開始準備了。

那天晚上，男生們把她抬進門之後，就把她放下，讓她自己站立，但是她馬上就搖搖晃晃的，於是他們又把她抬起來，安置在沙發上。我過去找萊斯特，問他跑哪兒去了，弄到這麼晚。

我當然知道他跑哪去了（去等茱蒂），但我希望這樣能引他開口，這招果然奏效⋯

「我去接她，」萊斯特開口了，拿著酒杯，四處張望，查看有誰來了。大衛‧惠特尼在魯

道夫‧紐瑞耶夫的懷中，舞過我們身邊。「等了差不多一個鐘頭後，我說，『茱蒂，你不覺得

我們應該出發了？』她說不，不，那兒還不會有人的。我說，『但是茱蒂，我是**主人**。我**必須**

在那兒啊。』**最後**，**最後**，好不容易我們終於來到街上，我舉手招來一輛計程車，但是她的男

朋友很冷淡地揮手不要它停。於是我又舉手，另一輛計程車靠過來，這名男朋友再度揮手趕它

走……」此時，田納西‧威廉斯和瑪麗‧門肯舞過我們的身邊。

在萊斯特和我談話期間，幾個男孩在照料茱蒂。她看到我們了，準備站起來，但是又陷進

沙發裡。萊斯特滿臉笑容地朝她揮手，送去一個飛吻，然後繼續吐嘈。「**最後**，在過了三或四

輛計程車之後，我問那個傢伙，『你是想要一輛經典的**柴克計程車**，還是什麼？』他說，『喔，

不是，嘉蘭小姐不搭乘公共運輸工具已經**很多年了**，』於是我說，『嗯，聽著，我並沒有提議

去**搭公車**——這是計程車！』但她就是不肯。她連考慮一下都不肯。我急了。我對她說，『好吧，

我們可以走過去嗎？只隔八條街。』『不行。』她說……

「那個男朋友回到屋裡，打電話給布朗克斯區一家經常提供米高梅叫車服務的破敗的禮車

公司，於是我們又得多等一個鐘頭，等禮車開過來……」

伊迪那天晚上非常漂亮，經常和布萊恩‧瓊斯（Brian Jones）一起大笑。傑拉德和女爵則

死盯著茱麗葉‧普勞斯（Juliet Prowse），她剛剛和法蘭克‧辛納屈（Frank Sinatra）分手。她

也是非常漂亮。

茱蒂朝我們走來，還差幾步時，她就對萊斯特宣布道，「我絕對要主演田納西‧威廉斯

的劇作。」萊斯特低聲告訴我說，她整晚都在提這個——她決定要演《濤海春曉》（The Milk Train Doesn't Stop Here Anymore）的女主角弗蘿拉・葛佛斯（Flora Goforth）[Boom]。接下來幾分鐘，她對我們展示各種不同的詮釋弗蘿拉的演出方式，直到萊斯特打斷她，開玩笑地說：「好玩的是，茱蒂，田納西認為你比較是偉大的歌手，而不是偉大的演員。」好玩的是，這真的是田納西當時的感覺，因為我也聽他這樣說過。

然而，此話一出，萊斯特就知道自己犯下大錯了：茱蒂不肯放過這件事。連續幾個鐘頭都是「他什麼時候說的？他是什麼意思？他在想什麼？他好大膽！他人在哪？」——翻來覆去，你能想到的以上幾句話的各種版本。

最後茱蒂走向田納西，他那時和艾倫・金斯堡以及威廉・布洛斯（William Burroughs）站在一起，然後她回頭指向萊斯特。「他說你說我不會演戲！」

萊斯特快要瘋了。「我的天哪！她真能把一句評論變成一場災難！」他朝他們走去，我遠遠地看著那場鬧劇繼續演了至少又一個鐘頭。

在這同時，我最喜歡的人之一，布莉姬・柏林（Brigid Berlin）走了過來，然後忙著告訴我一個她的故事。但是，我不知道她為什麼要講這個，直到她把故事說完，而布莉姬還是老樣子，花了很久才講完。

「有一次，」她說，「我和一個裝模作樣的男同志出去，他說他曾經參加過一場我在火島

（Fire Island）那些惡名昭彰的午宴，就是我把錢都花光光的那年夏天，是她嫁給一名櫥窗設計師，繼承了一筆信託基金，然後把它全部花光光在櫻桃林開的派對上，還有租直升機到城裡來取她的郵件。布莉姬是另一個我很喜歡的不看重錢的人，一個知道怎樣用錢找樂子的人。當然，她出身富裕家庭，而且知道即便家人沒有真的供養她，她還是很容易就能弄到錢。

布莉姬的父親是理查‧柏林（Richard E. Berlin）是赫斯特集團（Hearst Corporation）的總裁，她從小住在第五大道，偶爾還會偷聽到父親和美國總統的電話內容。她告訴我說，她第一次看到《綠野仙蹤》（The Wizard of Oz）裡的茱蒂‧嘉蘭，是在聖西米恩（San Simeon）的一間放映室，還是青少年的伊麗莎白‧泰勒就坐在她身邊。但是等我認識布莉姬時，她住的是三星旅館，通常在紐約西區，登記的名字是布莉姬‧波克（Brigid Polk）。她的父母對她那年夏天揮霍那麼多錢的方式，極為憎惡，決定不再幫她付帳，只除了基本的旅館帳單。反正，布莉姬和她妹妹瑞琪（Richie）跟父母一向就處不來，那時她們分別被告知，「你過你的生活，你爸爸和我要過我們的生活。」當布莉姬把她那櫥窗設計師男友帶回去見家人時，她媽媽叫門房告訴他，去馬路對面的中央公園板凳上坐著等。然後她把結婚禮物交給布莉姬——一張百元美鈔——要她用這筆錢，去古德曼百貨（Bergdorf Goodman），幫自己買幾件新內衣。然後她還加上一句：「祝你和那個娘娘腔好運。」然而，就在這件事過後不久，家族裡一位老友過世，留給柏林家四個孩子每人一大筆信託基金。布莉姬的錢在當年十月就花得一乾二淨。但是她因為太有魅力

了，總是有辦法叫人替她付計程車費。

所以，當我一聽到她說，那時她有一輛禮車，我馬上知道，她在講的是哪段時期，因為很肯定她現在已經沒有禮車了。

「總之，」她說，「和我出去這個娘炮邀我去他的住處。他說，『我和馬馬恩─提住在一起。』我一聽就想，好啊，有何不可？自從我在櫻桃林（Cherry Grove）幫蒙堤‧洛可三世[7]炒過蛋之後，也沒再見過他了。等我們來到他住的地方，他立刻上樓去了，留我一人坐在客廳裡。那時大約早晨六點，陽光開始照進來，我就坐在那裡等待蒙堤‧洛可三世。一個頭髮亂亂的、戴著角框眼鏡的傢伙下樓來了，他穿著藍色毛巾布的袍子，很客氣地和我打招呼，然後放上音樂……」我抬頭看向伊迪，她一邊揉著布萊恩‧瓊斯的頭髮，一邊和唐納德‧萊昂斯笑鬧。

「安迪，**聽聽**這個，真的很滑稽！」布莉姬說。「這個傢伙走過來，挨著我坐在沙發上，而我就只是坐在那裡等蒙堤出現。這時，帶我來的那個人也走進來，開始準備飲料。我很欣賞一張袖珍法國椅子，於是他說，『那是麗莎給的一件禮物。』而我還是沒有想到，直到我轉身看旁邊，才突然明白，這個用手臂攬著我的人竟然是蒙哥馬利‧克利夫特（Montgomery Clift）！我整個人**呆掉**。我腦袋裡能想到的話，只有『你在《紐倫堡大審》（Judgement at Nuremberg）裡演得真棒』。」

「那裡！」布莉姬一邊說，一邊指著房間另一端，現在我終於曉得，她為什麼要告訴我蒙哥馬利‧克利夫特的事──因為他那天也有來工廠。我問布莉姬有沒有過去打聲招呼，但她說，

「沒有，他醉得太厲害了。」

突然間我聽到茱蒂在尖叫，「魯迪！」然後看見她搖搖晃晃地向前走去，兩隻手臂伸向紐瑞耶夫，後者也喊回來，「茱蒂！」然後走向她，於是一個搖搖晃，一個大踏步，在魯迪／茱蒂你來我往的喊叫聲中，她終於環抱住他的脖子，然後她說，「你這個齷齪的共產黨！你曉得田納西・威廉斯認為**我**不會演戲嗎？咱們去問問看，他認為**你**會不會跳舞……」

這場「他說我不會**演戲**是什麼意思？」的混亂，一直延續到第二天，而且她還要萊斯特那天請她吃晚餐，以便繼續質問田納西。

茱蒂最喜歡的食物就是義大利麵，但是當時我並不曉得——我總以為萊斯特很小氣，每次都吃通心麵。但事實上，她只要吃那個。我們經常去東五十八街的尼可森咖啡廳（Café Nicholson）吃飯，而且即便它已經打烊，強尼・尼可森還是會專程回來為茱蒂煮他的獨家義大利麵。他甚至願意到萊斯特家裡煮給她吃——那天晚上就是這樣的情況。我們全都圍坐在桌前，然後茱蒂告訴我們，梅耶先生——她總是稱呼路易・梅耶8為「梅耶先生」——如何安排她做了幾年的心理分析，田納西問她，「那麼，對你有任何幫助嗎？」

「沒有，很明顯沒有，」她對田納西說，「因為根據**你**的說法，我還是不會**演戲**。」然後她轉過來，對著我們繼續說道，「但是那怎麼**可能**有幫助呢？我永遠都不會跟他說實話。」

田納西傻眼了，「你對你的心理分析師撒——謊？哦——，那是犯——罪，那是罪——惡！」

茱蒂說她後來發現，她的心理分析師是拿米高梅的薪水，而且是由梅耶先生付錢，目的是要對她說，「不要違抗你的上司──他們都很愛你。」萊斯特嚇壞了，不停地說，「那太可怕了……真是太可怕了……」

這時，茱蒂突然爆笑起來，嘴巴張得大大的，嘴角還掛著幾根義大利麵，就開始高歌了……

「在彩虹……的彼端」（Somewhere ╱ over the rain-bow）──我簡直不敢相信。我心想，「這太瘋狂了。這裡，茱蒂・嘉蘭就坐在我對面，含著一嘴義大利麵，高歌〈彩虹的彼端〉！」

傑拉德常說，就是在「五十名最美之人」派對過後，明星出局，超級巨星登場，那天注視伊迪的人，數量超過注視茱蒂的人。但是在我看來，伊迪和茱蒂有一大共通點──她們都有辦法把每個人拉進她們的問題中。當你和她們在一起時，你會忘掉你也有自己的問題，你完全被捲進她們的問題裡。她們身邊日夜不斷地發生充滿戲劇性的事件，而每個人都樂於幫助她們安然度過。她們的問題，甚至能讓她們顯得更有魅力。

在六〇年代，你永遠不必花錢買東西。你幾乎什麼都能免費弄到手…所有東西都需要「宣傳」。所有人都在促銷某些東西，而他們會派車來接你，餵飽你，逗你開心，送你禮物──這是說，如果你受到邀請的話。但是你若沒有受邀，情況其實也差不多，只不過他們不會派車接你罷了。錢潮到處氾濫、氾濫。

有一名公關曾經問丹尼‧菲爾德，「我怎樣才請得動工廠那批人，來參加這個開幕式？」丹尼告訴他，「不是問題。你甚至不需要告訴他們這是什麼活動。你只要派一輛禮車過去，然後叫他們下樓來。我保證，車子一停，他們全都會排隊坐進來。」我們真的是這樣。

我還記得那年春天，山姆‧葛林必須設法在一天之內不花一毛錢來裝潢整棟公寓。他因為對搬新家太過興奮，早早就邀請了幾百人在搬家次日晚上，到新居開派對，然而搬家後他才想到，他根本沒有東西可以讓客人坐。於是他跑到工廠來，整天都在打電話。我聽到他打給幼稚園，說了一些情急的話，像是「但是，那些小娃兒睡午覺的墊子怎麼樣？我不能租一些嗎？因為你瞧，我第二天下午就可以還你們了……」。他掛上電話悲嘆道，「我怎麼辦──哪？我的支票戶頭裡只有五十六塊錢！」我對他說他會想出辦法的。

「但是你看，」他說。「我什麼地方都打過了」──赫茲墊子出租公司（Hertz Rent-A-Cushion）。所有東西都那麼貴。」我告訴他，「山姆，你這個笨蛋。如果你願意付錢，他們就曉得你很窮：有錢人是不會付錢買東西的。告訴他們，你要免費的。不要這麼窩囊。要像有錢人那樣去思考。打給帕克柏內特（Parke Bernet）畫廊，打給大都會博物館！」

山姆想到一招更妙的。他打給一名他上週在一場派對認識的知名皮革設計師，再次介紹自己，然後插入正題「我明天晚上要開一場派對……什麼？……喔，沒有沒有，我沒有要邀請你，那只是我不得不做的無聊公事──對象是一些藝品收藏家，但是《生活》雜誌要派攝影記者過

來報導，他們希望有某個主題，某種材質結構之類的。他們看過沃荷的銀色工廠，他們想要有那種鋪滿整個地方的什麼東西，所以我就告訴他們說，我會為他們把整間公寓鋪上整片塑膠或皮草或其他什麼東西。要看起來『上相』的，你知道⋯⋯」等等。

第二天早晨，一輛卡車停在山姆西六十八街的新居前面，裡頭載了價值四萬兩千美元的皮草，借給他用，而他就簽收了。他把這些皮草鋪滿所有地方──甚至包括陽台──那天晚上，每個人都隨性地躺臥在貂皮或山貓皮或狐皮或海獺皮上，加上幾百支蠟燭以及一大盆爐火──場地看起來棒極了。

有幾位男生穿上最新款的天鵝絨和絲質襯衫，但沒有很多個──他們大部分主要都是穿牛仔褲和領尖鈕扣襯衫。伊迪把巴布・狄倫帶來派對，然後他們倆就蜷縮在一個角落。狄倫當時花很多時間在伍茲塔克他經紀人艾爾・葛羅斯曼（Al Grossman）的住處，而伊迪反正跟葛羅斯曼也有點關係──她說他將會經營她的事業。

我認識巴布・狄倫，是經由麥加洛咖啡廳／壺魚酒吧／黎恩齊咖啡廳（Café Rienzi）／嬉皮貝果／費加洛咖啡廳那類地方，而丹尼・菲爾德宣稱，事情是這樣開始的：他和唐納德・萊昂斯在麥克道格爾街，看到民歌手艾瑞克・安德森（Eric Andersen），覺得他實在太帥了，於是上前詢問他想不想演安迪・沃荷的電影。「我們曾有多少次用那個當藉口？」丹尼大笑。然後，在艾瑞克對伊迪有意思之後，突然間我們都一起在格林威治村打混了。但是，我覺得伊迪其實是透過鮑比・紐沃斯（Bobby Neuwirth）認識狄倫的。鮑比曾經告訴我，他原本是畫家，

剛開始在劍橋唱歌彈吉他，只是為了賺錢才畫畫。然後他和狄倫走得很近，就加入了他們那群

人──他有點像是狄倫的巡演經理兼親信。而鮑比也是伊迪的朋友。

在山姆的派對上，狄倫穿著藍色牛仔褲、高跟靴子以及一件運動夾克，頭髮有一點長。他

眼睛下面有很深的黑眼圈，而且即使是站著，還是有點駝背。他大約二十四歲，那時的年輕人

說話、動作、衣著和神氣活現的樣子，都和他一個樣。但是除了狄倫，沒有多少人能做出那

種不做作的神情──不過狄倫在情緒不對時，也沒辦法做到。我認識他的時候，他已經有點俗

麗了，絕對不再是民謠風──我是說，他那時會穿圓點圖案的緞緞襯衫了。他已經發表過《無數

歸還》（Bring It All Back Home），所以算是已經開始搖滾歌曲，但那時的他，還沒有在新港民

謠音樂節（Newport Folk Festival）或是森林山丘（Forest Hills）上表演，那些地方的傳統民歌

迷拚命噓他，因為他引入電吉他，但是年輕人卻開始為他瘋狂。這是在〈宛如滾石〉（Like a

Rolling Stone）剛要發表之前。我很喜歡狄倫，喜歡他開創一股嶄新風格的方式。他沒有把他

的生涯花在推崇古人上頭，他必須採用自己的方式，而這正是我最尊敬的。在我們剛認識不久，

我甚至送過一張銀色貓王畫作給他。可是，後來我開始對他起疑，因為我聽說他在鄉間把我的

那張貓王畫，當成射飛鏢的靶子。當我問說：「可是他幹嘛要這樣做？」我總是聽到類似的以

下的答覆「我聽說他覺得你毀了伊迪」，或是「去聽聽那首〈宛如滾石〉──我想你就是那個『騎

著金屬馬的大使』」。我不曉得他們那樣說的意思──我從來不太聽歌詞──但是我知道他們

表達的重點是，狄倫不喜歡我，因為他把伊迪的吸毒怪到我頭上。

不論他人怎麼想，事實上，我從未給過伊迪藥物，一次都沒有。甚至連減肥丸都沒有。完全沒有。她當然有服用許多安非他命和鎮靜劑，但她絕對不是從我這裡弄到的。完物給全城名媛貴婦的那名醫生手裡弄到的。

時不時，便會有人指控我很邪惡——說我任憑他人毀滅自己，而我則袖手旁觀，以便能拍攝他們，把他們記錄下來。但是我不覺得我很邪惡——我只是很實際。我從很小的時候就學到一點，每次我積極地告訴別人應該怎麼做，結果都沒用——我就是沒辦法做這種事。我學到的是，你若閉上嘴巴，反而更有力量，因為那樣做，至少可能會令他人對自己產生懷疑。當人們準備好之後，他們就會改變。他們從來不會在還沒準備好之前，就先做改變，而有些時候他們還沒來得及轉變，就死了。人們如果不願改變，你無法讓他們改變，就像如果他們想要改變，你也攔不住他們。

（最後我終於發現，狄倫如何處置我那張銀色貓王了。十多年以後，我類似的畫作價碼約為五到六位數字的時候，我在倫敦一場派對上碰到狄倫。他對我很好，他各方面都變得比較友善了。他承認，他把那張畫給了他的經紀人艾爾．葛羅斯曼，然後他後悔地搖搖頭說，「但是你如果再送我一張，安迪，我絕不會重蹈覆轍……」我以為此事已經完結了，誰知還沒有。在那過後不久，我碰巧和樂隊合唱團（Band）的吉他手羅比．羅伯森（Robbie Robertson）閒聊，當他聽我轉述狄倫的話，他就開始笑起來。「是哦。」羅比大笑。「只不過，他並不是真的把畫送給葛羅斯曼——他是拿它來換東西。換了一張沙發。」）

不過，整體來說，六五年算是很友善的一年。所有人都打成一片，大家結伴在城裡到處跑。山姆那場皮草派對，瑪麗索爾有去，佩蒂與克雷、歐登堡有去，賴瑞和克拉瑞絲、里弗斯（Clarisse Rivers）也有去。山姆四處走動，請大家吃葡萄，只要有人問，就要講一遍皮草是怎麼來的。那是很典型的六〇年代——自豪能免費弄到東西。在五〇年代，人們老是喜歡假裝付大錢買東西，但是到了六〇年代，如果必須承認花了大錢買東西，他們會覺得很窘。

我們在六十三街靠近麥迪遜花園廣場的伊迪家，拍過很多部電影。像是《美麗》（Beauty）系列，就只是伊迪和一群美麗的男孩，在她公寓裡輕快地跑來跑去，彼此交談——片子的想法是，她找來一堆舊男朋友，然後面談新男朋友。伊迪的這些電影都很純真，每當我回顧它們時，都感覺它們充滿了睡衣派對的氣氛。

伊迪在攝影機前真是妙不可言——僅僅是她走動的方式就夠了。而且她沒有一秒鐘靜止不動——即便在睡夢中，她的手還是非常清醒的。她全身都是精力——在現實生活裡，她不曉得該怎麼去用這一股精力，但是拍攝起來很精采。偉大的明星，就是那種每秒鐘都讓你有東西可看的人，即便只是他們眼神的流轉。

不論你什麼時候去伊迪家，你都會覺得好像自己即將被逮捕之類的——她住的街區總是有很多警察在巡邏（他們在守衛對街的某個領事館）。我剛認識她的時候，她擁有一輛禮車和司機，隨時停靠在前門，但是一陣子之後，禮車不見了。然後她也不再買設計師的服飾。有人告

訴我，她終於花光了信託基金裡的錢，從此得靠著家裡每個月給她的五百美元過活。

但我還是想不通，她到底是有錢還是沒錢。她穿著廉價商店的Ｔ恤，而不是設計師的服裝，但她依然有一副讓所有人艷羨的亮麗外貌。而且她依然每晚幫所有的人買單——她會在我們去的每個地方的所有帳單上簽字。但還是一樣，我想不通，她是認得那些經理，還是有人會自動幫她買單。我的意思是，我搞不懂她到底是我認得的最富有的人還是最窮的人。我只知道她身上從來不帶現金，但是話說回來，那才是真正富有的象徵哪。

我拍了一部關於伊迪的電影，《可憐的小富家女》（*Poor Little Rich Girl*）拍她講述身為初入社交界的女子，剛剛把繼承的錢花光了——我們拍她講電話，走回床邊，展示作為她註冊商標的白色貂皮大衣。

我總是想拍一部電影，關於伊迪生命裡的某一天。但是，話說回來，我對大部分人想拍的，也是這個。我從來就不喜歡選出特定場景和時間片段，然後把它們剪接在一起，因為那樣做，和真實發生的情況就不一樣了——它一點都不像生活，顯得如此陳腐。我喜歡的做法是，保留整段時間，保留裡面每個真實的片刻。有人曾經問馬里歐·蒙特茲，和我合作是怎麼樣的情況，例如我會不會要演員「排練」之類的，馬里歐告訴他們說，既然排練與剪接有關，那麼很自然地，一個不剪接自己電影的人，當然也不會要排練了。他說的完全正確。我只想要發掘很精采的人，讓他們做自己，講他們平常會講的話，然後我會拍攝他們一段時間，而這就是電影。那段期間我們用隆尼·塔維爾的劇本拍了一些電影，另外一些電影，我們則只提出一個想法或主

題給和我們合作的人。伊迪在扮演可憐的小富家女時，根本不需要劇本——如果她還需要劇本，那麼她就不適合演那個角色了。

冒險餐廳（L'Aventura）位在布魯明黛百貨附近，是我們常常聚集的地方。在六五年的某段期間，每天晚上在離開工廠後，我們要不是去那裡，就是去薑餅人（Ginger Man），我們一夥八到十個人，很多是劍橋的年輕人，而且通常有傑拉德。

會發展出這樣的局面，主要是傑拉德能影響我們出了工廠後的所有活動，而比利則是工廠內的主要影響力。傑拉德緊跟時尚和藝術，而且他很擅長邀請我們碰到的各界名人到工廠來。而且既然他絕對崇拜名氣和美貌，他會讓名人感覺很好，就算周遭其他人沒有認出他們來。

五月某一天下午，當我們正在冒險餐廳拍一部電影時，一個名叫史帝芬·蕭爾9的年輕小夥子走過來，拍了些我們的照片。他曾經拍過一部短片，在電影工作者公司放映，同一天晚上，剛好也放映我的《華妮塔·卡斯楚的生活》，而且放映後，他過來問我，將來他可不可以到工廠來——他在拍靜態照片，而他聽說工廠這裡有很多活動。

那個月底，我在忙著準備巴黎畫展的花系列，以及我的自畫像和牛壁紙。我通常在桌前一待就是幾個小時，切割各種色紙，觀察不同顏色的效果，史帝芬幫我拍了很多這種照片。傑拉德通常窩在角落裡，以別人作品裡的句子為基礎，來撰寫他自己的詩，所以他會一手拿著一本打開的書，另一手忙著寫東西。比利則待在裡間，從擺放唱機的金屬櫃台裡選唱片，一邊和來

訪的友人講話。偶爾他會掛起一張告示，上面寫著：「不要鬼混」或是「此地不允許藥物」，以警告不夠謹慎的人，尤其是在我有一次非常生氣之後，那次我看到一個從沒見過的傢伙，站在工廠正中央，就開始施打藥物。我當然不希望招惹警方的關注，比利深知這一點。

史帝芬從來就受不了工廠這批人。我曾聽到他和某人說，「他們就光是坐在那裡。他們沒有在看書，他們沒有在沉思，他們甚至沒有在觀看什麼：他們就只是坐著——瞪著眼發呆，等待晚上的玩樂開始。」

為了我在巴黎的展覽，伊蓮娜・索納本德原本想送我一張船票，但是我說服她，改送我四張機票，好讓伊迪與傑拉德以及查克・韋恩可以和我一起去。查克個子很高，長得很好看，是哈佛大學的，有一頭金髮和綠色眼睛，他和伊迪常常在一起——她說，他提供了一些「事業上的建議」給她。

那時法國人對新藝術並不感興趣；他們還是比較喜歡印象派畫家。這也是為什麼，我決定要送花系列去展覽；我猜他們會喜歡那個。

伊蓮娜是羅馬尼亞人。她曾經和李奧・卡斯特里結婚多年，如今她在巴黎有了自己的畫廊。她很樂意多送我幾張機票，她說，因為她知道臂彎裡有個美女的藝術家，會更受注目——尤其是在巴黎。

這年四月，伊迪曾經和我一起出席大都會博物館的展覽「美國畫作三百年」（Three

Centuries of American Painting）開幕典禮。詹森總統夫人和許多名流也都在場，但是攝影師似乎老是把鏡頭對準我們。伊迪把頭髮剪得非常非常短，並染成銀色，以搭配我的髮色，而且那天晚上，在緊身衣褲外面罩上一件粉紅色睡衣的她，顯得格外出眾。我們得到很多篇幅的報導——我們甚至和詹森夫人有合照——所以啦，我們很期待去巴黎，看看到了那邊會遇到什麼樣的情況。

我們住在左岸一家小飯店裡，名字叫作皇家野牛（Royale Bison），年輕的電影明星常住這裡，像是珍‧芳達，這裡離伊蓮娜位在大奧古斯汀堤岸（Quai des Grandes-Augustins）三十七號的畫廊不遠。

我們在巴黎玩得很開心，通宵達旦，上各家夜總會，像是卡斯特（Castel's）和新吉米（New Jimmy's），後者是蕾吉娜10的俱樂部。在卡斯特，有一個很瘋狂的玩法，當音樂突然停住，每個人都會撲倒在地板上，然後互相摸來摸去——一場所有人都可以參加的毛手毛腳——裙子被拉上，褲子被扯下——這把戲，一個晚上大約會出現三到四次。他們才剛剛在卡斯特拍了電影《風流紳士》（What's New, Pussycat?），一時之間，全城好像都會突然冒出大明星來，像是泰倫‧史丹普（Terence Stamp）、烏蘇拉‧安德絲（Ursula Andress）、彼得‧謝勒（Peter Sellers）、伍迪‧艾倫（Woody Allen）、羅美‧雪妮黛（Romy Schneider）、卡普辛（Capucine）、莎莉‧麥克琳（Shirley MacLaine）、彼得‧奧圖（Peter O'Toole）、達利（Dali）、丹妮爾‧查瑞特（Danièle Ciarlet）、唐納德‧卡默爾（Donald Camel）、華汀（Vadim）、珍‧芳達、凱瑟琳‧丹妮芙、

弗朗索瓦・朵蕾雅克、法蘭西絲・莎岡（Françoise Sagan）、珍・詩琳普頓。

伊迪抵達法國時，身穿白色貂皮大衣，裡頭是一件T恤和緊身衣，手提一個小行李箱。當她在旅館打開行李箱時，我看到她唯一攜帶的，竟是另一件白色貂皮大衣。那天晚上我們去卡斯特時，當有人要幫她寄放外套，她一把抓緊大衣說，「不行！我只穿了這件！」她聲音低沉沙啞，聽起來總像是剛剛哭過。法國人很愛她──她也很愛巴黎。她十九歲時曾經在那裡住過，攻讀藝術。

我在巴黎玩得太開心了，於是我決定要在這裡宣布我花了好幾個月做成的決定：我要從畫壇引退。

藝術對我不再那麼有趣了；現在最令我著迷的是人，我想把所有時間花在與人為伍上頭，聽他們說話和拍攝他們的電影。我告訴法國報紙，「現在我只想拍電影，」但是第二天早上我看報紙，他們卻說，我要「把我的生命獻給電影」。法國人對英文的詮釋還真是隨心所欲啊──嗯，我喜歡。

我們沒有直接飛回紐約。大家都想去丹吉爾（Tangier），所以我就說好，還有一個我們在巴黎偶然碰到的人──瓦爾多・巴拉特（Waldo Balart），也決定跟我們一起去。

瓦爾多的姐姐曾經嫁給菲德爾・卡斯楚（Fidel Castro），但是他在快要當上總理之前，就和她離婚了。有一則迷人的謠傳，說瓦爾多帶著一箱一百萬美元的鈔票，逃離古巴（他非常大

方，而且顯然贊助了很多人，所以如果那箱錢真有其事，那麼很多人可是靠它生活了）。那年初，我們曾經在他位於格林威治村西十街的住家，拍攝《華妮塔・卡斯楚的生活》，採用隆尼・塔維爾的劇本，但靈感來自瓦爾多，而且瓦爾多也有入鏡。古巴是當時正紅的政治議題。

去年十二月，切・格瓦拉（Che Guevara）才來過和工廠同一條街上的聯合國，發表演說（我記得，那時聯合國剛剛安裝了馬克・夏卡爾〔Marc Chagall〕的彩繪玻璃）。

在我們這部電影裡，有一群人討論「製糖廠裡的娘炮」。每個人都很喜歡這個想法：菲德爾的親弟弟勞爾（Raul Castro），那時好像擔任國防部長之類的，原本想當男扮女裝者，所以那真是坎普。更坎普的是，就記錄所載菲德爾原本想當好萊塢明星──我們一直試著在一部埃絲特・威廉斯（Esther Williams）主演的片子裡，搜索他的身影，因為瓦爾多發誓，他曾以臨時演員的身分出現在片子裡。

我很高興離開巴黎去丹吉爾，因為到了那個時候，我敢說畢卡索一定聽說過我們了（某天下午，我們坐在一家路邊咖啡廳時，畢卡索的小女兒帕洛瑪〔Paloma〕剛好從旁邊經過。傑拉德立刻認出她來，因為他在《時尚》雜誌上看過她的照片）。畢卡索是有史以來我最欽佩的藝術家，因為他是那麼地多產。

丹吉爾到處都有一股尿味和屎味，但是因為這裡藥物多多，所以每個人還是覺得這個地方很棒。

當我們終於登機準備返回紐約──我們已經坐好並繫上安全帶──查克・韋恩卻突然跳起

來說，「等一下，我馬上回來。」他衝下梯子然後跑得無影無蹤。我們沒等他回來就起飛了。

飛越大西洋的一路上，我在想，他是否知道什麼我們不知道的消息，像是機上有炸彈，或是我們的行李箱裡有藥物。等我們通關時，海關對我檢查得可真徹底，部分就是因為我是從丹吉爾來的。於是，我認定他們一定會找伊迪的麻煩，要她對那兩件白貂皮大衣報稅——我是說，畢竟現在是六月天啊——但是，他們根本就沒有檢查她的行李。

查克搭下一班飛機回來。後來我想到，他之所以臨陣脫逃，可能只是靈光一閃，覺得我們的飛機會墜毀。畢竟他來自哈佛大學，那裡是早期的迷幻藥之都。不過我始終不確定到底是什麼原因。

我們從丹吉爾帶回許多連頭巾的外套——有斑紋的外套，那陣子在我們的照片及電影中，很多人都穿著它們。

我們從機場直接開車到格林威治村，去看兩部電影連映，《一夜狂歡》（A Hard Day's Night）和《金手指》（Goldfinger），接著又殺到亞瑟俱樂部（Arthur）——我們甚至懶得先回去放行李，只把它們留在車裡。

當你一走進亞瑟，正面看到的是餐廳，右邊則是舞池。一片黑暗中有各種亮度。當然，這是西碧兒．波頓．克里斯多夫[11]的夜總會，而西碧兒是這麼一位樂觀外向的女子——一切都很有趣！機智！波頓．克里斯多夫是快樂時光！——精力充沛的英國作風，要讓所有賓客玩得盡興。我在亞瑟碰過

太多大明星了——蘇菲亞‧羅蘭（Sophia Loren），蓓蒂‧戴維斯（Bette Davis）——除了伊麗莎白‧泰勒‧波頓之外的每個大明星——但是最令人興奮的，莫過於我們見到了一位太空人，史考特‧卡本特（Scott Carpenter）（就在六五年的六月初，美國太空計畫才送出兩名太空人在太空艙外，完成第一次的「太空漫步」）。

我剛回到紐約時，伊凡和我談過一次關於我決定從畫壇引退的事。我以朋友的身分告訴他，「我真的已經不再畫畫了，伊凡。以後也許時不時會接受一次委託或是畫一幅人像，但是就目前來說我覺得厭倦了。」伊凡了解我的意思——我不想要重複地畫成功的主題。他告訴我說，我能幫自己另找一個生涯，去拍電影，很了不起。於是我再次問他，想不想哪天來演一部我的電影，他說，「不了，安迪，我太健康了。」

在我宣布退休時，普普藝術終於受到藝術史學家和博物館的重視。

在六月底，一個非常炎熱的晚上，工廠裡有一場盛大的派對，那是為了約翰‧魯伯勞斯基（John Rublowsky）以及肯‧海曼（Ken Heyman）的書《普普藝術》（Pop Art），整間閣樓都擠滿了人。我身邊一個女孩，穿著庫雷熱[12]設計的洋裝，汗流浹背，說穿著它就好像光著身子坐在一張廚房椅子上；它黏在她身上。她拿了一本《普普藝術》請我簽名。當我翻看那些頁面，看著那些彩頁，我對於退休終於感到心滿意足：普普的基本宣言已告完成了。

在六五年，很多女孩都打扮成大娃娃的樣子——短短的小女孩洋裝，蓬蓬的短袖——再配上淺色緊身褲，以及有扣帶的女學生平底鞋。不過，她們的緊身褲並不是真正的緊身褲，因為當這些女生彎腰時，你可以看到她們的長筒襪頂端是扣在吊襪帶上的。很難相信，年輕女孩到現在還會穿那些像是束褲之類的奇怪玩意，但她們就是那樣（內衣始終沒有完全消失，直到六六年，像國際絲絨【International Velvet】這樣的女生，於寒冬走在大街上，卻不穿絲襪和內衣。當然，她們身上裹著皮草——但是，她們穿的也是迷你的皮草短大衣）。

越來越多精品店在紐約、巴黎、倫敦以及羅馬街頭冒了出來。新的衣服式樣推出得如此快速，真正有創意的設計師想要對大眾推出產品，精品小店成為他們最快速也最賺錢的管道。再加上六四年時，成衣工業處於很困惑的階段——量產的成衣廠不曉得這些新式樣的市場有多少能持續下去。他們不曉得這些新玩意只是一時新鮮，還是女生真的就要開始把它們穿進辦公室。很自然地，大部分資本雄厚的製衣廠起初都很謹慎，然而就在他們踟躕不前時，精品小店登場了。

帕拉佛納妮亞（Paraphernalia）精品店在六五年底開張，又帶動了另一股潮流——這些店鋪早晨很晚才開，甚至中午才開門，但是營業到很晚，差不多晚上十點。有些精品店甚至營業到半夜兩點。當你進去試穿時，你會聽到像是〈滾出我的雲朵〉（Get Off My Cloud）這類歌曲——於是你買衣服時的氛圍，和你將來穿著它們時的氛圍，大致是一樣的。而且這些小精品店裡的店員，作風也總是一派輕鬆，就好像他們是在自家公寓的某個房間裡——他們會隨意坐

著，翻雜誌，看電視，吸食一點麻藥。

這是個〈滿足〉（Satisfaction）的夏季——滾石的聲音從每一扇門、窗、櫥櫃和汽車裡傳出來。流行音樂聽起來如此機械化真令人興奮，現在你只要憑聲音而不是旋律，就可以認出放的是哪一首歌：我的意思是，在〈滿足〉第一小段的第一個音符還沒結束前，你就曉得它是〈滿足〉了。

狄倫在這個夏天演奏了他的第一場電子音樂會。飛鳥樂隊（The Byrds）演出了他們版本的〈鈴鼓先生〉（Mr. Tambourine Man）；烏龜合唱團（Turtles）演唱了〈那不是我的，寶貝〉（It Ain't Me, Babe）。他離開民謠進入了搖滾，然後他也從社會異議轉向個人異議的歌曲，而他越是趨向個人，他就越受到歡迎，情況有點像是，越是強調「我只是我而已」，就有越多孩子跟著說，「我們也只是你」。如果狄倫講同一番話，但他只是名詩人，去掉吉他，那也不會起作用；可是當詩竄升進十大排行榜時，你就不能忽視它們了。

那年夏天，大麻算是真正的第一次隨處可見。但是，迷幻藥還沒有，無毫疑問地它還沒有從天而降。你必須「有關係」，才弄得到。

雖說在格林威治村還沒有毒品橫行，可是女爵有一個朋友，常拿著少了一個 M 的 M&Ms 巧克力在華盛頓廣場閒蕩，告訴從紐約市各區來的年輕人，「這是毒品炸彈，絕對**不要嚼它**，

因為那樣做，你會死掉。知道嗎，它必須進到你的胃裡之後，才溶解。」他會把糖13賣給布魯克林來的小女生——他甚至懶得先把它壓碎，他會大剌剌地從外套裡掏出一盒多米諾砂糖，然後倒在某個東西上面。他這種行徑，怎麼不會被抓？「我是黑人，老兄。」他這樣解釋。「他們崇拜我。他們想要來一劑，我說，你們女孩子應該用嗅的，可以嗨久一點，問وي 看別人。」

六五年的時候，孩子是這麼地天真。沒有人知道該怎麼買毒品——但是肯定有一堆人知道該怎麼買毒品。

去年夏天，當我們的《乙烯》在拉法葉街（Lafayette Street）的電影中心放映時，傑拉德帶了一名年輕的電影人來觀看，他名叫保羅·莫里西（Paul Morrissey）。保羅混地下電影圈已經好幾年了。他住在更下城的東四街一家老店面裡，他以前和唐納德·萊昂斯一起上過布朗克斯的福坦莫大學（Fordham University）。唐納德告訴我，在六〇年他們兩人都是高年級生的時候，有一天，「保羅拿了一台八毫米攝影機，還偷了福坦莫教堂聖壇後面的幾件神父法衣，然後我們和另一個朋友跑到紐約植物園，保羅幫我們拍攝——我扮神父，主持了一場簡短的彌撒，給一名輔祭男孩聖體，然後就把他推下懸崖。這是一部很短的默片。保羅取名為《夢與白日夢》（Dreams and Daydreams）。」後來唐納德去哈佛大學念古典文學研究所，保羅則留在紐約，最先是到一家保險公司上班，後來去社會服務部工作。

（在我認識他許久之後——六九年，也就是他即將拍攝《垃圾》〔Trash〕之前——我看了

幾部他早期的電影，那是某個下午他在工廠為了好玩而播放的。有一部是彩色的，演一名五〇年代像男妓般的年輕人，他的頭髮往後梳得油光水亮，兩眼距離很近，用很慢、很慢的速度在閱讀一本漫畫書，所以顯得有點半文盲的樣子。另一部電影是黑白的，是用機關槍上配備的底片來拍的，就是那種飛機從空中拍攝敵方領域時所用的底片。這部電影演的是他手上的幾個社會工作案件，一個黑人男孩和女孩在注射海洛因，然後爽翻天，保羅幫這部片子配上一卷狄昂・華薇克的帶子〈繼續走，別留步〉〔Walk On By〕以及〈你若讓我心碎，將永遠上不了天堂〉〔You'll Never Get to Heaven If You Break My Heart〕──他說，這部片子放映時，總是配上那卷帶子。）

所以，傑拉德在六五年夏天放映《乙烯》時，介紹我們認識。看到保羅和昂丁聊得很熱絡，我說，「你怎麼會認識昂丁？」他反問，「誰不認識他？」

他們談到一個最感興趣的話題，羅馬天主教堂，於是有人說了個笑話，大意是「像你們這兩個卑鄙小人，還上教堂」。昂丁抬起頭，一臉傲慢的樣子，變身為教宗，然後向那位「異教徒」侃侃而說，「讓兩個像我們這樣的卑鄙小人進教堂，遠好過我們在教堂外反對它！」說著他轉身面對保羅，舉起一根手指告誡道，「孩子，現在我們必須從這裡頭，學到一個偉大的教訓……」

除了教堂之外，保羅和昂丁還有一大共通點──他們都能滔滔不絕地說個不停，而且只要有他們在場，其他人都會閉上嘴，以免打斷好戲。但是保羅的情況更加微妙，因為他不盡然是

在表演，他只是天生非常坦率和機智。

保羅不用藥物——事實上他反對任何藥物，連阿司匹靈都算在內。他有一個獨特的理論來推測，為何突然之間年輕人服用這麼多藥物，是因為他們對於良好的健康，感到無聊，由於現代醫藥科學已經將大部分孩童的疾病給消滅了，他們想要補償錯過的生病狀態。「為什麼他們稱之為在體驗藥物？」他質問。「其實只是在體驗生病！」

他有一副非常「憤怒青年」的樣貌，照片裡的他，尤其如此——他總是一臉怒容，收著下巴。他穿著類似軍隊的衣服——十三枚鈕扣的水手褲以及高翻領的套頭衫——不像我們其他人，全都穿著制服似的藍色牛仔褲加T恤。他不太照鏡子。他個子很高，有點像鳥，他剛剛開始留的鬈髮非常豐盛凌亂，像狄倫那種髮型。

保羅對於電影的歷史和影評，知識之豐富（尤其是好萊塢電影）勝過曾到工廠裡打轉的任何人。他曉得所有萊塢的瑣事，所有性格演員，所有巨星曾出現過的無名電影中的無名場景。他熱愛喬治‧庫克（George Cukor）、約翰‧福特（John Ford）和約翰‧韋恩（John Wayne），而且他曉得所有的電影攝影師——不論是外國人還是美國人。他是個道地的大影迷。

保羅對每件事都有強烈的主張，尤其擅長反對。他有個習慣，每次都以「不，但是……」來開場——以防某人已經說過什麼話。而且他很神祕。大家一直好奇的問題是，他到底有沒有性生活？所有認識他的人都堅稱，他絕對沒有這方面的活動，而且他所有時間似乎都排滿了，但是話說回來，保羅是個很有吸引力的傢伙，所以人們還是不停地追問，「他都在做什麼？他

一定有做點什麼⋯⋯」

傑拉德在介紹我們認識時，曾說，「這是我的一個朋友，保羅，莫里西，他非常足智多謀。」

從那以後，保羅就常常在我們拍片時到工廠來，看我們怎麼做事，以及有沒有他能參與的地方。剛開始他只是掃掃地，或是看片子和照片。他看到我們的設備，非常著迷，於是就問我們那時的錄音師巴迪·沃查佛特（Buddy Wirschafter）許多問題。傑拉德說得沒錯，保羅非常足智多謀——最後，我們覺得他的足智多謀簡直到達神奇的程度。

那年夏秋的幾個月期間，工廠裡有一台錄影帶機器。那是我第一次見到家庭錄影設備——而且以後再也沒見過像它那樣的東西。它不是可隨身攜帶的，只能安置在那裡。它位在一根長桿子上，有一顆像蟲子一樣的頭，然後你坐在控制板上，接在上頭的鏡頭像一條蛇的樣子，並且如繪圖桌上的照明可以向不同角度轉動。它看起來很氣派。

諾瑞可（Norelco）公司借這台機器給我玩，還為它辦了場派對。然後，他們就把它收回去了。他們的用意是，希望我把它秀給腐敗麗塔和小鳥看，結果他們想要把它偷走。我記得我錄了一段比他們去買一台。我把它秀給我那些「有錢的朋友」看（它售價大約五千美元），好讓利在安全梯上幫伊迪剪頭髮的影片。它成為我們的新玩具，長達一星期之久。

為這台機器舉辦的派對，是在地下舉行的，在廢棄的紐約中央鐵路的公園大道軌道上，就

在華爾道夫飯店（Waldorf-Astoria）下方。你得從街上的一個孔洞下去。有一支樂隊在場，伊迪穿著短褲前來，但是有些人身穿禮服盛裝赴會，結果不停地尖叫，閃躲老鼠和蟑螂之類的東西——它們可都是貨真價實的老鼠和蟑螂。這場派對同時還促銷一本叫作《磁帶》（Tape）的雜誌，它不久之前才推出——而且不久之後便收掉了。它是紙本附帶一卷錄音帶，原本是設計要讓你一邊閱讀，一邊聽那卷錄音帶，但是始終沒能流行。

那年八月，有一場盛大的派對在西四十六街史提夫·保羅（Steve Paul）的場景俱樂部（the Scene）舉行⋯⋯史提夫曾經擔任薄荷舞廳（Peppermint Lounge）的公關。賈姬·甘迺迪有一天晚上光臨場景，史提夫在報章媒體上大吹特吹，他這家店便從此成名。

我甚至不曉得這場派對是誰開的，以及為何而開——但是老樣子，我們照樣出席。有人說，這是一場追星族派對——向所有熱心的女粉絲致意——但事後我在某本雜誌上看到，它的主辦者是彼得·史達克（Peter Stark），也就是製片人雷·史達克（Ray Stark）的兒子以及芳妮·布萊斯（Fanny Brice）的外孫，為的是慶祝他自己要重回校園。那場派對上，場景的人在牆上放映了一些我們的電影，某些伊迪穿著內衣的鏡頭。

麗莎·明妮莉（Liza Minnelli，茱蒂·嘉蘭的女兒）和彼得·艾倫（Peter Allen）也來了——我想他們那時已經訂婚，是茱蒂牽的線（麗莎才剛出道，在百老匯演了《紅色恐怖芙蘿拉》〔Flora the Red Menace〕，她在派對上跳舞，即便一條腿上還打著石膏。場景派對那天晚上，我

看到幾個男生指指點點地說，麗莎和伊迪的腿是全城最美的）。珍・豪瑟有來，還有瑪麗昂・

賈維茨，亨廷頓・哈特弗德，溫蒂・凡德比爾特（Wendy Vanderbilt），以及裸照第一個登上《哈

潑時尚》（Harper's Bazaar）的模特兒克莉絲汀娜・帕洛茲（Christina Paolozzi）。另外，瓊・班

尼特（Joan Bennett）與華特・溫格（Walter Wanger）14的美麗女兒帝芬妮（Stephanie）也在

場——她嫁給了溫斯頓・蓋斯特（Winston Guest）的兒子，高大英俊的佛瑞迪（Freddy）——

以及賈利・古柏（Gary Cooper）的女兒瑪麗亞（Maria），以及瑪琳達・慕恩（Melinda

Moon）和來自新港的那些高䠷長腿、一派貴氣的庫欣（Cushing）家女孩中的一個。

梅爾・杰夫（Mel Juffe）是下午出刊的《美國人新聞報》（Journal American）的記者，負責

報導那天晚上的派對，而他決定把它當成一個大謎團來寫，既然好像沒人知道是誰主辦，以及

為何而辦。即使他報導完之後，它還是個謎。他告訴我說，當照片沖出來之後，《美國人新聞

報》地方新聞編輯室裡的人全圍攏過來，試圖猜測誰是「伊迪」，誰又是「安迪」。

我們每場派對必到，因此到這個時候我們在城裡已經惡名昭彰，而且記者喜歡寫我們、拍

我們的照片。好玩的是，他們並不曉得應該怎麼寫我們——我們看起來「有故事」，但是他們

並不真的曉得我們是誰，或是我們在做什麼。再說了也不是只有記者搞不清楚。我在六六年認

識的一名舞者艾瑞克・愛默生（Eric Emerson）告訴我，他曾有一整年每次派對都跟在泰格・

摩斯身邊打轉，因為他以為她「就是安迪・沃荷，可以讓我進入地下電影」。他以前問過某人

我長什麼樣子，那人告訴他，「他就在這附近——銀色頭髮，戴太陽眼鏡，」就在這時，艾瑞

克瞥見了泰格，她的長相剛好也符合這個描述。

在場景派對上，梅爾第一次見到伊迪，立刻拜倒在石榴裙下。他在那篇派對報導裡，多次用**燦爛**（beaming）來形容她。後來他告訴我，他覺得伊迪既柔弱也強大——一個只要她願意就能掌控局面的小女孩。他把那篇稿子交出去後，和我們約定在亞瑟碰面，而且往後幾個月，他常常和我們廝混，迷戀地凝視著伊迪。

「我第一次看到你和伊迪時，」他提醒我，「你們兩個正處在『媒體情侶』的巔峰。你們**是**六五年八月到十二月的**鋒頭**人物。沒有人搞得清楚你們，甚至沒有人能區分你們——但是在城裡，任何事件要是沒有你們兩個同時出席，就算不上重要。大家都樂於幫你們買單，派車接送你們——竭盡一切來討你們歡心。而當時你們最喜歡的玩笑之一，就是推出不同的人聲稱那是你們……」

我記得某天下午，我們一夥人，包括伊迪、傑拉德、梅爾以及英格麗德．超級巨星（Ingrid Superstar，一個高大、金髮來自紐澤西的女孩，剛剛加入我們），前往西五十七街的林肯藝術電影院（Lincoln Art Theater），參加《親愛的》（Darling）首映會。老樣子，我們在電影已經演完之後才抵達。梅爾指著大廳一張桌子上擺著的兩瓶香檳和六個紙杯，大笑起來——「這大概是本季最寒酸的派對了……」好像場面還不夠慘似地，經理站起來準備向一群從街上晃進來的人，發表一段演說——還拿著麥克風呢。一定有人告訴他「伊迪和安迪來了」，因為他花了

兩分鐘來熱烈歡迎「伊迪和安迪」，再三感謝他們大駕光臨，然後他環顧四周，茫然地問，「現在，呃，可否請安迪和伊迪到前面來？」他完全沒有概念我們是誰。於是伊迪和我便將英格麗德與傑拉德推出去，於是那位經理又再度感謝了他們一番。這種情況就像是「你們能來我們真是太高興了。你們是誰？」。但是當時整個紐約都是如此——大家都很高興我們參加他們的派對，但是他們又不太確定，他們為何應該覺得高興。這真是太有趣了，因為完全沒有理由可言。

參加過那場有趣的首映禮之後，我們轉往克里斯多夫街（Christopher Street）上一個叫作「化妝舞會」（Masque）的夜店，它只開了幾週就收掉了。這裡的服務員都穿著錫箔，而且他們只賣可口可樂。這家店的老闆原本想請布莉姬擔任這家店的女招待，被她拒絕了。在化妝舞會關門大吉之前，英格麗德曾經在那兒朗讀一首詩，結果看到巴布·狄倫晃了進來，讓她興奮不已。

英格麗德是一個很平凡、長得還不錯的紐澤西女孩，有一副寬大的骨架，常擺出妖姬以及派對女郎的模樣，而且最棒的是，看起來還真的有模有樣。她是個開心果。她會觀察其他女孩怎麼做，然後試著有樣學樣。看見她坐在沙發上，挨著伊迪，或是後來的妮可（Nico）和國際絲絨，畫上和她們一模一樣的彩妝或是假睫毛，和她們交換耳環或美容祕訣之類的，真是太好笑。這有點像是，比如說，觀看茱蒂·霍利德和薇露希卡[15]在一起。我們總是不斷地捉弄她，例如告訴她說，她被列入年度女郎的競逐名單。

「太棒了！」英格麗德說。「我該怎麼做才能真的入選？」

「去隱居，」有人這樣建議。

「我不能去隱居啊──我**現在**就已經夠寂寞了！」

在她種種裝腔作勢當中，她會突然誠實地展現自己，非常的中肯。骨子裡，英格麗德是一個毫不做作的人。

我們讓她跟著我們到處跑，她非常有趣，非常好相處──她是那種不管什麼年代，隨時都會起身跳馬舞（the pony）的女孩。而且她真的穿著搖擺靴，她的詩也寫得很好，真的很好，半詩歌半喜劇。而且不論我們去哪裡，她總覺得自己認出了某人。你曉得那個慣例：「那是──？那個人看起來真的好像一個我以前──是他嗎？……是他嗎？不對，只是**看起來像**罷了……」

在那年夏天和秋天，伊迪開始嚷嚷，她對於拍地下電影感到不開心。一天晚上，她邀梅爾和我到俄國茶室與她碰面，來開一場「會議」。她希望，在她對我解釋她對自己的生涯的感受時，梅爾能擔任調人。那是她一貫的伎倆──把每個人都扯進來討論「她該做這個好呢，還是做那個比較好」。而你也真的會被她扯進去。那天晚上，她說她決定再也不要幫工廠拍電影了。

喬納斯・梅卡斯剛剛提供了一個機會，讓我們連續幾個晚上在電影中心放映我們的電影，隨便我們想放哪幾部，於是我們想到如果來辦一個「伊迪・塞奇威克回顧展」──也就是她過去八個月所拍的每部電影──不是很棒嗎？我們第一次想到這個主意時，大家都覺得這真是太

好玩了，包括伊迪在內。事實上，我覺得這個主意就是伊迪想到的。但是現在，在吃晚餐的時候，她宣稱我們只是想出她洋相。侍者把莫斯科騾子移到旁邊，送上我們的正餐，但是伊迪把盤子推到一邊，點起一根香菸。

「紐約市的每個人都在嘲笑我，」她說。「我好丟臉，連門都不敢出。這些電影讓我出足了洋相！所有的人都知道，我只是站在那裡，什麼也沒做，然後你就拍起來，那叫什麼才華？想像一下我是什麼感覺！」梅爾試著提醒她，她是全紐約女孩當前最羨慕的對象，她絕對是——我的意思是，人人都在模仿她的裝扮和風格。

接著她開始攻擊伊迪回顧展，說這是我們另一個出她洋相的手段。這時我已經滿臉通紅；她把我氣得話都快要說不出來了。

我告訴她，「但是你懂不懂？這些電影是藝術！」（梅爾事後告訴我，當他聽到我這樣說，大為震驚：「因為你的態度一向是，讓別人去說你的電影是藝術作品，」他說，「但是你自己從來不這麼說。」）我試著讓她明白，如果她演出夠多的地下電影，某個好萊塢人士可能會看見她，讓她參與一部大片——重要的是，要出現在大銀幕上，讓大家看見她有多好。但是她不接受，堅持我們是想要愚弄她。

整件事最可笑之處在於，我們一開始會拍這些電影，就是因為它很荒謬。我的意思是，伊迪和我都知道，它們是一個笑話——那也是為什麼我們要拍這些電影！但是現在她竟然說，如果它們真的很荒謬，她就不想要拍了。她快要把我逼瘋了。我不斷提醒她任何宣傳都是好的宣

傳。到了差不多半夜的時候，我實在受不了這些愚蠢的爭辯，就離開了。

梅爾和伊迪繼續講到天色泛白，她終於做出某種「決定」。「但是你永遠別想指望伊迪能想出什麼很有條理的東西，」梅爾事後告訴我，「因為第二天下午我打電話給她時，她原先的『決定』全都改過來了。」

那正是伊迪最基本的問題：隨著情緒的變換，她的心意也跟著變換。當然，她在這個時候所服用的那堆藥物也很有關係。

總之，她還是幫我們拍了好幾部電影。

那年整個夏天，我們都在工廠以及電影工作者公司（那時已經搬到拉法葉街上），放映我們的電影，包括《試鏡》（Screen Test）、《美麗》系列以及《乙烯》等。雖然每次不到開演前最後一分鐘，我們都不清楚當天會放哪部片子，但是不知怎的，彷彿變術似地，片中的演員或是他們的朋友總是曉得要出席（《試鏡》是由隆尼‧塔維爾在鏡頭外訪問穿著女裝的馬里歐‧蒙特茲——最後終於讓他承認，自己是男人。至於《乙烯》，則是我們版本的《發條橘子》，由傑拉德扮演一名青少年罪犯，穿著皮衣，說些類似下面這樣的台詞「呀，我是一個少年犯——那又怎樣」）。

勞動節那個週末，我們到火島去拍攝《我的小白臉》（My Hustler），由保羅‧亞美利加主演。

萊斯特・波斯基在昂丁迪斯可舞廳「發現」保羅，把他帶到工廠來。保羅漂亮得難以置信——活像卡通漫畫裡的美國先生，輪廓鮮明，英俊，極為勻稱（他的身高似乎剛好六呎，而且體重也是一個漂亮的整數）。我不記得他這個名字保羅・亞美利加是怎麼來的，除非是因為他當時住在亞美利加飯店（Hotel America），一家位在西四十六街介於第六與第七大道之間、時髦的中城飯店，是那種比如說蘭尼・布魯斯16會住的地方。

我們在火島下了渡輪後，拖拉著裝有拍片器材的沉重金屬箱，我們得先去櫻桃林一家同志酒吧，和腐敗麗塔的朋友糖梅仙子（Sugar Plum Fairy）碰面，好讓對方帶我們去住宿的房子。當兩個保羅——莫里西和亞美利加——將行李箱高舉過頂，我們用黑白底片來拍《我的小白臉》。它講的是一個老同志帶了一名年輕健壯的金髮小白臉，到火島來度週末，而他的眾鄰居們都躍躍欲試，想方設法要勾引這個小白臉。

幾年後，我在《紐約時報》上讀到保羅・亞美利加的訪談，他聲稱在拍那整部電影時，都處在吸食迷幻藥的狀態。我當時並不清楚這一點，但是我曉得，那個週末有**很多迷幻藥**在外頭。畢竟我們又和劍橋那群孩子在一起，而他們會把迷幻藥偷偷加到每樣食物中。為了保險起見，那整個週末我都只喝自來水，只吃單條包裝的糖果塊，因為我能看出外包裝是否被人拆開過。

相信我，我很清楚你如果和這批傢伙共度週末，你要是不小心，絕對會被下藥。

說起迷幻藥，傑拉德的初體驗發生在六四年一月，我們剛搬進工廠不久。一天我走進工廠，看到他站在那裡，手中抓著一根掃帚，一邊哭一邊掃地。注意了，這種事——掃地——傑拉德

是從來不會去做的。對於撐畫架或裝箱的活兒來說，他算是個好員工，但是他最大的缺點之一是非常邋遢（你拉開他的抽屜，往往會看到筆記本和紙張混在一堆要換洗的髒衣物裡），所以當我見到他真的在掃地時，不禁呆住了。我問比利，「他怎麼了？」比利抬起頭，緩緩地轉向我說，「他……在……幻遊。」很顯然，比利也是。

關於那個週末誰服用了迷幻藥，誰沒有，每個人都有不同的說法。但是每個人都同意的是，那週末我們一直在放水晶合唱團的唱片〈他打我（可是感覺像是一個吻）〉（He Hit Me〔and It Felt Like a Kiss〕），日日夜夜，不斷重複，每個人都愛這首歌，因為它的歌詞是這麼地病態。傑拉德說，迷幻藥被下在炒蛋裡，而每個人都吃了炒蛋，包括他自己。史帝芬·蕭爾說，他看到糖梅仙子把它下在柳橙汁裡，而每個人都喝了柳橙汁，只有他除外。那個週末過後的好幾個月，傑拉德還堅持說迷幻藥被下在炒蛋裡，我也吃了一些。我們對此爭辯了好久。

「每個人都吃了炒蛋，安迪。保羅吃了蛋，我吃了蛋，你也吃了蛋──我們全都吃了蛋！」

「我看見你吃的。」承認吧！」

「我沒吃，」我也堅持。「我知道他們會把藥下在蛋裡，所以我沒有吃任何蛋。反正待在那裡時，我什麼都沒吃！」

「安迪，我看見你吃的。」

「你那時在幻遊，不是嗎？所以你是幻想的，因為我一點都沒吃。」

「你為什麼不乾脆地承認，」傑拉德會繼續說。「那是一次很美很美的旅程。沒有誰不開

心，就連保羅・**莫里西**也是！我的意思是，當我們發現他以胎兒的姿勢躺在木板步道邊，他正在微笑……」

「聽著，傑拉德，也許**保羅**有吃蛋，也許你有吃蛋，也許**櫻桃林每個人都吃了蛋**，可是**我沒有**！」

「安迪。我們走進廚房的時候，看見你在地板上，用非常孩子氣非常奇怪的方式，把垃圾撿起來，裝進袋子裡。」

傑拉德顯然認為，人只有在幻遊時才會打掃清潔。我始終沒法讓他相信我沒吃任何東西，相信我真的只靠糖果條和自來水，度過整個週末。

不過，觀看他們所有人在幻遊，倒是非常有趣。每個人都吃了迷幻藥的那天晚上，大家從屋裡出發，前往海灘朝聖，假裝是哥倫布或是巴波亞（Balboa），總之就是發現新世界的人士──而一切都是這麼地原始，直到有人低頭，看見海邊有一罐凡士林。

這是我唯一知道保羅・莫里西顯然有服用迷幻藥的一次，而且我注意到他在那個週末過後，對於在派對上吃東西，變得小心多了。就像我先前說過，保羅反對**一切**藥物，他當然不想嘗迷幻藥，所以這件事令他很困窘，窘到全盤否認的程度。不過，我確實看到他以胎兒姿勢躺在步道邊，而且老實說，他**真的**在微笑呢。

現在，我們開始迷上好萊塢的魔力，以及它的坎普風格。**我們**拍的最後一部有伊迪的電影

叫作《盧佩》。我們讓伊迪演主角盧佩，拍攝地點就在帕娜‧葛瑞迪（Panna Grady）的公寓裡，她的公寓位於西中央公園大道（也就是第八大道）與七十二街口那棟堂皇的達科塔公寓中。帕娜是六〇年代的一位社交名媛，會把紐約上城知識分子與下東城的人聚在一起──她似乎尤其鍾愛吸食藥物的作家。我們都聽過盧佩‧貝萊斯（Lupe Vélez）的故事，綽號墨西哥噴火女郎的她，住在好萊塢一棟墨西哥宮殿式的大宅裡，而她決定要來一場史上最美麗的天堂鳥自殺，配上祭壇和點燃的蠟燭。安排好這一切之後，她服下毒藥，然後躺下來，等待這場美麗的死亡降臨，但是在最後一分鐘，她開始劇烈嘔吐，結果死的時候頭是埋在馬桶裡的。我們都覺得這真是太美妙了。

伊迪的情緒還是在「享受與我們一起拍電影」和「擔憂自己的形象」之間，變來變去，而我說變來變去，是以小時來計。她會站在那裡和某個記者說話，一邊看著我們咯咯咯發笑，然後對記者調皮地說，「我才不在乎被大眾看成傻瓜──只要我還能夠表達自己並接觸他人就好了。」那是她的某一面，在媒體面前裝腔作勢。但是十五分鐘後，她可能會大發脾氣，氣自己不受重視，沒有被當成女演員來看待。真是有點瘋狂。

九月時，賴瑞‧里弗斯在上城第五大道的猶太博物館（Jewish Museum），有個回顧展，我永遠記得那裡的人們的穿著。賴瑞興奮地一直戳我，「你看那些女生！現在女生公開顯露部

分身體了，她們以前從來不這麼做的！你有這股欲望，而又剛好有某個目標能抓住你的欲望，然後你就有了這股不得了的大爆發！」賴瑞四處張望，對於周遭的鮮艷色彩及風格，和我一樣興奮（他談的是那些女生，因為當時男生還沒有那麼勇敢。但是再過幾年，你參加任何派對時，你也能對男生用同樣的描述了）。人們穿成這樣來參加藝展開幕典禮，真是件好事。雖然到了第二年，他們根本就不參加藝展開幕式了，直接去馬克斯的堪薩斯城（Max's Kansas City）俱樂部，那邊成為這種態度的展場。

我們在六四和六五年去過費城好幾次。山姆．葛林認識那裡很多人，於是我們會開好幾輛車南下。六五年，山姆當上賓州大學校園裡的當代美術館展覽組組長。我們以費城為背景，拍了許多部電影，而我們也在那裡放映了好幾部我們的電影。有時候，山姆那富有的遠房表哥於是我們立刻上樓，我幫他的腳趾頭中央夾著一朵玫瑰的樣子）。

亨利．麥可漢尼（Henry McIlhenny），會邀請我們到里滕豪斯廣場（Rittenhouse Square）他的宅第去吃飯，是那種每個人的椅背後都站了一名男僕的晚宴，而我們就穿著皇后學院的長袖運動衫出席（塞西爾．比頓[17]曾參加一次這樣的晚宴，我問他可不可以幫他畫像，他說當然可以，於是我們立刻上樓，我幫他的腳趾畫了一幅畫，是他腳趾頭中央夾著一朵玫瑰的樣子）。

當山姆開始在美術館工作時，那兒有一個諮詢委員會以及一個大學監督團體，其中幾位監督者想要舉辦高更和雷諾瓦的回顧展。山姆告訴我說，「幸好他們的預算不足以讓他們幹這種無聊事。」相反地，他建議舉辦一場安迪．沃荷回顧展。他們起初很不願意，所以他就告訴他

們說，如果他們同意這場普普藝術展，下次他們可以辦一位抽象表現主義者的展覽，不是很有

趣嘛。最後，他們終於決定「他們無法決定」，於是他們得派一位代表到紐約來幫他們做決定。

山姆有一位好朋友叫作萊爾莉・洛伊德（Lally Lloyd）——她丈夫 H（H 是 Horatio 的縮

寫）・蓋茲・洛伊德（Gates Lloyd），是中央情報局的頭頭之一，而她本人出身費城望族畢多

家族（Biddle），擁有大筆地產。山姆在一場晚宴上介紹我們認識，那是由藝品經紀人亞歷山大・

伊歐拉斯（Alexandre Iolas），在尼可森咖啡廳為妮基・桑法勒（Nicky de St. Phalle）所辦的（晚

餐開始前，他告誡我說，「現在**求求**你，不要端出你那副悶葫蘆的害羞樣子，毀了這一切」）。

洛伊德太太對我說，她是多麼地榮幸，我願意考慮到他們那間如此小的博物館去開展覽（事實

上，那是我第一次到非畫廊開展覽）。這時我突然沒頭沒腦地問她，想不想在一部電影裡亮相。

「你問你她必須怎麼做才行，」山姆提醒我，「結果當你一臉嚴肅地說『和山姆發生性關

係，』」她認為你真是太無法無天了，幸好從那之後，一切順暢——而且最重要的是，她喜歡你

的作品。她要博物館諮詢委員會分配四千美元給這項展覽。當然，後來花了更多錢，但是我們

自己籌措到了，藉由要你幫展覽做綠郵票，以及將綠郵票印在絲綢短衫上，甚至還多出一些絲

綢，可以做一條領帶給我。然後你記得嗎，我還從康寶濃湯公司拐來了一堆真正的標籤，然後

將邀請函印在它們背面，展出時間從十月七日到十一月二十一日。」

山姆在展覽前，整整花了四個月來做宣傳。他拿了幾部我們的電影，在城裡的戲院以及賓

大校園到處放映，還派了費城的社會新聞記者，到紐約來採訪我們。「我告訴他們，一定要拍

到驚世駭俗的照片。」

山姆有一口美牙和鬍子，而他尤其喜歡那些再也不甘願過乏味生活的社交名媛。他會說類似這樣的話：「有一個瘋狂的傢伙叫作沃荷，他會帶一批人到你家，然後拍一部顯然是一個下午就拍完的電影。你一定得見見他。」而由於山姆知道變裝皇后和一些奇奇怪怪的東西，那些女士覺得他很有趣。我見過一大堆派頭十足的女孩和山姆在一起，她們是出來找樂子的。

在工廠，你永遠不必刻意安排一個照相的場景。它自然會出現。在六五年，幾乎每天下午，你都會看到比利在聽他的卡拉絲，傑拉德在寫詩或幫我撐畫框，一個留著披頭髮型專門跑腿的高中小男生喬伊·弗里曼（Joey Freeman），常常來來去去，送顏料之類的東西。昂丁穿梭在比利和我和電話之間，幾個閒閒沒事做的年輕人，隨著像是〈她不在那裡〉（She's Not There）和〈菸草路〉（Tobacco Road）這類歌曲起舞，打發下午時間，還有伊迪，可能坐在那裡對鏡補妝。寶貝珍常常來串門子，但是從不會在這裡耗上一整天。另外，總是會有藝品收藏家類型的人四處閒逛——這些人穿著三件式西裝，帶著身披豹皮大衣的女郎，四周探看地在「巡視著」。

記者和攝影師來到工廠後，會自己設法搞清楚狀況。

我自己也搞不清這裡的狀況，所以我很愛讀那些文章。我總是想知道那些記者把焦點擺在哪些人身上——想知道他們著迷的是男生，還是女生，然後更進一步，是哪些男生跟哪些女生。

由於報導的對象是他們自己選的，因此在閱讀他們的文章之後，你會更了解他們，勝過更了解工廠。工廠能帶出人們奇特的內在。我說「奇特」，指的不一定是「狂野！放縱！」的那種奇異，我指的是「反常」──它甚至可能帶出，比如說，某人從來不知道自己具有的清教徒氣質。

有一個《華盛頓郵報》的記者告訴我，她在哥倫比亞大學新聞學院念書時，曾經選擇安迪‧沃荷的工廠，作為作業報告，結果在進行期間，經歷了一次精神崩潰。她去找指導教授，告訴他她認為自己無法成為記者，說她想要退學，說她沒辦法處理那項作業，不知道該怎樣描寫工廠，它永遠不會再度發生。教授要她坐下，然後告訴她，「聽好了，你最近的經歷就像一場詭異的意外──它永遠不會再度發生。你選了沃荷的工廠作為報告主題，可是連新聞老手，花幾天待在那裡，都搞不清楚狀況──他們回來後，甚至連怎樣拼 Factory 這個單字，都不知道！忘了這趟經驗吧。另選一個題目，情況會好轉的，你到時候就會知道。」

所以山姆要費城的記者帶著筆記本來我們這裡打轉。那個時代真的沒有人用錄音機來記錄訪談；他們都是用筆記的方式。我比較喜歡這樣，因為當文章寫出來後，總是會和我說的話有出入──對我來說，讀起來就更有趣了。例如假使我說，「在未來，人人都可以成名十五分鐘」，結果寫出來的卻是「只要十五分鐘，人人都會成名」。

到了這個時候，伊迪已經上過《時代》和《生活》雜誌，而且費城有很多人都看過我們幫她拍的電影，再加上各路記者不斷刺激大家，去想像工廠裡到底發生過什麼事。但是我們依然

沒有料到，開幕那天會出現那般爆滿的情景。

直到六八年，我認識一個在《東村另類報》（East Village Other）工作的女孩麗塔‧艾莉斯庫（Lita Eliscue），我才了解從一名學生的觀點，如何看那天開幕式的情景。回到六五年，她還是賓州大學部的學生（「和甘蒂絲‧柏根〔Candice Bergen〕同班，」她主動提到）後來她告訴我，「贊助你的那些人，都是引領時代潮流的人物，他們在現實生活裡的一舉一動早就很有魅力了，當然，魅力是每個人都想要的。所以我們一聽說你要來，全都想要看到和碰觸到紐約！神話！魅力！」麗塔是一個非常嬌小的女孩，身高不到五呎。我常常介紹她是莫內珠寶（Monet Jewelry）的女繼承人，因為她父親是莫內人造珠寶的老闆（有一次我問她，她父親為什麼取這個名字，她說因為他很喜歡法國印象派）。六八年，當她告訴我這些時，差不多二十來歲，可是她看起來還像十二歲的樣子——她的臉完全是青春期前的兒童臉——但是她的嘴裡卻會發出抑揚頓挫、裝腔作勢的聲音，時不時還會蹦出幾聲咯咯笑聲。「當人們親眼面對神話時，」她繼續說道，「他們會想要成為其中的一部分。學校裡有些孩子假裝他們認識你，安迪。好像他們這輩子真的去過紐約一樣，現在，他們突然說起曾經參加過你也在場的派對等等，或者更糟糕，他們還當真描述起工廠的模樣——部分是從雜誌裡看來的，部分是自己的想像。」

當我們走進費城的開幕典禮時，泛光燈照向我們以及電視攝影機。它非常熱而且我穿了一

身黑——T恤、牛仔褲、短夾克，都是我在那段時期的日常穿著——加上包覆式的黃色鏡片太陽／滑雪眼鏡，但它沒法遮住這等強光；我沒有準備要面對這樣的陣仗。

總共有四千個年輕人擠在兩個房間內。這真是太奇妙了……一場畫展的開幕典禮上，竟然沒有畫！山姆站在那兒，穿著白西裝，打著綠郵票圖案的絲質領帶——諮詢委員會的委員穿著綠郵票圖案的上衣，在那裡跑來跑去——一邊告訴媒體，反正現在已經沒有人是為了看藝術而參加藝展開幕式了。背景音樂放得震天價響，所有的孩子都隨著歌曲起舞，像是〈跳舞雀躍〉（Dancin and Prancin）、〈一切都已結束〉（It's All Over Now）、〈你真令我興奮難耐〉（You Really Turn Me On）。

那群孩子一看到我和伊迪走進來，立刻放聲尖叫。我簡直不敢相信——不久前的某一天，你在多倫多一家藝廊，待了整天沒有一個人來看你，然後突然之間，這裡有一群人，一見到你就激動得歇斯底里。實在太瘋狂了。穿著晚禮服的年長者，和穿著牛仔褲的年輕人，擠在一起。館方人員必須幫我們在人群中開道——唯一能夠讓我們不被包圍的地方就是一條鐵梯，它通往一扇被封死的門。他們在梯下安排了警衛，所以沒有人能夠衝向我們。我們從紐約帶來的人，全都在階梯上——保羅、傑拉德、韋恩、唐納德、萊昂斯、大衛、布東還有山姆。伊迪穿著一套粉紅色的及地長T恤，是魯迪‧吉恩萊希（Rudi Gernreich）設計的，材料是具有伸展性的盧勒克斯（Lurex）金屬質地之類的東西。它那兩隻有彈性的袖子應該要捲起來，但是

顧展」——因為怕它們被擠壞。這真是太奇妙了……館方必須把我的畫從牆上摘下來——這是我的「回

她有一隻沒捲，差不多有十二呎長，沿著她的手臂垂下來——完美吻合這個背景，因為她可以

一手拿著飲料，一邊在梯下的人群頭上，忽高忽低地晃動另一隻長袖子。她演出了這輩子最精

采的一幕。所有男生都想上來和她在一起——她四處張望，尋找某個她認得在這裡念書的人，

喊叫他的名字，你可以從底下那群男生的臉上看出來，他們羨慕死那個被她呼叫的人。

我們在階梯上起碼待了兩小時。大家一直把東西傳上來，要求簽名——購物袋、糖果紙包、

通訊錄、火車票、罐頭湯。我簽了一些，但伊迪大部分都簽「安迪·沃荷」。我們沒有辦法離

開——我們知道，只要一下樓梯，就會被包圍。最後館方找來消防隊，用鐵橇把我們後方那扇

封死的門撬開，帶著我們從那條路，穿過一間圖書館，上到屋頂，走過一棟相連的建築物，再

走防火梯下來，進入等在那裡的警車。情況演變成這樣，真是太有趣了。

我很好奇，是什麼原因讓這麼一大群人尖叫。我看過年輕人對貓王和披頭四和滾石（都是

搖滾樂偶像以及電影明星）尖叫，但是，想到它發生在藝術展覽的開幕典禮上，就覺得不可思

議。即便是普普藝術展。但是話又說回來，我們不只是**出席**一項藝術展覽——我們**本身**就是藝

術展覽，我們就是藝術的具體呈現，而且六〇年代真的是人的年代，無關乎他們做過什麼事；

「是歌手而非歌曲」，等等。甚至沒有人在乎畫都被摘下牆壁了。我真的很慶幸我現在改拍電

影了。

我的老友大衛·布東親眼見識到這一切，和我一樣驚訝；他無法相信，真的會有人想包圍

像我這樣的人。「他們把你當成好像一個大明星……」他大惑不解地說。但是接著他開始推理，

說這是我頭一次帶了一個耀眼的超級巨星，在美國公開露面——這倒是真的。「去年寶貝珍成為『年度女郎』而廣受注目……」（湯姆‧沃爾夫的《糖果色橘片般流線型寶貝車》已經出版了，裡面有介紹到她，而這本書是暢銷書，所以珍的知名度又更高了）。「於是現在，」大衛繼續說道，「伊迪是『六五年度的女郎』……所以《時尚》雜誌對你有興趣，是因為那些女孩，所以我猜，現在你在藝術和電影以及時尚方面，都會得到報導……」大衛沒有提到的是，我最近還買了一台錄音機，為的是想要出一本書。我接到一名老友來信，說我們認得的那個人都在寫書，於是我也動了這個念頭。所以我還準備向文字報導進軍呢（試著想像，人們在第五大道美輪美奐的老書店史克萊柏納（Scribners）裡尖叫的樣子）。

但這不是什麼總體規畫，只是自然發生的事。你沒辦法策畫這類的事……就我所知，從現在開始，所有報章雜誌都可能把每張照片裡的我給裁掉，只留下伊迪和另一個人，比如說傑拉德，作為「新情侶」——只要他們高興，絕對可以這麼做，你無法迫使人們要你。大衛說話的那個語氣，彷彿這些都是我一手安排的。但是他的理論也很有趣：如果報章雜誌上有更多版面有理由要報導你的故事，那麼你成名的機會就更大；於是，你只要同時做非常多種東西，其中某些可能就會流行起來。如果我是預先想好這一切，那我一定會覺得自己是個公關天才了。然而，就我能夠想到的，為什麼會發生這些，其實是因為我們對正在醞釀的每件事，真的都很有興趣。

講到底，普普藝術的想法就在於，任何人都能做任何事，所以很自然地，我們全都試著去做每件事。沒有誰想要停留在一個項目裡；我們全都想從事我們能做的每一項創意——那也是為什

麼我們在六五年底遇到地下絲絨時全都進了音樂界。

　費城事件過後一週，我學到真正寶貴的一課，關於演藝圈以及普普風格。就在你自以為出名的時候，某人出場了，讓你顯得就像是幫一場業餘表演做暖身秀的樣子。教宗保祿六世。說到高級公關——我是指，以百年來計！

　六〇年代最普普的公眾之旅，非教宗造訪紐約市莫屬。他全程只用了一天——一九六五年十月十五日[18]。在宗教界（以及大概也包括演藝界）歷史上，這是一場計畫最周密、媒體報導最多的個人露面。「在這個國家，史無前例！教宗造訪紐約市！只有一天！」

　當然，對我們來說真正有趣的是，昂丁在我們這群人裡被稱作「教宗」，而他最有名的一項慣例就是頒發「教宗詔書」。

　正牌的教宗以及他的隨從、媒體和攝影師，一大清早搭乘義大利航空DC8型客機，離開羅馬。八個小時又二十分鐘後，他們在紐約市甘迺迪機場走下飛機，教宗閃亮的袍子在風中飛揚。他們駕駛一列車隊穿過皇后區——街邊站滿了人——穿過哈林區，然後來到人群擠爆好幾個街區的第五大道聖派翠克大教堂（St. Patrick's Cathedral）。在這裡，教宗原本似乎打算下車走進「觀眾」裡，但是你可以看出，他的助理們設法說服他打消此意。等到他在教堂裡的活動都結束後，他前往華爾道夫飯店，詹森總統等在那裡，準備與他會面。他們交換禮物，並小談一個鐘頭關於全球的災禍。然後輪到去聯合國大會發表演講（基本上，他說的是「和平、裁減

軍備，以及不要節育」），接著去洋基球場，在九萬人面前做著彌撒，之後又趕到即將結束的世界博覽會，觀看即將送回梵蒂岡之前，在普普脈絡下公開展示的米開朗基羅的《聖殤》（*Pieta*），然後回到甘迺迪機場，登上美國環球航空公司的飛機。當記者問他，最喜歡紐約市的什麼東西時，他答道「Tutti buoni」（一切都很好），而這，也正是普普藝術的哲學。他在當天晚上返回羅馬。在這麼短的一天裡，做這麼多的事，以這樣的風格——我無法想像，還有什麼比這個更為普普了。

對於教宗的紐約行，我們大都是在工廠從電視上看來的。不過，在他前往聯合國時，曾經從我們的窗戶下經過——好多特勤人員在街邊的屋頂上跳來跳去。伊迪坐在沙發上化妝，看著一面手鏡，將耳環在肩上甩來甩去（她的頭髮真的非常短，耳環倒是一路垂到肩膀上，於是只能假裝它們是長髮了）。英格麗麗德坐在她身邊，基本上進行著同樣的事情。查克·韋恩在場，漂亮的時裝模特兒艾薇·尼可森（Ivy Nicholson）也在場，穿著一雙庫雷熱靴子。娜歐蜜·列文站在我身邊，剛好處在那種想找人抬槓的情緒中，討論普普藝術以及我是否「不真誠」，最後她走開了，留我一人站在那裡，思考教宗保祿六世那天下午經過工廠前面——我想說的是，**教宗耶**，真正的教宗！

那天稍後，田納西·威廉斯進來，我們討論到自殺。就在那天，我們放映了我們其中的一部電影《自殺》（*Suicide*），演一個手腕上有十九道疤痕的男孩，然後指著每一道疤痕，說出

當時為什麼企圖自殺。我告訴田納西，佛瑞迪‧赫可如何舞出窗戶——田納西是討論**那種事情**的合適人選。

保羅‧莫里西走過來，對田納西說，我們沒錢購買他任何作品的版權，是多麼地令人失望，但是全世界再沒有人比他更會想劇名了，所以，「只買劇名，你要收多少錢？」田納西覺得很好笑，於是他免費送了我們一個劇名：《那個》（The）。

在費城展覽開幕禮過後那幾週，山姆在當地安排放映了好多場我們的電影，而且在整個展出期間，他都繼續宣傳，承諾如果有更多人來看展覽，我們很快就會回去現身露臉。十一月九日，我們搭下午的火車前往費城。

山姆安排禮車等候載我們前往位於里滕豪斯廣場的巴克利酒店（Barclay），我們曾經待過那裡。上一次，伊迪和我點了五十人份的早餐，請所有來拜訪我們的人享用，並把帳掛在當代藝術博物館上，但事後，酒店向博物館請款時，遇到很多麻煩，所以他們看到我們回來，並不高興。這次，我們甚至沒有要過夜——山姆只訂了幾個房間，給我們梳洗和換衣服。剛開始酒店的人說，他必須為每個人訂一間房，但是最後他讓他們同意，只租兩個房間——但是他們仍堅持，一間房給女生，一間房給男生，而且「訪客」只能拜訪與他們同性的那一間房。這真是荒謬——活像五〇年代的色情喜劇。但是等我們抵達時，突然間又變得非常六〇年代了，因為酒店對我們的頭髮小題大做了一番。

那位經理只在大廳看我們每個人一眼，就藉由我們的頭髮長度，來決定我們的「性別」。他們把咯咯發笑的伊迪，送進「男生房」（她當時穿著長褲，所以更是錯不了的），然後他們把傑拉德與保羅，送進「女生房」，因為兩人都有長長的鬣髮。在伊迪之後，他們把我也送進男生房——我們是那間房裡唯二的兩個人，但是山姆可以來「探視」我們，因為他也有著一頭短髮。

我們真是快笑死了，之後我發現保羅和傑拉德正在走廊上和某人爭執，原來是打開電視的伊迪，突然興奮起來，嚷嚷說美國東北角八個州以及加拿大兩個省份，正遭逢大停電，但是我們竟然錯過了！我們全都想趕快返回紐約，但是我們已排定要去參加一場放映會，正遭受拍照。我們立即退房，奔到戲院，火速地把分內的事做完，然後就跳進一輛禮車，展開回程之旅。

一路上，我們都望著在我們趕回紐約時，大停電還沒結束。我們沒有直接穿越隧道——收音機說，因為沒有電，無法進行隧道的通風換氣——等我們上了橋之後，在整個曼哈頓天際線上，都找不到一盞燈，只有車頭燈。那天是滿月，而整個情況有點像是一場大派對——我們開車經過格林威治村，人人都在跳舞，點著蠟燭。只有燭光的巧福豆（Chock Full o'Nuts）咖啡廳，看起來是那麼地優雅。路上沒有交通號誌燈，所以大家自然都開得很慢——巴士簡直像是用爬的。穿著西裝、拿著公事包的男人，就睡在大門口，因為所有旅店都客滿了，洛克菲勒州長還必須開放公園大道軍械庫。

很多帥氣的國民警衛隊士兵在協助民眾，從受困的地鐵中脫困，於是我想到，地底下應該

是最糟糕的受困地點了——唯一可能破壞這樣一個美麗想法的東西。這是六〇年代發生的一場

規模最大、最普普風格的事件，真的——它影響了每一個人。

在四處小小地兜風之後，我們前往昂丁舞廳，然後又去俱樂部，在那邊待到電力恢復，差

不多四點鐘的時候。然後，全城開始甦醒過來，就像睡美人的城堡。

第二天，女爵告訴我們當電燈熄滅時，她剛好在第五大道她那位藥丸醫生的診療室裡。

城裡很多人都會去找那位醫生——病人想要什麼藥物，他就開什麼藥物。

「我那時在藥丸醫生的診療室，簡直興奮極了。我想，『機會來了，大豐收。』趁著他出

去看看發生什麼事的空檔，我能撈多少就撈多少，拚命塞進皮夾子，然後趕快跑出去，穿過馬

路到中央公園，坐在大都會博物館邊。我實在等不及要看看我的收穫。結果發現，我只摸到一

些綠色的鐵劑，一些菲蘇海克（Phisohex）乳劑，以及很多醫生用的綠色肥皂。我的天啊，我

什麼也沒拿到！但是，那真是一個摸黑的好地方……」

「他是**合法**的醫生嗎？」我問道，因為我曉得這些三年輕人都是從那裡弄到藥物的，而且我

聽說，有些變裝皇后也是從他那裡注射荷爾蒙——我的意思是，那裡聽起來像是一個社交俱樂

部。

「這個嘛，他在做墮胎手術時，當然是不合法的，可是沒錯，他是合法醫生。」

「他從來沒有被警方找過麻煩嗎？」

「喔，他們都**曉得**他，但是要逮到他，不知得花多少年。他們必須掌握證據——他們幾乎

抓到他在做這個……」

「但是，為什麼一個正牌醫生要冒這種風險？」

「他需要錢，他在賭博。他每天都去賭快步馬賽車——他的錢都去了那。所以他必須靠墮胎以及藥物來賺錢。但是如果我能送給他，比如說，一張舊的名媛成年舞會邀請函——很昂貴，有花俏立體刻印的那種——他就會免費送我一瓶安非他命，因為他想要讓朋友留下好印象。」

「噢，」我說，「他一定是個令人毛骨悚然的傢伙。是吧？」

「不對。事實上，我還滿喜歡他的。」

「你墮胎要花多少錢？」我問她。

「很多。八百塊。但是他那天晚上有追蹤我的情況，而他們通常不會那麼做，你知道嗎？他們一般事後就不管你了。可是他帶我回家，給我柳橙汁和茶，而且一連五天，每天都會過來幫我注射盤尼西林。相信我，那很值得八百塊。他的診所掛了一些電影明星的畫，她們太有名了，不能說出來。」她哈哈大笑，然後就把她們的名字說出來了。

十二月中旬某個週三夜晚，ＮＢＣ播出一個節目叫作「哈德遜的好萊塢」（Hollywood on the Hudson）。工廠裡只有保羅在看電視——著名的攝影師黃宗霑19正在受訪，那是他最喜歡的人物之一。有人把《我們得離開這個地方》（We Gotta Get Out of This Place）的唱片，從唱機上拿下來，換上披頭四的新專輯《橡皮靈魂》（Rubber Soul）。接著又有更多訪問——包括戴

若‧札努克（Darryl Zanuck）、布蘭琪‧絲薇特（Blanche Sweet）、洛克‧哈德森。突然間，保羅跳起來說，（Douglas Fairbanks）、薛尼‧盧梅（Sidney Lumet）、小道格拉斯‧費爾班克斯有一段**我**的訪問就要開始了，於是我們全都擠向電視機（事後我想，要是我早知道我會出現在那個節目裡，然後一直坐在那裡等，興奮之情將及不上現在的一半——我在想，「這就是名人一直碰到的情況——隨意走過一台電視旁邊，剛好就聽到它在談論自己」）。

第二天當我走在五十七街上，我突然明白電視的威力有多大，因為有太多採購聖誕節物品的人對著我指指點點，一邊說，「那就是他」，或是「不對，不是他，你看他的頭髮」，或是「是他，可是那個太陽眼鏡」，或是「是……不對」等等。到這個時候，我已經上過《時代》和《生活》雜誌以及各家報紙不知多少次，可是從來沒有被這麼多人認出來過，現在只不過上電視幾分鐘，就被認出來了。

在十二月的某個晚上，電影工作者公司放映我的一部電影，內容是亨利‧蓋哲勒在抽一根菸。亨利和我仍舊是好朋友；我們還是會每天講幾個小時的電話，但是差不多就在這個時候，亨利遇到了一個男孩，名叫克里斯多夫‧史考特（Christopher Scott），這兩人便同居了。然而當你打電話給一位已經講了好幾年電話的人，這個人不論白天黑夜，你只要想打就能打給他；但突然之間，另一個人來接電話，對你說，「好的，請等一下，」那真是再令人沮喪不過了。於是亨利和我開始漸漸疏遠，講電話的時間大大減少——他不再總是「有空」，它讓人興致全消。

了。我只能和沒有羈絆的人，成為非常要好的朋友，我就是這樣子——如果他們已婚或是與某人同居，我就會把他們忘掉，通常如此；而他們通常也會把我忘掉。亨利和我仍然是朋友，但是，那種隨時都可接觸的即時性，就此消逝了。

電影放映完之後，喬納斯和我談到電影界的動態。他剛剛在《村聲》雜誌他的一個專欄寫了篇文章，認為電影有兩種：抽象、視覺的電影，以及敘事的電影。我認為，當時的發展是商業電影人開始學習並吸收地下電影，但是地下電影並沒有盡量發展他們的敘事技巧——於是，商業電影開始遙遙領先。商業電影人早就明白，一部電影要是缺乏連貫的情節，不可能成為一部偉大的電影，但現在他們開始採用更自由的敘事形式了。

電影放映完之後，喬納斯和我談到電影界的動態。他剛剛在《村聲》雜誌他的一個專欄寫了篇文章，認為電影在六〇到六五年間，已經「變成熟」了。現在他所講的電影是一種「二元藝術」，他說電影有兩種：抽象、視覺的電影，以及敘事的電影。我認為，當時的發展是商業電影人開始學習並吸收地下電影，但是地下電影並沒有盡量發展他們的敘事技巧——於是，商業電影開始遙遙領先。商業電影人早就明白，一部電影要是缺乏連貫的情節，不可能成為一部偉大的電影，但現在他們開始採用更自由的敘事形式了。

1．譯註：這幾個家族都屬於「波士頓婆羅門」（Boston Brahmin）（Boston Brahmin），也就是波士頓的上流社會階層。

2．編註：亨利・華茲華斯・朗費羅（Henry Wadsworth Longfellow, 1807-82），美國詩人、翻譯家。

3・譯註：丹尼・菲爾德（Danny Fields, 1939），記者、作家、音樂經紀人及美國龐克音樂文化的重要推手。

4・編註：麥爾坎 X（Malcolm Little, 1925-65），美國的伊斯蘭教教士、暴力革命鼓吹者，主張黑人要以任何手段來爭取權利。死後被追認為美國黑人民權運動領導人物之一。

5・譯註：大衛・惠特尼（David Whitney, 1939-2005），藝品收藏家、藝評家，也是知名建築師菲利普・強森的長期伴侶，兩人相守四十五年，直到過世。

6・編註：米莉安・霍普金斯（Miriam Hopkins, 1909-72），美國女演員。於一九三四年買下薩頓廣場十三號的房子，因為長年要離開到別處拍片，所以經常把房子出租給別人。

7・編註：蒙堤・洛可三世（Monti Rock III, 1942-），美國紐約市的音樂人和表演藝人。

8・編註：路易・伯特・梅耶（Louis Burt Mayer, 1884-1957），俄羅斯猶太人，美國米高梅電影公司創辦人之一。一九九八年獲《時代》週刊選為二十世紀最重要的百大人物之一。

9・譯註：史帝芬・蕭爾（Stephen Shore, 1947-），美國當代攝影師，彩色攝影先鋒。

10・編註：蕾吉娜・澤爾貝伯格（Régine Zylberberg, 1929-），出生於比利時的法國歌手、演員。在巴黎首創現代「迪斯可舞廳」的運作模式，自稱為「夜之后」。

11・編註：西碧兒・波頓・克里斯多夫（Sybil Burton Christopher, 1929-2013），威爾斯演員、劇院總監，紐約著名夜店「亞瑟」的創辦人，也是演員李察・波頓（Richard Burton, 1925-84）的前妻。

12・編註：安德烈・庫雷熱（André Courrèges, 1923-2016），法國時裝設計師，設計受到現代主義和未來主義影響，且喜愛使用現代科技與新物料。他所設計的搖擺靴（go-go boot）和迷你裙成了六〇年代的時裝象徵。

13・編註：Sugar，指古柯鹼。

14・編註：班尼特為美國舞台劇、電影、電視演員、華特・溫格為電影監製。

15・編註：茱蒂・霍利德（Judy Holliday, 1921-65），美國喜劇演員、歌手、薇露希卡・馮・倫道夫（Verushka von Lehndorff, 1939）德國人，是六〇年代的超級名模。

16・編註：蘭尼・布魯斯（Lenny Bruce, 1925-66），美國脫口秀表演者、社會評論者、編劇。

17・譯註：塞西爾・比頓（Cecil Beaton, 1904-80），著名的英國時尚攝影師，一生拍攝過大量名人經典肖像，此外他也是畫家和室內設計師。

18・編註：此處日期有誤，教宗到訪紐約的日期為一九六五年十月四日，非十月十五日。

19・譯註：黃宗霑（一八九九─一九七六），美籍華人，為影史上知名的華裔電影攝影師，曾獲得十次奧斯卡攝影獎提名，憑電影《玫瑰夢》（The Rose Tattoo）和《赫德》（Hud）兩次獲得奧斯卡攝影金像獎。

1966

從六五過渡到六六年時，工廠最重大的新趣味是一個叫作地下絲絨的樂團。六六年的新年，絲絨樂團、伊迪、保羅、傑拉德以及我，一起到哈林區的阿波羅戲院（Apollo Theater），然後趕回家看看自己上晚間新聞。最後大夥都昏死在電視機前。稍後，當我走到街上準備回家時，一輛計程車都攔不到，因為公共運輸工具大罷工從午夜正式展開，就在約翰·林賽（John Lindsay）──那位像電影明星般英俊、喜歡漫畫的新市長──剛剛進駐紐約市長辦公室的當兒。

這是另一樁「大事件」，有點類似先前的大停電──有些行人必須步行幾百個街區去上班，不然就是騎自行車或搭便車。

這年一月，喬納斯把電影工作者公司的電影中心，從拉法葉街搬到西四十一街。他當時正在進行一個叫作擴延電影（Expanded Cinema）的系列，找來一些藝術家，諸如傑克·史密斯、拉蒙特·楊（La Monte Young）、羅伯特·惠特曼（Robert Whitman），將電影影像及投影，和現場演出及音樂，結合在一起。我記得看到歐登堡的表演，他牽著一輛自行車，從戲院中央走道的最後一排走過來，前方銀幕正在放映一部電影，另外我也記得羅森伯格化身為一個走動的光的隱喻，有多麼賞心悅目：通上電流，站在玻璃磚上，手持一個通電電線及光管──藝術家阿蒙（Arman）幫他做了玻璃鞋讓電流不至於導電。

我們會認識地下絲絨，是透過喬納斯的一位拍電影的朋友，她叫作芭芭拉·魯賓（Barbara Rubin），是第一批讓紐約對多媒體產生興趣的人士之一。她認得很多搖滾及民歌演出者，有時候也會帶人到工廠來，像是唐納文（Donovan）及飛鳥樂隊的人。

地下絲絨合唱團已經為電影製作人做過帶子，供他們在播放電影時來使用，而且他們也曾

在拉法葉街的電影中心，有過幾次在電影播放時於銀幕後做現場演出。但是，我們頭一次意識

到他們有多棒以及行為有多瘋狂，是在西三街的怪異咖啡廳裡──就像盧‧里德（Lou Reed）

的說法，「阿哥哥街，九塊錢一晚，」他有點像是地下絲絨的頭兒。

當芭芭拉‧魯賓請傑拉德協助她，拍一部地下絲絨在怪異咖啡廳演出的電影時，他請保羅‧

莫里西幫忙，而保羅又說何不我也一起去，於是，我們全都去那邊看他們表演。怪異咖啡廳的

經理對他們不太滿意。他們的音樂太不尋常了──對咖啡廳的觀光客來說，太吵，也太瘋狂。

客人帶著一臉茫然而且受傷的樣子離開。總之，絲絨差不多就要被炒魷魚了。那天晚上，我們

和他們小談了一會，芭芭拉則帶著她的組員在觀眾間穿梭，將刺眼的太陽槍光及攝影機照向他

們，一邊問說，「你很不安嗎？你很不安嗎？」直到他們產生反應，越來越生氣或坐立不安或

是乾脆跑掉，但她一直拿著攝影機和燈光對著他們。

我們很喜歡地下絲絨，就邀他們到工廠來坐坐。

保羅想要和他們合作一些表演。巧的是，當時剛好有一個製作人和我們聯絡，他最近接

收了長島的一家電影製片廠，想把它改裝成迪斯可舞廳。他宣稱，這個製片廠以前是林白

（Lindbergh）的飛機棚，他都是從這裡起飛的。它佔地一萬七千平方呎，可以容納三千人，他

打算把它取名為「莫瑞Ｋ世界」（Murray the K's World）。他說，他希望工廠這群人能夠成為

他們的迪斯可吉祥物，每晚到那裡去拍電影，提高那裡的知名度。保羅覺得，鑑於喬登‧克里

斯多夫（Jordan Christopher）的樂團在亞瑟迪斯可舞廳駐店表演是那麼地成功，他們也應該有一個專屬的駐店樂團，那位製作人說，如果我們還能帶來一個樂團，他有可能乾脆把那個地方取名為「安迪沃荷的世界」（Andy Warhol's World）。

所以，當我們那次去怪異看地下絲絨時，保羅就在一邊揣摩，他們如果在一間飛機棚那麼大的迪斯可舞廳表演，會是什麼景象，以及年輕人會不會接納他們。如果當年真有哪個樂團能讓一萬七千平方呎的場地，充滿震耳欲聾的樂聲，就是地下絲絨了。另外，我們也很喜歡他們有一名女鼓手，這很不尋常。斯特林·莫里森（Sterling Morrison）和盧·里德——甚至連莫琳·塔克（Maureen Tucker）——都穿著牛仔褲和T恤，但是來自威爾斯的電中提琴手約翰·凱爾（John Cale），衣著更有教會的樣子——白襯衫、黑長褲、萊茵石首飾（一種像狗項圈的項鍊及手環）以及又長又黑、像刺蝟般的頭髮，再加上某種英國腔。那時的盧看起來很好，很年輕——保羅認為是長島的年輕人應該會認同他們。

我們去查看地下絲絨時，心裡還有另一個念頭，想看看他們是不是一個好樂團，能夠幫妮可伴奏，妮可是一個德國大美人，剛從倫敦來到紐約。她看起來一副好像是從維京人的船上下來的模樣，她有那樣的臉蛋和身材。雖然妮可隨著六〇年代的進展，越來越熱中大斗篷和中世紀修道院般的裝扮，但是她剛進我們圈子的時候，衣著非常時髦且漂亮，白色羊毛長褲、雙排扣外衣，米色開司米高領套頭衫，以及那種有著大方扣像清教徒所穿的鞋子。她有一頭筆直及肩的金髮，蓄劉海，藍眼睛，豐滿的嘴唇，寬寬的顴骨——很相配。而且她有一種很奇怪的說

話方式。人們對她聲音的描述，各色各樣，從詭異、到枯燥平淡、到緩慢空洞、到「排水管裡的風聲」，到「帶有嘉寶口音的ＩＢＭ電腦」。她唱起歌來，也一樣奇怪。

傑拉德是那年春天在倫敦遇見她的，給了她工廠的電話，告訴她來紐約的話，可以打過來。她從一家墨西哥餐館打電話給我們，我們馬上出發去見她。她坐在桌邊，面前放著一把小壺，修長美麗的手指浸在桑格里亞酒（sangria）裡，然後拿出泡過酒的橘瓣。當她看到我們時，她的頭向旁邊歪了一下，用另一隻手把頭髮撥開，然後很緩慢地說，「我只喜歡能浮～～在酒～～裡的食～～物。」

晚餐時，妮可告訴我們，她在英國上過一個叫作《準備出發吧！》（Ready, Steady, Go!）的電視節目，說著她就從包包裡拿出一張四十五轉的樣本唱片，那是一首叫作〈我會把它留在身邊〉（I'll Keep It with Mine）的歌曲，她說是巴布・狄倫為她寫的歌，當時他正在那裡巡演（那是一首少數由狄倫鋼琴伴奏的唱片，最後這首歌由茱蒂・柯林斯〔Judy Collins〕灌錄成唱片）。妮可說艾爾・葛羅斯曼聽過它，並告訴她說，如果她來美國，他願意當她的經紀人。當她說出這句話，我們不覺得那有多美妙，因為我們聽過伊迪和我們說過不知多少次，她和葛羅斯曼「有合約」，但是好像沒什麼好事發生在她身上──擁有知名的經紀人，從來就不能保證好事會降臨到你頭上（我們和伊迪仍然會碰面，但是我們已經不再放映她的電影了──那個在電影中心舉辦伊迪・塞奇威克回顧展的想法，就這樣胎死腹中，而且看起來，我們對擴延電影系列的貢獻，將會是與地下絲絨有關的東西了）。

妮可在倫敦錄過一張唱片，叫作〈我不是說〉（I'm Not Saying）（滾石製作人安德魯‧歐漢〔Andrew Oldham〕製作的），而且她也演出過電影《甜蜜生活》（La Dolce Vita）。她有一個小兒子——我們聽過謠傳孩子的父親是法國明星亞蘭‧德倫（Alain Delon），保羅立即問了這個問題，因為德倫是他最喜歡的演員之一，妮可說沒錯，那是真的，那孩子現今住在歐洲，和德倫的媽媽一道。我們一離開餐廳，保羅就說，我們的電影應該要採用妮可，而且要找一個樂團來為她演奏。他熱烈讚賞她是「有史以來最美麗的人兒」。

妮可是一種新類型的超級巨星。寶貝珍和伊迪都是外向的、美國風味的、喜歡交際的、開朗的、興奮的、喋喋不休的——反觀妮可，卻是怪異的，而且不愛說話。你問她某件事，她可能在五分鐘後回答你。人們在形容她的時候，常常用一些像是 memento mori（記得你將會死亡）或是 macabre（死亡）的，令人發毛的）這類字眼。她不像伊迪或寶貝珍那種會站在桌子上面跳舞的人；事實上，她寧願鑽到桌子底下，而非跳到桌子上。她很神祕，很歐洲味，一個真正的有如月神的人物。

我受邀到紐約臨床精神科學會（New York Society for Clinical Psychiatry）的年度餐會上演講，邀我的是主辦餐會的醫生。我告訴他，如果能讓我透過電影來講，我很樂意去「演講」，我想放映《妓女》和《亨利‧蓋哲勒》，他說好。之後我遇到地下絲絨，決定改成和他們一起來「演講」，他也還是說好。

於是，一月中旬的某天晚上，工廠的人傾巢而出，前往餐會地點德爾莫尼克酒店（Delmonico Hotel）。我們抵達時，它剛剛開始。當主菜一上桌，地下絲絨就開始大放送，妮可也跟著嚎叫。傑拉德與伊迪跳上台，手舞足蹈，然後門一下子被推得大開，喬納斯‧梅卡斯和芭芭拉‧魯賓以及她的小組，拿著攝影機和強烈的燈光衝了進來，開始對所有精神醫生提出下面這類型的問題：

「她的陰道感覺如何？」

「他的陰莖夠不夠粗？」

「你有沒有舔她下面？你為什麼會尷尬？你是精神醫生耶；你不應該感到尷尬啊！」

伊迪那天和鮑比‧紐沃斯一起來。當攝影小組在拍妮可演唱她的狄倫歌曲時，傑拉德注意到（他事後告訴我的），伊迪當時也想要唱，但是即便在那麼喧囂的場合裡，還是很明顯，她沒有一副好嗓子。他日後總是把這個晚上視為她最後一次和我們出席公眾場所，在那之後，我們只會偶爾在某個派對裡碰到。他認為，她覺得自己的鋒頭被搶走了，她明白，現在妮可才是城裡當紅的女郎。

妮可和伊迪截然不同，沒有任何理由去比較這兩個人，真的。妮可是這麼地酷，而伊迪是這麼地活潑。但是悲哀的是，伊迪那時服用了好多強烈的藥物，人也變得越來越茫然。她原本對藥物那種社交名媛姿態轉變為成癮者的態度。她有些好朋友試圖拉她一把，但是她不肯聽。

她說她想要發展「事業」，而且她會擁有職業生涯，因為葛羅斯曼在幫她經營。但是，你若沒有紀律去從事任何一方面的努力，你要如何擁有職業生涯？

傑拉德注意到伊迪在精神醫師晚宴上的神情有多落寞，但是我不敢說自己也有注意到；我忙著觀察那些精神醫師都來不及了。他們真的很生氣，有些人甚至開始離場，一群穿著長禮服的女士以及打著黑領結的男士。就好像地下絲絨演奏的音樂——其實是反饋——還不足以趕跑他們似的，拍電影的強光刺得他們眼花，那些問題更是令他們滿臉通紅，舌頭打結，因為那些孩子就是不肯放過他們，追著問個不停。傑拉德則跳著他惡名昭彰的鞭舞。我真是愛死這一切了。

第二天，《論壇報》和《時報》上，都有大篇幅報導這場宴會，標題分別寫著：「給精神醫師的休克療法」以及「德爾莫尼克的普普症候群」。這件事發生在這群人身上，真是再恰當不過了。

這年一月，當電影中心搬到四十一街時，地下絲絨和妮可再度同台表演，同時我們還在舞台背景放映《乙烯》和《帝國》和《吃》，而芭芭拉‧魯賓和她的小組也還是一樣，舉著攝影機和強燈光，穿梭在觀眾群裡。傑拉德在台上揮舞著一條長長的磷光帶。這整起事件被稱作「安迪沃荷的急躁」（Andy Warhol Up Tight）。

在那個年頭，你即使身無分文，還是有可能可以過日子，而地下絲絨就差不多是這種情況。

盧告訴我，他和約翰有一次連續幾週都只吃燕麥過活，而且掙錢的來源只有捐血，或是擺姿勢給不入流的週報拍照，來搭配他們那些驚世駭俗的報導。盧有一張照片的圖說描寫他是一個瘋狂的性變態兇手，謀殺了十四名兒童，並錄下他們的尖叫聲，以便每晚在堪薩斯州一間穀倉裡播放，好讓他打手槍時能達到高潮；約翰的照片配上的報導，則是一名男子殺死了他的愛人，因為這名愛人即將娶他的妹妹，而他不希望妹妹嫁給一個娘炮。

保羅問盧，地下絲絨怎麼會找到一名女鼓手，他說：「很簡單。斯特林認識她哥哥，她哥哥有一個揚聲器，他告訴我們，如果我們讓他妹妹幫我們打鼓，我們就可以使用那只揚聲器。」

不過，他們還需要更多的揚聲器，於是我們打電話給幾家賣設備的地方，想要弄到一些免費產品，但是最後能達成的最佳條件，只有付現金然後殺一點價。然後地下絲絨開始在工廠裡練習，他們的樂器包括鼓、鈴鼓、口琴、吉他、自鳴箏、沙鈴、卡祖笛、汽車喇叭以及一些用來敲擊的玻璃器皿。

一名記者曾經問保羅，我們是否有付地下絲絨薪水，當保羅說沒有，那名記者想知道他們靠什麼維生。這個問題把保羅難倒了，他想了一下，然後答道，「這個嘛，他們在派對上都吃得挺多的。」

我開始博得一項名聲：不論上哪兒，我總是隨身帶著至少二十人和我一道，包括（尤其是

參加派對。當我們抵達時，就好像一場派對走進另一場派對。不過，沒有人真的在意——他們在邀請我的時候，就曉得我絕對不會單獨前往。

那年二月，滾石到了紐約。布萊恩·瓊斯是妮可的好朋友，所以一天下午，他和狄倫一起到工廠來，當時地下絲絨正在預演，而我正在和大衛·惠特尼以及大衛·懷特（David White）（他們都是畫廊的人），準備我的「銀色枕頭」，預備四月在卡斯特里畫廊開一個展覽（在那之前，我已經在摩斯·康寧漢舞蹈音樂會〔Merce Cunningham dance concert〕上用過枕頭，而那次對我來說意義重大：就在我製作它們時，我覺得我的藝術生涯正從窗口飄走了，就好像畫作正離開牆壁，飄浮而去）。

有兩個高中小女生也在工廠的另一個區域，整理昂丁的那些斷斷續續的錄音帶，那是我在六五年夏末，為了我的錄音小說而錄製的。我最初的想法是，和昂丁相處一整天，二十四小時——因為他從來不睡覺——但是我沒有在第一次就完成二十四小時，所以我必須多花一天，來完成剩下的部分。

我從來沒有和打字員相處過，所以不知道這些小女生的動作應該有多快。但是，事後回想，我發現她們可能是故意要做得那麼慢，以便在工廠待久一點，因為這些小女生的打字速度實在太慢了——我的意思是，慢到一天只打得出一頁半。

那天當布萊恩和狄倫走進來時，工廠打雜小弟喬伊（Little Joey）剛好也在，簡直欣喜若狂。

他才剛滿十五歲，而這兩位都是他的偶像（滾石那段期間正在唱〈滾出我的雲朵〉和〈淚就讓它流吧〉〔As Tears Go By〕以及〈第十九次精神崩潰〉〔19th Nervous Breakdown〕。狄倫當時正處於《六十一號高速公路》〔Highway 61〕和《金髮美女》（Blonde on Blonde）兩張專輯之間，後者要到這年夏天才會推出。他是我記得的，第一個只靠專輯就成為超級巨星的搖滾樂手──除了〈宛如滾石〉之外，他從來沒有一首轟動的熱門單曲，不過就在那段時間，收音機經常播放他的〈正面的第四街〉（Positively 4th Street），大意是他在第四街碰到格林威治村的老朋友，把對方臭罵了一頓，所有年輕人都愛這一味。）那兩個小打字員也興奮得要發瘋了，一直想擠過來，好好地看一眼布萊恩。隨後艾倫·金斯堡和彼得·奧洛夫斯基（Peter Orlovsky）也來工廠串門子。

女爵氣壞了，因為沒有人分給她半點注意力，沒人在乎她是應該減肥一百磅然後把頭髮綁成小辮子好呢，還是只要把腮紅顏色從蜂蜜琥珀色換成橘粉色。她對狄倫或滾石都沒什麼深刻印象，因為她已經超過三十歲了，讓她選擇的話，她是從不聽搖滾樂的。她瞥了一眼個子小小的狄倫，以及旁邊那個甚至更矮小的布萊恩，他那蒼白的皮膚和毛茸茸的紅金色頭髮，一邊盡量扯開她的嗓門大聲說，「親愛的，那些根本算不得是**男人**。我喜歡的是身材高大、輪廓分明，好像神一樣的葛雷哥萊·畢克（Greg Peck）。」說著，說著，女爵起身爬上一台某人靠放在牆邊的自行車，在寶貝珍走進來時，開始騎車繞著紅沙發打轉。那時我在向布萊恩打聽某個美麗但愚蠢的英國女演員，我們倆都認得她。

「我們聽說你和她約會，」我很尖銳地問他。

他拿起一個銀色枕頭。

我正在錄音，把麥克風遞給他，「別裝了，布萊恩。你有沒有上她？」

「我得說……」他開口了，但是慢條斯理地。

「你可以撒謊，」艾倫・金斯堡從遠處叫道。

「是的，你可以撒謊，」我說。

布萊恩放棄了這個選項。「我會說，只有兩次。誰沒有？」他抬起我的手腕，檢視我的紅寶石飾扣，每當我穿這件打褶白襯衫（套在我的T恤上）來補畫時，總是要別著這個飾扣。「我能承認她，但是有些人我不能承認。總有某個人，是我們不能承認做過那檔子事的，你說不是嗎？」他聲音漸漸減弱，四處張望。

我試著把他的注意力引回來。「所以，你是在哪裡上她的？」我問。

「在某人的鄉間別墅——是那種英國派對，所有世代的人都受到邀請，所有像少女一樣跳舞的瘋狂老祖母，都跑來勾引你……」他面無表情地瞪著女爵，後者正一邊騎單車，一邊把一個注射器扎進自己的屁屁。她真是不擇手段地要引人注目。

我們幫布萊恩和狄倫試鏡，傑拉德和英格麗德・超級巨星則在一邊爭論，這次輪誰付麥芽酒錢：可憐的畢可福（Bickford）咖啡店外送小弟站在旁邊枯等，很不耐煩，直到亨廷頓・哈

特弗德走進來，才終於解決了付錢的問題。英格麗德抱住杭特（亨廷頓），給了他一個大大的親吻。杭特剛剛邀請我們，不論何時需要一個異國情調的外景地點時，歡迎我們使用他在巴哈馬的天堂島（Paradise Island）。

女爵一看見杭特，就忘了惹人注意這回事，而是決定要和他敲定一筆五十美元的生意。

他們都認識一位精神醫生，這個醫生喜歡搞一個小把戲——只要女爵讓他聽她和別人講色情電話，他就願意免費給她甲基安非他命的處方箋，所以她經常與杭特預先套好招，當她打電話過來講了某句暗號，他就會假裝是一個不知名男子，因為這通色情電話而興奮起來——然後她就能拿到處方箋了。亨廷頓也是英格麗德的好朋友——他特別留意漂亮女孩，而且他時不時便會往工廠跑，看看有誰剛好在。

不過，真正替工廠招募來這麼多美麗上相的女孩子的人，是傑拉德。他只要在雜誌上或是派對上看到一個美女，就會很努力地去挖她的底——他把他個人的興趣，轉變成很有詩意的「請求」。然後他會寫詩描述這些女孩，告訴她們，只要到工廠來，就可以獲得試鏡。

妮可在唱一些新歌給布萊恩和狄倫聽，那是盧和約翰為她寫的曲子——〈我將成為你的鏡子〉（I'll Be Your Mirror）以及〈為所有明日的派對〉（All Tomorrow's Parties）。

保羅不是那種喜歡對鏡梳妝的人，但是當我們要和妮可外出時，你很難不注意到，他會對著鏡子整理儀容好幾次。但是話說回來，如果他覺得妮可是世界上最美的女子，很多人都會同意。每次他發現她在雜誌上幫廠商，例如前一年幫倫敦霧（London Fog）風衣拍的廣告照片，

他就會告訴她，永不要在照相時微笑——保羅覺得，照片中的美女永遠不該微笑或是看起來很快樂。但諷刺的是，保羅可能是世上唯一一個總能逗妮可大笑的人。而且他們總是不停地「辯論」藥物的事——就像那天下午，他們又爭論了一頓。

「如果你繼續服用迷幻藥，妮可，」保羅警告她，「你下一個貝比，一出生就會是個畸形兒。他們現在剛做出這一類的發現。」

「不，那不是真～～的。」妮可說。「我們會擁有越來越好的藥物，然後生下**非常棒**的孩子。」

在這同時，工廠的電話比平常響得更頻繁，因為我們剛剛登了一則廣告在《村聲》上：「我願意用我的名字為下列物品背書：衣服、交流電—直流電、香菸、小帶子、音響設備、搖滾樂唱片、任何東西、底片，以及電影設備、食物、氦氣、鞭子、金錢；安迪·沃荷敬上。EL 5-9941。」如今我們這裡隨時都有這麼多人聚集，我想，為了要餵飽他們，必須設法找別人來贊助我們——例如找一家希望我們去那裡閒晃的餐廳，然後提供我們免費餐點之類的。

現在我們這裡的人數可真多，甚至連參加別人的派對，都開始有麻煩了。以前別人不介意我總是帶著十個或十二個年輕人現身，但是當人數超過二十人，他們就會開始擋掉一些。有一次我們去參加一個和邱吉爾有親戚關係的女孩的派對，而且大明星珍·曼絲菲（Jayne Mansfield）也在裡頭——但是我們在門口被擋駕了。他們說**我**可以進去，但其他人都不行，所

以我們全都走了，讓我難過得要死，因為我真的好想見見珍·曼絲菲。

在一月和二月這段時間，我們經常與那位想在飛機棚開迪斯可舞廳的製作人會面，討論那年四月要在羅斯福菲爾德（Roosevelt Field）以〈必然的塑膠爆發〉（Erupting Plastic Inevitable（E.P.I）那時是用爆發〔erupting〕，後來才改用爆炸〔exploding〕）這個節目，來幫他的迪斯可舞廳開幕。這名製作人曾在地下絲絨表演的晚上，來電影中心參觀過擴延電影系列活動。那是他第一次聽他們演出，雖然在我們問他喜不喜歡這場表演時，他口頭上說「很棒、很棒」，但事後回想，我可以看出他必定很討厭它，只是不想在還沒找到替代者之前，取消和我們的合作。

三月時，我們開車到羅格斯大學（Rutgers），在他們的電影社表演——同行的有保羅、傑拉德、妮可、英格麗德·超級巨星、一個名叫奈特·芬克斯頓（Nat Finklestein）的攝影師、一個叫作蘇珊娜（Susanna）的金髮女孩、芭芭拉·魯賓、一名叫作丹尼·威廉斯（Danny Williams）的負責燈光的年輕人，以及一個叫作約翰·威爾考克（John Wilcock）的英國人，他是最早報導反傳統文化的記者之一。在演出前，我們先到羅格斯大學的自助餐廳，學生們目不轉睛地盯著妮可，她實在太漂亮了，美得不像真人，再不然就是盯著蘇珊娜，後者四處走動，從他們的餐盤中挑選食物，然後用吃葡萄的方式，扔進自己的嘴裡。芭芭拉·魯賓開始拍攝那

些孩子，警衛則跟在她身後，叫她停止，然後某人走過來要檢查我們的「自助餐證」，傑拉德開始對他們大吼大叫，演變成一場騷動。當然，我們最後給踢了出來，但是很幸運地，這麼一來，人們更想看我們表演了，在這之前預售票賣得並不太好。

我們為超過六百五十人演出兩場秀。我們放映《乙烯》和《盧佩》，以及妮可和地下絲絨的演出影片。看到妮可在演唱時，她在電影中的臉部特寫鏡頭，就打在她身後，感覺真的很棒。傑拉德在跳舞，拿著兩支閃閃發光的長手電筒，一手拿一支，甩弄得好像指揮棒。觀眾看得入迷——當一個大學生用打火機誘發了火警鈴聲時，竟然沒有人注意到。

我站在一個投影器後面，四處移動影像。孩子們跳舞有點困難，因為有時候歌曲剛開始是某個節拍，但是地下絲絨變得越來越狂熱，把他們自己給累死了，不過早在那之前，觀眾就跑掉了。他們猶如聲音虐待狂般，看著那群跳舞的人努力想跟上拍子。

幾天後，我們開著一輛租來的小貨車，離開紐約去安娜堡（Ann Arbor），為密西根大學演出。由妮可開車，真是一段令人難忘的經驗。我還是不知道她到底有沒有駕照。她才來美國一陣子，而且老是會忘記，開成像英國的靠左走。再加上那輛小貨車也有問題——每次一停下來，它就很難再發動，而我們全都對車子不熟。

在托雷多（Toledo）附近一家得來速漢堡店，一名警察向他投訴，說我們一直改變點餐的內容，當他問道，「誰是負責人？」盧·里德就把我往前一推說，「想不

到吧⋯⋯是德拉（Drella）！」（「德拉」是某人給我起的綽號，甩都甩不掉。昂丁和一個叫作桃樂絲・戴克（Dorothy Dyke）的人，每次都這樣叫我──他們說，它是由德古拉（Dracula）和灰姑娘（Cinderella）合成的。）那天晚上我們在附近一家旅館過夜，結果又遇到「男生一間房，女生一間房」的場面，即使有人不斷地告訴經營旅館的小老太太，「可是我們都是同志啊。」

在安娜堡，我們巧遇丹尼・菲爾德，他剛剛當上一家青少年雜誌《記事簿》（Datebook）的編輯。他是來採訪音樂會的。我有一陣子沒見到他了。

「這個嘛，」他笑起來，「我終於有了自己的身分。在這之前，我只是個沒什麼理由存在的追星族。」

「想到你起飛的事業，」盧提醒他，「可別再下車哦。」

在抵達安娜堡時，妮可的車子開得更瘋狂。她飛快地開上人行道，然後開過草坪。我們總算在一棟看起來很好的大宅子前面停下車，接著每個人開始搬東西下貨車。丹尼不相信會有人讓「一卡車的怪胎」停在門前，還讓他們進屋來，直到一個漂亮的女人飛奔出來迎接我們。她是安・魏赫爾（Ann Wehrer），她的丈夫約瑟夫（Joseph）有參與早先的「偶發藝術」，所以安排〈必然的塑膠爆發〉到這裡來演出。

安娜堡整個瘋了。地下絲絨總算有了一場大轟動。中場休息時間，我會坐在大廳的台階上，接受當地報紙和學生刊物的採訪，關於我的電影，關於我們想要做什麼。「如果他們能忍受十

分鐘，那麼我們就要演出十五分鐘，」我會這樣解釋。「這就是我們的政策，讓他們想要更少。」

丹尼記得，有一個採訪者問我的電影是否受到三〇和四〇年代的影響，結果我告訴他，

「不，是一〇年代。湯瑪士‧愛迪生影響了我。」事實上，我們第一次帶了閃光燈去。在紐約租閃光燈給我們的人，把它帶到工廠來示範給我們看——我們沒有人看過這玩意，當時它們還沒有被用在夜總會裡。閃光燈很神奇，它們和地下絲絨演奏的狂亂音樂太相配了，而且傑拉德跳舞曲目用到的那種長長的、發出綠色磷光的喜萬年帶子，在閃光燈的閃爍下，四處揮舞，尤其精采。

我們回到紐約後，保羅想要逼那個迪斯可製作人敲定開幕日期，但他只是一再地要我們「別擔心」。然後，我們不知從哪裡發現，他早已僱用小流氓樂團（Young Rascals）來幫那裡開幕演出。

保羅和我到下城的費加洛咖啡廳，去和地下絲絨碰面——他們住的公寓就在同條街上——告訴他們這場大公演泡湯了。我們走進去時，他們早已到了，戴著那種包覆式的很適合「偷瞄女生」的深色眼鏡，圍坐在一起，心情高昂，對於這場盛大的開幕演出，充滿各種點子。

「我們有一首新曲子會用到約翰的雷聲器（thunder machine），」我們一坐下，盧就這麼說；然後他大笑起來。「這週我們已經第二次被警察警告。他到我們公寓來，告訴我們，如果要搞那種玩意，去找個鄉下地方來玩。才不過一週以前，他在我們門口攔下我們，控訴我們亂

扔人類糞便到窗外⋯⋯可怕的是，確實**有此可能**。」盧的聲音冷淡單調，但是時機的掌握很搞

笑，有一點傑克・班尼[1]的味道。

「我們希望在全黑的狀況下演出，所以現場只剩下音樂。明天我們要去二手車場，買幾百個汽車喇叭，把它們都接在一起，讓汽車喇叭聲不停地響。」

「是嗎，不，那很好，但是聽我說——」保羅準備開口告訴他們，然而盧還沒說完，而且興致越來越高。

「我們要演奏一些非常猛烈的曲子，現在已經沒人在聽的——那些潛藏在我們平常的演唱表面之下的——像是〈你的香菸噴出的煙〉（Smoke from Your Cigarette）以及〈我需要星期天般的愛情〉（I Need a Sunday Kind of Love）以及〈再說吧，寶貝〉（Later for You, Baby）——

人人都對老派藍調音樂人癡迷，但是我們可別忘了獵犬合唱團（the Spaniels）和那類的人。而且我們正在慫恿斯特林再來吹喇叭；他太忙著找一個精神醫生，以便把他弄出軍隊。」斯特林當時就坐在對面，正在講他的一個恐水症的朋友的故事，那人住在長島東部的漢普頓，每晚睡在氣墊床上，以防海平面突然升高的話，他還可以漂浮起來，而他車子後座都放著潛水夫用的橡膠蛙鞋，以防在開車經過五十九街的大橋時，橋剛好塌掉。「他覺得隨身帶著蛙鞋，就不會有事⋯⋯」斯特林是一個斷斷續續在主修英國文學的學生，但是他給人一種全神貫注的科學家的感覺。他的思考模式非常有條理，就好像早上起床後，如果腦中浮現了某個特定的想法，他就會一整天在發展那個想法——比如說，他可能會停頓一個小時，但是等他再度開口，它會

提出「額外的補充」或是「說明」，而不管在他這兩段話之間，其他人談論的是什麼話題。

我注意到保羅在偷聽鄰桌兩個人的談話。簡直令人難以置信，他們正在談，他們剛剛租下位在聖馬可廣場的一間寬敞的波蘭舞廳，而他們不曉得該拿它怎麼辦。保羅馬上轉身自我介紹。他告訴他們說，他就住在那個舞廳附近，可是從來沒注意到有一個大舞廳。那兩個人也自我介紹——他們是賈姬‧凱森（Jackie Cassen）和魯迪‧史登（Rudy Stern）。他們是做「燈光雕刻」的，剛租下的這間寬敞波蘭舞廳叫作史丹利的家（Stanley's the Dom，波蘭文是 Polsky Dom Narodny——Dom 在波蘭文裡是「家」的意思）。我給他們租金支票，保羅對於保險費和屋主爭執了一下，然後我們簽了幾份文件，第二天我們就跑去把那個地方粉刷成白色，以便把電影和幻燈片打在牆上。我們開始從工廠把各式各樣的雜物拖拉過去——五台電影放映機、五台圓形幻燈機，它每隔十秒就可以換一張影像，而且你如果把兩張影像放在一起，它們就會跳起來。這些彩色的東西會投射在五部電影上，有時候我們會插入聲軌。另外我們還帶來一個地下酒吧的那種旋轉的鏡像球——它被丟在工廠的一個角落，我們想說把它弄到這裡來，應該會很棒。

這個舞廳太完美了，正是我們想要的——它一定是曼哈頓最大的迪斯可舞池，而且裡面還有一個樓座。我們當場向賈姬和魯迪租下它——我給他們租金支票，保羅對於保險費和屋主爭執了一下，然後我們簽了幾份文件，第二天我們就跑去把那個地方粉刷成白色，以便把電影和幻燈片打在牆上。我們開始從工廠把各式各樣的雜物拖拉過去——五台電影放映機、五台圓形幻燈機，它每隔十秒就可以換一張影像，而且你如果把兩張影像放在一起，它們就會跳起來。這些彩色的東西會投射在五部電影上，有時候我們會插入聲軌。另外我們還帶來一個地下酒吧的那種旋轉的鏡像球——它被丟在工廠的一個角落，我們想說把它弄到這裡來，應該會很棒。

他告訴我們說，他們不知道四月時要拿來做什麼。保羅問說，我們可不可以立即去看一下。於是我們就把地下絲絨留在費加洛，走的時候並沒有告訴他們機棚計畫已經泡湯——等到有好消息可以拿出來講的時候，再報告壞消息，總是比較好一點。

（自從我們讓這顆球恢復舊觀，它馬上大紅大紫，而且很快地，它們就變成你走進每一家迪斯可舞廳都會看到的標準配備了）。另外，我們找到一個人出錢，讓我們承租更多聚光燈和閃光燈——我們打算在演出時，把它們照在地下絲絨以及所有觀眾身上。當然，我們不曉得人們會不會老遠跑到下城的聖馬可廣場來過夜生活。城裡的活動總是以西村為主——東村是所謂的老婦人區（Babushkaville）。但是，因為史丹利的家是我們自己租下來的，我們不必擔心「管理階層」喜不喜歡我們，我們可以想做什麼就做什麼。而且地下絲絨對此也非常興奮——在史丹利的家，「駐店樂團」總算找到了一家店。他們甚至可以步行來演出。

地下絲絨當時住在西村第三街一家消防隊樓上，就在金甲蟲（Gold Bug）的對街，靠近一家卡維爾冰淇淋店和一家藥店。這棟公寓屬於湯姆·奧霍甘，但是湯姆把它轉租給史丹利·艾摩斯，他住在屋子的後半部（前半公寓和後半公寓以一扇半祕密的門相連），而湯姆所有的家具和設備都還保留著。在地下絲絨剛成立的時期，工廠裡每個人都花很多時間在這裡閒晃，半夜兩點，一起去中國城，然後往北走，在清晨四點，去第二大道五十幾街附近的電影冰淇淋店（the Flick），或是去巴賽麗餐廳（Brasserie）。

湯姆的公寓看起來就像一個舞台背景。客廳有架高，而且門的兩邊都有很長的鏡子，加上原始民族的樂器從天花板垂落下來。還有很多乾燥花以及一具巨大的黑色棺材，以及好幾張有獅子頭扶手的椅子。這房間本身滿空的——只有幾件大家具。這裡還有一個暖氣系統⋯⋯一個

十五英尺長的金龍安裝在天花板上，暖氣的火燄從它大張的嘴裡吐出來。

吸食安非他命的人不算是真的有「公寓」，他們只有「窩巢」——通常一兩個房間，就容納了十四到四十個人，每個人都疑神疑鬼，懷疑有人會偷走他們唯一的紫紅色奇異筆，或是讓浴缸的水淹沒樓下的藥房。

約翰‧凱爾經常帶著他的電中提琴坐在前屋，一連好幾天，幾乎動也不動。那個女鼓手莫琳，則是我最想不透的：她非常純真，非常甜美而且害羞，所以啦，她為什麼要來那裡混？

後屋史丹利公寓的門廳很黑，牆上畫著叢林壁畫，畫中有一隻填充鸚鵡的標本以及幾隻在吃柳橙的猴子。唯一的光源來自一盞很大的黑色蜘蛛燈，它的尾巴可以發光。接著你會走過另一個小門廊，進入一間圖書室，裡面有一張皮氈，一個串珠燈以及一面磚牆，然後進入主廳，那裡有一件很棒的強尼‧陶德的藝術品——一面可移動的牆，上面有六萬一千張蓋過郵戳的喬治‧華盛頓郵票頭像，都是用指甲鉗切下來的（強尼曾在《村聲》（*Mucha*）上登了一個廣告，募集到這些郵票）。這裡到處都擺放了蒂芙妮燈，以及新藝術慕夏（Mucha）的複製畫，像是米色和深綠色的、長髮飄飄的女郎，最後則是印第安人在打手鼓，以及好多張掛毯及波斯地毯。看起來簡直像是一場布景裝潢師之間的戰爭。

有一個男僕每隔幾天會來一趟，史丹利解釋說，這男孩是同性戀，天主教徒，以及酒鬼，他會穿著小水手制服出門尋歡作樂，但在事前總要喝個大醉，否則就會有罪惡感。他幫忙整理史丹利的公寓，賺取外快來買醉。還好史丹利有這麼個男僕——在每次亮片節（Glitter

Festivals）過後。

史丹利有一個五斗櫃抽屜，裡面放滿了一包包的亮片——沒有衣物或其他東西，只有亮片（它是佛瑞迪·赫可為了他的舞蹈音樂會，而存放在這裡的，在佛瑞迪自殺後，史丹利還是保留它原來的樣子）。他會打開抽屜，把亮片包傳給大家，然後大約半數的人會把迷幻藥和亮片撒向空中，直到整個房子都鋪滿了它們，然後頭戴鮮花的耶德遜舞者，在房中扭動，而整個地板都會變色，因為它是多種色彩的亮片，在廚房的窗外，則有人在一隻吊床上擺動，那隻吊床是懸掛在一條死巷裡。大部分人都還算冷靜——除了平常的笑話和歇斯底里的笑聲之外——但是英格麗德·超級巨星跑到鏡子前，把手放到臉上，開始驚慌，一次又一次地幻覺，「我這麼醜，這麼醜」，而每個人都會試著逗她開心，把老二掏出來，用腹語讓它對她說話——**那一**

招總是能逗她發笑——但是只能讓她分心一下，幾分鐘過後，他們又得另想其他花招了——

這情景就像是在哄小孩別哭一樣。

房裡另外半數的人則是對安非他命很多疑，瞪著這些處在迷幻藥幻遊狀態的人。這兩批人互為彼此的觀眾。

盧和昂丁則在那裡激烈爭執，關於拿甲基苯丙胺（Desoxyn）來交換減肥藥懊百錯（Obetrols）的事——甲基苯丙胺價錢是後者的兩倍，含有十五毫克的梅太德林，懊百錯顯然含有一樣多的梅太德林，外加像是五毫克的硫酸鹽。我始終搞不懂他們在講什麼，到底哪一個比較好。

貨。偶爾他會試著提升他的商譽，把錢退還給他們，但是第二天，他又會回來，試著把同一批貨賣給他們，宣稱這是比較高檔次的貨，所以自然價格比較貴。但是就像盧所說的，「部分是因為自然環境的關係，讓腐敗做出這種事，所以他才會是『腐敗』。」有一次我問女爵，腐敗麗塔為什麼還有個綽號叫作市長，她說，「因為他和城裡每個人都有一腿。」

烏龜是中城一家普通飯店的接線生，但是他也會兼差販賣藥物。他會拿海洛因和人交換乙氯維諾，然後站在旁邊看著他們注射、昏睡。這時，趁著他們人事不省之際，他會把剩餘的海洛因拿回去，等他們醒過來時，再發誓說，「天哪，你真是瘋狂。你吸了三次。」

女爵會把上衣扯掉，從袋子裡拿出一瓶伏特加，痛飲一口，然後隔著牛仔褲，在屁股上戳一針迷幻藥，之後又把牛仔褲扯下來，讓大家看她的膿瘡（即便是男生，都會有點被嚇到）。只要她喜歡，她在任何地方，都可能來上一針——比如排隊等看電影的時候。

瑞琪．柏林（布莉姬的妹妹）會靜靜地坐在一個角落裡寫東西，穿著卡其短褲和中筒襪，並打著一個小領結——有點像要去賞鳥的裝扮——任何人想要和她搭訕，她都會說：「滾回歐洲去，不要煩我。」

史丹利並不怎麼關注音樂。他那裡只有幾張唱片——一張很前衛叫作〈鈴〉（Bells）的爵士樂唱片，幾張古典的印度音樂（這是在西塔琴大熱潮興起之前），還有兩張四十五轉的唱片——六三年的〈莎莉在玫瑰旁邊到處走〉（Sally Go Round the Roses），以及另一張〈做鴕鳥〉

（Do the Ostrich），後者是盧在讀了尤琴妮亞‧雪柏[2]的時尚專欄，說鴕鳥羽毛當季將會火紅之後，寫成並灌錄的曲子（盧以前曾經幫一家廉價唱片公司寫東西，就是那種在廉價商品店販賣「三張唱片九十九分錢」的公司。和海灘白癡〔The Beach Nuts〕樂團一樣，他把吉他的每根弦都調成同一個音，然後一邊瘋狂地敲打吉他，一邊尖叫：「做鴕鳥！」直到錄音的人叫他停止。但是後來，當公司產品不足時，他們重聽一次這首歌，想說有何不可，搞不好會熱賣呢。所以就壓成片子，但是顧客不斷地把它還回店裡索取退費，因為它壓片有瑕疵。史丹利家經常有第一次到訪的人，不曉得那張唱片是什麼，他們會問這是什麼，然後就放來聽）。

銀色喬治經常會一邊吸食安非他命，一邊把頭髮染成另一種顏色，然後趴在床上，一手高舉一支衣架碰觸到一盞燈泡，另一隻手拿著一株大植物。他有兩個最鍾愛的理論：第一個，日本人大力推廣安非他命，好讓戰後的勞動力能夜以繼日地工作；第二個，植物需要電流供給。他的想法是，用鐵衣架從電燈泡那兒獲得電力，然後透過他的身體傳給植物。這株植物位在一個木頭架子上；它非常巨大，我想不透他從哪裡把它弄來的──他大概就只是把它從某棟辦公大樓的大廳裡搬走，但是他說不是，他只是和它「交朋友」而已。不管誰經過他躺著的房間，他都會說，「你看它在動。你看到它在動了嗎？現在仔細看，我不是開玩笑。」我必須承認，有一次我看到它在動。

每天凌晨兩點，一名身高六呎六吋、金髮、穿著白色制服的醫院護理員，會回到史丹利家。他是唯一有付房租的人──他說他以前是加拿大的民族學家，為加拿大政府研究愛斯基摩

人，但是後來被調職坐辦公桌，所以他就決定搬到紐約來。在他找到聖文生醫院（St. Vincent Hospital）的工作之前，他曾在聯合廣場（Union Square）賣過熱狗。他甚至連藥物都不服用；只是坐在那裡，很和氣地與在場的人聊天，然後在差不多早上五點左右，離開去睡覺。他在那裡住了大約兩個月，然後有一天，突然再也沒有回來了。

另一個算是總會出現在那裡的人，是一個名叫隆尼・庫特朗（Ronnie Cutrone）的年輕人，他和女友住在屋子的後間。他來自布魯克林，但是從十一歲起，就常在格林威治村閒晃——「因為我喜歡第六大道在八街以上那些女同志，她們賣吐諾爾3給我——恐怖奧嘉（Olga the Terrible）、桑尼（Sonny）、湯米（Tommy）⋯⋯」

隆尼告訴我說，他經常到紐約女子拘留所附近，和那批女同志一起玩樂，人犯會從窗口呼叫她們的愛人，拘留所是一棟雄偉的裝飾藝術大樓，坐落在一塊三角形的土地上，是好幾條街口交會之處——第八街和第六大道，以及克里斯多夫街和格林威治大道——他們到豪森飯店（Howard Johnson's）、普瑞西（Prexy's）漢堡連鎖店，以及第六大道通宵營業的小餐館帕姆—帕姆（Pam-Pam's），然後和她們一起到女同志經常聚集的場所，像是82俱樂部（Club 82）。

我記得第一次見到隆尼，是在一場隨性的派對上，大約是在搬到麥克道格街附近的前一年。我正要出去，他要進來，所以我們兩個撞在一起，跨過巴布・狄倫的身上，狄倫當時剛好躺在階梯上，看起來醉醺醺的，很開心的樣子，每當有女生從他身邊經過要上樓參加派對，他就把手伸進對方的裙子底下（有些女生喜歡，有些不喜歡——不管對方如何反應，他都會哈

哈大笑），隆尼和我實在沒辦法一起通過，所以他就低頭看看狄倫，告訴他說，「我愛死那些瘋狂的滾動器官，老兄。」

隆尼是個很難猜透的人，因為他總是有固定的女友，但是他真的很喜歡和那些安非他命男同志廝混。無可否認，他的女友都很男孩子氣，我猜他就是喜歡那種類型。「我有一度真的很想成為同志，」他告訴我，「因為我認識的人都是同志，看起來很有趣，但就是沒辦法。」他算是個很早期就跳超級波普（super-bopper）的人和身手不凡的舞者——任何新舞廳一出現，總有他的影子。

我們一群人會很晚才離開史丹利的家，然後去格林威治村附近的幾家午夜場夜總會——盧每一家都曉得。在「十個永遠」（Tenth of Always）（這家俱樂部的名稱靈感來自強尼．馬席斯〔Johnny Mathis〕的一首歌名《天長地久》〔The Twelfth of Never〕）總是有一個矮小的金髮男孩，每天晚上都喝得大醉，然後轉向盧，質問他，「喂，你**到底**是不是同性戀？**我**是，而且我引以為**傲**。」接著他就會把玻璃杯摔在地板上，然後就會被請出場。還有一家叫作恩尼斯（Ernie's）⋯裡面沒有酒，沒有音樂，沒有食物——只有一間後屋，桌上擺著幾罐凡士林。

我們在《村聲》上登了半版廣告，上面寫著⋯

來一場心智震撼吧

銀色夢工廠推出首演

必然的塑膠爆發

演出者

安迪・沃荷

地下絲絨

以及

妮可

那時，我們在上城，西四十一街渥里哲大廈（Wurlitzer Building）裡的製片人合作社（Film-Maker's Coop），放映《我的小白臉》。而且，那個週六，我的氦氣銀色枕頭展覽也在更上城的卡斯特里畫廊開幕，畫廊牆上還貼滿了我的黃色及粉紅色母牛壁紙（我們在為史丹利的家舞廳製作的廣告上特別解釋，那個週六夜將沒有表演，「因為在上城的畫廊有開幕式」）。

所以這麼一來，利用不同事件加上我們接觸到城裡各個不同的部分、各種不同類型的人：看過電影的人，會對藝展感到好奇，在史丹利的家跳舞的孩子，會想去看電影；不同團體被混在一起了：跳舞、音樂、藝術、時尚、電影。看到現代藝術博物館的人身邊，站著新潮少年，

再旁邊是安非他命同志，然後是時尚圈的編輯，真是有趣啊。

我們都知道某種像革命般的東西正在滋長，我們就是能感覺到。整個情勢看起來太奇怪，也太新鮮了，不可能沒有藩籬被突破。「就像是紅海埃埃埃埃，」一天晚上在史丹利的家的包廂上，妮可站在我旁邊看著下頭整場活動，這麼說道，「分恩恩恩開。」

在那一整個月，禮車經常停在史丹利的家的門前。舞廳裡，地下絲絨演唱的聲音是如此大聲與瘋狂，我簡直不敢猜到底有幾分貝，而且到處都是投影影像，一個疊加一個。我常常站在包廂觀看，不然就是去輪班操作放映機，把不同的彩色透明濾光片，加在鏡頭前，讓我們放映的電影，成為各種不同的顏色，像是《妓女》、《扒手》、《沙發》（Conch）、《香蕉》、《口交》、《睡》、《帝國》、《吻》、《鞭子》（Whips）、《臉》（Face）、《坎普》、《吃》。

史帝芬・蕭爾、小弟喬伊以及一個叫作丹尼・威廉斯的哈佛小子，輪流操作聚光燈，傑拉德、隆尼、英格麗德和瑪麗・麥特（Mary Might，本姓為沃倫諾夫〔Woronov〕則拿著鞭子手電筒，跳著被虐狂式的舞，地下絲絨在演唱，以及各色迷幻的小點點迴旋蹦蹦跳跳於牆面上，當閃光燈亮起，你不由得閉上眼睛，耳裡傳來繞鈸聲、靴子踩地聲和鞭子抽打聲，還有鈴鼓聲，聽起來就像鐵鏈發出的嘎嘎聲。

昂丁和女爵只要在人群中見到半熟的人，就會給他們一針。有一次，我從包廂往下看，當閃光燈閃過寶琳・德・羅斯柴爾德（Pauline de Rothschild）和塞西爾・比頓時，我看到有血液噴出。稍後昂丁從浴室裡衝出來，尖叫道，他不小心把「長釘」掉到馬桶裡了。保羅大叫道，

「太好了！」他真的是這樣想——我們都擔心他們會戳到不認識的人。

群眾裡的人會跑過來自我介紹，這一切顯得非常不真實。當場你可能沒想到，但是閃光燈會把某些片刻凍結在你腦海中，然後在幾個月或幾年後，你才會把它們拿出來。例如第二年，當你在電影《艷侶迷春》（*You're a Big Boy Now*）中，看到同一張臉，那個片刻才會閃現出來，於是你突然想到「那是凱倫‧布萊克4」。

來這裡的孩子都打扮得很棒，一身閃閃發亮的塑膠材質衣服，麂皮和羽毛，裙子配上靴子和鮮艷的魚網褲襪、黑漆皮鞋，銀色或金色的及臀迷你裙，以及帕高‧拉巴納（Paco Rabanne）設計的、很薄很像塑膠的洋裝，上面還黏著一些小塑膠片，以及一大堆喇叭褲和螺紋緊身運動衫，以及很短很短的洋裝，從肩膀開始像喇叭般展開，然後結束於膝蓋上方。

來這裡的家的孩子，有些看起來真的非常年輕，我很好奇，他們哪來的錢買這些時髦衣服。我猜他們一定在店裡扒了不少東西：我聽一些蓄劉海的小女孩說過這樣的話，「為什麼我應該付錢買它——我是說，它明天就會散掉了。」到六〇年代末，偵測店家扒手已經變成一門大生意了，但是在六六年，還是很原始的做法，通常派幾個警衛守在門口而已——然而小鬼們可能躲在試衣間裡，拼命把包包或手提袋塞得滿滿滿，反正這些新式衣服都這麼地薄。

聖馬可廣場附近開始出現一些精品店，以及二手皮草店，當然，還有林波（Limbo）。林波是這一代最受歡迎的地方，因為它基本上是販賣陸軍和海軍的剩餘物資（剛開始是這樣），而所有的年輕人都開始穿軍裝。我記得看過一篇霍華德‧史密斯（Howard Smith）在《村聲》

上的專欄，講到林波的販售策略／心理學——它講了很多關於年輕人的思考方式：該店有一批長相可笑的黑帽子賣不掉，於是一天早晨，他們做了一張海報寫著「波蘭拉比帽」，當天下午就銷售一空。

一天晚上，我和保羅站在史丹利的家包廂的老位置，觀看下面的年輕人跳舞，突然間我們看到一名小個子但肌肉結實的金髮男生，做出一個芭蕾舞的跳躍動作，飛越了整個舞池。我們就下樓找他聊了一會兒。他名叫艾瑞克．愛默生，而且我們發現，他是隆尼．庫特朗和傑拉德的朋友。

幾天後，保羅和我去下東城看他，那是一家位在A還是B大道的店面，就在《東村另類報》社址的轉角。艾瑞克當時正在做隔間，所有木工都是他親手做的，等他做完這項充滿男子氣的工作後，他拿出一台小縫衣機，開始縫衣服——艾瑞克就是這樣的一個人，一個你沒辦法把他歸入任何類別的人。

「你從哪裡學會建築的？」保羅問他

「我爸爸在澤西當建築工人，他老是叫我幫他切割大小適合的木頭。」他有點難為情地比了個手勢。「我會觀察東西，然後發揮我的想像，所以現在我總是知道東西是怎麼建成的。」

他聳聳肩，微微一笑。

「但你又是從哪裡學會跳芭蕾舞的？」保羅繼續問他。

「是我媽，她常常送我去上芭蕾舞課，你知道，然後我和北澤西（North Jersey）的『音樂山舞團』（Music Mountain Group）一起跳舞，然後又在奧蘭治（Orange）和『紐澤西芭蕾舞團』（New Jersey Ballet Company）一起跳，我們演過《南海天堂》（Brigadoon）、《天命》（Krismet）、《最快樂的傢伙》（Most Happy Fella）那一類的劇目。」

「但是你又從哪學會縫紉的？」

「去年我在加州，認識一個很棒的女人，她告訴我說，『去做你愛做的事，然後不論那是什麼，你將來都能夠把它賣出去。』她是我一個朋友的媽媽；她丈夫是做那種，你知道，雷鳥（Thunderbirds）的車頭燈。她真的知道很多東西，我們很親密。她教我怎麼縫紉，而且她還教我怎樣寫日記，把我的想法寫下來。」艾瑞克拿出他的「幻遊簿」給我們看，裡面寫滿了他在服用迷幻藥時，寫下的詩以及所畫的圖。

「她幾歲？」保羅問。

「大概五十五吧。」

「而你和她有性關係？」

艾瑞克沒有回答這個問題。「在我看來，她非常美麗，」他說得很簡潔，也很真誠。

那年四月底，在百老匯大道和五十三街交叉口的地方，一家名叫「獵豹」（Cheetah）的俱樂部開張了。它的規模很大，可以容納一千五百人，裝潢非常光鮮，五彩的燈光，一堆鮮

艷的塑膠條子從天花板垂掛下來，有電影和幻燈片以及閉路電視，具有類似視聽室和精品店的效果。

還有樂團——地下絲絨在它開幕時表演；我看到蒙堤‧洛可三世穿著一身金光閃閃的衣服，匆匆走過，他說他正在找瓊‧克勞馥。

獵豹是奧立維亞‧高基連的點子，而且在籌備階段時，奧立維亞曾經邀我和伊迪擔任那裡的男女主持——安迪和伊迪登場，他想這樣稱呼。他和他的出資人都是精明的生意人，但當時我們並不是，我們對於規畫和合約這類的事情，一向很散漫，我們從來不想承諾任何事；我們只想到處跑，享受快樂時光。所以等我再次聽到消息，他們那美輪美奐的俱樂部，已經在沒有我的情況下開張了，而且造成大轟動。

獵豹裡面的男生的穿著，顯示他們已經追上女生了，新風格的迪斯可裝——圓點花紋襯衫和喇叭褲和靴子和小帽子。

但是最驚人的在於，這個場子沒有半滴酒（他們想說，不可能去檢查一千多個成年邊緣的孩子的證件），而且根本沒有人在意。年輕人已經不像以前那麼愛喝酒了——藥物是他們的新寵；酒精顯得太老派了。

我們自掏腰包付定金，灌錄地下絲絨的第一張唱片，希望稍後有哪家唱片公司願意向我們買帶子。我們租了百老匯街上一個小錄音室好幾天，控制室裡只有保羅和我，但是非正式來幫

忙的還有小弟喬伊和湯姆‧威爾森（Tom Wilson），他製作過巴布‧狄倫的作品，剛好又是我們的朋友。

地下絲絨對於自己的形象認知，是一個搖滾樂團，最初不包括妮可──他們不希望變成某位女歌手的伴奏樂隊。但諷刺的是，盧為妮可寫了幾首最好的歌給她唱──像是〈蛇蠍女郎〉（Femme Fatale）以及〈我將成為你的鏡子〉以及〈為所有明日的派對〉──她的聲音、歌詞，以及地下絲絨演奏的音樂，合起來是這麼地奇妙。

結果這張唱片很棒，一張經典，但是在錄製過程，好像沒有人對它滿意過，尤其是妮可。

「我希望聽起來像巴阿阿阿布‧狄伊伊伊倫，」她非常難過地悲嘆著，因為她聽起來不像他。

由於我們在史丹利的家的一個月租約期滿之後，要到洛杉磯的「幻遊」（Trip）去演出，我們只來得及在百老匯錄音室錄製半張唱片──〈為所有明日的派對〉、〈她又來了〉（There She Goes Again），以及〈我在等待我的男人〉（I'm Waiting for My Man）我們直到抵達西岸，才把它完成；我們在那裡又錄了一些，然後米高梅決定出錢讓我們完成剩下的部分）。我原本很擔心它最後會變得太過職業化。但是，對於地下絲絨，我早該知道不用擔心的──他們最拿手的本領之一，就是他們的歌曲聽起來永遠都很生澀和粗糙。

生澀和粗糙，正是我希望我的電影看起來的樣子，而那張唱片裡的聲音和《雀爾喜女郎》的質地，頗為相似，它們大約在同一段時間完成。

幻遊是一家俱樂部，位於日落大道（Sunset Strip），唐納文上次到工廠來時告訴我們的，過後一名叫作查理．羅斯柴爾德（Charlie Rothchild）的經紀人，對保羅提起，他能幫地下絲絨預留五月三日到二十九日的檔期。所以保羅就先去探路，而且還向精通房地產的演員傑克．西蒙斯（Jack Simmons）租下「城堡」（the Castle），給地下絲絨住。至於工廠這邊，我們忙著把鞭子和鏈條和聚光燈和鏡球給打包起來，然後跟過去。

自從地下絲絨在這裡演出後，很多人都懷疑他們能否撐滿三星期，而且得到的盡是這樣的評論：「地下絲絨應該回到地下，多多練習。」但是，地下絲絨還是穿戴著包覆式太陽眼鏡和緊身條紋褲，演出瘋狂的紐約式音樂，即使隨和的洛杉磯人不欣賞這一套；有些人說，這是他們聽過最具破壞性的東西。開幕那天晚上，幾個飛鳥樂團的人出現在觀眾席裡，而且吉姆．莫里森（Jim Morrison）也來了，看起來很著迷的樣子，另外還有雷恩．歐尼爾（Ryan O'Neal）和媽媽凱絲 5，手舞足蹈，很開心的樣子。第二天我們在某家報紙上念到一段很棒的評論，雪兒．邦諾（Cher Bono）寫的，我們把它剪下來，當成我們的廣告──「它不能取代任何事物，也許只除了自殺。」但是桑尼似乎很喜歡──她離開後，他還是留下來沒走。

地下絲絨在「幻遊」演出不到一週，警長辦公室就把那裡關閉了──突然之間，門上出現一張小告示，叫大家去同一條街上的「威士忌阿哥哥」（Whiskey A GoGo），看強尼．里弗斯（Johnny Rivers）的演出，那家俱樂部和「幻遊」都屬於相同的兩位老闆。告示上說，其中一位老闆已分居的太太提出告訴，宣稱她先生還欠她一些錢。於是我們準備要離開，可是有人

建議我們，如果我們留在洛杉磯，還是可以拿到完整的演出費，但是如果離開洛杉磯，將會喪失這筆錢——音樂家工會有某條規定，可以逼他們付錢，所以我們就留下來，向洛杉磯音樂工會申訴，爭取我們應得的款項（花了三年時間，但最後他們總算把錢要到了）。於是我們在洛杉磯乾等到五月底。

當時地下絲絨住在城堡，我們其他人則住在聖塔莫尼卡大道（Santa Monica Boulevard）上的熱帶花園旅館（Tropicana Motel）。城堡是一座中古風味的龐大石頭建築，坐落在好萊塢山上——樓下有地窖和美麗的庭院。它可以看到葛瑞菲斯公園（Griffith Park）以及整個洛杉磯，而且對面就是法蘭克·洛伊·萊特 6 幫貝拉·盧高希（Bela Lugosi）設計的宅第。很多搖滾樂團都住過城堡——狄倫才剛來住過——而且未來還有更多人來。我們日常就往返於城堡與熱帶花園旅館之間。這裡可以做的事似乎不如紐約多，因此我們都很想快點回家。在那個時候，比爾·葛拉罕（Bill Graham）打電話請我們去舊金山的「費爾摩」（Fillmore）表演，和傑佛遜飛船（Jefferson Airplane）同場演出，那個樂團當時是由他經紀的（葛瑞絲·史利克〔Grace Slick〕還沒有加入他們，那時是另一名叫作席格妮〔Signe〕的女歌手），但是盧說他討厭傑佛遜飛船，永不、永不要和他們同場演出（在史丹利的家開演前一個月，每當丹尼·菲爾德在地下絲絨休息時間，放一張傑佛遜飛船的早期唱片，盧就會受不了。丹尼說盧在嫉妒，盧說沒有，他不是嫉妒，他只是受不了他們的音樂）。

我們一直告訴比爾·葛拉罕，我們不想去舊金山，我們一心只想回紐約，這倒是真的⋯有

一些大雜誌登了文章談到新音樂，以地下絲絨為主，我們覺得，不趁這個機會好好享受我們的知名度，不是太傻了嗎。

在城堡等待期間，我的銀色枕頭也即將在拉辛恩尼加大道（La Cienega）上的菲盧斯藝廊展出——一屋子充了氦氣的銀色枕頭，介於天花板到地板之間，以各種不同高度飄浮著，牆角還放了一個綠色的貯氣罐。我喜歡讓所有枕頭都散開飄浮——剛好是地板到天花板一半的高度——然而它們卻老是往上彈，還有一些則發出嘶嘶聲躺在地板上，因為氦氣漏出來了。我們花了一整個下午，把釣魚鉛墜綁在它們身上，想讓它們移動，飄浮在中央，互相碰撞，但是沒辦法讓它們定定地待在半空中，因為總會有某隻枕頭在飄動，然後掀起連鎖反應。現場還有一張我的巨幅照片，銀色與黑色，掛在一面牆上，另一面牆上，則掛著一幅枕頭飄出紐約工廠窗外的黑白照片。

比爾·葛拉罕還在力邀我們月底去舊金山表演——他甚至親自南下洛杉磯遊說我們。

「我沒辦法付你們很多錢，但是我同樣信仰你們所做的美麗事物，」他熱情地說，一邊環視我們。

最後保羅終於被打敗了，說好吧，我們會去那裡，但是一等葛拉罕離開，每個人都在嘲笑那一套西海岸的辭令——我們不太習慣那種作風。「他是**當真**的嗎？」保羅大笑。「他真的以

為我們信仰這個？什麼『美麗事物』？」

那正是很多人不了解我們的地方。他們以為，我們很看重我們的信仰，事實上，我們從來

沒有——我們不是知識分子。

對於幽默感在六〇年代逐漸衰退，保羅怪罪於迷幻藥。他說，服用迷幻藥還能保有幽默感

的人，只有提摩西·李瑞[7]。

就某方面來說，他講得沒錯，因為當我們來到舊金山後，每當我們想和某人開開玩笑，他

們就會表現出一副「你竟敢開玩笑！」的樣子。每個人似乎都把宇宙級的大笑話看得這麼認真，

他們甚至不希望你說一些非宇宙級的小笑話。但是在另一方面，服用迷幻藥的孩子似乎非常快

樂，享受各種簡單事物，像是擁抱、親吻以及大自然。

在舊金山，是樂團與觀眾同樂，分享彼此的經驗，然而地下絲絨的表演風格卻是遠離觀

人——他們甚至會背對觀眾演唱！

總之，我們和當地格格不入，這是錯不了的。

「他們管這個叫燈光秀？」在傑佛遜飛船表演時，保羅看著舞台這麼說，他們的投影是從

裝著液體的玻璃器皿裡發出來的。「我寧願坐在自助洗衣店裡觀看乾衣機。」

比爾·葛拉罕和我們發生很多摩擦。主要是因為紐約和舊金山在態度上的差異。好玩的是，

葛拉罕做生意的方式其實是紐約式的——快速、大聲嚷嚷的那種運作者——但是他說的話，卻是舊金山花孩子（flower child）的那一套。結局終於來了，當時我們都站在費爾摩後台，觀看當地樂團上台演出。保羅還在繼續發表他對迷幻藥的輕蔑評論，他已經說了一整天——我看得出來，那些言論真的很令葛拉罕不快。

「他們為什麼不服用海洛因？」保羅建議，指一指台上的樂團。「那才是所有**優秀音樂家**服用的東西。」葛拉罕什麼也沒說，只是生悶氣。保羅曉得自己快把他氣瘋了，所以又繼續說道。「你知道，我想我贊成海洛因，因為如果你好好照顧自己，它不會影響你的身體。」他從口袋掏出一枚橘子，把它剝開，讓橘子皮散落在地板上。「服用海洛因，你永遠不會感冒——它在美國剛開始就是被用作治療普通感冒。」

保羅把所有他想得到可能讓葛拉罕的舊金山感性受到刺激的話，都說遍了，然而，最後卻是把橘子皮撒落在費爾摩地板上這件事——這倒是他無意識的動作——讓兩人攤牌。小事情卻很重要。葛拉罕瞪著地上的橘子皮，開始發火了。我不記得他確切的用詞，但他開始大吼大叫，大意是：

「你們這些噁心的紐約病菌！我們在這裡，忙著清潔所有東西，而你們帶著你們令人作嘔的腦袋和**鞭子**——！」大致就是這些話。

回家的飛機上，保羅尋思道，「你知道，關於舊金山和它的愛之子，有很多可批評之處。

當人們共同演出時，總是這麼地無趣。你必須保持**孤獨**，才能發展出所有癖性，才能讓一個人顯得很有意思。在舊金山，他們不但沒有像服藥時**應該要**像被放逐的人一樣，反而組織公社來用藥！然後他們變得越來越做作，把它捧成了宗教──接著他們又虛偽地說，某些藥物很好，

但是其他的不好⋯⋯」

「洛杉磯，我喜歡，」保羅繼續說道，「因為現代化得多──人與人保持隔離⋯⋯我不曉得這些嬉皮哪裡來的點子，想要在二十世紀『恢復元始部落狀態』。我的意思是，在紐約和洛杉磯，人們用藥，純粹是為了**感覺很好**，而且他們也承認這一點。在舊金山，他們把這事轉變成『**原因**』，而且是這麼地沉悶乏味⋯⋯對於貨真價實的紐約墮落，可以說的東西可多了。在舊金山待了一天之後，你就會明白它們是多麼地清新和不做作⋯⋯但是我真正祈求的是，昔日美好的酒精能夠盛大地捲土重來

⋯⋯」

在加州行之後，地下絲絨到芝加哥去演出──一家位於舊城區叫作「窮理查」（Poor Richard's）的俱樂部。當時妮可去西班牙的伊比薩島（Ibiza），盧也因為肝病住院，但是英格麗德・超級巨星有去，瑪麗・麥特也有去，安格斯・麥克萊斯（Angus MacLise）頂替盧的位置。這家俱樂部登了廣告要找舞者來「試驗」表演──那只是一個很好的噱頭，招引年輕人到舞池來。

窮理查位在一座老教堂裡，裡面很熱，我們從包廂放映電影及幻燈片。我們遇到兩個住在芝加哥市郊的孩子蘇珊‧派爾（Susan Pile）和艾德‧渥許（Ed Walsh），他們看過《時代》雜誌以及《新聞週刊》上關於伊迪和我的報導，也看過《時尚》雜誌刊登的許多寶貝珍的照片，我猜在他們看來，一定非常迷人──康寶濃湯罐頭和派對以及一炮而紅的想法等等。他們每件事都拚命學得盡可能像「紐約」一樣。

地下絲絨在那裡表演的每個晚上，艾德和蘇珊都有來，而且每天晚上他們的裝扮，都越來越銀色與精緻──錫箔做成的「鞭子」，鋁製服裝（帕拉佛納妮亞那時已經在芝加哥開了一間分店）。大家都以為芝是表演的一部分。「好棒啊，」艾德說。「我們成為芝加哥爆紅的明星──那正是我們幻想，如果我們能遇見安迪‧沃荷就會發生的事。」

在炎熱環境下，在一家沒有空調的芝加哥俱樂部，演出〈必然的塑膠爆發〉，滋味可不太好受，既然史丹利的家也沒有空調，保羅告訴史丹利，也就是屋主，我們要等到秋天氣候涼爽一點再租它。

那年夏天，工廠給我的感覺比以前還要奇怪。我愛它，我在這裡可以蓬勃發展，但是這裡的氣氛，完全難以捉摸──即使你就位於其中，你還是不曉得周圍在進行些什麼事。空氣並沒有真的在動。我會在屋角一坐就是幾個鐘頭，觀察大家進進出出或留下來，我一動不動，試著搞清楚全盤狀況，但是每件事物依舊是片段的；我從來就不知道，到底發生了什

麼事。我會坐在那裡傾聽每一個聲音：運貨電梯在電梯井裡移動的聲音，人們走進和走出電梯時柵欄開關的聲音，從樓下四十七街傳上來的車聲，放映機運轉的聲音，相機快門發出的咔嚓聲，雜誌書頁被翻動的聲音，某人劃火柴的聲音，彩色明膠片和銀紙片被電扇吹動的聲音，高中女生打字員每隔幾秒發出的敲鍵盤聲音，保羅將〈必然的塑膠爆發〉的報導剪下來時的剪刀聲，然後貼在剪貼簿上，比利暗房傳來的水流沖片聲音，計時器響起的聲音，吹風機的聲音，某人在修馬桶的聲音，男生在後屋性交的聲音，女生蓋上小粉盒與化妝箱的聲音。機械聲與人的聲音混合起來，讓每件事物都顯得很不真實，如果你聽到放映機在運轉，而你正好看著某人，你會覺得他們顯然也是電影的一部分。

我已經連續兩個夏季都是衝浪者的裝扮，藍色和白色的Ｔ恤。如果我沒有剛好在畫畫，大部分來找我的人剛開始甚至沒認出我，因為報紙上我的照片通常都是皮衣裝扮，穿著從格林威治村「皮衣人」那兒買來的皮衣。但現在是夏天──事實上，正是一匙愛（the Lovin' Spoonful）合唱團〈夏日城市〉（Summer in the City）裡的夏天──太熱了，不適合我的註冊商標裝扮。所以，就因為我看起來不符合人們的預期，他們往往沒注意到我。

某天下午，我看到一名高個子深色鬈髮的男子走出電梯，腋下挾著一個黃色大信封。他穿著一套從邦維泰勒百貨新開的皮爾卡登男士精品店裡買來的西裝。工廠裡的孩子們七倒八歪地在閱讀或發呆，保羅忙著弄放映機。沒有人停下手邊的事抬頭看一眼──從來沒有人會這麼做──於是，這人也不知道他應該找誰，所以就在四周到處逛逛，看看畫布、銀幕、黑膠唱片、

塑膠、破裂的牆壁。如果說工廠裡真有誰會「接待」人，那麼就是傑拉德了，但是他剛好出去

郵寄詩歌朗誦會的邀請函。這人直到走進工廠大約四分之三的位置，才看見我坐在我的角落

裡，驚得他差點跳起來——天氣這麼熱，我幾乎一個鐘頭都沒有移動一下。他把大信封遞給我。

原來是米高梅唱片公司的插畫部門送來的。

那年夏天我在製作《地下絲絨與妮可》（The Velvet Underground & Nico）這張專輯的封面，

最後它的封套變成一張香蕉貼紙，你如果把它剝開，就會露出下面肉色的香蕉（我原先想過要

設計整型外科系列作為它的封面，於是我派遣小弟喬伊和他一個朋友丹尼斯，去一家醫療用品

公司拿一些能解說整形手術的照片，像是隆鼻、隆乳、整臀等等——結果他們給我帶回來幾百

張照片！這年夏天，小弟喬伊是工廠的全職員工，每天早上十一點半會來我家接我上班。比起

秋天我們剛認識他的時候，他長高了好幾英寸，也減了大約二十磅的嬰兒肥）。

拿信封進來的這個人，介紹自己是尼爾森・李昂（Nelson Lyon），並向我們解釋，他去米

高梅做一些工作時（他曾經幫米高梅設計《齊瓦哥醫生》（Doctor Zhivago）專輯的封面，而那

張專輯剛得到葛萊美獎），碰巧聽到有人在叫信差送東西到工廠。尼爾森就主動表示願意幫他

們帶東西過來。「我想見見你，」那天他這樣告訴我。

幾年後，在他成為我的好朋友之後，他才詳細說明原委：「你們剛開始在史丹利的家演出

時，我就去過了，所以那天我當我來到工廠樓下，碰見傑拉德剛好出來，我就認出他了。他告訴

我說，『在第五樓』，然後我看看穿著一身黑皮衣的他，再看看這架電梯的籠子，不由地想說，

「天哪，就像是地獄的入口。」然後當我晃進來這個銀色場地，沒有一個人動一下，大家都這麼地酷。天知道，我可能是地方檢察官，或是《時代》雜誌記者，或是緝毒警察，都有可能──但是沒人在乎。然後我看到**你**坐在那邊，戴著你的深色墨鏡，一頭銀髮，你的嘴巴微微張開，融合在整個背景中……我沒辦法解釋清楚，但當時的工廠給人一種感覺……它處在歷史的十字路口；你想停留在那種氛圍中，並成為它的一部分，然而你甚至不知道它是什麼。但是你知道，你越是把自己投進去，它就變得越是神祕。」

七月的某天，蘇珊·派爾來到工廠。那是她頭一次來紐約，她剛剛去上城的晨邊高地（Morningside Hieghts）參觀哥倫比亞大學的巴納德學院（Barnard），九月她將進入那家學校。接下來，她要繼續她的行程，去參加新港民謠音樂節，因為謠傳狄倫那年會再去。

「你的意思是，」我對她說，「你這樣一路從芝加哥趕到羅德島，就只是為了要去看巴布·狄倫？」

她大笑。「不對。是**有可能**看到他。」

保羅剛好走過來，聽見這話，不禁咕噥了幾聲，搖搖頭。

蘇珊告訴我們，在地下絲絨於芝加哥演出後，緊接著，傑佛遜飛船也去了，那是他們第一次在舊金山以外的地方巡演，然後另一個新樂團──「大哥控股公司樂團」（Big Brother and the Holding Company）也在威爾斯街（Wells Street）上演出。

「你看起來真時髦，」我對她說。她穿著貝絲‧強生（Betsey Johnson）設計的格子花紋迷你洋裝，低圓領和極寬大的袖子。她打開手提箱，拉出一件小小的銀色洋裝，又一件貝絲‧強生的衣服，然後說事實上，大哥控股公司樂團新來的女歌手——一個名叫珍妮絲‧賈普林[8]的女生——完全沒有表演行頭可穿，所以她就把這件銀色洋裝借給她，讓她穿上台表演。蘇珊說，她和艾德都很喜歡大哥控股公司樂團，每晚都去看他們表演，就像當初看地下絲絨一樣。

當人們沒有固定工作時間，就會開始搜尋一些個人問題來擔憂，要是找不出任何問題，那麼他們就會編造一些出來。當這些人服用了藥物，他們一天可以做出多達二十場鬧劇。不論他們的問題有多小，總是可以鬧很大——他們要是認為某人偷了他們的洗衣店領衣單，氣憤的程度，就像是男友沒回家一樣。事實上，甚至更生氣。

就在那段期間，每件事都變得非常複雜，因為自由性愛和雙性戀開始流行，大家認為，人不應該再有吃醋的行為，因此當兩個人都與同一個第三者發生性關係時，兩人之間的討論，剛開始都非常冷靜和不涉及個人，但是，後來總是演變成兩人聯手嚴厲批判那位第三者。於是，許多羅曼史的神祕感就這樣消失了，換成鬧劇登場。

我們會在公園或街邊咖啡座一待就幾個小時，然後我會聆聽大家討論一些抽象的東西，例如某個新人是否夠「確定」能成為超級巨星，或是另一個人是否太過「自私」或是「自我毀滅」。人們可以為這麼多東西想出這麼多的解釋，真是令我入迷，但是話說回來，你永遠不能

確定你是在和那個人打交道，還是在和他們當時服用的藥物打交道。情況會變得非常多疑和神經兮兮，而且往往開頭很單純，像是：「他在借褲子的時候，**曉得自己有陰蝨嗎？**」

這年夏天，很多人都住在（或說「待在」，因為似乎再也沒有人「住」在任何地方了）上西城──像是艾瑞克和他女友海瑟，以及隆尼，還有小辣椒（Pepper），在我們幾部電影裡有出現過的一個南方女孩──尤其是百老匯和西中央公園大道（也就是第八大道）之間。我從來不清楚誰和誰住在一起，那邊就像一個迴路。而且很多人都待在西二十三街的雀爾喜旅館（Chelsea Hotel），一整群我們的朋友。布莉姬發誓，她回自己房間的次數不會超過一週一次──其他時間都在旅館內串門子，從一間房串到另一間房。

蘇珊・柏頓利（Susan Bottomly）是城裡最新的當紅女郎。她後來以「國際絲絨」的名號著稱，幫我們演了一些電影。她只有十七歲，是一名個子很高的褐髮女子，極為美麗。當我回想我們認識的那群美女，我發現，她們全都擁有獨特的昂首以及移動手臂的姿勢。有些女郎和蘇珊一樣漂亮，但是蘇珊的動作讓她格外美麗。到處都有人在打聽，「她是誰？」蘇珊的爸爸是波士頓的地院檢察官。她家很富有，幫她支付雀爾喜旅館錢，還給她一些津貼。她總是擁有最貴的化妝品和最新的衣服。同時她還有一副少見的好身材，能讓許多衣服呈現出最好的樣貌，比如說帕高・拉巴納用塑膠片做出來的洋裝，或是那種短小的黑色「迪斯可

裝」。加上她那根長長脖子，她能把新式的大耳環，戴出一股別人沒有的韻味。

蘇珊會花好幾個小時來試用最新的化妝品，一次又一次地塗抹睫毛膏，慢慢地，慢慢地，用三種不同的棕色眼影來描眼睛，用那些從舞台化妝品店買來的粗大黑貂毫筆，把胭脂往上、往外抹，描她的嘴唇，然後修正。觀看像蘇珊·柏頓利這樣五官完美、飽滿、精緻的美人兒，幫自己的臉上妝，就好像觀看一尊美麗的雕像幫自己上漆一樣。

蘇珊剛到紐約時，傑拉德和她在雀爾喜旅館同住了好幾個月，那段期間，他一直在寫關於她的詩或是要送她的詩。她父母不太滿意她的新「生涯」——在紐約市當模特兒——後來當她登上《君子》（Esquire）雜誌的封面：窩在一個垃圾桶裡（「今日的女孩，十八歲就完結了」），她說，他們真的氣壞了。但是他們仍然資助她，而她也繼續資助她的一群朋友。工廠有一個典型的場景：蘇珊在寫一封信央求父親多寄一點錢來，寫完後，把信交給傑拉德。然後傑拉德會把信收進他新近開始使用的公事包裡。接著他會帶著這封信到紐約中央車站的郵局——信放在公事包裡，非常公事公辦的模樣——以快遞郵寄到波士頓。不過，到了那年夏天結束時，蘇珊又多收容了一名室友，一個來自劍橋的尖刻人物，他在臀部別了一個徽章，寫著「艦隊入港了」（The Fleet's In）。傑拉德經常忿恨地抱怨說，這個「新分子」無所不用其極地想要拆散他和蘇珊。到了秋天，蘇珊開始和另一個年齡比較相近的人交往，大衛·柯洛蘭德（David Croland），而傑拉德在幾次失敗後，也交上了美麗的時裝模特兒貝妮妮德塔·巴齊尼（Benedetta Barzini），她的爸爸是《義大利人》（The Italians）的作者盧吉·巴齊尼（Luigi Barzini）。於是，

這時候傑拉德寫的詩都變成送給**她**或是關於**她**的了。

八月底，泰格‧摩斯在麥迪遜大道靠上城的地方，新開了一家精品店，取名「小小」（Teeny Weeny）。她的路線是只賣人工材質的衣物，像是塑膠、麥拉（Mylar，聚酯薄膜）、金屬亮片。店裡的牆壁貼滿了鏡磚。我只要一看到像這樣的鏡子碎片，就會接收到箇中的暗示：安非他命就在不遠處──每個吸安者的公寓，總是有一些破鏡子、煙燻過的、有缺口的、斷裂的、諸如此類──就像工廠裡一樣。而泰格確實吸食很多安非他命。她老是誇口，「我就是活生生的證明，安非他命**不會害死人**。」

過後不久，泰格獲得某家大公司的支持，幫他們設計一個睡衣和睡袍系列，為開展這條線，她在西五十七街的亨利哈德遜泳池（Henry Hudson Baths），舉辦了一場盛大的派對，有點像是「偶發藝術」。在泳池周圍的服裝秀，走上跳板的模特兒，有時候會真的跳水，有時候只是轉個身再走回去。就像我說的，泰格讓偶發藝術帶著普普風，把它們從藝術轉變成大派對。她穿著銀色牛仔褲，戴著大太陽眼鏡，四處穿梭，自己也玩得很開心。有些人喝得太醉了，穿著衣服就往池裡跳，不久之後又試圖潛到池底，因為皮夾之類的東西從口袋滑落出來。

我在泰格的舊精品服飾店，位於東五十八街魯本餐廳（Reuben's Restaurant）樓上的「萬花筒」，拍了幾段泰格的影片，她在這裡有六名女裁縫師幫她工作，周圍還擺了幾百罐的珠子和亮片。在這之前，她在六十三街靠近麥迪遜大道的一間房子裡賣衣服。那段期間，她做的是非

常昂貴、時髦、絲綢的、金銀錦緞類型的衣服，是針對喜愛精美鄉村風格洋裝的婦女所設計的，有時略微過度華麗，那類服飾的襯裡都是手工縫製，甚至比洋裝本身還精緻。然後泰格出國去英格蘭，等她回來後，就改走塑膠材料，開始用浴簾來製作衣服。最後她接管了百老匯上的獵豹精品服飾店，該店就位在一家俱樂部門口——它的營業時間和獵豹一樣晚，客人在去跳舞之前，可以先進來買件新迪斯可服裝。

泰格設計了一件很有名的洋裝，前面寫著「愛」，背後寫著「恨」。而且她還做了一些會在舞池裡發光的衣服，但是它們很容易發生技術方面的問題——像是燈泡不亮，或是電池關不上之類的。女士們原本就得應付一些老問題，像是襯裙露出來了，或是胸罩的肩帶滑落等等，但是現在又有了很多全新的問題。

我聽過有人說，「泰格‧摩斯是個騙子。」嗯，她當然是嘍，但她是一個**貨真價實的**騙子。她對報紙編造過的身世，比我還多。沒有人知道她的來歷，真的，但是誰在乎？她很有創意，而且她向很多人示範了該如何享樂。

我們在一場派對上認識大衛‧柯洛蘭德，那是帕拉佛納妮亞精品店為他所設計的大耳環舉辦的派對。和很多其他珠寶服裝的設計師一樣，他和帕拉佛納妮亞簽有合約，該公司現在就像是一家小百貨店，全美各城市鄉鎮都有分店，從洛杉磯開到華盛頓特區。這些衣服看起來都很棒，而且店裡所有的東西在幾個星期內，幾乎都會風行，所以它們稱得上是真正的普普。比如

說，我們認識一個叫作芭芭拉・侯茲（Barbara Hodes）的設計師，用手工幫帕拉佛納妮亞編織衣服，它們看起來極為迷人，但是如果女生不小心讓衣服鈎到釘子或碎片，它們就會整個解體。帕拉佛納妮亞成為一家大量製造的精品服飾店，這裡頭感覺很矛盾——現在如果你要幫它們設計衣服，你得有能力製造出很多你所設計的款式，數量必須足夠送往全國各家分店。大眾希望自己的裝扮不像一個墨守成規的人，所以意思就是，必須大量製造這種「不墨守成規」。

在大衛的派對上，我和蘇珊・柏頓利站在一起。她指出大衛給她的劍橋室友看，還叫他去「把他弄過來」。我的俱樂部（Il Mio）的枝形吊燈很低，大衛做的第一件事就是摘下兩片連著鍊條的水晶墜子，當場把它們做成一對漂亮的耳環送給蘇珊。（「我們當時真是一群賊呀，」大衛有一次對我說，「還記得你每次都順手牽走亞瑟的大酒杯嗎？」）離開我的俱樂部後，我們步行到第五大道一間公寓，參加另一場派對，蘇珊和大衛把自己反鎖在洗手間裡。等他們終於出來時，門外一堆人在尖叫，問他們在裡頭幹什麼，蘇珊說「在打炮」。

結果她和大衛同居了兩年。大衛決定那副水晶耳環太漂亮了，要把它們納入他為帕拉佛納妮亞所設計的產品中，於是幾個月後，我的俱樂部的枝形吊燈就變成光禿禿的了。

幾天後，我們北上鱈魚角的普羅溫斯頓，地下絲絨要到那兒的克萊斯勒博物館（Chrysler Museum）演出。我們這群穿著銀色錦緞、皮衣的紐約客，和那群皮膚曬得黝黑、一臉健康相的麻州年輕人，顯得格格不入。當我們這群人——蘇珊・柏頓利、大衛、傑拉德、隆尼、瑪麗・

麥特、艾瑞克、保羅、盧、約翰、斯特林、莫琳以及巡演經理費森（Faison）——趴在海灘上時，看起來就像是沙灘上一塊被漂白劑洗過的大白點，一群蒼白的紐約人身體，位在一片盛夏的黝黑肌膚之中。傑拉德穿著他的皮革比基尼，一副很有自信能讓人欲火中燒的樣子，然而那邊的人似乎都更迷戀波士頓—愛爾蘭型的長相。

想當然耳，吸安客們快要急瘋了，因為他們的安非他命幾乎用光了，於是他們走在普羅溫斯頓的街上，手捂著耳朵彷彿有重聽似地，一邊說「安？安？」企圖買貨。地下絲絨表演那天晚上，警察突襲秀場——有人密報，當天下午，地下絲絨把當地一家手工藝品店裡大部分皮革編織帶和皮鞭都偷走了，好用來表演。當警察走進來時，瑪麗正在把艾瑞克綑綁在一根柱子上，然後繞著他做出性虐待的皮鞭舞。警方先把皮鞭給沒收了，接著幫艾瑞克鬆綁，以便將綑他的繩子一併沒收。

我們所租的房子經過幾天後，變得非常噁心，因為屋裡的馬桶全都堵塞了——地下絲絨似乎不管去哪兒，馬桶都會堵塞——於是他們開始用手從馬桶裡挖屎，再扔出窗外。我聽說過他們有這種習慣，但是你不會真心相信這種傳聞，直到親眼目睹人們滿手滴著屎屎跑過你身邊，還一邊大笑。

我記得走在靠海灘的街上時，抬頭看到艾瑞克，身穿泳裝以及繫鞋帶的黑色高筒靴，在一個沒有圍欄的陽台上，做出用腳尖旋轉的舞蹈動作，那裡離地有二十英尺高。稍後，在一家雜貨店裡，他說動櫃台的一個孩子，拿一條萬寶路香菸和他交換一張有我簽名的康寶濃湯罐頭。

我在結帳櫃台那兒簽了名，把罐頭給他，然後他就給了艾瑞克一條菸。

大衛和蘇珊一度和我們失聯，決定搬到一家旅館去住。「蘇珊有錢和支票本，」他在好久以後告訴我，「於是我們必須把名字簽成『柏頓利先生與太太』，而那個，」他笑起來，「就是整個問題的開端。」當我問他是什麼意思，他微笑說道，「哦，別裝了，你還記得我那時有多可笑吧，整天跟著蘇珊去給她所有的模特兒工作，幫她提作品集，心裡巴望著某人會指一指我說，『啊，為什麼不把你也拍進這張照片裡？』那時我想當模特兒，但我不曉得，我真正想當的是一名**女性模特兒！**」

當時還沒有太多年輕、新風格的男性模特兒。男性模特兒還不成氣候，直到第二年，突然之間新男士路線隨處可見。但是在六六年，男生在照片裡，就只是雄起起地站著，有點像是要引爆女孩，並流露出他們對女模很著迷的樣子。

那年夏天，我們一直在拍許多簡短的室內場景，日後集成電影《雀爾喜女郎》，用上我們身邊所有的人。他們很多人都待在雀爾喜旅館，因為我們花了很多時間在那裡。通常我們會在樓下的艾爾吉訶德餐廳（El Quixote Resturant）吃晚餐和喝水果酒，大家各自來來去去，從他們的房間或別人的房間出來。我想到的主意是，藉由串連這些片段，把這群人的生命碎屑給整合起來，就好像他們是住在同家旅館裡不同的房間中。我們並非所有場景都在雀爾喜旅館拍攝；有些場景在西三街地下絲絨的住處，有些在其他友人的公寓，有些在工廠——但是我們的

想法是，他們都是住在附近而且可能待在同一家旅館的人物。

每個人都直接做他們例行的事——也就是在攝影機前做自己（或是做慣常的事，這兩者幾乎是一樣的）。有一次我聽到艾瑞克告訴某人，我怎麼指導他的第一場戲。「安迪只是叫我講述自己的生平，然而在某個時間點，脫掉我的衣服。」思索了幾秒鐘後，他接著說，「而從那以後，我都是這樣做。」他們的生活成為我電影的一部分，當然啦，這些電影也成為他們生活的一部分；他們如此投入，沒多久，你根本無法區分這兩者，你分不出其中的差別——有時候他們自己也霧煞煞。在拍攝《雀爾喜女郎》期間，當昂丁在他當教宗那一場戲裡掌摑小辣椒時，因為太真實了，我很難受，必須離開那個房間——但是離開前，我先確定攝影機保持在開機狀態。這對我來說是新的經驗。在這之前，每當有人在拍攝時變得太過暴力，我就會把攝影機關掉，叫他們停止，因為我很討厭看見身體暴力，當然，除非雙方都很喜歡這種方式。但是這一次，我決定把它完全收錄在影片中，即使我還是得離開房間。

可憐的馬里歐·蒙特茲，在他的場景中，情感真的受到傷害了，在那場戲裡，他發現兩個男孩同床，於是便為他們唱出《他們說陷入情網真美妙》（They Say That Falling in Love Is Wonderful）。原本他應該要留在房間，和他們相處十分鐘，但是床上那兩個男生對他罵得太過火，他在六分鐘的時候，就跑出來了，不論我們怎麼勸，都不肯回去。我不斷指導他，我說，「馬里歐，你非常棒。快點回去——就假裝你忘了什麼東西，不要讓他們搶了你的戲，沒有你，不夠精采」之類的話。但他就是不肯，他太生氣了。

傑克‧史密斯經常說，馬里歐是他最欣賞的地下電影演員，因為他能立即抓住觀眾的同情。這話一點不假。他生活在持續的恐懼之中，害怕他的家人或是他在公職場所認識的人會發現他穿女裝。他告訴我說，每天晚上他都要在下東城的小公寓裡祈禱，為自己、為父母，也為所有他喜愛的已過世名人，像是琳達‧達內爾（Linda Darnell），詹姆士‧狄恩（James Dean），伊蓮娜‧羅斯福（Eleanor Roosevelt）以及桃樂西‧丹鐸9。

馬里歐具有喜劇演員典型的組合，一方面看似愚癡，但是又有能力在最完美的時機，說出適當的話；就在你以為你在嘲笑他的當兒，他回頭反將你一軍（很多超級巨星都有這種難得的特質）。

布莉姬在《雀爾喜女郎》裡，扮演女爵。她因為太入戲，開始認同自己真的是一個大毒販：她拿著一支髒兮兮的注射器，戳進英格麗德的屁股上（女爵不可能做得比她更精采了）。然後在我們拍片時，她真的拿起電話打給許多人（那些人完全不知道他們成為她電影中的一部分），告訴他們，她在賣哪些藥。她是這麼地逼真，老是在偷聽的旅館接線生竟然打電話報警。我們還在拍攝時，警察就跑進房間來，他們搜索每個人，但是總共只搜到兩粒甲基苯丙胺藥丸。但還是一樣，人們看過布莉姬在電影裡的模樣後，都很怕她，就像他們怕女爵一樣。

九月底，當惠特尼美術館於七十五街和麥迪遜大道口的新大樓開幕時，我們全都飛往波士頓，參加我的一場作品展。

在我的開幕式中途，大衛·柯洛蘭德突然指著遠處一面牆說，「你看！安迪！那裡有一幅

畫不是你畫的！」他很氣憤。

「在哪？」我問，心裡知道這是不可能的事，但很好奇，想看看是哪張畫被他認為是我

畫的。

「在那邊。」他指向一張「自己動手畫」系列，那是我在六二年的作品。「那張非常醜的

數字油畫。」

大衛是這麼年輕，他錯過了我的前半段畫家生涯，因此他完全不曉得，他正在侮辱我的一

幅作品——他覺得那是館長的失誤！

我只能咕噥地說，「喔。真瘋狂。那個怎麼會跑到這裡來？」我的意思是，有時候你會看

著你以前做過的某件作品，然後自己也覺得奇怪——「**那個東西怎麼會跑到這裡來……？**」

地下絲絨在開幕式上瘋狂地表演完之後，我們一群大約二十個人，殺進一家小老太太聚集

的波士頓茶餐廳。每個人都以為，我到這家餐廳是為了開玩笑，但事實上，這些才是我真正最喜

歡的餐廳——就像修瑞福連鎖餐廳（Schrafft's）一樣。

那年秋天當保羅想回去租史丹利的家時，史丹利說很抱歉，已經租出去了。那裡被艾爾·

葛羅斯曼和查理·羅斯柴爾德租下，開了一家「氣球農莊」（Balloon Farm），但還是邀請地

下絲絨去那裡表演——位在樓上——而他們也真的去了，因為他們在那段期間反正也沒有其他

事可做。所以即便它不再是我們的地方，可是大部分人都以為它是春天那場〈必然的塑膠爆發〉的延續。

那兒的地下室有一個酒吧，有一台自動點唱機，由保羅斷斷續續地負責經營到次年春天，並收取入場券。

妮可和盧爆發了一場爭執。（「我受夠了那套誇張的鬼扯，」他說。「沒錯，她在高反差的黑白相片裡很好看，但是我**受夠了**。」）他說他絕對不會再讓她和他們一起唱歌，此外，他也絕對不再為她伴奏了。（這正是當時碰到的一個大問題——到底是她與他們一起唱歌，還是他們在為她伴奏？）盧把她的歌曲的音樂部分，錄成一卷卡帶，當作離別禮物送給她。然後她就到樓下的酒吧擔任女歌手，試著操作一台小小的錄音機。但是，看著這名高大美麗的女子在唱歌時，音樂來自這麼一個廉價的小錄音帶，那場面真是令人難過，而且在更換曲子的時候，眼淚會從她的臉上落下來，因為她老是記不得，怎樣操作那些小按鈕。於是保羅試著幫她，他甚至去賄賂其他吉他手，像是提姆・巴克利（Tim Buckley）、傑克森・布朗恩（Jackson Browne）、史帝夫・努南（Steve Noonan）、傑克・艾略特（Jack Elliot）、提姆・哈汀（Tim Hardin），承諾只要他們在妮可唱歌時，幫她伴奏一下，就讓他們單獨表演一節（傑克森・布朗恩和提姆・哈汀跟她搭配得最好，後來妮可在出第一張個人專輯《雀爾喜女郎》時，也收錄了他們的幾首歌，那張專輯在六七年七月發表。但是，每個人都想當明星，沒有人真正願意陪襯別人，所以妮可的問題還是沒解決。直到約翰・凱爾在六八年買了一台小風琴給她，她也學

會如何彈奏）。我們在她唱歌時，反覆放映一段男子跳傘的八毫米短片，投射在她背後，有時

候我們會播放《吻》。

當時已經到工廠來當差的蘇珊·派爾，會到史丹利的家來，在第一節表演時，照顧妮可四

歲大的兒子阿里（Ari），然後再把他帶到保羅的公寓去，就在幾條街區外，位於第十街和第

二大道的地方。她會趁機拿他來練習法文。他是個非常漂亮的小孩，而且會說一些好奇怪的東

西，像是「我要丟熱的雪球」。

那年九月，提摩西·李瑞博士在下城那家很大的「鄉村戲院」（Village Theater）——它後

來變成「費爾摩東」（Fillmore East）——有一場大秀，他們稱之為「慶典」（Celebrations），

是為了「心靈發現同盟」（League for Spiritual Discovery），簡稱LSD。他們的想法是，要透

過多媒體，讓大家預先了解，服用迷幻藥之後的幻遊是什麼樣子。李瑞總是能找到像李羅伊·

瓊斯（LeRoi Jones），馬克·蘭恩（Mark Lane）以及艾倫·金斯堡這樣的人物，與他同台演出。

這些表演的內容，都是如此地甜美和天真——他們會告訴你，你在計畫LSD之旅時，應該要

像是在籌畫真正的旅行那般細心，例如，為你的幻遊預備特殊的音樂來播放，以及特別的畫作

來觀看——否則，李瑞說，就會像是「藥物濫用了」。整場秀，保羅都笑個不停，他說，「老

天爺，李瑞博士真是太精采了!好一場藥物大秀！」

李瑞站上台，只見這位風度翩翩、相貌英俊的愛爾蘭人告訴聽眾，「上帝不是用文字思考

的，你們瞧——他是用視覺影像來思考的，就像——」然後他往背後一指，一堆抽象的幻燈片

突然被投射在舞台上，「這些！」

保羅興奮起來。「你看！」他說。「他整個照抄了我們的《必然的塑膠爆發》秀！哇，他

真是太厲害了。但是你知道嗎，這樣子最好，因為現在藥物變得這麼商業化，它們註定要完蛋

了。我跟你保證，不出三個月，藥物會完全絕跡——看看它們現在就已經是個大笑話了。」（在

接下來那些藥物充斥的年代，保羅多次承認，「那個預測，真是我最離譜的一次。」）

那年秋天，聽李瑞的「慶典」演出，就好像在上一堂迷幻藥的入門課程。到了次年夏天，

你如果站在第六街和第二大道交叉口，走過你身邊的孩子，兩個就有一個正處於迷幻藥的幻遊

狀態，另外那個孩子則是百分之九十都處於服用其他藥物而亢奮的狀態。

《雀爾喜女郎》這部電影果然讓所有人都坐起身，注意到我們在片中的所作所為（很多時

候，那代表他們還站起身，並走了出去）。在那之前，對我們的電影，一般看法多半是我們的

手法「很藝術」，或是「很坎普」，或者就只是「無聊」。但是在《雀爾

喜女郎》之後，**墮落、令人不安、同性戀、吸毒者、裸體和真實**之類的字眼，開始經常與我們

的電影連在一起。

（人們對於那部電影反應很強烈。有一次在聯合國的一場派對上，一名很和氣的老太太來

和我說話，我們寒暄了一陣子之後，她表示非常想看《雀爾喜女郎》。我告訴她，那部電影已

經沒在演了，但是我可以讓她看一些我們較新的電影，它們比較容易找到地方放映。她說不，她只想看《雀爾喜女郎》，因為她女兒在一看完它之後，便跳到一輛火車前面。我不知道還能跟她說什麼。）

我們在四十一街電影工作者公司的電影中心首映這部電影。它共有八小時，但是因為我們同時放映兩盤帶子在一個分割的銀幕上，所以時間長度只有一半。它有一部分是彩色，但大部分都是黑白。

我們得到一些慣例支持我們的影評，來自一些常寫地下電影影評的作者。但是後來，傑克．柯羅爾（Jack Kroll）在《新聞週刊》上寫了一篇很長、很精采的評論，讓好多人都想要看它，我們不得不換一家更大的戲院，我們換到西五十七街的喜相逢戲院（Cinema Rendezvous）。接下來，鮑斯雷．克洛瑟（Bosley Crowther）幫《紐約時報》寫了一篇很蠢的影評（其實就是在訓斥）：「現在是時候了，我們要對安迪・沃荷和他那幫地下的朋友搖晃手指，禮貌但堅決地告訴他們，他們推動狂放不羈得太超過了。只要（他們）繼續窩在格林威治村或四十二街以南的地方，那還沒什麼關係……但是，現在他們的地下電影已經浮到西五十七街的表面了，而且佔據了一家有紅地毯的戲院……現在時候到了，對於他們那些過於前衛的惡作劇，寬容的大人們不應該再只是眨眨眼了……」

如果有誰想知道，六六年夏天於紐約和我們在一起的日子像什麼樣，我只能說一句去看《雀爾喜女郎》吧。我每次看的時候，內心深處都有一股感覺，彷彿我又回到那個時候。在某

些局外人眼裡，它看起來可能像是一部恐怖片──「地獄隔間」──但是對我們來說，它更像是一個安慰──畢竟，我們這群人深深了解彼此的問題所在。

那年九月，我們開始經常去一棟兩層樓的酒吧和餐廳，地點在南公園大道通往聯合廣場的地方，是米奇·拉斯金（Mickey Ruskin）在六五年底開的店。店名叫作「馬克斯的堪薩斯城」，它後來變成大夥每天最後的一個聚會點。就米奇開過的餐廳來說，馬克斯算是最靠近上城的一家了。他曾經在東七街開過一家叫作「雙叟」（Deux Mégots）的店，後來變成「矛盾」（Paradox），另外他還開過「第九層」（Ninth Circle）一家位在格林威治村的酒吧，格局就像馬克斯後來的樣子，然後還有一家位於 B 大道的酒吧叫作「阿內克斯」（Annex）。米奇一向喜歡下城的藝術氣氛──他在雙叟舉辦了詩歌朗讀──現在，畫家和詩人都開始往馬克斯跑。基本上，藝術家多半圍在酒吧邊，年輕人則多半待在後面房間。

馬克斯的堪薩斯城，正是六〇年代紐約市普普藝術和普普生活相結合的地方──新潮的青少年與雕刻家，搖滾歌星與來自聖馬可廣場的詩人，好萊塢明星來察看地下電影演員是怎麼回事，服飾精品店老闆和模特兒，現代舞者和阿哥哥舞者──所有人都往馬克斯跑，所有事在這裡都變得很均質化了。

賴瑞·里弗斯有一次對我說，「我常自問，『酒吧到底是什麼？』它是一個賣酒的地方，

通常很暗，你能去那裡進行某種社交。它不是晚宴。它不是舞會。它不是開幕式。你以某種特定的方式穿梭其間，經過一段時間，你開始認得一些，也開始認得你的面孔。你和其中某些人可能之前就打過交道，那麼你摸熟這個地方的方式，又會有所不同。」

一天晚上，賴瑞走進馬克斯，我剛好在裡面。那天下午，法蘭克·奧哈拉埋在長島的斯普林斯（Springs），傑克森·波洛克的墓地就在遠處，藝術圈裡半數的人都去參加葬禮了。賴瑞拿著酒到我這桌坐下。他氣色很差。他和法蘭克一直很要好。在法蘭克被車撞了之後，他們把他送到最近的一家醫院，賴瑞告訴我，那裡的醫生沒有發現他有內出血，直到第二天早上，但那時他已經失血超過八小時了。法蘭克最要好的朋友——賴瑞、肯尼斯·科赫和喬·勒蘇爾（Joe LeSueur）和比爾·德·庫寧，都接到通知趕往醫院，德·庫寧和賴瑞一起進病房探視他。

「他還以為自己在一場雞尾酒會裡，」賴瑞說。「那場談話跟做夢一樣。三小時後他就走了。」

我今天在葬禮上說了這段演講——我真的是含著淚在講。我只是想描述法蘭克那天下午的樣子，他身上的傷痕，縫線痕跡，進出他身體的管子。但是我沒有講完，因為大家都在尖叫要我閉嘴……」賴瑞直搖頭。在我聽來那是一段非常普普風的悼詞——只是表面的東西。當我去世時，這正正是我希望人們為我做的。但是很顯然地，那個春天的下午聚集在斯普林斯的人們不想讓死亡被普普化。

「我很自私，我知道，」賴瑞說，「但是我腦子裡只想到，再也不會有人像法蘭克那樣喜愛我的作品了。就像肯尼斯的那首詩——〈他喜愛我的作品〉（He Likes My Work）。」

一想到，你如果被送錯醫院，或是送對醫院但碰上錯的醫生，你就有可能送命，真是可怕。

在我聽來，法蘭克原本可以不死的，要是他們及時發現他有內出血的話。

我也認識法蘭克。他個子小小的，總是穿網球鞋，而且他說起話來有點像楚門·柯波帝（Truman Capote），而且雖然他是愛爾蘭人，卻有一張羅馬元老的面孔。他會說一些像是下面這樣的話，「聽著，賽西，不要只因為你把我們全都變成了豬，就以為我們會忘記你還是我們的皇后！」

我開始常往馬克斯跑。米奇是一個藝術迷，所以我給他一張畫，然後他給了我們一些消費額度，我們這群人裡的每位的晚餐都可以簽帳，直到額度用完。這真是一個令人愉快的安排。

馬克斯的後屋，點著丹·佛雷文（Dan Flavin）的紅色燈光作品，後來變成每個人每晚最後都會去的地方。在所有派對結束後，所有酒吧和迪斯可舞廳打烊後，你會到馬克斯那裡和每個人碰面──好像回家一樣，只是更為美妙。

馬克斯成為所有時尚變化的展示場，而那些原本發生在藝展開幕式及秀場：於是，人們不再去藝展開幕式亮出他們的新面貌──他們乾脆跳過所有準備步驟，直接到馬克斯來。時尚，不再是你到某個地方所穿的衣物；它成為你去某個地方的完整理由。事件本身是可以選擇的──馬克斯展現出彷彿時尚藝廊的功能，就是一個證明。年輕人會擠在馬克斯隔壁銀行的夜間存款機的監視鏡前（「進馬克斯之前的最後一面鏡子」），檢查自己的儀容，準備迎接從前

門開始的那一大段路，然後經過吧台，經過中段鋪著流蘇桌巾的桌子，最後進入後間的夜店。

在馬克斯，我開始遇到真正年輕的孩子，他們早就輟學了，而且已經在街頭闖蕩好幾年——看起來很剽悍、美麗的小女孩，化著完美的妝，穿著很好的衣服，後來你才發現她們只有十五歲，但是已經生小孩了。這些孩子真的很懂得打扮，不知怎的，她們對時尚就是有一股本能。

他們是我之前很少接觸的一種小孩，雖然沒受什麼教育，不像波士頓或聖雷莫那些人，但是他們有一股喜劇般的敏銳——我的意思是說，他們絕對曉得該怎樣嘲弄人，站到椅子上，尖叫辱罵。例如，假使傑拉德裝扮時毫地走進來，而且還帶著一副嚴肅的羅馬男神般的表情，那種人們自覺非常漂亮時所露出的表情，其中一個馬克斯小女孩（她們被稱作雙笨胎）就會跳上桌子，假裝快要昏厥的樣子，「啊，我的天，是阿波羅！啊，阿波羅，你今晚能和我坐在一起嗎？」

我沒法判斷這些孩子是聰慧但瘋狂，還是愚蠢但具有喜劇和服裝方面的天分。想看出他們的問題出在缺乏智能還是缺乏理智，是不可能的。

伊迪和蘇珊變成好朋友，雖說蘇珊年輕了五歲。她們是在六六年深冬於紐約認識的——這兩名富裕、美麗的女孩都出身新英格蘭世家。

十月的某天下午，大衛·柯洛蘭德來工廠串門子，那時我們正在東家長、西家短，於是我就問他對伊迪的看法。他沉默了幾秒鐘，然後小心翼翼地說，「嗯，她對於剛認識的人非常缺乏信心……」然後他突然開始大笑，笑自己剛才說的話聽起來有多假。「我在說什麼鬼？她是

個勢利眼。一個**大勢利眼！**我最初認識她，是在『**亞瑟**』那幾個晚上，其中有一晚，我突然注意到她的大耳環——半月加上眾星——我問她，能不能把耳環借給蘇珊幾小時。她立刻動手將耳環摘下，交給我。然後她說，『**我要把這耳環送給蘇珊。但是以後再別問我借任何東西給任何人。**』」大衛一邊回想，一邊微笑。「她是個竊盜狂，完全藏不住。只要她到過你家，在她離開後，你絕對會發現有東西搞丟……」

和大衛談話後幾天，伊迪在她東六十三街公寓裡老是點著的蠟燭，在半夜引起一場火災，她立刻被送往雷諾克斯山醫院（Lenox Hill Hospital），治療手臂和背部及腿的燒傷。我曾見過伊迪點蠟燭，而且看她那副漫不經心的樣子，顯然是一個很危險的慣常動作。我告訴她不應該那樣做，但是她當然不會聽——她總是愛做什麼，就做什麼。

那年秋天，在工廠勞動了整天之後，我們通常會去我的俱樂部，然後去昂丁舞廳，最後則是到亞瑟。

一個叫作「德魯伊」（Druids）的樂團，已經在昂丁演出了幾個月。吉米·詹姆士（Jimi James）——當時他還沒有改名為罕醉克斯10——會帶著吉他，坐在觀眾席裡，然後請問他們，可不可以和他們一起演奏，他們會說當然可以。他有一頭短髮和十分美麗的衣服：黑色長褲配白色絲襯衫。這時的他，還沒有去英國，然後以「吉米·罕醉克斯體驗樂團」（Jimi Hendrix Experience）的身分回來，那時距離他在蒙特利音樂節上演出，以及綁頭帶、撥弦吉他，都要

更早。但是他已經會用腳彈吉他了。他是一個非常好的人，說話輕柔。某天晚上，他告訴我他來自華盛頓州西雅圖，而且當他講到那兒有多漂亮，那裡的水和空氣如何地好，他似乎很想家。好玩的是，我還記得當我們在談話時，昂丁裡頭正在演奏穴居人樂團（Troggs）的〈野東西〉（Wild Thing），而那首歌，後來我在六七年的時候，也在費爾摩東俱樂部裡，觀賞到吉米精采的演唱，那天他一副海盜王子的裝扮：綠色天鵝絨襯衫，一頂插著粉紅色羽毛的三劍客帽子。但是，在我們聊天的那個晚上，他只是穿著簡單優雅的黑與白，但臉上似乎有一抹憂傷的神情。

這年秋天，是我記得的第一次看到黑人留爆炸頭。一切都改變了——從白人學生往南部跑，搞一些「學生非暴力協調委員會」（SNCC）的事，到純黑人團體以及純黑人會議以及純黑人示威。突然之間，白人在黑人問題上沒有插足的空間了——黑人開始叫他們留在家裡，守著支票簿就好。

十一月，門樂團（Doors）首次到紐約，選在昂丁演出。他們走進來時，傑拉德一看到穿著和他同樣皮褲的吉姆・莫里森，就激動起來。「他偷了我的扮相！」他尖叫著，非常生氣。很有可能——我猜，吉姆是看到傑拉德在幻遊俱樂部的裝扮，才學起來的。

消息很快就傳開了，說是來了個樂團，有一名非常帥、女生們都為吉姆・莫里森瘋狂——

非常性感的主唱。門樂團會到昂丁演出，根據隆尼‧庫特朗的說法（他應該知道，因為他待在那裡的時間夠長），是因為負責放唱片的女生比莉（Billie），在洛杉磯就認得他們（她也認識來自西岸的水牛春田樂團【Buffalo Springfield】，而她也讓他們表演，就在門樂團之後。「事實上，」隆尼告訴我，「我唯一一次天真到想找一個女孩來治癒盧，就是找比莉的室友黛娜【Dana】。結果不只是個大悲劇——」他大笑，「但是水牛春田剛好在約會時來看他們，而盧非常有敵意——說了一堆『加州垃圾』之類的話——他們對他當然也不順眼……」）。

在門和水牛春田來昂丁演出過後，這個地方的形象就從時髦變成了搖滾，而且追星族也開始往這裡跑，一群漂亮女生，像是德芳（Devon）、海瑟以及凱西‧史塔法克（Kathy Starfucker）。

看著這些年輕人的作風，顯然有一種新的求愛規則。現在女生只對不想追求她們的男生有興趣。我見到好多女孩經過華倫‧比提身邊，他雖然長得這麼帥，但是只因為她們曉得他想上她們，於是她們就會另外尋找看起來不想上她們的人——那些「有問題」的人。

你走進昂丁後，右手邊是衣帽間，左手邊是一張紅色皮沙發，再來是酒吧，然後是一條窄長的空間，裡面擺了些桌子，再過去就是後屋，那裡有舞池，最尾端則是錄音間。吉姆‧莫里森成為這裡的常客，次年春天，門樂團又回來表演了好幾次。吉姆會整晚靠在吧台前喝著螺絲

起子，一杯接一杯，喝到整個人都茫了——完全神智不清——然後一些女生會跑去那裡幫他打手槍。一天晚上，艾瑞克和隆尼還得把他抬上計程車，送他回西四十幾街的住處。

吉姆原本預定要擔任我第一部「藍色電影」（blue movie）的主角——他同意帶一個女生過來，在攝影機前上她——但是在說好的時間，卻沒有出現。不過，他對我一直很親切——事實上，我沒見過他對誰不親切。

十一月，我們到底特律，在一場「摩德婚禮」（mod wedding）上表演〈必然的塑膠爆發〉，那場婚禮是由密西根州市集場的一家超級市場所贊助，時間是在為期三天的卡納比街童玩節（Carnaby Street Fun Festival）舉行期間。這個童玩節的招牌貴賓還包括迪克·克拉克[11]、蓋瑞·路易斯與花花公子樂團（就在蓋瑞入伍前）、鮑比·赫伯（Bobby Hebb）、庭中鳥合唱團、吉米·克蘭頓（Jimmy Clanton）、布萊恩·海蘭德（Brian Hyland）以及騙子山姆與法老們合唱團（Sam the Sham and the Pharaohs）。婚禮主角蓋瑞（Gary）和藍蒂（Randy）（她是「失業的阿哥哥舞者」，他則是「藝術家」）自願公開成婚，以換取在紐約市免費度蜜月三天的獎品，其中包括到我們的工廠來試鏡。新人的父母站在一旁觀看，由我來帶新娘，妮可在一旁宣布「新娘出場」。一名當地電台的DJ擔任伴郎。新娘身穿一襲白色迷你洋裝和白色緞面長筒靴，新郎身穿格子花紋的卡納比街外套、牛仔腰帶，以及一條寬領帶。我們送給新人的結婚禮物是一條可充氣的塑膠的貝比·魯斯（Baby Ruth）糖果棒。

在典禮上，我在模特兒穿著的一套紙洋裝上作畫——用的是番茄醬。那個月稍早，我曾和妮可及其他人一起到布魯克林的A＆S百貨公司（Abraham & Straus），出席一場促銷會，推廣用「深白色斜紋的聚氨基甲酸乙酯」做成的兩元紙洋裝，附帶一套自己動手畫的工具。妮可穿著它們讓我作畫。我始終不明白，為什麼紙洋裝沒有流行起來，這個點子是這麼時髦，這麼合理。也許是因為它們的行銷策略不對——我是說，在A＆S，它們被放在雜貨部門來銷售！我覺得紙洋裝這個點子太好了，所以忍不住在那場婚禮上畫它一件。

每當有朋友進城需要短暫停留，或甚至是打算小住幾個月，傑拉德和保羅往往都有辦法幫他們找到住處。這兩人聯手運作得有如一個住處服務部——他們會打電話聯絡擁有一間適合來訪者出沒的公寓的人，範圍從下東城到薩頓廣場。

就像我前面說過的，瑪麗・門肯和維拉德・馬斯對傑拉德來說，親如教母和教父——他甚至留了一些文件和衣服在他們的房子裡。感恩節晚餐我是在別處吃的，但是過後我還是和大家在亞瑟碰面，而他們先前都去布魯克林瑪麗和維拉德家吃飯。

一名耶魯的金髮男生傑森（Jason）來紐約度週末，他在舞池裡盯著蘇珊・柏頓利和大衛・柯洛蘭德猛瞧，他倆站在那裡好像機器人似地，夾在一堆跳著大動作、類似波格洛舞（bugaloo）的人群中，他倆從彼此的肩頭直視前方，頭稍稍偏向一邊，身體輕微地搖擺，腳步也是慢慢地拖曳著。他們是如此地高䠷和性感，看起來棒極了。我背後有人說，戴夫・克拉克五人組樂團

剛剛進來。

那天晚上稍後，當我們轉到十個永遠俱樂部時，傑森還在盯著蘇珊和大衛，表情和他在亞瑟時一模一樣。當他發現被我逮著他在看什麼之後，他說，「嗯，我還能怎樣？他們這一對太搶眼了。」蘇珊確實很美，而且她非常適合穿著六〇年代的短洋裝，但是她的身體還是很有女人味。然而，當她一開口，聽起來卻有點蠢蠢的——可是這讓她更完美了。和很多女孩一樣，她總是隨身帶了幾件可以更換的衣服——出門前，把幾件洋裝或裙子塞進手提包——而傑森正在偷翻她袋子裡的一件黑色迪斯可裝，以及一堆眼影和耳環。

蘇珊那把聲音從這樣一個女生口裡跑出來，真是最奇怪的事了。每個人都在模仿蘇珊說話。那是一種很單調的聲音，但是完全不像妮可：蘇珊的聲音是一種低調的美國式單調。她就好像一頭非常漂亮性感的母牛。

盧・里德和約翰・凱爾也在十個永遠，後來他們又帶我們去東三十街三十六號的一棟建築物，那裡的名稱好像叫作一二三什麼的，因為它有三層樓，都可以跳舞：一樓給異性戀，二樓給男同志，三樓給蕾絲邊。盧消失在二樓的後屋，傑森和我上到三樓。

「我以前看過女同志，但是從沒看過像這樣的，」傑森說，一邊環顧周遭這群高姚的女生，她們穿著七分褲和顏色鮮艷的露背上衣，像是驚人的粉紅與土耳其藍。她們隨著芭芭拉・劉易斯（Barbara Lewis）的〈哈囉陌生人〉（Hello Stranger）一起跳舞，緊緊相擁，而且她們有著古銅色的肌膚和飛揚的金髮。「這些都是上好的貨色，沒錯，」他說。「她們全都長得像安姬・

狄金遜（Angie Dickinson）。真好玩，上一次我來紐約，我能想像的最墮落的事，就只有半夜三點在曼哈頓喝醉酒。感覺真不像只是一年以前。」

我們從底特律婚禮返回紐約後不久，楚門‧柯波帝就舉行了他那著名的化妝舞會，地點在廣場飯店（Plaza Hotel）。所有報章雜誌都把它封為「六〇年代最佳派對」──請注意，這個封號被提出來的時候，不只六〇年代還沒結束，連這場派對都還沒舉行呢──而且有一大充滿戲劇性的新聞，像是誰有受邀、誰沒受邀。

我認識楚門‧柯波帝。在五〇年代，我的前普普時代，我非常想幫他的短篇小說畫插圖，因為太過渴望，我不停地打電話去煩他，直到有一天，他媽媽告訴我不要再打了。現在回想，很難說當時我為什麼那樣想讓自己的畫與那些短篇小說結合。當然，那些小說都很棒，很不尋常──楚門本人就是一個很不尋常的人物──它們講的都是敏感的南方男孩及女孩，有一點處在社會邊緣，然後為自己編造幻想。我幾乎能想像楚門歪著頭，斟酌書頁之間的字句，以神妙的方式來組合它們，讓你在閱讀到它們的時候會進入某種特定的情緒中。楚門那本《冷血》（In Cold Blood），關於堪薩斯州克拉特（Clutter）家的謀殺案，在前一年轟動推出（堪薩斯那個小社區裡，有九個人受邀這場派對，但是不包括兩名犯下謀殺的兇手──他們已經在六五年春天被處死了。）

亨利·蓋哲勒也受邀參加舞會，雖然那年我們倆的友情冷卻了，但我們還是決定結伴前往。

亨利當時的生活重點依然在藝術，而我的重點則是普普——任何方面的普普。再來，就像我前面說過的，亨利的私人生活也改變了，所以我們不像以前那樣頻繁地打電話閒聊。而且我也有了一個新團體——我常和地下絲絨混在一起，而且保羅·莫里西也把許多有趣的新東西帶到工廠來（雖說，保羅最不關心的似乎正是當代藝術。事實上，他會嘲弄它。他喜歡古老的東西——畫、家具、照片、雕塑、書籍等等——任何在舊貨店以及他家附近垃圾堆裡發現的十九世紀風景畫，而後他的鄰居，一名英國老人，還幫他清理和修復了那些畫。保羅喜歡古老的東西——畫、家具、照片、雕塑、書籍等等——任何東西，只除了當下的新東西）。

到了六六年，保羅為大家籌備城裡活動的次數，已經和傑拉德一樣多了。我在那段日子裡滿被動的。他們安排我去哪兒，我就去哪，反正我什麼地方都想去。而且有這麼多活動在進行中。就如我之前所說，安非他命在六〇年代的紐約是最流行的藥物，因為有那麼多事情要做，每個人都必須要有多兩倍的時間才行，否則他們就等於錯過了一半正在發生的事。從早到晚，沒有一分鐘是你無法找到某種派對來參一腳的。當你有事可做時，你不願意睡覺的程度有多強烈，可以嚇你一跳（「還記得我們以前從不睡覺嗎？」有人在六九年這樣問我，顯然已經對六五到六七年產生懷舊之情了。而那兩年，確實等於一整個時代）。

所有人都感覺到那種加速度。六六年八月的《君子》雜誌宣稱，是時候終結六〇年代了——「讓接下來四年成為假期吧，」文章這樣說。然後那篇文章一開頭，就是一張我和妮可的合照，

我穿著蝙蝠俠衣服，妮可裝扮成羅賓——圖說寫著「安迪某某人」——嗯，我喜歡（蝙蝠俠形象那年很流行，因為重新製作的蝙蝠俠電視劇於二月推出，所以坎普美學真的進軍大眾市場了——現在所有人都知道這個背後謎團了）。這篇文章的作者是羅伯・班頓（Robert Benton）和大衛・紐曼，他們是即將在六七年推出的電影《我倆沒有明天》（Bonnie and Clyde）12 的編劇（很多年後，我在《電影評論》（Film Comment）雜誌上讀到一篇他們的訪問，他們說三〇年代的黑社會（underworld）以及六〇年代的地下社會（underground）都是「媒體胡亂吸收和推波助瀾的怪異現象」，而且他們還說，最令他們受不了的是，發現真正的邦妮・派克（Bonnie Parker）竟然那麼想出名——例如把自己的詩寄給報社之類的。紐曼說，「自我風格感很重要；邦妮和克萊德（Clyde Barrow）就像伊迪・塞奇威克和安迪・沃荷的『超級巨星』一樣。他們被大量地報導，但是沒有人確知原因何在——只知道他們無法無天；有美感的亡命之徒。」）

總之，在亨利和我要去參加楚門的舞會時，我們已經逐漸漂離以往的親密友誼。剛開始，只是一種緩慢的、穩定的漂離，但是在六六年六月，威尼斯雙年展即將舉辦，而那是一件大事。當時我們仍然經常通電話——大約每隔一天。我的意思是，在他出發去埃及的前一天，我才剛剛和他通過電話，一切都像平常一樣，瞎扯一番，然後祝他一路順風。但是第二天，我拿起《紐約時報》，赫然讀到他被選為當屆威尼斯雙年展美國館的負責人。他對我甚至提都沒提。

剛開始，我真的很受傷，對於他不讓我知道這件消息，因此每當有人問我，是否從亨利

那邊得知此事，我的回答都是，「亨利？哪個亨利？」但是我漸漸釋懷了：我能原諒他不選擇我的作品去參展（他選了海倫‧弗蘭肯特爾、埃斯沃茲‧凱利、朱爾斯‧奧力斯基〔Jules Olitski〕以及羅伊‧李奇登斯坦）──但是我不明白，他為何不告訴我。在那之後，我們對彼此都更加有所保留，但仍然算是好朋友──很明顯地，因為我們在十一月還得一同出席柯波帝那場盛大的化妝舞會。

那天亨利到工廠來接我，所有的小鬼都圍攏過來，觀看著穿著晚禮服準備出發的我們──他們都以我為榮，因為我受到了邀請。亨利戴了一副有他自己樣貌的面具，我則是戴上太陽眼鏡，肩膀上頂著一顆牛頭。不過我沒有把牛頭戴太久──它太不舒服了。會場的黑白色調是塞西爾‧比頓所設計的，一看就知道是根據電影《窈窕淑女》（My Fair Lady）裡的賽馬場景，那部電影所有場景都是塞西爾設計的。

當我們來到廣場飯店，我馬上就怯場了，我以前從來沒見過這麼一大群名流。楚門幫他公寓的門房租了一套晚禮服，讓他站在門口，在賓客入場時，查對那份耀眼的名單。與會者事先都被要求穿著黑色或白色衣服，而第一批我們注意到的黑白衣服的賓客是愛麗絲‧羅斯福‧朗沃斯（Alice Roosevelt Longworth）、凱瑟琳‧葛蘭姆（Katharine Graham，她是這場派對的貴賓）、瑪格麗特‧杜魯門（Margaret Truman）的丈夫克利夫頓‧丹尼爾（Clifton Daniel）、約翰‧加爾布雷斯（John Kenneth Galbraith）、菲利普‧羅斯（Philip Roth）、大衛‧梅瑞克（David Merrick）、比利‧鮑德溫（Billy Baldwin）、貝比‧帕利（Babe Paley）、菲莉絲（Phyllis）

與貝內特・瑟夫（Bennett Cerf）、馬雷拉・阿涅利（Marella Agnelli）、奧斯卡・德・拉・倫塔（Oscar de la Renta）、大衛・賽茲尼克（David O. Selznick）、諾曼・梅勒、瑪麗安娜・摩爾（Marianne Moore）、亨利・福特（Henry Ford）、塔露拉・班克海（Tallulah Bankhead）、蘿絲・甘迺迪（Rose Kennedy）、李・拉齊維爾（Lee Radziwill）、喬治・普林普頓（George Plimpton）、阿黛爾・阿斯泰爾・道格拉斯（Adele Astaire Douglass）、葛洛莉亞・范德比爾・庫柏（Gloria Vanderbilt Cooper），以及，就像蘇西・尼克博克[13]會說的，「這一類的人」。這時，詹森總統的長女琳達（Lynda Byrd Johnson）從我身邊走過──她剛剛在《麥蔻兒》（McCall's）雜誌工作，八卦專欄說她和喬治・漢彌爾頓（George Hamilton）在一起。舞池裡，洛琳・白考兒（Lauren Bacall）正在和傑洛米・羅賓斯（Jerome Robbins）跳舞，米亞・法蘿・辛納屈（Mia Farrow Sinatra）和羅迪・麥克道威爾（Roddy McDowell）跳舞，至於她先生法蘭克，則在和派翠西亞・甘迺迪・勞福德（Pat Kennedy Lawford）談話。

　　就我所能判斷，這是世界史上名流密度最高的場景。當亨利和我目瞪口呆地站在那裡，我對他說，「我們是這裡唯二的無名小卒。」他表示同意。

　　這感覺真奇怪，我在想：你的人生爬到某個階段，能夠受邀參加派對中的派對──是那種全世界的人都萬分渴望受邀的派對──然而，這依舊不能保證，你不會自慚形穢！我很好奇，可曾有人能做到不對任何人事物怯場的地步。我想，美國總統是否也會覺得侷促不安？伊麗莎白・泰勒呢？畢卡索呢？英國女王呢？又或者，他們從來就覺得自己不輸任何人及任何事物？

我企圖黏著塞西爾‧比頓，因為我對他至少熟悉到可以和他攀談。

我決定要好好地當一名旁觀者，就像一個安分的壁花，當我站在那裡，我聽到一位社交名媛說，「他真是跳舞高手啊！」她說的是黑人作家拉爾夫‧艾里森（Ralph Ellison），《隱形人》（The Invisible Man）的作者。

對於楚門這場舞會，我就只記得這麼多了。它是《瘋狂》（Mad）雜誌拿來畫諷刺卡通的絕佳素材，因為它實在太超現實了——我的意思是，你隨便回過頭看看，就可以順口說出三十個名人的名字。

　　＊

至於雙年展的事，亨利和我在隨後好長一段時間內，都沒有把事情講清楚。幾年後的某一天，他終於告訴我他那一方的故事。

「當我被邀請擔任委員時，我一口就答應下來，而且本能地瞬間做出選擇。我甚至沒有在腦裡想說，『聽著，安迪，我希望能當上大都會博物館二十世紀藝術館的下一任館長，果真如此，我在往後五十年內能帶給你的幫助，將遠超過我變成一個有點瘋狂的超級普普館長，而把我的大好機會給搞砸。』」

在雙年展舉辦期間，亨利的上司羅伯特‧貝弗利‧黑爾（Robert Beverly Hale）即將退休，所以亨利對自己的形象必須非常小心。他說，他覺得普普藝術在六四年的雙年展已經「大量呈現」過：「卡斯特里籌畫得太好了。身為義大利人，他在義大利媒體和評審圈子裡，人脈很廣。

我們得承認，安迪，如果我把你納入雙年展，你會想把地下絲絨和電影和閃光燈以及那整幫人

馬一起帶過去，然後你會搶盡其他藝術家的鋒頭；這對他們也不公平。」

說的沒錯，我心想，都很合理，但還是一樣，為什麼他不能親口告訴我——為什麼我必須

從《紐約時報》上得知此事？

「沒錯，人們對普普藝術很著迷，」他繼續說道，「因為它是一種媒體事件，它很耀眼奪

目，它是『正在發生中的』，但是身為藝術史學家，我覺得，我也得捍衛純藝術傳統。我已經

認同普普藝術到這種程度了——還記得《生活》雜誌上，一整頁我在泳池邊參加一個**偶發藝術**

的照片嗎？我再也擔不起只和它相連了……」

沒錯，我想，你說的都對，但還是一樣，為什麼你要讓我從報紙上讀到它？

「再說，即便從展出本身的樣貌來看，」亨利繼續說，「海倫和朱爾斯的畫都是柔和與朦

矓的，凱利的則是冷硬的，而我發現，從色彩與輪廓與表面機械性質的觀點來看，李奇登斯坦

和凱利的畫掛在兩端，弗蘭肯特爾和奧力斯基的放中央，會形成一個極佳的四人組。你的線條

不像凱利的那麼硬，你的作品和他的掛在一起，不會像他和羅伊的掛在一起那樣平衡。所以我

並不只是一個雄心勃勃的野心家——畢竟展覽本身真的看起來很好。而且別忘了，安迪，那時

你已經『停筆不畫』了。」

「你說的都沒錯，」我終於開口了。「但是，我想說的是，亨利，我明白這些。論到公事，

你不能顧及朋友，而且我始終也相信該這樣。但是你可以在告訴《紐約時報》之前，先告訴我

啊。你虧欠一個朋友的是，當面告訴他，如此而已⋯⋯」

「我知道，我知道，」他承認。「你說的對。我應該硬著頭皮打電話給你。但是我不知道該怎麼跟你說。而第二天我就要出國了，什麼都不說，輕鬆得多。」

總之，我想，那種態度非常普普——選擇最輕鬆的來做。

我還是有在追蹤藝壇動向，雖然我自己不像以前那麼常跑畫廊。大衛·布東在幫《村聲》寫藝術評論，而他和我每週起碼通一次電話，比較彼此看到的想法。在六六年某個時候，有一天大衛打電話給我說，《生活》雜誌想聘用他，而他不曉得自己該不該接受——意思是，接受它是否意味著「出賣自己」，以及「向權力靠攏」。我們在講電話的同時，一輛禮車正停在我屋前，等著接我去參加一個開幕典禮。我要它先開到布魯克林高地大衛的住處。

那是個氣候宜人的夜晚，所以我們就步行通過布魯克林大橋，讓禮車在我們身後慢慢地跟著。大衛說，在大眾媒體上談藝術，會讓他感覺很不自在。然而，在我們漫步通過大橋，來到對面的曼哈頓時，我告訴他，「大衛，不說別的，想想看你能賺到的那些錢吧。我的意思是，那可是《生活》雜誌啊。別傻了！」在我們前進時，曼哈頓的燈火看起來如此誘人，但是有一名警察在橋的對岸把我們攔下。想必我們看起來甚是可疑，後面尾隨著一輛禮車，好像在交易毒品之類的。

後來他接下了那份工作。

到了十一月，地下絲絨不再到工廠來練習了，而且也不住在史丹利那兒了。盧住到更下城的東十街；妮可剛剛和艾瑞克分手，而與約翰‧凱爾住在一起；斯特林和女友住在一起；莫琳則和父母同住於長島。

地下絲絨從來沒有真正巡演過。他們在該月初曾到克里夫蘭演出，但是他們的做法是到某個城市表演，然後直接回紐約。雖然他們還是常來工廠，但只是來聚一聚。

某天下午，我正在做賈姬的絹印，看到盧接了一通電話，然後就把話筒交給銀色喬治，他說：「沒錯，我是安迪‧沃荷。」

我不在乎這些。工廠裡每個人都這麼做。到了六六年底，我不再像以前接那麼多的電話──電話實在太多了（我想，我是在六六年中，開始不再回覆電話祕書的來電）。總之，讓其他人幫我回電話更好玩，而且有時我會讀到被認為是我的採訪報導（透過電話完成的），然而我其實沒有受訪。

「你希望我描述自己？」銀色喬治一邊說，一邊望著我，那神情彷彿是在問，「你不介意我這樣做，對吧？」我問他對方是誰，他說是一家高中校刊，我示意他儘管講。

「這個嘛，我的穿著和工廠其他人一樣，」他說，一邊打量我，作為參考。「一件條紋T恤──有一點短──套在另一件T恤上，我們這裡都喜歡這樣穿……李維斯牛仔褲……以及寬皮帶，以及──」他的視線往下看我的腳，「我終於不再穿有皮帶環扣的那種醜陋的黑色技師

靴了——我改穿更精緻的披頭四靴，旁邊有拉鍊的那種⋯⋯」他聽了一會兒對方的回話。「這個嘛，我會稱我自己——看起來很年輕。我有一點娘，而且我會做一些優雅的動作⋯⋯」我停止作畫，抬頭看他。我會覺得對方想要的是時尚方面的描述，但那並不重要，那段期間我百分之九十九都很消極，於是我就讓銀色喬治去描述我——不論他怎麼說，都不可能比許多記者對我的描述更糟糕。

「嗯，我有一雙非常好的手，」他說，「非常有表情。人們總是說，他們感覺它們是一雙多麼有才華的手。我讓它們靜止不動，或是彼此碰觸，或者有時候，我會用手臂環抱我自己。我總是會意識到我的雙手放在哪兒⋯⋯但是你第一個注意到我的地方，會是我的皮膚。它是透明的——你可以一眼看到我的血管——而且它們是灰色的⋯⋯我的身材？這個嘛，它很扁平，而且我要是體重增加，通常都增在臀部和腹部。我的肩膀窄小，我的腰圍恐怕和胸圍一樣⋯⋯」銀色喬治現在越講越來勁了。「⋯⋯至於我的腿，非常窄，而且我有著小巧的腳踝——而且我從臀部以下有點小鳥樣兒——越靠近我的腳，就越細⋯⋯『小鳥樣兒』，沒錯⋯⋯而我的舉止非常拘謹，像一部機器。而我很僵硬⋯⋯我對自己的動作非常謹慎；我有一點老太婆的調調。我看起來不像能走很遠的樣子——像是大概只能從門口走到計程車旁之類的——而且我有幾雙靴子是高跟的，所以我走路有點像女人，踮著腳尖——但事實上，我非常⋯⋯強悍⋯⋯懂嗎？」

訪談聽起來是結束了。「不會，一點都不麻煩，」銀色喬治這樣告訴高中校刊。「喔對了，

現在我們正在加緊工作，從事很多計畫——你有沒有看過《雀爾喜女郎》？……啊，好吧，等它印出來之後，請多寄幾份給我們好嗎？」

等銀色喬治掛上電話後，他說對方非常興奮，因為他們聽說我都不說話的，然而我剛剛說的比他們訪問過的任何人都多。他們還說，他們很驚訝我竟然能對自己這麼地客觀。

1・譯註：傑克・班尼（Jack Benny, 1894-1974），美國知名喜劇演員，活躍於廣播電視及電影界。

2・譯註：尤琴妮亞・雪柏（Eugenia Sheppard, 1900-1984），美國時尚作家，深具影響力。「尤琴妮亞雪柏媒體大獎」（The Media Award in Honor of Eugenia Sheppard）就是為了紀念她。

3・編註：Tuinal，一種鎮靜劑、催眠劑。

4・編註：凱倫・布萊克（Karen Black, 1939-2013），著名美國女演員、編劇、歌手和詞曲作者。總共贏得兩次金球獎以及一九七一年的奧斯卡金像獎最佳女配角獎提名。

5・譯註：媽媽凱絲（原名 Case Elliot），美國「媽媽與爸爸合唱團」的成員，所以被暱稱為「媽媽凱絲」。

6・譯註：法蘭克・洛伊・萊特（Frank Lloyd Wright, 1867-1959），知名的美國建築師，代表作品包括「落水山莊」（Falling Water），紐約古根漢博物館（Guggenheim Museum）。

7・譯註：提摩西・李瑞（Timothy Leary, 1920-1996），美國知名心理學家、作家，晚年以研究迷幻藥著稱，宣揚迷幻藥對人類精神成長的效用，成為六〇及七〇年代的爭議人物。

8・譯註：珍妮絲・賈普林（Janis Joplin, 1943-70），六〇年代傳奇藍調女歌手，電影《歌聲淚痕》（The Rose）就是在影射她的一生，主題曲《玫瑰》也因這部電影而成為經典西洋歌曲。

9・譯註：桃樂西・丹鐸（Dorothy Dandridge, 1922-65），第一個入圍奧斯卡最佳女主角獎的黑人女星，以電影《卡門・瓊斯》（Carmen Jones）走紅。

10・譯註：吉米・罕醉克斯（Jimi Hendrix, 1942-70），被公認是流行音樂史上最具影響力的電吉他樂手，吉他演奏技巧無與倫比，自創多種電吉他演奏方式。

11・編註：克拉克（Dick Clark, 1929-2012），美國著名電台和電視節目主持人。

12・編註：邦妮・派克（Bonnie Parker, 1910-34）和克萊德・巴羅（Clyde Barrow, 1909-34）是美國歷史上有名的鴛鴦大盜。一九三〇年代在美國中部犯下多起搶案，克萊德至少殺害了九名警察。一九三四年五月二十三日，兩人被路易斯安那州警方設伏擊斃。

13・編註：艾琳・麥勒（Aileen Mehle, 1918- 2016），筆名蘇西・尼克博克（Suzy Knickerbocker），美國專欄作家，在新聞媒體界活躍超過五十年。

967 1967 1967 1967

1967

一九六七年一月，《雀爾喜女郎》還在上映中，它現在甚至推進到更上城的、位在百老匯大道與六十八街交叉口的攝政（Regency）電影院，它是在一個月前才終於自西五十七街的喜相逢戲院下片的。接下來，由於羅傑・瓦迪姆（Roger Vadim）導演，珍・芳達主演的《遊戲結束》（The Game Is Over）預定了攝政的檔期，所以《雀爾喜女郎》又移到東城的約克戲院（York Cinema）上映。我們和電影人發行中心（Film-Makers' Distribution Center, FDC）有一項協議，當時該中心的負責人是喬納斯、雪莉・克拉克以及路易士・布里甘特（Luis Brigante），不論在哪裡上映，淨利五五平分。所有人對於《雀爾喜女郎》成為第一部能夠在曼哈頓城中商業戲院長期放映的地下電影，感到十分興奮。電影人發行中心接到商業片商的電話，想要幫它安排在全國各地放映，但是電影人發行中心早已和藝術電影院協會（Art Theater Guild, ATG）訂了協議，該協會擁有全國各地的藝術電影院。

喬納斯尤其興奮；他覺得《雀爾喜女郎》的成功是一項指標，代表一般人也想觀看地下電影。他提議把我們的電影和FDC手中擁有的其他地下電影，一起放映，但是保羅反對這樣做。他（以及我們）不認為我們的電影屬於地下電影或商業電影或藝術電影或色情電影；而是全都各佔一點，但是講到底，它們就只是「我們這種電影」。此外，就大家所知，人們進戲院觀賞《雀爾喜女郎》，可能只是為了看裸體鏡頭。因此《雀爾喜女郎》的成功，不盡然代表地下電影就會成功──甚至不代表**我們**拍的其他電影就會成功。

一月初的某天，在《紐約時報》上，傑克・魯比1在獄中死於癌症的報導旁邊，有一篇影評文章，作者是文森・坎比（Vincent Canby）：「成人主題前進大銀幕；眾多舊禁忌正快速消失中。」文章內容大部分在談《雀爾喜女郎》和《春光乍現》（Blow-Up），而且文中還說，當時聯美公司（United Artists）首席副總裁大衛・皮克（David Picker），以及其他好萊塢大頭們都覺得，《雀爾喜女郎》中的表達自由，必然會影響到拍攝正規電影的人。這篇文章接著又描述米高梅公司（它們有資助《春光乍現》）如何成立一家新的小型子公司來發行它，而這正是大部分大型電影公司當時的做法──成立小公司，來發行比較下流的電影，因為它們無法通過電影製片法規，而該法規正是電影界的自我檢查機制。換句話說，電影公司表面上做得轟轟烈烈、要自我規範──組成並出資成立檢查委員會，來檢查它們純淨的電影──但是當他們想發行一部下流電影時，他們只要成立一家新公司，頂著一個新名稱，就能夠撇清關係，滿口仁義道德地大賺其錢。

我們對於能獲得好萊塢的青睞，都很興奮──我們覺得，現在只是時間問題，遲早「外面會有人」想要贊助我們的某些突破，而非只是在一旁評論我們的電影。我的意思是，我們在六五年才剛拍了《我的小白臉》，如今好萊塢在六七年已經準備要拍一部有關紐約男妓的電影，叫作《午夜牛郎》（Midnight Cowboy）。保羅和我現在都經常看《綜藝》雜誌，真正感覺到我們也是商業電影圈裡的一分子。

那年一月，我們像往常一樣，經常去四十二街看電影，然後再沿著百老匯大道，散步到

六十八街，去查看我們的電影觀眾。我們超喜歡看見電影院門口的大看板，那代表我們果真打入了大眾。那時，我覺得事事順心，彷彿有辦法做任何事、所有事。我希望有一部電影能在無線電城音樂廳（Radio City Music Hall）放映：一場秀在冬園戲院（Winter Garden）公演；登上《生活》雜誌的封面；有一本書成為暢銷書；有一張唱片進入排行榜……而這一切，第一次顯得有可能成真。

曾經幫滾石的唱片專輯拍照的傑瑞・沙茲堡，要在他位於南公園大道的住處，幫滾石再辦一次派對，時間是在某個星期天晚上，就在《蘇利文電視秀》播出他們的演出過後。我們步行到史帝芬・蕭爾位在薩頓廣場的公寓，看彩色電視上的《蘇利文電視秀》，他和父母同住在那裡。

小弟喬伊和我們一起去，這很少見——我一向對他說，他不能跟我們到別的地方去，因為他還未成年，尤其是他媽媽會不時地從布魯克林打電話過來盤查，「我的小弟喬伊在哪？他有沒有惹上麻煩？」他說她老是問他，「你和那批怪胎鬼混，到底圖個什麼？」

我們坐在鋪滿地毯、色調相配的客廳裡——有好多鏡子、茶几以及大沙發——觀看滾石演唱〈一起歡度這夜晚〉（Let's Spend the Night Together）（蘇利文要他們改成〈一起歡度時光〉（Let's Spend Some Time Together）以及〈露比星期二〉（Ruby Tuesday）——我記得布萊恩・瓊斯是彈西塔琴，戴了一頂白色的大帽子。後來喬伊苦苦哀求我們帶他去派對，所以最後我終於讓步，說好吧，因為他不只是崇拜滾石，而且他也很喜愛傑瑞幫滾石專輯所拍的照片。

喬伊打算在高中畢業後走視覺藝術，然後他想進入「搖滾畫」（rock graphics）領域（在披頭

四走紅之前，年輕人通常在高中畢業後就會放棄搖滾樂，但現在可不同了，很多孩子為自己規畫了搖滾生涯，搖滾現在已經成為一門大事業了）。

傑瑞住家大樓門口有一大群人，都想混進派對裡。進門後，喬伊第一次輕輕推我指給我看的人，是一匙愛樂團的塞爾〈Zal〉（他們現在可紅了——剛剛推出〈你曾必須做決定嗎？〉〔Did You Ever Have to Make Up Your Mind?〕），而他也戴了一頂牛仔帽，和布萊恩的一樣。喬伊到處搜尋布萊恩，因為那是他最喜歡的滾石成員，他終於在某個角落找到了布萊恩，他用兩手捧著飲料和基思在一起，離崔姬〈Twiggy〉不遠，她是城裡的新面孔。我看著喬伊走過去，試圖與他攀談，看對方完全沒反應，他又用手指戳了一下布萊恩——還是沒反應。於是喬伊轉身對基思說，「我只是想告訴他，我有多麼仰慕他。」然而基思回敬他的眼神，空洞到了極點，所以喬伊終於知難而退。布萊恩有著很深的黑眼圈，皮膚則是死白色，而他那頭草莓般的金紅色頭髮，在燈光下看起來也很詭異。他當晚的穿著和米克一樣——T恤配上條紋夾克，以及白長褲和白鞋子。不過，基思穿的是整套細條紋西裝。

米克不斷地在樓上傑瑞的住處以及樓下的派對場子之間穿梭。我想和他交談，但是每當我們準備好開始談話時，就會冒出一些女生想扯掉他的衣服。於是他就會跑回樓上，然後轉個彎又溜下樓，硬生生地把那些女生甩開。

從這年秋天起，蘇珊·派爾開始幫傑拉德免費打工半天，每天下午從巴納德學院搭乘地鐵

第七大道線，然後搭接駁線從時代廣場到中央車站，經過「就地現做」甜甜圈攤位（誰會想吃在地鐵站現做的甜甜圈？每次我經過那裡，都忍不住這麼想——他們為什麼不至少假裝一下是在別處做的？「例如叫作「非就地現做」」，然後出車站來到街上，經過柯維特連鎖商店（E. J. Korvettes），進到工廠。有時我會發現她在樓下的畢可福咖啡店研讀喬叟的作品。傑拉德當時正處在貝妮德塔‧巴齊尼階段，寫了一堆關於她的詩，蘇珊幫忙把它們打出來，以及整理許多我們認得的詩人和年輕人的文集，次年印成一本集子，名稱是《轉運途中，安迪‧沃荷—傑拉德‧馬蘭加怪物問題》（Intransit, The Andy Warhol Gerard Malanga Monster Issue）。她會盤腿坐在一張軟墊上打字，前面是一張桌腿被鋸得很短的銀色書桌，這張桌子少掉的一條腿，由一疊雜誌取代。有一天我走過她身邊，剛好聽到她對喬伊說，她準備去另找一份工作，因為她需要錢。我告訴她，如果她願意留下來，幫工廠打字而不是只幫傑拉德個人打字，我願意付她薪水。我問她，她覺得需要多少錢，於是她估算了一下，由於她父母還是有資助她一部分的錢，她每週只需要差不多十美元（相當於搭乘五十次地鐵的費用）。我立刻開始交給她大量的盤式錄音帶、《雀爾喜女郎》、《廚房》、《我的小白臉》的電影原聲帶之類的東西。另外她也打昂丁的一些帶子，那些帶子後來成為次年格羅夫出版社印行的小說《a》（a）的部分內容——這些是那幾個高中女生從來沒經手過的。我很高興能找到專人在工廠裡打字，因為最近我在吃了一些苦頭後發現，人還是越謹慎越好：有一個小女生把一卷昂丁的帶子拿回布魯克林的家裡去做聽打，不料被她媽媽聽到帶子裡的對話，當場沒收了它，而我始終要不回來。

中央公園的復活節嬉皮大會師可真精采：幾千個年輕人在發送鮮花、燒香、哈草、吸食迷幻藥、公開地傳遞藥物、脫衣服在地上打滾、用幻彩螢光漆來彩繪身體與臉龐、學遠東人誦經、玩他們的玩具──氣球、紙風車以及警長警徽和飛盤。他們可以站定地互相瞪視幾個小時，一動也不動。就像我在前面說過的，讓我想不通的是，人們可以坐在窗邊或陽台上一整天，看著外面，而不覺得無聊，但是他們如果去看一場電影或一齣戲，他們忽然就開始討厭無聊了。我總覺得，步調非常緩慢的電影，有趣的程度就像無所事事地坐在陽台上一樣──如果你用同樣的方式去想的話。而現在這些吸食迷幻藥的小鬼所展示的正是如此。

自從年初湯瑪士‧霍文（Thomas Hoving）成為公園委員以來，小鬼們就更常利用公園了──而這場會師可以說是到目前為止，最徹底的一次利用。不過，到了四月中，當霍文被預定成為大都會博物館館長，他似乎就開始想要淡化他的普普形象，到處向人們保證，他不會把大都會變成一座大「偶發藝術」。

四月底，有另一場大會師──沒有復活節那場壯觀，但是也夠大了，足以令人滿心期待美妙的夏季公園時光。

這年春天，史丹利的家的主人史丹利的兒子史塔許（Stash）打電話來說，他和史丹利的家的酒保──我記得是一個很好看的愛爾蘭人──想要在上城東七十一街，他新找到的一個地方，一個體育館，開一家迪斯可舞廳，而且他希望我們也能加入──在那裡重演〈必然的塑膠

爆發〉。整個三月，妮可都在史丹利的家的樓下唱歌，與提姆・巴克利、傑克森・布朗恩、提姆・哈汀搭配──就看保羅能幫她安排到哪一個搭檔。加拿大詩人李歐納・柯恩好多個晚上都待在那間酒吧，盯著她瞧。後來當他出了一張唱片時，我讀到一篇評論，說他唱歌好像是「把一個音符拖拉了整個半音階」，而我忍不住聯想起，他花了那麼多時間聽妮可唱歌……

　　普普風現在可真是達到巔峰了，只要看一下體育館夜總會，就足以告訴你這一點。就在這一年，電氣服裝──聚乙烯基和許多臀帶電池裝置──以及到處可見的不對稱底邊、銀色絎縫迷你洋裝、「超短迷你裙」配長筒襪，帕高・拉巴納推出的許多塑膠方塊和小金屬環連成的洋裝，還有成堆的印度窄領，緊身褲外罩鉤針編織的裙子──而這些只是裙子方面。另外還有大帽子與高筒靴與短皮草、迷幻幾何圖形、立體的花飾，然後還是一堆彩色的緊身褲與鮮艷的漆皮鞋。下一波時尚風潮──懷舊風──要到八月才會來襲，那是《我倆沒有明天》推出的時候；但在此時此刻，自六四年以來所建構成的摩德──迷你──瘋狂時尚，盛放到了頂點。

　　男士時尚也發生了一些極為有趣的變化──他們的亮麗搶眼以及市場行銷，開始與女性時尚相媲美，而這是一個信號，顯示一個超越時尚、進入性別角色質疑的巨大社會變化。許多擁有時尚意識的男士，對於過去幾年來，只能不停指導女朋友該穿什麼衣服感到洩氣，如今終於可以打扮自己了。這種情況是這麼地健康，人們終於能做心中真正想做的事，而非藉由身邊的異性，來表現自己了。

裙子變得如此之短，洋裝變得如此省布料和透明，讓人覺得女生如果還像《花花公子》雜誌或拉斯·麥爾2片中的那樣，恐怕滿街都要發生性侵事件了。然而事實正好相反，現在的小鬼對於性，有一種新的「要不要隨你」的態度，抵消了這些超級性感服裝，冷卻了超短迷你裙的效果。六七年的新潮女郎是崔姬和米亞·法蘿──長得像小男生的女生。

〈實話實說〉（Tell It Like It Is）是今年初的大曲子，而這種新態度也是隨處可見。對普普音樂而言，這是令人興奮的時光。大家都在等待披頭四即將推出的新專輯（終於在六月推出，名叫《比伯軍曹寂寞芳心俱樂部》〔Sgt. Pepper's Lonely Hearts Club Band〕），但是它的某些單曲已經出現在收音機裡──〈便士街〉（Penny Lane）／〈永遠的草莓地〉（Strawberry Fields）在二月推出，艾瑞莎·弗蘭克林（Aretha Franklin）的〈我從來沒愛過一個人〉（I Never Loved a Man）也出來了，以及〈憐憫憐憫憐憫〉（Mercy Mercy Mercy）、〈給我一些愛〉（Gimme Some Lovin'）、〈愛在這裡，但你已離去〉（Love Is Here and Now You're Gone）等等。

體育館對我來說，是極致的六〇年代地點，因為就像我說的，我們讓它保留原狀，墊子、雙槓、舉重、吊環皮帶以及槓鈴。你會想說，「體育館，哇，真棒」，然後等你再看一眼這些你習以為常的東西，你看到它新的一面，而這便是一個很好的普普經驗。

我們在體育館的第一個週末，剛好也是反越戰春天動員大遊行的那個週末。小馬丁·路

德·金恩和斯托克利·卡邁克爾（Stokely Carmichael）和其他人，在中央公園的綿羊草地上演講，然後在第五大道上遊行。那天下雨，保羅、妮可和我從工廠的窗口，觀看遊行群眾經過四十七街，朝聯合國總部前進。像妮可這樣的臉孔在下午的自然光線下，顯得美妙之至——它太適合眺望窗外穿越沙漠，凝視遠方的地平線。我清楚地記得她當時的模樣，穿著塔芬與福爾（Tuffin and Foale）設計的褲裝，背景裡不知哪個角落，傳來烏龜合唱團的〈快樂地在一起〉（Happy Together）。

就在這段時間，斯托克利·卡邁克爾說出那句很好記的話：「白人讓黑人去打黃人」，而且他當時被媒體報導的分量之多，以至於那個週末稍後當我看到他在體育館和一名高䠷的金髮妞共舞時，我一眼就認出他來。

我們通常會從體育館繼續逛到另一家叫作滾石（Rolling Stone）的迪斯可舞廳，然後再去特魯德·赫勒（Trude Heller）新開的一家與他同名的夜總會，位於百老匯大道與四十九街，離獵豹只有幾個街區——當時所有夜店都愛放的是〈甜蜜的靈魂樂章〉（Sweet Soul Music）——在這之後沒多久，救援（Salvation）也在謝里登廣場（Sheridan Square）開張了，於是，突然之間我們有了這麼多新地方可以去了。

我們在四月前往洛杉磯，參加《雀爾喜女郎》在影院戲院（Cinema Theater）的首演。約翰·威爾考克剛剛在紐約辦了一份報紙《另類報導》（Other Scenes），他也來採訪我們這趟旅程，

還登了一張他和我們在首映時的合影，包括保羅、萊斯特、波斯基、紫外線（Ultra Violet）、

蘇珊・柏頓利、我以及魯特尼・拉・羅德（Rodney La Rod）。

　　魯特尼・拉・羅德是一個常到工廠來廝混的年輕人——他宣稱以前曾幫「湯米・詹姆士與

尚戴爾」（Tommy James and the Shondells）樂團做過巡演經紀人。他身高超過六英尺。他的頭

髮抹得油光水亮，穿著過短的喇叭褲，而且他會在工廠橫衝直撞，一把抓住我，對我很粗魯——

太無法無天了，我喜歡，我覺得有他在身邊真是令人興奮，充滿了行動（後來我們發現他其實

還沒成年，我只好不再帶他一起到處逛了，每個人聽到後都說「太好了」，因為他快把他們逼

瘋了）。

　　這次洛杉磯之旅，是我頭一次和紫外線一起旅行。她那時還是一個大謎團；沒有人知道她

的背景——她對自己的身世守口如瓶（這一點，和我們認識的其他人完全不同，他們總是到處

張揚自己的隱私）。我是在六五年遇見她的，當時她穿著一套粉紅色的香奈兒套裝，走進工廠，

以五百美元買下一張顏料還沒有全乾的大型花系列的畫作。當時她的名字是伊莎貝爾・柯琳—

杜弗蘭（Isabelle Collin-Dufresne），而且她還沒把頭髮染成純紫色。她擁有昂貴的衣服，以及

一間位於第五大道的閣樓，開著一輛和總統一樣車型的林肯轎車。她已經有一點年紀，但是依

然美麗；她看起來很像費雯・麗（Vivien Leigh）。

　　紫外線為了出名，幾乎什麼都肯做。她會「代表地下文化」上談話秀，而這真是滑稽，因

為她不只對我們是個大謎團，她對其他人也同樣是個謎。

每個超級女巨星都在抱怨，紫外線不知用什麼法子，總能發現她們所有的採訪和拍照的時程表，然後比她們搶先一步出現。她總是有辦法在閃光燈亮起的那一刻，在適當的地點現身，非常詭異。她會告訴記者說，「我收集藝術與愛。」但事實上，她真正收集的是報紙的剪報。

漸漸地，我們拼湊出她來自法國格勒諾布爾（Grenoble）一個富裕的手套製造商家庭，她很年輕時就來到美國，拜訪畫家約翰・葛拉漢（John Graham），他剛好住在卡斯特里畫廊同一棟大樓裡，就把她介紹給紐約藝壇人士，在葛拉漢過世後，她認識了達利，然後認識我，然後她就變成了「紫外線」。

她在新聞界很受歡迎，因為她有個怪名字、紫色的頭髮、超長的舌頭，而且還能小小地討論一番地下電影的知性。

六七年春天，我們把《雀爾喜女郎》帶去坎城影展——就只有這樣，我們把它帶去，但是完全沒有放映（這個處境令我想起，林肯中心電影節曾經非常仁慈地願意放映我們的電影：以一台小小的手搖曲柄的機器，在門廳裡放映！不過到了坎城，處境甚至連那次都不如）。

我們還是老樣子，所有的安排都趕在最後一分鐘才弄好。離開紐約那個晚上，我們帶著機票，他跟著去，要幫我們宣傳那部電影，魯特尼・拉羅德、大衛・柯洛蘭德、蘇珊・柏頓利，以及艾瑞克也要一道去。幾個小時後，在早上十點鐘，我們全體集合，登上一架飛往法國的班機。像平常一樣去馬克斯，然後把機票分給大家。除了保羅、傑拉德和我（以及萊斯特・波斯基，他

艾瑞克和我們一起去坎城的同時，也離開了一間位於西中央公園大道和八十街的公寓，他把它漆成全黑色，只除了木板的白色鑲邊之外。我問他，在他離開那段期間他讓誰住在那裡，

而他說，「我就這樣走了。」

「但是你不會再回去嗎？」我問他。

他搖搖頭，態度模糊。

「但你不是把你的東西都留在那裡嗎？」我說。

他聳聳肩說是，但最後又說，「我被搞得很慘。太多人了，事情太多太緊密了，太專注在太多的藥物了，那是為什麼聽到你說一塊來吧，我真的很高興。」

艾瑞克剛剛和女友海瑟分手——她離開艾瑞克，去了倫敦。嚴格地說，艾瑞克已婚，於是我問起這事。

「三年前，我在洛杉磯班法蘭克餐廳（Ben Frank's）那裡認識我太太克莉絲（Chris），」他告訴我。「我從女朋友那裡出來準備要回家，當時我正在幻遊，然後遇見她，她有一對很大的藍綠色眼睛，後來才發現那其實是隱形眼鏡。我們一見鍾情，當天就開車到拉斯維加去結婚。我和她有一個女兒，艾瑞卡（Erica）。克莉絲隨我一同回紐約；那時候我想要開一家店，就在我認識你之前。我很愛我太太，當她開始像我一樣，過自由性愛的生活時，我快瘋了，然後經歷了一陣子在同志場所流連。走過這個階段後，我會到昂丁去，把我的每個女人都與吉姆‧莫里森共享，會做類似這種事，這樣我就可以在腦中想像他縱情的樣子，於是我們——吉

姆和我——之間就能產生某種連結，你知道，就像是觀看你愛的人在一起。」艾瑞克臉上現出一種奇怪的幾乎是苦澀的表情，回想他觀看心愛的人與另一個他愛的人交歡的那些時刻。「就好像，」他說，「任何我所愛的人，我都看著他們『在一起』。」

我問他何時結第二次婚——以及他有沒有和克莉絲離婚。他沒有離婚。「我算是從法庭拿到一個『分居』之類的東西，」他告訴我，「但是法庭的人要我處理整個過程，更多文件之類的，我就搞砸了。」

我永遠不曉得該怎麼看艾瑞克：他是笨蛋還是聰慧？他有時會說出極有見地和創意的評論，然而下一句從他嘴裡跑出來的話，卻又**如此地愚蠢**。很多小鬼都像這樣，但是艾瑞克是最令我著迷的一個，因為他是最極端的例子——你絕對無法判斷他是天才抑或白癡。

奇怪的是，我一直以為艾瑞克每天晚上都和我們一道，但事實卻不是，直到他向我描述，過去幾個月當中他做了什麼事，我才驚覺已有一陣子沒看到他了。

等我們到達坎城後才發現，原本應該幫我們安排各種事宜的人，連一場電影放映都沒有安排好。即便連隨行來幫我們搞宣傳的萊斯特，面對這種狀況，都無計可施：因為一切都太遲了。

我們決定還是要到周圍逛逛，享樂一番，這方面我們可就拿手了，跑趴、滑水、拜見外國影人——我們見到了莫妮卡·維蒂（Monica Vitti）和安東尼奧尼（Michelangelo Antonioni），他拍《春光乍現》的時間，就是在我們拍《雀爾喜女郎》的時候。之後我們還認識了西德汽車滾珠製造廠的繼承人岡薩·沙克斯（Gunther Sachs），他帶我們回家去見他老婆碧姬·芭杜

（Brigitte Bardot）。她下樓來招待我們，就像一般稱職的歐洲女主人，我實在很難忘記這種親切感──身為碧姬·芭杜，卻還要為了讓客人自在而大費周章！

某天下午，我們全體開車出城，到一棟很大很美的鄉間別墅。就在大家四處觀看之際，屋主不停地告訴蘇珊她有多美，以及如果她願意在那裡陪他住個幾天，她在離開時，可以從屋裡任意帶走一樣物品，而那棟屋子裡充滿了各式各樣古老的歐洲藝術品。就在這時，大衛參觀屋子回來表現得非常興奮，因為他在其中一個洗手間裡，看到一幅很像他自己的人物肖像，而且他說每個人也都這麼想。

當我們準備離開時，屋主仍然沒能說服蘇珊留下來，但是他很有運動精神，所以他告訴她，還是願意讓她隨意帶走一件屋內的東西。大衛連忙慫恿她選最昂貴的東西，但是相反地，她向傑拉德耳語，要他帶她去那間畫像的洗手間，當她走出那棟屋子時，手臂下就挾著那幅畫像，然後在從行經法國鄉間的回程路上，她把它送給大衛。他給了她一個吻──他非常激動──但是幾秒鐘之後，他又變得務實起來，他開始想說，「也許你應該留下來住幾天，然後再拿個家具什麼的……」

我們後來發現那張畫像裡的人物，其實是莎拉·伯恩哈特[3]。

在法國的時候，艾瑞克不想跟大夥一起跑趴或參加其他活動。「我現在沒辦法喜歡任何人……我只想要寫很多東西，寫日記，只想要與我自己作伴。」

「你寫了這麼多幻遊的本子，」我說。「它們最後怎樣了？現在都在哪裡？」

「我有很多，到處都有，有人幫我保留，但是很不幸的，因為幻遊，我弄丟了很多⋯⋯」

艾瑞克和傑拉德去滑水，也和我們參加了一場派對，然後他就決定要去倫敦——我們要先去巴黎和羅馬。

在羅馬，我們的旅館一直接收到一則訊息，基本上都是同一則瘋狂的訊息，每隔幾小時，就從倫敦的艾瑞克那裡傳來——他已經把所有的錢花光了，沒辦法支付旅館帳單。

我們抵達倫敦第一件要做的事，就是趕到肯辛頓（Kensington），幫他解決旅館費用。然後我訓了他一頓，基本上，每當我覺得某個超級巨星在金錢上太過依賴我，我就會對他們搬出這套訓話。我告訴他說，「聽好了，艾瑞克，你很年輕，你很漂亮，人們很喜歡有你在身邊。你難道不明白，到處都是擁有漂亮、空洞豪宅，但卻開得發慌的有錢人？你要開始用富佬的角度去思考。開始想遠一點。你不該光待在旅館裡！我們把你介紹給一些頭面人物，你就可以養尊處優了。艾瑞克，你必須開始為你自己想想這類事情。我們不會永遠都在你身邊準備救你。你只要走出去，做個漂亮的客人，你將永遠不需要旅館了。你本身就是娛樂：不要浪費它！人們更喜歡需要**付錢**才能擁有的東西」之類、之類的話。

簡單地說，我教他「去賣淫」。

在倫敦待了幾天後，我最鮮活的記憶是魯特尼・拉・羅德在看見保羅・麥卡尼（Paul

McCartney）的那一刻，立即跳到他的大腿上（這正是我喜歡魯特尼的地方——他會做出各種你很想做但是知道不該做的事），我們大部分人都回到紐約。不過，大衛和蘇珊決定要回巴黎一陣子，艾瑞克則留在倫敦我的藝品經紀人家裡，他名叫羅伯特・弗瑞瑟（Robert Fraser），他年輕漂亮，身穿剪裁美麗的條紋西裝——還擁有一家位在倫敦梅費爾區的 4 畫廊。

史丹利的家在六七年中又轉換了一次經營權。傑利・布蘭特（Jerry Brandt）把它買下來，全面更新，改名為電子馬戲團（Electric Circus）。舉行了一場很隆重的開幕典禮，我們全都參加了。；我們打從心底想知道，在一年前開辦的迪斯可舞廳有了哪些變動。

〈必然的塑膠爆發〉與電子馬戲團之間的差異，大致總結了普普文化的變化，從原始期走向光鮮亮麗的早期。這其中的落差，就好比一家後院長廊上的俱樂部，升級為一所鄉村俱樂部。一年前，我們隨機應變地利用手邊的廢物——錫箔紙、放映機、螢光帶和鏡球，開創了一場媒體秀。但是從六六到六七年，突然之間，整個普普企業開啟了，而且像滾雪球似地，大量生產燈光秀器材設備以及讓你暈眩的玩意兒。要顯示在這樣短的時間內，事情變化有多大，「艾瑞克的炮房」（Eric's Fuck Room）就是一個很好的例子。在我們那個時候，它只是舞池邊的一個小凹室，我們只不過在那邊放置了幾張怪怪的舊墊子，以防有人想要躺一下，誰知它竟變成了艾瑞克在〈必然的塑膠爆發〉演出期間把妹打炮的好地方；如今，在新來的電子馬戲團管理之下，它變身為一間「冥想室」，裡面設有鋪著地毯的平台和人工草地，以及一個健康食物吧。

初夏時節，我們全都到康州新迦南（New Canaan），參加摩斯康寧漢舞團（Merce Cunningham Dance Company）的一場義演，地點在菲利普·強森的「玻璃之屋」，由休士頓曼尼基金會（Menil Foundation of Houston）贊助。一名來自德州的年輕人佛瑞德·休斯5，幫基金會安排事項，當他偷聽到有人在考慮應該找哪個搖滾樂團，他馬上告訴對方，「只有一個搖滾樂團——地下絲絨。」一年前他曾經在史丹利的家看過地下絲絨，當時他是在某次往返休士頓與巴黎的旅途期間，來到紐約，那時他在伊歐拉斯畫廊（Iolas Gallery）工作。當他在史丹利的家看見妮可，簡直不敢相信，眼前這個女孩真的是電影《甜蜜生活》裡令他神魂顛倒的銀幕女郎——我的意思是，現在她在聖馬可廣場，活生生地站在他面前。

佛瑞德在休士頓長大，在那兒，偉大的藝術贊助者約翰與多明尼克·德·曼尼爾（John and Dominique de Menil）和他們的五名子女，喬治（George）、菲麗芭（Philippa）、弗朗索多（François）、阿德雷德（Adelaide）以及克里斯多夫（Christophe），住在一棟由菲利普·強森設計的大宅裡。當時佛瑞德只有二十出頭，但是他在整個青少年期間都在為他們工作，包括藝術計畫和收購等。早在他離開休士頓去法國之前，他已經幫自己購買了一幅我的畫，而且他還安排我的一些電影到休士頓放映。後來他在威尼斯雙年展上遇到亨利·蓋哲勒，然後下一次佛瑞德到紐約來時，亨利就把他帶到工廠來。

在那段流行摩德族、權力歸花精神的時代，佛瑞德格外搶眼：他是周圍唯一堅持穿薩佛街西服的年輕人。大家總是盯著他瞧，因為他的衣服剪裁得如此完美——好像從另一個年代裡走

出來的人。他第一天來的時候，穿著一套喇叭形的雙開衩的深藍色西裝、藍襯衫，以及淡藍色的領結。他和亨利與昂丁一同搭電梯上來，亨利很傳神地介紹昂丁是「今日地下電影最偉大的演員」，而昂丁則露出他那充滿魅力的微笑：「我真高興你這樣說，因為大部分的人都會把我和一條下流的豬搞混。」他們三人走進來時，我們正在放映一段叫作「亞倫蘋果」（Allen Apple）的影片片段，那個片段來自一部最後叫作《****》（****）的電影，片長二十五小時。

亨利把我拉到一邊，告訴我，佛瑞德幫德·曼尼爾夫婦工作，當然這是一個神奇的姓氏——他們對藝術非常有興趣。但是不管怎樣，佛瑞德都是一個很帥的男生——如此年輕，又如此時髦。

佛瑞德做的第一件事，就是非常熱心地告訴我，他有多麼喜愛我的作品，以及我的電影有多美妙，而我的反應還是老樣子——嘴裡發出一點聲音，就像是當你很窘，但是又想說謝謝時的那種聲音。我告訴他，我們正要去格林威治村吃飯，並邀他一起來。佛瑞德笑起來，說他剛剛下到四十七街的工廠，已經是了不得的大事了，因為這已經是他到過最下城的曼哈頓了，所以格林威治村對他來說，簡直是一場探險。就在此時，電影放完了，燈光也亮了，當佛瑞德轉身打量整間閣樓，在那張紅色大沙發上，一名黑人男子正在搞一名白人男子。我先前沒有注意到，所以我猜，他們是在放最後一盤電影時開始搞上的。

那天，佛瑞德和我們一起去吃晚餐，之後他開始幾乎天天都到工廠來。他在早晨和下午會待在曼尼基金會，和納爾遜·洛克菲勒（Nelson Rockfeller）以及現代藝術博物館的艾佛瑞德·

巴爾（Alfred Barr）這類人物開會，然後直接趕到工廠來掃地。基於某種原因，大部分人剛到工廠來工作時，第一件事就是去掃地——保羅在真正參與其他事務之前，也掃過幾個月的地。

我猜那樣做很自然，因為工廠實在太髒亂了，而且有這麼多人讓它變得更髒亂。佛瑞德變得越來越優雅，簡直優雅得不像話——黑色西裝外套上面有鑲邊，襯衫加上相搭配的蝴蝶領結。有一天他來的時候戴著一頂很大的湯姆·米克斯6類型的帽子（他後來把那頂帽子給了我，於是我在《寂寞牛仔》（Lonesome Cowboys）片場的很多照片中，都戴著它）。但是最滑稽的是，有好多次他因為不想在赴社交晚宴之前，趕回家換衣服（都是在21俱樂部之類的地點），所以就穿著一身晚宴禮服來掃地。

在佛瑞德於六七年剛加入的時候，我真的已經沒在畫畫了，但是過了不久，我開始為次年在瑞典辦的個人回顧展，製作大電椅。佛瑞德馬上就投入到我們的藝術和電影拍攝——他安排我接了一項德·曼尼爾委託製作的計畫，拍攝落日影片，和德州一間被炸的教堂有關。我為了那個計畫拍了好多的落日，但是沒有一個令我滿意。不過，那項委託計畫剩下來的經費，倒是讓我們在那年年底到六八年年初拍出了《寂寞牛仔》。

在摩斯康寧漢舞團於菲利普·強森那裡義演時，我們和佛瑞德還不熟，因此我記得特別清楚，因為當我們要搭乘禮車，從中央公園邊七十三街的德·曼尼爾家出發（所有付了一千美元門票的人，都能先到那兒小酌一杯），但座位不夠我們所有人前往時，菲麗芭·德·曼尼爾和

佛瑞德非常一板一眼地堅持要把他們的禮車座位讓出來，給保羅和傑拉德坐（他們自己最後是搭火車到新迦南，再搭便車去玻璃之屋）。

在那個年代，附有紅白格子餐巾的巴賽麗餐廳野餐盒，最為流行。買了一百美元票券進入菲利普家的人，可以領到那樣的野餐盒——另外再來一劑地下絲絨，以及康寧漢舞團的舞蹈音樂會，約翰・凱吉的配樂，有中提琴、銅鑼、收音機、甩門、雨刷以及三輛汽車引擎翻轉的聲音。賈斯培・約翰斯也有去，我聽到他說，那年秋天他要搬到下城的休士頓街，住進一棟很大的大樓，前身是一家銀行，然後蘇珊・桑塔格會接收他在河濱大道的公寓。

我等不及要參觀菲利普的地下藝術博物館。傑拉德整天都帶著他的鞭子，因為他稍後要和地下絲絨一起登台表演，保羅穿著一件十八世紀的外套以及有蕾絲的襯衫，我身穿藍色牛仔褲和皮夾克，佛瑞德則是一件雪特蘭套頭毛衣之類的，一身大學生裝扮。當我們四個人結伴逛博物館時，看起來活像來自不同電影的臨時演員。當時館內只有我們四個人，於是保羅開始發表他對現代藝術的一段小演說，這些話，工廠裡幾乎每個人都聽得滾瓜爛熟——佛瑞德是唯一還沒領教過的人。無論如何，保羅總是有辦法添加一些新的辱罵。

「現代藝術不過就是低劣的**製圖**罷了，」他說，停在一幅非常好的抽象畫前面。「真正藝術的時代已經結束了，而且我恐怕它們已經完結一陣子了。如今，如果這些庸俗不堪的東西算是**好**的製圖，人們就應該看出它們是好的；但是他們不能看出，因為它們既醜又俗、又平庸。

再也沒有任何藝術了；只剩下差勁的繪圖設計，而人們拚命想要灌輸一些意義到裡頭去。我的意思是，如果你想看一幅真正的抽象過度分析的繪圖和厚板子。」設計，你大可上哈林區去看一塊拿來鋪地板的舊油布！所有的現代藝術，就是被一幫白癡過度分析的繪圖和厚板子。」

佛瑞德聽得目瞪口呆；他顯然從未聽過任何人像這樣說話，更別提是一個替藝術家工作的人。而且就在該藝術家的面前，不遠處還掛著一張我的自畫像。佛瑞德看起來像是想要表達反對意見，但是他什麼也沒說——只是瞪著眼瞧，很驚訝的樣子，保羅繼續說道：

「除非你畫的是一個男人、一個女人、一隻貓、一條狗，或一棵樹，否則你做的不是藝術，」保羅說。「今天你走進一家畫廊，你看到一些滴漏畫，你請問那些裝模作樣的畫廊人員，『這是什麼？它是一根蠟燭嗎？它是一根柱子嗎？』結果他們卻把藝術家的名字告訴你。『它是波洛克的畫。』他們告訴你藝術家的名字！那又怎樣！結果變成人們就看畫廊裡的標籤，然後買一些他們買得起的爛繪圖。

「這就好像在讀建築評論文章。」保羅把聲音壓低了一點，畢竟我們正處身於一位知名建築師的房子裡。「你在那堆可悲的雜誌裡讀到那一堆字——關於窗玻璃以及在這些時髦的厚板玻璃上的門。建築本身什麼都不是，所以他們只好發明出一些語言，來讓他們聽起來像是有那麼一回事。」

保羅最厲害的一點是，不論他的論點有多荒謬，你都忍不住會覺得它們很好玩。他有可能告訴你說，你是一個白癡，而你大概都不會在意——事實上，通常你還會大笑呢——因為他就

是能找出一些讓人吃驚的方式來自圓其說。

「咱們去找地下絲絨吧，」保羅建議，於是我們便回到戶外。現在天色已經暗下來了，但是玻璃屋裡的燈光照耀在樹木和玻璃上，而且周圍散放著野餐籃。地下絲絨已經開始演了，傑拉德連忙衝過去加入演出。我在想，大部分人以為在工廠裡的每個人對於每件事物都抱持著相同的看法；事實上，我們是一群七零八落的與社會格格不入的人，但是不知何故，卻能夠大家一起格格不入。

佛瑞德開始整個投入了。他原本住在德・曼尼爾家美麗的房子裡，現在搬到比西五十七街還要往南許多的亨利哈德遜旅館（Henry Hudson Hotel），我們有一堆人住在那裡。他放棄了尊貴體面的環境，搬進一個只有最基本設施的西區旅館房間——他對於在工廠見識到的這種下流魅力，感到著迷，想要一嘗更重的口味。他第一晚去馬克斯——或者該說企圖去馬克斯——戴著他那頂高大的湯姆・米克斯帽子，而米奇在門口把他攔下來，對他說，「我們不認識你。」佛瑞德事後向我招供，當時他被打擊得太厲害，只回答了一句：「喔，好吧」，就轉身離開了，回到上城高級的夜店摩納哥（El Morocco）（況且，再也沒有比出洋相時頭戴一頂滑稽的怪帽子，更令人覺得愚蠢的了）。

人們常說，你總是會想要你得不到的東西，所謂「鄰家的草地比較青」之類的話，但是在

六〇年代中期，我從來、從來、從來沒有一秒有那種感覺。我當時是這麼地快樂，對於我在做的事，對於和我一起做那些事的人。當然，在我人生的其他階段，我曾想要許多我得不到的東西，因此而羨慕其他擁有那些東西的人。但是在這段時期，我覺得自己終於在適合的時間、適合的地點，成為一個適合的人。這些都是運氣，而且非常美妙。不論有什麼東西是我想要但還沒能擁有的，我都覺得只是時間問題。我對任何事都不覺得焦慮——我們似乎事事順心。

五月，蒙特婁博覽會（The Montreal Expo）在聖勞倫斯河（St. Lawrence River）畔開幕，我有六幅自畫像在美國館展出，我和約翰・德・曼尼爾以及佛瑞德，一同搭乘德・曼尼爾先生的私人飛機去加拿大參觀。

美國館場是巴克敏斯特・富勒（Buckminster Fuller）的大型穹頂建築，它的鋁製遮陽板能捕捉陽光，館場內有一個阿波羅太空艙，以及一條很長的電扶梯。這些都是預期會在國際展覽會上見到的。比較不尋常的是，美國館其他的展出幾乎全是普普——它被稱為創意的美國（Creative America）。我記得在我環顧四周時，心想，再也沒有兩個分隔的美國社會了——一個是官方的、沉重的，而且是「有意義的」；另一個則是輕佻的以及普普的。人們以前會對每年年輕人購買幾百萬張四十五轉的搖滾樂唱片，假裝一點都不重要，但是有一個來自哈佛或其他類似地方的經濟學家卻說，它們很重要。因此美國館的展覽就像是官方承認，人們寧願看媒體名人，勝過其他東西。

展覽的**藝術**部分，作品來自羅森伯格和史帖拉和彭斯（Larry Poons）和佐科斯（Larry Zox）和馬瑟威爾和達堪基羅（Allan D'Arangelo）和戴恩和羅森奎斯特，以及瓊斯與歐登堡。

但是這場展覽很多都是普普文化本身——電影和明星的放大照片、專家以及民間藝術、美國印第安人藝術、貓王的吉他和瓊·拜亞（Joan Baez）的吉他。而這些並非只是**部分**的展覽；它們**就是**美國館的展覽——普普美國**就是**美國，整個美國。

以前的想法是，知識分子不曉得另一個社會（普普文化）的現況。早期搖滾電影裡的場景早就過時了，裡頭的老古板會頭一次聽到搖滾樂，然後開始用腳打拍子，一邊說，「那個滿好聽好記的。你說它叫什麼？『搖……滾？』」當大都會博物館館長湯瑪士·霍文說到某一場展覽裡包含三名古埃及公主的半身像時，他隨口把她們稱為「至上女聲三重唱」。現在每個人都屬於同一種文化的一部分。普普的被引用，讓人們知道**他們**本身就是正在進行的一部分，他們不必去**讀**一本書才能成為這種文化的一部分——他們只需要去**購買它**（或一張唱片或一部電視或一張電影票）就可以了。

保羅覺得工廠需要管控一下，讓它更像一般的辦公室。他希望工廠能成為一個真正的拍片和賺錢的企業，而他永遠也沒法弄懂，這些小小孩和老小孩成天無所事事地聚在一起打混，有什麼用處。他希望能將過去幾年無故造訪和沒事閒晃的習慣，慢慢地淘汰掉。說真的，這是無法避免的——我們認識了城裡這麼多人，我們的小圈圈已經擴大到成百上千人了，而我們真的

是沒辦法再這樣沒日沒夜地為大家「房門大開」，太瘋狂了。

結果證明保羅確實是一個優秀的經理人。他會出面和生意人討論、讀《綜藝》雜誌，也會到處留意漂亮或有趣的年輕人（兩者兼具當然是最好）。來幫我們拍電影。他會編造出一些理論來暗示採訪者——比如，他有一套說法，關於我們這個機構和昔日的米高梅明星系統有多麼地相像。「我們只相信明星，而我們的孩子其實和迪士尼的孩子沒有兩樣，當然，只除了他們是**摩登**的孩子，所以自然就會吃藥和發生性行為。」

保羅告訴報界的事，大部分在刊出來後，都顯得很誇張。起初，只是引起東一點、西一點的批評，但是到了次年年終，我們的訪問報導裡，充滿了他那些很適合拿來引用的誇張言論。工廠早期的風格出自普普藝術，你不會去說很多話，你只會去做驚世駭俗的事，然後當你對報界說話時，總是會加上一些「姿勢」，更有藝術的味道。但是現在那套風格消失了——人人都有話要說，而且保羅更是能言善道。

為了讓工廠更像他心目中的「企業辦公室」，他安裝了一些隔板，把三分之一樓面分割成一個個的小隔間。他的本意是希望讓大家知道，工廠現在是一個真正的辦公場所——打字機／迴紋針／牛皮紙袋／檔案櫃等等。但結果沒有如他所想：大家開始利用那些小隔間來性交。

同時，我們也變成了人們猛烈攻擊藥物和同性戀的標靶。要是那些攻擊的話寫得高明、有

趣，我也會和其他人一樣喜歡讀。但是如果有人在報紙上，毫無幽默感地以「道德依據」來辱罵我們，我就會想，「為什麼他們老是攻擊**我們**？為什麼他們不去攻擊，比如說，百老匯音樂劇，那裡任何一齣戲裡的同志，可能都比整個工廠裡的同志還要多？為什麼他們不去攻擊舞者以及時裝設計師以及室內設計師？為什麼單挑**我們**？我只要打開電視，就可以看到幾百個非常像同志的演員，像到你簡直不敢相信自己的眼睛，但是卻沒有人去煩**他們**。為什麼是**我們**，有這麼多你最喜愛的好萊塢偶像，他們每次受訪時都在大談他們的理想女友是什麼樣子——然而，他們一直和他們的**男朋友在一起**？」

當然，工廠裡是有同志；我們可是在娛樂界呀，而且——那就是娛樂！當然，工廠裡的同志確實比，比如說，國會裡的同志多，但是這裡的同志味道，甚至還不如你最喜愛的電視警察秀來得濃。在工廠，你能夠展現自己的「問題」，沒有人會因此而討厭你，工廠是這樣的一個地方。而且如果你有辦法把你的問題發展成能逗人開心的例行公事，大家甚至會更喜歡你，因為你夠強壯，敢說出你是不一樣的人，而且樂在其中。我要講的是，在工廠裡沒有虛偽那一套，而我覺得，我們之所以會被攻擊得這麼多、這麼猛烈，就是因為我們拒絕假裝合作，不願偽善和躲藏。而那激怒了很多不希望改變舊日模式的人。我常在想，「那些玩形象遊戲的人，難道一點都不關心世界上所有無法融入刻板角色的可憐人嗎？」

當我們認識的年輕人精神崩潰或是自殺，人們就會說，「看到沒？看到沒？瞧你們幹的好事！他們本來好端端的，直到遇見**你們**！」這個嘛，我只能說，如果某人遇到我們的時候「好

端端」的，他們以後還是好端端的；如果他們本來就有問題──有時候沒有任何人或事物能有辦法修復他們。我是說，你出門到街頭去，總是有那麼多人會在那裡自言自語。又不是說，有人把成分良好的新生兒交付給我，讓我來把他們養大。

再說，工廠裡反正也有很多直男和直女。同志氣氛是因為他們比較張揚，所以惹人注意，但是還有好多男生喜歡待在這裡，是因為眾多美女。

當然，人們說工廠之所以墮落，就是因為「什麼樣的人」都往這裡跑，但是我覺得，那其實是件好事。就像有一個直男對我說過，「能夠不被困在某個類型裡，真是好啊，即便你就是那個類型的人。」比如說，假如某個男人看到兩名男子在性交，他只可能發現兩種結果中的一種：他要嘛感覺興奮，要嘛感覺倒胃口──於是，他就會知道自己這一生的態度是什麼了。我認為人們應該什麼都要看一下，然後再幫自己下決定──而非讓別人幫你下決定。不論工廠在其他方面影響如何，它絕對幫很多人下過決定。

就在這年夏天，我遇到了凱蒂‧達琳（Candy Darling）。

大部分人可能會覺得那應該發生在下一年，六八年，我們應該是在那個時候與下城的一些變裝皇后密切來往，因為直到那個時候，他們才首次出現在我們的電影裡：保羅在《肉》（Flesh）裡起用了賈姬‧柯蒂斯（Jackie Curtis）與凱蒂。當然我們在早期幾部電影裡就已經有

馬里歐‧蒙特茲了，但是因為馬里歐只在表演時才會穿著女裝——在現實生活中，他絕對不穿女裝——他比較像是秀場的變裝藝人，而非真實變裝皇后的那種社會性別現象。

直到六七年，變裝皇后仍然沒有被主流的怪胎圈子所接受。他們依然徘徊在始終徘徊的地方——大城市裡的邊緣地帶，通常窩在破舊的小旅館裡，自成一個小圈圈——一口爛牙、帶著體臭、使用廉價化妝品並穿著可怕服裝的社會邊緣人。但是在那之後，就像嗑藥進入一般人的生活，性別界線的模糊也一樣，而世人開始有一點認同變裝皇后了，把他們看成更像是「性別激進分子」，而非令人沮喪的人生輸家。

在六〇年代，普通人開始有性別認同問題，有些人看到自己身上的許多問題被變裝皇后呈現出來。於是，很自然地，人們似乎有點喜歡有他們在身邊——幾乎有點像是，那樣會讓他們覺得自己更好，因為他們可以對自己說，「我可能還不太清楚自己是什麼，但是至少我曉得我不是變裝皇后。」那就是為什麼，經過這麼多年被排斥，在六八年，人們開始接受變裝皇后——甚至追求他們，邀請他們到各個地方。面對這些新的態度，我的意思是，心靈先於物質／做你該做的事，變裝皇后有一個最大的問題等著他們。我的意思是，那真的是滿大的問題，／你的想法所在佔去他們所有的時間。「她有把它塞好嗎？」另一個皇后向賈姬打聽凱蒂的事，而賈姬模模糊地回了類似下面這樣的話：「聽著，就算是嘉寶[7]，也得調整她的珠寶[8]啊。」

凱蒂把她自己的陰莖說成是「我的缺點」。對於變裝皇后，總是有一個如何相稱的問題——「他」還是「她」，還是兩者都有一點。我們通常是憑直覺。對賈姬，我總是稱呼「他」，因

為我是在他變裝之前就認識他的，但是對凱蒂和荷莉·伍德勞恩（Holly Woodlawn）則是「她」，因為當我遇見她們時，她們已經變裝了。

但是，如果說在六八年，變裝皇后融入了一般的怪胎趣味場面，在六七年他們還是滿「怪異」的。在六七年的愛之夏9期間，一個炎熱的八月天下午，佛瑞德和我走在西村路上，準備去皮衣人那兒取幾條長褲。路上好多花之子在幻遊，也有好多遊客在看他們幻遊。第八街簡直就是在辦嘉年華。每家店都有紫色幻遊書和迷幻藥海報和塑膠花和蠟燭，另外還有旋轉藝術（Spin-Art）攤位，讓你把顏料擠在旋轉中的圓盤，讓你製作自己的歐普藝術10畫（服用迷幻藥的孩子最愛那個了），而且還有披薩店和冰淇淋攤子——整個就像一座主題公園。

走在我們前面的是一個大約十九、二十歲的男孩，留著一小把披頭四的劉海，他身邊是一個很高很動人的金髮變裝皇后，穿著高跟鞋和細肩帶洋裝，她還故意讓其中一條肩帶滑落在手臂上。當我們轉到格林威治大道時，這兩人正在嘻笑，那裡有很多娼妓靠在牆邊，我們看到那個金髮女子把頭往後一揚，以所有閒逛的同志都能聽見的嗓門大聲說，「噢，瞧瞧這些綠女巫」11。

這時那名男孩剛好轉身。他認出我來，向我要簽名，要我簽在他從英國精品服飾店「倒數」（Countdown）拿到的紙袋上。我問他袋子裡裝了什麼。

「跳踢躂舞穿的綢緞短褲，我的新劇《魅力、榮耀、與《金子》》（Glamour, Glory, and Gold）會用到。九月首演；我會送你邀請函。我名叫賈姬·柯蒂斯。」

我更近一點觀察那名金髮女。她遠看更有吸引力——近看，我能看出她的牙齒真的不太好，但她還是附近最漂亮的變裝皇后。賈姬介紹金髮女名叫霍普·斯拉特瑞（Hope Slattery），那是凱蒂當時用的名字——她的真名是吉米·斯拉特瑞（Jimmy Slattery），來自長島的馬薩皮夸（Massapequa）。

過了很久，在我和他們兩個人都混熟之後，賈姬告訴我，他和凱蒂結識的經過……

「我碰見她的地點，就在我們碰見你們的地點——薩特（Sutter）冰淇淋店門口——我對她說，『呃，你有一種很特別的味道。』而她說，『我引人注目，因為我就像銀幕上的女人。』因為，安迪，她那時真是一團我望著她，心想，『拜託，這個女人會像銀幕上的誰呀？……』糟。在她開始費心打點自己之前，她看起來就像《八點鐘晚宴》（Dinner at Eight）裡的女僕。她的牙……她那口爛牙……」賈姬搖搖頭，一副我們還是別想她的牙齒的表情。「說實話，她那時看起來更像是賽諾·文斯12的拳頭——一頭金色假髮套在一只畫了唇膏和兩顆豆豆眼的拳頭上……曉得嗎，《蘇利文電視秀》裡的賽諾·文斯？總之，我們進入薩特，買了一個拿破崙。她咬了一口，結果她其中一顆好牙就此脫落。我們站在那裡，瞪著她掌心裡的牙齒，笑得歇斯底里，一邊說，『天哪，我的天哪，哦，我的天哪……』我心裡想，『這女人真不可思議。』我送她到住處——位在第十七街，介於第三大道和史岱文生廣場公園（Stuyvesant Park）之間的十七旅館（Hotel Seventeen），那是一條很安靜的街，兩旁都是矮小的建築，有很多花台和樹木。我那時是這麼地天真，完全沒看出她在躲帳單的種種徵兆——即使我看到他們把她的東西堆放

在大廳。當她看見那個，馬上轉身，踩著高跟鞋奔到對街去了。等我追上她，她正在偷窺一樓某人的窗戶。一條狗從吧台後面走過來，然後她就開始說，「你看**那條狗狗是不是很漂亮呀**？漂亮狗狗、漂亮狗狗……」我心想，『她是想要說服那條狗，自己真的是一個女人！』但在同時，她也不知該怎樣取回自己的東西──她先前是爬窗子出來的，覺得很丟臉。他們知道她出沒的範圍，而她真的很害怕。

「凱蒂深深打動了我，因為我在她身上看到自己──我有很多事也是懸而未決。我馬上寫出了《魅力、榮耀、與金子》，並在那年秋天找她來演。」

當你聽到某人說他們來自紐約市，你會預期他們很時髦什麼的。所以當賈姬說他自己很「天真」時，很難相信，因為講到底，他在第二大道和第十街附近長大的──下東城比較靠北邊的地方──和他外婆強打者安（Slugger Ann）住在一起，她在那裡開了一家酒吧。

我說，「**少來了**，賈姬，你在東村長大，怎麼能說自己『天真』？」

「哦，這個嘛，」他瞪了我一眼，「那裡可不是格林威治村，你懂的。」

我懂他的意思。對一個小孩子來說，西村街頭的景象，比起格林威治村的景象，差距遠不止實際上那幾個街區的距離。

那年夏天剩下的時光，賈姬和凱蒂都混在一起，強打者安甚至還給凱蒂一份工作，讓她在酒吧裡當女侍。

「我外婆，」賈姬說，「不曉得凱蒂不是天生的女人。而且她肯定沒有料到，凱蒂會穿著連身襯裙來上班！但她確實幫我們招來一些新顧客——西村的仙子們（同性戀者）簡直不敢相信，她真的有工作了。」

在酒吧找到一份工作，對凱蒂來說，是美夢成真。她想要成為你在第十大道會看到的那種「女招待」——那可能是她最大的幻想。又或者，當一個被男人呼來喝去的妓女。甚至成為一個蕾絲邊——她也喜歡。總之，不要當男人就好。

凱蒂不想要做一個完美的女人——那樣太簡單了，再說那會讓她露出馬腳。她希望做一個有很多小煩惱要應付的女人——像是絲襪勾破了、眼妝弄糊了、被男人拋棄了之類的。她甚至會向別人借衛生棉條，解釋說是緊急需要。就好像說，如果她能讓這些小問題顯得越真實，那個大問題——她的陽具——就會顯得越不真實。

艾瑞克告訴我說，他早在六四年就知道凱蒂了。「我常常看到她與羅娜（Rona）走在布里克街頭。她們會一起搭火車從馬薩皮夸過來，然後假裝是女朋友——女同志。」羅娜是另一個馬克斯女郎。「凱蒂那時去七十九街和第五大道看那個德國醫生，我們都去那裡，」他說。「那裡簡直像是婚姻介紹所——每個人都認得每個人。凱蒂因為他給的荷爾蒙，胸部剛剛開始隆起一點點。」

那年夏天，披頭四的《比伯軍曹》正當道，絕對是到處都會聽到它。而且《比伯軍曹》的

夾克也成為男孩們的制服了——有著紅肩章和緄邊的高領軍裝夾克，配上瘦腿緊身褲——再也沒人穿喇叭褲了。至於髮型，很多男孩都學起基思・理查茲的風格——像刺蝟一樣，而且長度不一。

伊迪還在城裡，住在雀爾喜，但是已經很少來工廠了。有一次就在伊迪離開後，蘇珊・派爾打開手提包拿出苯巴比妥，結果發現藥丸瓶子是空的——只除了一張紙條寫著ＩＯＵ（算我欠你），伊迪塞進去的。

八月四日，設計師貝絲・強生，現在和約翰・凱爾訂婚了，在她位於西百老匯的住處，開了一場派對「獅子座的歸來」（The Return of Leo）。大家都下場跳舞——很多歌曲來自小流氓樂團（Rascals）（《律動》〔Groovin〕，以及艾瑞莎・弗蘭克林〔尊重〕〔Respect〕以及傑佛遜飛船合唱團（《去愛某個人》〔Somebody to Love〕）。每當門合唱團的《迷幻之火》（Light My Fire）響起——它常常響起，較長的那個版本——傑拉德就會露出一張臭臉。他對於吉姆・莫里森仿他的皮衣造型一事，始終耿耿於懷，更別提吉姆還大紅大紫呢⋯吉姆越是走紅，傑拉德就越是感覺受到背叛。

吉姆剛好來城裡場景俱樂部表演，而且他原本預定要演我們的電影《我，一個男人》（I, a Man）。那年夏天，妮可在我們不斷邀她幫我們演一部像劇情片那種長度的電影後，終於答

應了，「好吧。我幫你們演一部電影，但是必須和吉姆合演。」她當時很迷戀吉姆。當她去問他，他說沒問題；他說他知道所有地下電影，而且他也曾經是電影學生等等。但是後來當妮可出現時，卻帶著好萊塢演員湯姆・貝克（Tom Baker）。「吉姆的經紀人說他不能演，」她說，「這是吉姆的一個好朋友，來自洛杉磯，而且他想演。」然後我們想有何不可。

我們在貝西開派對的前幾天，拍完《我，一個男人》，而且它預定不久便要在哈德遜戲院（Hudson Theater）上映（我們上一部在那裡上映的電影是《我的小白臉》）。《我，一個男人》是在演一個叫作湯姆的男子，有一天在紐約和六個女子見面的片段，他和其中一些人發生性關係，和一些人談話，和一些人吵架。或許就是因為聽到我們為了變化一下，在一部片子中用了這麼多女生，讓維娃（Viva）起了念頭，認為她也可以在我們下一部電影裡演出，因為她在貝西的派對上，緊逼著我問她能不能演出。

這只是我和維娃第三次說話。大約六三年左右，在一次藝展開幕式上，她走過來自我介紹，當時她和一個攝影師同居，想要成為一個時尚插畫師。我不記得我們當時談了些什麼——可能是藝術吧（她認得很多藝術家）。我們都認得一個很好相處的演員路易士・瓦登（Louis Waldon），他在大約六〇年時第一次在格林威治村碰到她，而他曾經對我談起他們兩人認識的經過：

「我是在西四街喬的小餐廳（Joe's Dinette）遇見她的。當時她滿頭疙瘩，剛從精神病院出來，因為先前有過一次精神崩潰，她一直在摳那些疙瘩，但同時又試圖不要那麼做。她問我是：

做什麼的，」路易士說，「我告訴她『我是個演員』。她上下打量我，然後說：『你是什麼？你看起來不像個演員。』我說，『這個嘛，我就是。』她說，『不，我不認為你是。』當時她正在畫畫。她曾經在巴黎當模特兒，但是做不下去，所以就回到紐約上州的家，而她父母把她送進精神病院。」

我很驚訝維娃真的精神崩潰過——我只聽過她說幾乎要崩潰。

「她什麼時候復元的？」我問他。

路易士看了我一眼，然後說，「聽著，她有復元過嗎？」

「噢，但是她看起來沒有那麼糟糕，不是嗎？」我說。

「沒有，維娃的麻煩就在這裡——她從來沒有那麼糟糕。她糟糕得足以把你逼瘋，同時又正常地足以過日子……」路易士和維娃經常吵嘴（他倆旗鼓相當），可是他們又真的很喜歡對方。

但是在貝西開派對那晚，我對她的了解只限於眼前看到的。她有一張很引人注目的臉，讓人難以決定該說她美還是醜。我剛好還滿喜歡她的長相，而且我對於她不斷提到文學和政治，也印象深刻。她說話滔滔不絕，而且有一把我聽過最疲憊的聲音——我覺得真是不可思議，一個女人的聲音竟然可以傳達出這麼多的厭倦。她告訴我說她剛剛在查克·韋恩的電影《再見，曼哈頓》（Ciao, Manhattan）裡演出一幕裸體戲，然後她問我是否打算不久便要開拍一部新電影。

我說我們第二天就要拍另一部電影，然後我給她地址，如果她願意可以過來。

我曉得我們大概很快就要碰到審查上的麻煩——如果我們的電影繼續這樣樹大招風的話——然後我猜我一定打從心底就曉得，每一部電影裡如果至少有一名演員口齒流利，會是一個聰明的點子。法律上對於「淫穢下流」的定義，有一句「無濟於社會價值」，這讓我想到，如果你能找到一個像維娃這樣長得漂亮，肯脫衣服，走進浴缸，而且說起話來很有知識的樣子（「你知道，邱吉爾每天花六小時在浴缸裡」），你通過審查的機會，比起你來一個青少女咯咯咯傻笑地說，「讓我品嘗你的寶貝吧」，應該要大多了。不過，這都是一些傻氣的法律策略，因為對我來說，他們都一樣好，都是在攝影機前坦示真正自我的人，而我對他們的喜愛也是同等的。

那天晚上在獅子座派對上，維娃告訴我她瘋狂地愛上了雕塑家約翰·張伯倫，但是他和紫外線談戀愛。她問我知不知道紫外線有何訣竅，為何那麼多男人對她著迷，而我說我對她一無所知。然後我反問**她**對紫外線知道多少。

「什麼都不知道，」維娃說。「她的錢是從哪裡弄來的？」

我也不知道，但是因為人們對紫外線想到的第一個問題，通常就是這個——畢竟她衣著奢華，開了一輛很大的林肯轎車，又住在第五大道的閣樓裡——我對維娃提出這個問題，一點都不驚訝。然而，後來我對她比較了解後，我發現維娃在打探**每個**人的時候，第一個提出的問題都是這個：「他們的錢從哪裡來的？」

如果這次算是我和她第三度交談，那麼第二度就是在六五年，那次她到工廠來向我要錢。

她一副向人討工資的淡漠神情——只不過，我當時甚至不認識她！她基本上的說辭就是「我需要二十美元，而你付得起」。我注意到她有一個習慣，在和你說話時，一邊非常優雅地隔著衣服抓搔自己的陰部。我給了她一句毫無意義的回答，那是你在不願施捨時會說的話——「我沒有任何錢。」如今這場獅子座派對——她也是獅子座的——是我們自從上次對話後，頭一次再碰面，於是我問她，是什麼原因讓她在那天跑來討錢。

「這個嘛，」她說，「傑拉德老是邀我到工廠來，而我總是告訴他，不要、不要、不要。

但是後來我看到你的畫的標價，所以下一次他邀我，我就和他一起去了。」

「但你又是怎麼認識傑拉德的？」我問。

「喔，就是在雀爾喜那一帶。我妹妹和我在那裡有一個房間，我們缺十六美元來付那個月的房租，而傑拉德進來就想要勾引我，我說，『滾出去，傑拉德——誰不知道你是一個大娘炮！』他聽了非常生氣，開始尖叫，『你從哪聽來的？你從哪聽來的？』於是我告訴他，每個人都說他是你的男朋友，他氣瘋了——『我才不是！我才不是！』——所以我就告訴他，如果是這樣的話，他可以拿我妹妹來試試看，可是當然啦，她也拒絕了，後來我和他去工廠找你，你不肯給我錢，就是這樣了。」

第二天，維娃來到我們拍攝《昂丁的愛》（*Loves of Ondine*）的公寓（這部片子原本是《****》的一部分，但後來被我們當成一部獨立的電影來發行）。她做的第一件事就是解開上衣，讓我

們看她的胸部：每個乳頭上都貼了醫用貼布，於是我們就拍攝她告訴昂丁，如果他想要看她脫

光衣服，她每脫一件衣物，他都得付錢，包括那兩枚胸貼。

我們都愛死維娃了⋯我們從沒見過像她這樣的人，而且她還很會接受採訪。她甚至還幫一

拍的每部電影都有她。她很風趣，有格調，很上相——而且她還很會接受採訪。她甚至還幫一

份地方性的刊物《下城》（Downtown）寫我們的電影影評，文章署名為蘇珊・霍夫曼（Susan

Hoffmann，她的真名），當然，她在文中大大讚美了自己一番：「維娃！是一個非常滑稽的

葛麗泰・嘉寶和瑪娜・洛伊（Myrna Loy）以及卡洛・林白（Carole Lombard）的混合體⋯⋯她

結合了三〇年代的優雅和六〇年代的⋯⋯貓咪般的率真⋯⋯」我們大肆宣傳維娃對她自己的盛

讚評語，還把它們登在報紙上，當作我們的電影廣告。有何不可？她寫的都是真的。

此外，如果我想採用讓電影審核人員困惑的方式來說服他們，那麼維娃堪稱當時的絕佳人

選，因為當她脫去衣服後，總是會引發一個問題⋯她那骨感的身體到底是**令人興奮**，還是**倒人**

胃口——在這裡，能否算是「淫亂」還真是一個問題。

六七年八月底，《雀爾喜女郎》在洛杉磯的要塞戲院（Presidio Theater）首映，保羅、紫

外線、昂丁、比利以及我，特地飛到加州去出席。妮可早已在那裡了⋯她那個夏天都和吉姆・

莫里森待在城堡，但她當初離開去參加蒙特利音樂節，是和布萊恩・瓊斯一道（那年夏天伊迪

也在城堡待過一陣子。她搭乘一輛福斯旅行車，進行長途旅行——由別人開車——出發前幾天

她服用了一大堆藥，然後昏昏沉沉地上路）。

我們大抵分成兩個團體。昂丁、比利以及一個被他們喚作布里克街女巫的女生奧利恩（Orion）——她是他們在紐約的一個吸安朋友，剛剛搬到舊金山——形成一個團體。他們到處威嚇花之子，而且不停地說他們如何地受不了在西岸，全身赤裸，只穿了圓點襪子，被關在房間，他們正在服用顛茄，然後我看到昂丁的一個朋友，無法再待一秒鐘。有一次我走進他們的房間，他們正在服用顛茄，然後我看到昂丁的一個朋友，無法再待一秒鐘。有一次我走進他們的房間，他們正在服用顛茄，然後卻沒有感覺。昂丁說，「再沒有一種迷幻藥比得上顛茄了。它是一種視覺毒藥。」我曾聽過幾個人說同樣的話——和顛茄比起來，迷幻藥算不上什麼。

我們其他人則在城裡閒蕩，在盛大的愛之夏接近尾聲時，去感覺一下這個地方。舊金山的嬉皮們發出一股很差的共鳴，衝著所有超出某種幻覺貧窮線上的事物而來——任何看起來像是花錢的事物，都被視為統治集團的一部分——因此，當我們開著一輛由戲院租來給我們用的凱迪拉克禮車，在城裡兜了一兩天，就好像我們在揮舞一面紅旗似的；街頭上的花之子全都轉過頭來瞪著我們，一臉輕蔑的樣子。我們並不在乎；我們覺得很滑稽，保羅當然也是樂在其中嘍——他甚至想出一個辦法，讓這群像是來自海特艾許伯瑞區（Haight Ashbury）的人更加生氣：他會把我們的禮車停在那群穿戴著珠子和花環的孩子身邊，然後搖下車窗，問他們說，

「嘿，最近的救世軍在哪裡？我們想買一些嬉皮裝束來穿穿。」

在我們開車行經城裡不同地段時，我們都在討論「黑豹黨」（Black Panthers）（介於「黑鬼」

和「黑人」之間，新出了一個「非裔美國人」的說法，但是它始終沒有像「黑人」那樣傳神——

就像是企圖要大家把「第六大道」稱為「美國大道」）。黑豹黨人公開帶槍走在舊金山街上，

十分引人側目，但是也沒人能阻止，因為很顯然，公開帶槍並不違法，只要把槍藏好。但是由

於以往沒有人真正會利用這條法律，在街上看到這些槍枝，真的會讓人嚇一跳，尤其是在鼓吹

「花的力量」以及「做愛不作戰」的城市裡。

　　自從我們上次和地下絲絨到費爾摩，已經過了一年。好多年輕人還在幻遊，但是情況顯然

已經失去了動量，而且再過一個月，記者便會開始寫海特艾許伯瑞區已變得一團糟——人行道

上滿是垃圾和汽水的污跡，原本剛畫好時閃亮動人的幻影螢光漆圖案，現在也變得可怕和骯

髒。十月將會是嬉皮葬禮在街頭進行的月份，為了「嬉皮，虔誠的大眾媒體之子」而舉行，安

排者就是原本致力於組織非傳統社區生活的那一批嬉皮，他們現在開始憎惡這群暑假湧入的自

由派小鬼，他們稱之為「不負責的」嬉皮。這年秋天給人一種感覺，整個嬉皮活動在這年夏天

之前已經毀了——搞得太大，也太商業化了。

　　在我們到處閒逛時體認到，在舊金山，越戰似乎比我們在紐約時真實許多——你如果站在

灣區，可以親眼看到軍艦離港，駛向東南亞。

加州女孩，就一般標準而言，或許比紐約女孩漂亮——我猜，頭髮更金，也更健美；但我還是偏愛紐約女孩的樣子——比較奇怪，也比較神經質（當一個女生快要精神崩潰，她看起來總是更美、更脆弱）。

這一帶地區大部分的「免費」商店或服務，都開始收攤或是欠債。許多嬉皮也紛紛離開，轉往像是加州南岸和北岸，以及科羅拉多州西部，還有新墨西哥州的公社去了。在紐約，嬉皮組織挖掘者（Diggers）才正要開一家免費商店（提供「免費的燉菜與咖啡」），就在東十街，離保羅住處很近，而鄉村喬與魚（Country Joe & the Fish）樂團也才在同條街上的湯普金斯廣場公園演出，這是一場公開吸食大麻的聚會，紐約藝術家佛洛斯提·梅耶斯（Frosty Meyers）將他的雷射光打得滿天空都是。

對於那年夏天，舊金山到處是安非他命，當地人似乎都很不高興——尤其是愛之子，他們對於竟有那麼多人吸食安非他命，感到困窘，因為安非他命會讓人增強攻擊性，而那應該是權力歸花信仰所對抗的。然而，這裡真的是各種你想像得到的藥物，都在四處流竄。

我們碰到一個在紐約就認識的年輕人蓋瑞，他剛好走在街上。現在他頭髮很短，穿著運動外套——看起來很古板。他隨身帶著一個手風琴盒子，結果裡面裝滿了大麻。我們躲進一家女同志脫衣舞的小酒吧，裡面一些女孩在模仿性交的動作，還有一個舞者從觀眾群裡挑人出來鞭

答。蓋瑞掀起他的夾克，露出後口袋，讓我們看裡面有一個呼叫器，他用來與一個所謂的藥物中心聯絡。我們在紐約認識他的時候，他完全沒有沾染藥物——當時他正要進視覺藝術學校（School of Visual Arts）。我問他怎麼會和毒品買賣扯上關係，他說在他離開紐約前幾個月，他大部分時間都窩在學校廁所裡吸大麻，他有一個老師總是會給他。後來他和一個朋友上舊金山來，這個朋友認識一些人。他們穿過金門大橋，來到馬林郡（Marin County）這棟錯層住宅裡。屋外停了一輛法拉利，屋內有一些搖滾樂團等級的設備，當你按下某個鈕，就會出現燈光秀打在天花板上，床鋪也開始搖晃。在每間臥室、每間浴室、廚房裡，都有彩色電視機，而且在每個清潔用具櫃裡，都有立體音響。

「我說，『天啊，這真是高級！』」蓋瑞說。「他們告訴我，『高級？嘿，我們很窮啊。

我們這週很差，只賺進一萬塊。』到了早上，當我們下樓到廚房，女主人正在翻看冰箱裡那一堆穀物、維他命、果汁和藥物，她說，『你們今天想來點什麼？』我說，『大麻就可以了。』但是她拿著一些晶體說，『我要用一點這個。你們想不想也來一點？』所以我就用了一點——

然後，我想我這輩子再也不是人類了……」。

脫衣舞孃開始鞭打隔壁桌的客人。我對蓋瑞說，「我們聽說你有在這裡賣哦。」

他一臉驚訝，然後非常難為情。「喔，那個啊……」我本來只是逗他玩的，但是現在我看得出來，真的給我說中了。

「只有一點點，是在我剛到這裡的時候，」他辯駁道，「只是讓幾個男人挨著你磨蹭，自

己打手槍，幫你吹簫——但是聽好了，我可是從沒幫任何人吹簫。」

我們離開那家脫衣舞吧，向蓋瑞道別。我們經過某棟大樓時，裡面傳出一個樂團練習的聲音。

「噢，天哪，這個城市的音樂真是爛得可以，」保羅又開始念了。「只要想想看：舊金山從來沒有產生過一個卓越的音樂上的管他什麼東西！沒有一個狄倫、沒有一個藍儂、沒有一個布萊恩·威爾森（Brian Wilson）、沒有一個米克·傑格——一個都沒有。甚至連一個菲爾·史貝克特都沒有！只有一些微不足道的團體，微不足道的音樂。他們自己騙自己說，音樂是**團體**的事——他們對每件事都是這種看法……」就在這個時候，樂隊的聲音更大了。「真是夠了，你聽聽，」他說。「什麼都沒，只有差勁的模仿，白人對黑鬼藍調的差勁模仿。海灘男孩是美國最棒的團體了，因為他們能接受加州生活就是沒腦子的燦爛生活，而不必為此道歉或是難為情——大刺刺地去海灘，找個女朋友，曬成古銅色，**如此而已**。而那就是你能有的最智慧的做法了——是音樂，而非什麼信息。當然，他們最偉大的歌，〈只有上帝知道〉（God Only Knows），在美國應該會暢銷才對。」他搖搖頭。「我真搞不懂……」音樂聲變得越來越狂熱。

「哦，天哪！」保羅尖叫起來，遮住耳朵。「還好，它們從來沒有半個旋律，所以這些鬼東西不會停留在你的腦袋裡折磨你。」

那趟旅程我們到大學做了幾場演講，也播放一些《單車男孩》（Bike Boy）的片段，但是

我們始終沒有快活到能讓舊金山人滿意——如果你不常微笑，他們就會對你有敵意。

九月某個黃昏，保羅和我到哈德遜戲院去查看《我，一個男人》吸引到什麼樣的觀眾。幾週之前，我們在那裡首映《單車男孩》，我們想看看觀眾是否在笑或是在打手槍或是記筆記或是什麼別的，這樣我們就會知道，他們喜歡的究竟是喜劇、性還是藝術。

我們走進哈德遜戲院，坐在幾個看起來很邊邊的椅子上。前方坐了幾個貌似大學生的年輕人，還有一些穿雨衣的人，單獨散落在各角落。當時演到湯姆·貝克企圖引誘其中一個女生，他說，「你怎麼不放鬆一點？」而她說，「我和你不夠熟，」於是他又問她，「我脫光衣服坐在這裡，會讓你興奮嗎？」但是她告訴他說，「這個嘛，如果有音樂，我就會興奮……」

我們沒有停留太久——但是已經久到足以看出那些年輕人覺得它很爆笑。我們離開時，售票員告訴我們，午休時段生意最好。

我們在馬克斯混得越久，認識的年輕人就越多。多年來，有三個嬌小漂亮的小美眉總是結伴在那裡閒晃——潔拉丁·史密斯（Geraldine Smith）、安德莉亞·費爾德曼（Andrea Feldman）以及派蒂·迪阿本維爾（Patti D'Arbanville）。派蒂在格林威治村長大。她父母還住在費加洛咖啡廳對面，而那裡也是這幾個女孩每天打混的場所，直到它晚上打樣，然後她們再到派蒂家去睡覺。這年秋天的某個晚上，我們在馬克斯的後屋裡，一片沉寂，每個人都在他們

的幻遊書上畫畫——只除了一個怪誕的變裝皇后在一張桌面上跳著類似形意舞，用動作來演繹

至上女聲合唱團的〈映像〉（Reflections）——我哄勸潔拉丁把她的背景告訴我。

「我上過三所布魯克林的天主教學校，結果都被踢出來了…之後我進入華盛頓歐文高

中，」她一邊說，一邊朝十六街與歐文廣場的方向點點頭，就在幾個街區之外。「那麼安德莉

亞呢？」我問她。「安德莉亞，她進了一家為喜歡戲劇的孩子開的漸進式教學學校，要花很多

錢的，叫作『昆塔諾』（Quintano's）——它是那種可以只在你想上課的時候才去上課的學校，

位在很靠近昂丁（迪斯可舞廳）的地方。」

我完全無法想像這些女生端坐上課或上班的樣子。也許一年上個兩三天還可以，但頂多就

是這樣。所以我真是不明白，她們怎麼老是能穿最好的衣服，而且到哪裡都搭計程車。那天晚

上，我忍不住問潔拉丁，她們哪來那麼多錢。她指一指房間另一頭的一個女生，看起來和她們

差不多年紀。「安德莉亞和我與羅貝塔（Roberta）住在一起，」她說，「在公園大道和三十一街。」

「羅貝塔的錢又是打哪來？」我問她。

「她的丈夫非常有錢。」

我又端詳了一下羅貝塔，潔拉丁還在繼續說：「她讓唐耶爾·露娜（Donyale Luna）住在

她那裡，現在她又讓我和安德莉亞住，她丈夫養我們大家。」唐耶爾·露娜是高級時裝的第一

批黑人名模之一，而且她真的非常漂亮。

「羅貝塔年紀多大了？」我問潔拉丁。

「三十三──我向上帝發誓！但是你看不出來，因為她那麼嬌小。」

潔拉丁說，她以為她們很快就會被踢出去，因為唐耶爾每個月打到歐洲的電話費，大約就有五百美元，羅貝塔的先生對電話帳單越來越惱火。

「而且唐耶爾還有這麼一個瘋狂的男朋友，他昨晚跑來，還用啤酒瓶砸她的頭──」潔拉丁大笑起來，「剛好就在她訓了我們一大頓，說我們在那裡吸大麻和服用迷幻藥是多麼地丟臉之後。」

「但是，誰幫你們買衣服？」我問她，一邊打量她身上穿的設計師品牌迷你洋裝以及華麗的長筒皮靴。

「我們用安德莉亞的簽帳卡──我是說，她媽媽的。我也不曉得⋯⋯我總是有辦法讓別人幫我買衣服⋯⋯」

潔拉丁說，她最初從布魯克林上曼哈頓的那幾次當中，有一次剛好是在披頭四進城時，整座城市都為之瘋狂，電視上看到一群群的女生在大吼大叫，收音機二十四小時都在大聲放送披頭四的歌曲。

「我和幾個女生走在布里克街上，」潔拉丁告訴我，「然後一個漂亮的金髮女孩向我們跑來，問我們說，『你們想不想和披頭四見面？』我以為她瘋了。後面有一個男人等在一輛車子裡，於是我心想他們一定是想要強暴我們之類的。但是他們說服了我們，然後我們和他們一起前往上城的華薇克酒店，那裡已經有幾百個女生在排隊，還一邊尖叫，好像完全瘋掉了。我們

和一名有新聞通行證的男人在樓下，等了差不多一個小時。我不斷地說，『這太瘋狂了，這是個笑話——我媽要我十一點前回到布魯克林。』但是後來我們被帶進一個小電梯，上樓後一個套房的門打開了，披頭四果然在那裡開派對！另一個女生也在場，我事後發現她是琳達‧伊士曼，但我當時不曉得她——我才剛從布魯克林過來，只知道披頭四。

13

「我們和他們一起玩轉瓶子以及其他遊戲，之後我們看電視到清晨五點就睡著了。不知道什麼時候有人拿了一幅很大的美國國旗，蓋在我們身上，就像被單似地。」

她聲音漸漸淡去，彷彿故事已經講完了，但是我可不會這麼輕易放過她。

「得了吧，潔拉丁！」我一再追問。「你一定有跟他們搞。承認吧！拜託，我不會跟別人說。」

「沒——有！我發誓！」她咯咯咯傻笑。「那個找上我們的坐在車裡的男人對我說，『你何不跟保羅進去？』但是我說不要，因為當時我還是處女，還很純潔。那個男人就很生氣，因為我猜他原本是想找一些願意做點什麼的女孩……早上我們被室外的尖叫聲吵醒——我們走到窗邊往下看，街上到處都是女孩，歇斯底里得很。

「等我回到布魯克林，我媽說，『我以為你死了。你跑哪去？』那好像是我第一次徹夜不歸，所以她真的是非常火大。她和一個女性朋友坐在那裡，於是我告訴她，『媽，你一定不會相信這個，但是我是和披頭四在一起。』她看看她的朋友，就像在說，『她瘋了——她以為她和披頭四在一起。』」

「所以，你現在和誰搞？」我問她。

潔拉丁發出一陣傻笑，然後指向房間另一頭一個金髮的英俊男生，他是最近才加入我們的。「事實上，我和喬‧達拉山多（Joe Dallesandro）愛上了。他已經向我求婚了。」

我聽說喬已經結婚了，和他父親同居女友的女兒之類的。

「但是喬已經結婚了，不是嗎？」

「是啊，」她揮一揮手說，「但是你知道他，那沒什麼大不了……」這時她的表情嚴肅了起來。「他現在非常愛我，」她說。而在下一秒那份嚴肅忽然轉變成一陣歇斯底里的笑聲。

我們認識喬，是因為他走錯房間，當時我們在格林威治村的一間公寓拍《昂丁的愛》其中一卷帶子，而他本來要去那棟大樓的另一間公寓找人。但是當底片沖洗出來，我們發現他很上相，而且有一種忽冷忽熱的個性，讓保羅非常興奮。

保羅一直很喜歡研究臉孔——如何幫它們打燈，如何拍攝它們。他會拿著賈姬‧甘迺迪的照片，一邊走一邊喃喃自語，「你看過像這樣的一張攝影師夢想的臉孔嗎——看看兩眼的距離有多寬。」他常常研究艾瑞克，並告訴我，「艾瑞克有一張我很少見過的完全對稱的臉孔。」但是比起完美臉孔，更令他欣賞的，卻是知道如何減輕自己缺陷的人：「貓王，」有一次他邊說邊拿出一張貓王在電影《情歌心聲》（Loving You）裡的劇照，「完全沒有下巴——那是為什麼他那麼聰明地穿那些立領的衣服。」

保羅似乎把喬視為另一個馬龍·白蘭度（Marlon Brando Jr.）或是詹姆士·狄恩——那種具備銀幕魔力，能同時吸引男人和女人的人。有一天，我看到保羅帶著批判的眼光，仔細打量喬的臉孔，把他的頭髮往後撥，以便找出他的「缺點」，我看得出來，保羅真的很有興趣要他來拍電影。

當然，那時我們的電影還不是由保羅掌鏡——而是由我全權負責。但在隔年，當我入院時，他獨力拍了《肉》，而且是由喬主演。後來他成為保羅主要的明星。（「不要試著去演戲，喬——只要站在那裡，」我曾聽過保羅在拍《垃圾》時，這樣吼他。「不要硬擠出表情——說話就好。還有不管你做什麼，都不要笑，除非你是**無意的！**」）

於是喬現在開始和我們在一起，而且他那天晚上也在馬克斯那裡，他對面就是吉姆·莫里森，後者帶來一個新的漂亮女生。另一張桌子坐著比利·蘇利文（Billy Sullivan）和馬提（Matty）（兩個布魯克林的孩子）在和艾美·古德曼（Amy Goodman）說話——她父親擁有漫威漫畫（Marvel Comics）——然後馬提告訴他們說，人們不應該再擁有住宅，應該只要有「休息站」就可以了。在他們身後，是吉米·罕醉克斯和其中一位漂亮的黑人女孩——叫德芳，還是派特·哈特雷（Pat Hartley）或艾莫瑞塔（Emeretta），我記不得是哪一位，她們都是朋友。在差不多凌晨三點，安德莉亞撲進後屋來，她身上穿著一件長度只及胯下的絲絨迷你裙，頭上戴著一頂很大的寬邊絲絨帽。她爬上大家圍坐的大圓桌，扯開上衣，然後尖叫，「**表演開始！**萬物皆開

出玫瑰！瑪麗蓮已經走了五年，所以趁你還能的時候愛我，我有一顆金心！」

這是她的基本慣例。有些晚上她瘋過頭與人爭鬥，米奇就會把她趕出去幾個星期。但是如

果她只是站在桌上扯開衣服，唱幾首歌，沒什麼大不了。通常她還會捧著自己的奶子告訴眾人，

尖叫道，「再脫！再脫一點！再脫！再脫！」然後安德莉亞會找一名男子，不停地挑逗他，

「我是一個真正的女人了⋯⋯看看這些葡萄柚！我今晚將登頂！」潔拉丁總是會在一旁慫恿，

直到他很自然地興奮起來——然而，要是他膽敢碰她一下，她又馬上擺出一副嚇壞了的模樣。

派蒂在一個角落裡，我聽到她在告訴一個名叫羅賓（Robin）的男孩，他是泰格．摩斯的服裝

精品店的保安人員，那兒扒手盛行（有一次泰格告訴我，「至少一半的存貨都會不翼而飛」），

「反正我不相信人需要穿衣服，所以我為什麼應該為衣服付錢？」

就像我前面說的，我試著想像這些小鬼在上學或上班的樣子。我非常努力地嘗試，但就是

無法想像——事實上，我無法想像他們待在馬克斯後屋以外的地方。

泰勒．米德於六四年離開紐約後就住在歐洲，他對我的拍片風格有點失望；他覺得我對演

員的表演不夠敏感。我還記得有一次他很不高興，那次我拍了一卷影片，是傑克．凱魯亞克、

艾倫．金斯堡、格瑞戈里．柯爾索以及他坐在工廠沙發上——我從側面拍攝，因此你無法真正

看出誰是誰——然後更糟糕的是，我們還把那盤底片弄丟了。他覺得這太不負責了，我聽說他

講我『很無能』。」

泰勒原本計畫在歐洲待到越戰結束，但是到了六七年，他已經開始厭倦法國，於是當他在巴黎電影館看過《雀爾喜女郎》之後，馬上打電話回工廠給我。

「我在《甜蜜生活》土地上待得太久了，安迪，」他說。「《雀爾喜女郎》是真貨色。我要回家了。」

他立刻動身，而且我們就在他回到紐約的當天，拍攝他和布莉姬及妮可，還有曾經是童星的派翠克・提爾登・克羅斯（Patrick Tilden Close）（他在《旭日東升》〔Sunrise at Campobello〕裡，扮演年輕時的艾略特・羅斯福〔Elliot Roosevelt〕與雷夫・貝拉米〔Ralph Bellamy〕和葛麗嘉遜〔Greer Garson〕合演）。我們拍的是一部長二十五小時的電影中的一段，名叫《效法基督》（Imitation of Christ）。

泰勒等不及要告訴我，在巴黎觀看《雀爾喜女郎》時發生了什麼事，讓他想要直接返回家鄉。

「有一半法國觀眾走掉了，」他說。「我坐在一名男子旁邊，他理應是巴黎最不守常規的人，結果連他也站起身走了！這一群原本應該是見多識廣的觀眾被嚇到了。就在那個時候，我決定美國擁有最糟的以及最好的。」

那天工廠的景象和平日沒有兩樣：佛瑞德窩在一個角落，觀看比利・年姆的一些照片，它們即將被收錄到次年二月我在斯德哥爾摩藝展的瑞典目錄中；傑拉德正在讀一名倫敦友人的來信，提到布萊恩・愛普斯坦14死於藥物過量；蘇珊・派爾坐在打字機前，翻閱第一集的《獵豹》雜誌（中央跨頁刊登了媽媽凱絲的裸照，她躺臥在一片雛菊中）；收音機在播放《放克百

老匯〉（Funky Broadway）……保羅在和一名戲院經理講電話，跟他說我們有一部新電影即將推出，叫作《裸體餐廳》（Nude Restaurant），同時還將《我，一個男人》以及《單車男孩》的影評，從一堆報紙中剪下來（保羅很喜歡把報上的相關文章剪下來，貼進剪貼簿——他第一份工作是在一家保險公司，將某條政策剪下來，和另外一條貼在一起，以便影印，而他說，他到現在仍然很喜歡剪剪貼貼）；至於我，則忙著在一些海報上簽名，那是我為當年第五屆紐約電影節所做的海報，電影節的地點就在林肯中心的愛樂廳。我們都快要忙完了，正準備出去看場電影——佛瑞德開始朗讀城裡正放映的片子名單：《步步驚魂》（Point Blank!）、《特權》（Privilege）、《暗殺遊戲》（Games）、《吾愛吾師》（To Sir with Love）、《良相佐國》（A Man for All Seasons）、《男歡女愛》（A Man and a Woman）、《我倆沒有明天》、《尤利西斯》（Ulysses）、《惡夜追緝令》（In the Heat of the Night）……

就在他念到《蜜莉姑娘》（Thoroughly Modern Millie）時，電梯的柵欄打開了，一名持槍男子走了進來。

就像上一回有個女人進來，在我一疊夢露作品上開槍射穿一個洞，這次在我感覺也很不真實。這名男子命令我們集中坐在沙發上：我、泰勒、保羅、傑拉德、派翠克、佛瑞德、比利、妮可、蘇珊。我覺得我們看起來好像是來為我們的電影試鏡的——我的意思是，潛意識裡我覺得他一定是在開玩笑。他開始尖叫說，有一個欠他五百美元的傢伙叫他到工廠來向我們拿錢。然後他把槍抵著保羅的頭，扣下扳機——什麼事也沒發生（「看吧，」我心想，「他是**真的**在

開玩笑」）。然後他把槍對著天花板，再次扣下扳機，這一次它開火了。槍聲似乎把他也嚇到了──他一臉困惑地把手槍交給派翠克──可是派翠克，就像個乖巧的非暴力花之子，對他說「老兄，我不要它」，然後把槍還給對方。那人便從口袋掏出一頂女用塑膠雨帽，將它蓋在我頭上。這時收音機正在播放〈通往你心的高速路〉（Expressway to Your Heart）。每個人都乖乖地坐著，我們太害怕了，什麼都不敢說，只除了保羅，他告訴那人因為那聲槍響的關係，警察隨時會來到。但是那人說他要拿到五百塊才離開──現在他還要求拿電影器材外加一名「人質」。

突然間，泰勒跳到那人的背上（事後泰勒說，「感覺就像跳上一尊鋼鐵雕像，他實在太強壯了」）。

當泰勒掛在他背上時，那人開始打開摺刀。泰勒滑下他的背，一把抓起我頭上的雨帽，用它包著拳頭，跑向窗戶，擂破窗玻璃，向著對街的YMCA尖叫，「救命！救命！警察！」那人飛快地衝下樓梯──他沒有等電梯。我們從窗口看下去，看到他鑽進街邊一輛行李箱打開的大轎車，然後就開走了。

泰勒說他跳到那人背上，是因為他太替我難為情了，看我戴著一頂女用雨帽坐在那裡，一副蠢相。

我們去格林威治村威佛里街（Waverly Place）上巴斯提諾的地窖工作室（Bastiano's Cellar

Studio），觀看賈姬的劇作《魅力、榮耀、與金子》，那天晚上稍後，當我們待在謝里登廣場的救援俱樂部時，賈姬和凱蒂‧達琳以及兩名我們不認得的男子，也走了進來。賈姬一走進來，就坐在我這一桌，當時我正在和三名滾石成員聊天——布萊恩、基思以及米克。

救援有一個低凹的舞池和五彩燈光，但是沒有現場伴奏樂隊，只有唱片（但它是一個很適合跳舞的場所——音樂震天價響）。它在六七年夏天開幕，原址本來是一個叫作下城（Downtown）的地方。出資者包括布萊德利‧皮爾斯（Bradley Pierce）和傑瑞‧沙茲堡以及其他幾個人，但是真正在經營的，只有布萊德利，決定誰讓進、誰該趕出去。對那群年輕的追星族，他就像一個好爸爸，而且你總是會看到他在某個角落和他們打哈哈，有點算是照顧他們——就像高校裡備受學生歡迎的老師。救援沒有撐得很久，但是在它營業期間，它很棒：它讓你在去馬克斯之前，有地方可去。對業主來說，它也是一個很好賺錢的地方——只有唱片和飲料。只提供最起碼的——但在那時夠理想了。

賈姬和凱蒂顯然想甩掉陪他們進來的那兩個怪人。凱蒂直接下了舞池，布萊恩回頭看看她，然後就問我，「那個男人是誰？」他一眼就看出來了。

賈姬告訴我說，他們剛才去馬克斯。「今晚只是我第二趟去那裡，是凱蒂頭一次去，而他們竟然要我們**到樓上去**，」他說。在馬克斯樓上還沒設舞池的日子，樓上絕對不是你上馬克斯該去的地方——有來頭的人，要不是在樓下吧台邊，就是在後屋裡。**沒有人會去樓上的。**

「我們那兩個護花使者，」賈姬語帶嘲諷地朝那兩個像伙的方向點點頭，「覺得能上樓

一樣好——他們甚至沒有**懷疑**我們被丟進西伯利亞了。凱蒂和我實在太難為情，便衝進女化妝間，然後就待在那裡。她不停地在臉上拍更多化妝品，一邊說，『我絕對不要坐在**那裡**。』」

「他們是誰啊？」我問。

「嗯，高的那個一整週都在開支票，這麼說吧」——他有很多朋友在大通曼哈頓銀行（Chase Manhattan）。只不過，他們沒有一個聽說過他……喔，所以啦，」賈姬嘆了口氣，「沒揭穿的時候還滿不錯的。我們才剛剛發現。矮的那個是茱蒂．嘉蘭的粉絲，他認為他和凱蒂有許多共通點，但事實上，只有生殖器一樣，而且他就是忍不住要通知所有人，『她是男的。』」

我注意到賈姬開始做更多女性化的事，比我在那年夏天剛認識她的時候多——大概是因為和凱蒂太親近，所以學起來的。「你為什麼不也穿上女裝？」我毫不猶豫地問他。

「我太害怕了。我家就住這一帶，你知道。很多人認得我。」

凱蒂走過來對賈姬咬耳朵，別有深意地說，「霍普在這裡。」

「誰是霍普？」凱蒂回去舞池後，我問賈姬。

「霍普．史丹柏瑞（Hope Stansbury）。在那邊，有一頭黑色長髮和很白很白的皮膚，」賈姬說，一邊指著一個穿著漂亮的四〇年代套裝的女子。「凱蒂搬去和她同住在西諾咖啡廳後面，以便研究她，雖然凱蒂死也不會承認——我甚至連告訴別人她的中名『霍普』是怎麼來的，她都會生氣……」

「但是她現在也不再用『霍普』這個名字了。」

「沒錯，」賈姬說，遞給我一份該劇的演員表，上面清清楚楚地寫著「凱蒂·達琳」。

關於那天晚上去看《魅力、榮耀、與金子》，還有一件很有趣的事——我是說，除了賈姬寫劇本和凱蒂有演出之外。劇中所有的十個男角，都是由勞勃·狄·尼洛（Robert De Niro）一人所扮演——那是他第一次登台演戲。多年後，在狄·尼洛成名之後，賈姬對我解釋他怎麼會剛好演出那部戲。

「他跑到導演的公寓來，當時凱蒂、荷利、伍德勞恩和我都在場，你真的會以為他瘋了——我們當時都這麼想。他不停地懇求，『我一定要演這部戲！我一定要演這部戲！求求你！你叫我做什麼都可以！』我對他說，『十個角色？』他說，『好！而且我還可以負責海報——我媽媽有一台印刷機。』我說，『我祖母有一個酒吧，你好。』他那部戲演得精采極了——《村聲》大大地誇了他一番。」

某天下午，我們正在拍攝《效法基督》時，一個長相滿不錯的傢伙來看我們，他名叫保羅·索羅門（Paul Solomon），在幫《梅夫格里芬秀》（The Merv Griffin Show）發掘人才。布莉姬立刻迷上了他，而他立刻迷上了維娃和妮可。就這樣，梅夫的節目裡也有過一段時期邀請幾名「地下怪胎」上節目。紫外線早就上過幾次節目了，而且那裡的人都很喜歡她——她口才流利，所以我猜他們覺得，整體而言，她是個滿合理的怪胎——於是她幫其他女孩鋪好了路。

維娃上電視的表現也很好。但是我們這群人裡頭，有兩個電視脫口秀大災難，那就是布莉

姬和妮可。妮可上電視時，用她的手提風琴演奏了幾首曲子，表演得還不錯，但是接下來，當

梅夫開始和她談話時，她就只是坐在那裡，一句話都不答。他氣壞了，還在播放當中就去找製

作單位的某個人到台上來，要對方解釋這個女生是誰，以及為什麼她會被安排到這個節目裡。

而這些都發生在他從椅子下方爬出去*之後*。這是妮可的狀況。

然後還有布莉姬。布莉姬那時正處於敵意期（自從她在《雀爾喜女郎》中扮演女爵之後，

就停留在那個角色裡好多年）。他們原本邀請我去上《梅夫格里芬秀》，而我秉持對上電視的

一貫態度，加以拒絕了。我建議他們找布莉姬，而且我也說服她去，我甚至承諾要陪她去錄影，

而且還會坐在觀眾席裡替她打氣。

那天我到她住處去接她，位在二十三街和萊辛頓大道（Lexington）的喬治華盛頓旅館。她

穿了一件粉紅色的燈芯絨夾克和牛仔褲，一雙亮晶晶的黑漆皮鞋，頭上紮了一個小小的蝴蝶

結。當時雨下得很大，她很擔心頭髮會淋濕，一直哀嘆，「哦，我幹嘛要答應……」我招來一

輛計程車載我們去錄影地點——西四十四街的小劇場（Little Theater），但是當我們經過百老

匯大道上的豪森飯店，她企圖跳車，哀求道，「我們開溜吧，去喝一杯麥芽酒。」（布莉姬當

時還不算太肥，有一張漂亮但稍微胖嘟嘟的娃娃臉，但她從來不會放過任何吃東西的機會。她

以前常告訴我，小時候她媽媽會用錢賄賂她減肥——每減一磅體重，就給她十五美元——以及

她如何在房間裡的體重計下方塞襪子，以便降低數值——以及管家諾拉（Nora）如何在她床下

搜出燕麥碗——燕麥已經空了——以及後來在她結婚後，她如何和友人出外吃飯，但回家後又

和丈夫再吃一餐。）我告訴她，等下了節目之後，我們就可以去豪森。

在小劇場的後台化妝間裡，那天另一位來賓喬伊絲‧布拉德博士（Dr. Joyce Brothers）正在上妝。他們告訴布莉姬，化妝師接下來就會幫她上妝，但是布莉姬的天性加上又正好處於敵意期，她傲慢地回說「不用」，彷彿在說，**別人也許因為太過人工化所以需要化妝，但是她**可是**貨真價實**，不需要化妝！（可是我注意到，在她以為沒有人看到時，會掏出腮紅粉盒來刷臉）。

這時比爾‧寇斯比（Bill Cosby）和文生‧普萊斯（Vincent Price）從旁邊走過，於是我也離開布莉姬，坐到觀眾群裡。

輪到布莉姬上台後，梅夫一開始先試著提一下紫外線——他大概是想，地下電影圈是一個快樂的大家庭，又或者，他以為超級巨星們應該有那個腦子，起碼懂得在上電視的時候假裝這是個快樂的大家庭，就像好萊塢明星總是這麼做（「我拍這部片子好有樂趣哦」）。然而，布莉姬卻在貶低紫外線——貶得非常低。於是梅夫開始緊張了，擔心布莉姬可能沒那麼好應付。他想的沒錯。她對他的態度，就好像他是在公車站騷擾她的陌生人——她甚至真的用充滿敵意的眼神瞪他，有一次直接向攝影機拋出一個吸安者慣有的憤怒眼神。梅夫想盡辦法讓場面愉快一點，但她還是不為所動。唯一還算好的一段，是在他打量她的一身行頭後，問她：「你的設計師是哪位？」布莉姬立刻站起身來宣稱，「只要看到這個小小的金鈕扣，就可以猜出來了……李維‧史特勞斯（Levi Strauss）。」稍微受到鼓勵的梅夫，接著又問，既然她說她沒有工作，那麼她每天從早到晚都在忙些什麼呢，而布莉姬對他說了實話：「我每天都在染色。從米色染

成其他色。我把米色牛仔褲拿到浴缸裡去染色。」

節目一結束，布莉姬就衝下台到觀眾席裡找我。她問我剛才演她的表現如何，我告訴她實話，

「糟透了，」但她根本不相信我！我問她在上節目以前服用了多少袋安非他命，她不肯回答。

等我們回到工廠和大家一起觀賞剛才錄的節目時，即便親自看過，她還是因為太過亢奮，而無

法了解自己的表現有多離譜（她一點悔意都沒有，直到多年後她戒掉安非他命，才終於覺得難

為情）。

錄完節目後的第二天，五十條大燈芯絨牛仔褲被送到工廠來，指名要送給她──聊表李維

史特勞斯公司的感謝之意，謝謝她在電視上為它們大打廣告。

十月的時候，我惹上了些麻煩，因為我和那家主辦演講的大機構簽了合約，它們要我去西

部幾家大學演講。我每次必須到大學「演講」時，總是會帶著一批超級巨星隨行，因為我太害

羞了，不敢自己去講──超級巨星通常會幫我講話，並回答聽眾各種問題，而我只要靜靜地坐

在台上，扮演一個良好的神祕客。我會帶維娃、保羅、布莉姬、紫外線以及艾倫‧米迪吉特

（Allen Midgette）──一個長得很好看的舞者，我們在幾部片子裡用過他，而大學似乎都很滿意，

雖說我們提供的其實不能算是一場「演講」──更像是一場脫口秀加上一位沉默不語的主持人。

一天晚上，我們在馬克斯，我坐在保羅和艾倫之間──我們第二天就要離開紐約，去西部

趕幾場演講，而我突然覺得很不想去，我有好多工作要做。聽我抱怨了一會兒，艾倫提議道，

「嗯，何不由我假裝是你？」他說完這句話之後的那一小段時間，就好像老電影裡會出現的某些場景：眾人聽到一個愚蠢的點子，但是過了一會兒，慢慢察覺它可能並沒有那麼蠢。我們你看我、我看你，心想：「對呀，為什麼不呢？」艾倫長得那麼漂亮，他們可能會更喜歡他。他只需要像我以前那樣，靜靜地坐著，讓保羅來發言就可以了。而且我們在紐約早就玩這套超級巨星掉包遊戲好幾年了，告訴別人維娃是紫外線，伊迪是我，而我是傑拉德——有時候人們會把一些人弄混，像是分不清湯姆·貝克（《我，一個男人》演員）和喬·史本塞（Joe Spencer，《單車男孩》演員），而我們根本懶得去糾正，看他們把人都搞錯的樣子，太有趣了——在我們看來，就像是開個玩笑。所以這些仿明星身分的遊戲，我們本來就常常玩，根本被視為理所當然。

第二天，保羅和頭髮噴成銀色的艾倫，飛往猶他和奧勒岡以及其他幾個地方，去發表演講，當他們回來後，他說一切都很順利。

直到四個月後，其中一所學校裡有人碰巧在《村聲》上看到我的照片，便和他拍攝的講台上的艾倫照片做比對，於是我們得把演講費還給他們。那兒的地方報紙要我發表意見時，我只能說，「當時感覺像是一個好主意。」但是整件事變得越來越荒誕了。比如說，有一次那趟演講中的某家大學校方人士與我通電話，我告訴他我很抱歉，結果他突然起了疑心，問我說：

「我要怎樣才能確定，現在真的是你在跟我講電話？」

我停下來想了一會兒之後，只好承認，「我也不知道。」

我們回到那些想要我們重做一次演講的大學，但是有幾個地方不要我們再去了——其中一

所學校說，「我們受夠了那個傢伙。」

但是我仍然覺得艾倫可以扮演一個比我更好的安迪‧沃荷——他擁有高高的顴骨和豐滿的嘴唇，輪廓分明的弓形眉毛，而且他是個大美人，也比我年輕十五到二十歲。就像我一直希望由泰布‧杭特（Tab Hunter）在電影中扮演我——觀眾如果幻想我長得像艾倫或泰布那般英俊，他們會更開心。我的意思是，真正的邦妮和克萊，長得當然不像費‧唐娜薇（Faye Dunaway）和華倫‧比提。誰想要真相？演藝界的目的本來就是這個——重要的不是去證明「你是什麼」，而是「他們以為你是什麼」。

不過，我真應該從這次經歷當中學會教訓——「假裝」無罪的日子已經過去了，現在我們開始簽署像合約這樣的東西了，例如和演講局簽約。我們以為的「開玩笑」，被某些人稱為「欺騙」。於是突然之間，我們必須開始表現得更像成年人。

（但在後來——六九年的時候——我又犯了另一個重大的關於「假裝」的失言，我對一家西海岸雜誌說了些很荒謬的話，像是「我甚至沒有親自作畫——是布莉姬‧波克幫我畫的」，這當然不是真的，我那時只是覺得這樣講很好玩。喬伊絲‧哈柏（Joyce Haber）把它收進她在多家報紙同時發表的專欄裡，然後從此這句話便進入了全國性的雜誌，最糟的是，德國報紙開始打電話來詢問我的「聲明」，因為當地擁有許多我的作品的收藏家感到恐慌，擔心他們拿到的可能是波克而不是沃荷的作品。所以我必須公開收回那句話。佛瑞德大罵了我好幾天，因為

他頻頻接到大西洋對岸打來的電話，而且必須一再地安慰那些投資了數十萬美元買我作品的人說，哈哈，我只是在開玩笑。到了這個時候，我想我終於徹底學會，對新聞界亂說話可能引發的問題，不下於違約。）

十一月，嬉皮音樂劇《毛髮》在紐約莎士比亞節（New York Shakespeare Festival）首演；同樣在那個月，來自舊金山，以大學的搖滾樂迷為對象的《滾石》雜誌第一期，出現在書報攤上和毒品配備店裡（另一份甚至更知識分子導向的《海鮮爸爸》〔Crawdaddy〕雜誌，從年初起就已經發行到波士頓以外的地方了）。《毛髮》和《滾石》都恰到好處地混合了嬉皮文化與華麗的商業精神，在新興的年輕族群市場上賺進大錢。

《毛髮》散播的想法是，感謝雙魚時代的終結以及水瓶時代的開始，偉大的新興的青年崇拜正式登場——看起來也確實像是年輕人即將掌權。有這麼多的新商業市場等待開發，這麼多新類型的人需要雜誌和電影和音樂來認同。到目前為止，所有聰明的生意人都已經看出，現在的年輕人不再成長了，他們會停留在年輕人的市場裡。而且很多看出這一點的人本身就是年輕人——現在他們在年輕階段停留得更久，當他們大學畢業後，只要他們高興，他們大可變成主管追星族（executive groupies）。

十一月中，荒謬劇場（Play-House of the Ridiculous）製作的《征服宇宙》（Conquest of the

Universe）在下城的布佛里巷戲院（Bouwerie Lane Theater）首演。在地下電影圈子裡，這是一椿大事，因為劇中有很多人都幫我們拍過電影，或是馬克斯的常客——像是泰勒·米德·昂丁、紫外線、克勞德·珀維斯（Claude Purvis）、比佛利·葛倫特（Beverly Grant）、瑪麗·沃倫諾夫、林恩·蕾娜（Lynn Reyner）、法蘭基·法蘭辛（Frankie Francine）。

《毛髮》和《征服》同時在下城排演。《征服》有一段不長，但還算成功的演出，然後就結束了。至於《毛髮》，當然嘍，最後成為一齣大賣的熱門劇，幾個月後，往上城轉移到百老匯的比爾特莫爾劇院（Biltmore Theater），在那邊又演了好多年。它在劇院史上標示出一個轉捩點，就像隔年《午夜牛郎》在電影史上一樣。

現在很明顯，有兩種類型的人在從事反主流文化的東西——一種人想要商業化和成功，直接帶著他們的東西進入社會主流；另一種人想要留在他們原來的地方，社會外緣。若想「一邊進行反主流文化，同時又能獲得商業成功」，竅門在於「以保守的格式，來述說或從事激進的事物」。就像在一間通風設備良好、地點理想的劇院裡，有一場精心編舞、精心配樂的反威權的嬉皮集會。或是像麥克魯漢15的做法——寫一本書宣稱書已經過時了。

至於另外那群人——完全不在乎大眾商業成功的人，以激進的方式來從事激進的事物，如果觀眾剛好不能了解其內容或形式，那就算了。

《毛髮》其實是非常保守的，因為它雖然講的是嬉皮的生活方式，但它本身卻不屬於嬉皮的一部分——當然它剛開始可能是它的一部分，因為它是由吉姆·拉多（Jim Rado）和吉羅米

拉格尼（Gerome Ragni）這樣的人所寫出來的故事和歌詞，由湯姆·歐豪根（Tome O'Horgan）所導演，但它很快就被交到那些深諳如何製造華麗事物以博取大眾歡迎的人的手中。

在《魅力、榮耀、與金子》推出之後，凱蒂·達琳就比較常來我們這裡，而且她和賈姬也開始常跑馬克斯——她們再也不會被輕看，被送上樓了。十一月，滾石新專輯《應撒旦陛下之請》（Their Satanic Majesties Request）剛剛推出，有一天凱蒂和我正坐在馬克斯後屋的圓桌邊，當點唱機播出〈在堡壘中〉（In the Citadel），她說，「哦，你聽。這首就是米克為我和我的女友塔菲（Taffy）所寫的。你聽它的歌詞！」塔菲是另一個變裝皇后，但是我還沒見過她。凱蒂完全不關心搖滾樂——她的心思總是放在三〇和四〇年代，以及五〇年代的電影裡——所以聽她用那口金·露華16的腔調，談論滾石的歌詞，感覺挺奇怪的。由於我從來就聽不懂那些非常吵的音響系統播放出來的字句，我問她歌詞在說什麼。

「現在開始了！聽！『凱蒂和塔菲／但願你們安好／請你們來看看我／在堡壘裡。』你聽到了嗎？我們在亞伯特酒店（Hotel Albert）遇見他們。」亞伯特酒店位在十街和第五大道，是一家廉價旅館。「我們就住在他們樓上，我們會用繩子綁著葡萄垂放到他們的窗口。你瞧，堡壘就是指紐約，這首歌是一則給**我們**的訊息——塔菲和我。」

「可是那天晚上在『救援』，你為什麼不跟米克打聲招呼？」

「我太難為情了，」凱蒂說，「因為我老是分不出那幾個滾石團員。哪一個是米克呀？」

十二月，我們在電影中心放映《***》的那一場，是我們唯一一次連續播放全片二十五小時，那次放映讓我們回想起這部影片拍攝初期的歲月，只是為了把認識的人所發生的事拍攝下來的那份趣味與美（正如某個影評人指出，我們的電影看起來可能很像家庭電影，只不過我們的**家庭**和其他人大不相同）。當時我並不覺得放映這部電影是任何里程碑，但是回頭看，我能看出它標示了一個時期的結束：「純粹為了拍電影而拍電影」的時期。

我們坐在漆黑的電影中心，觀賞我們在那年拍攝的一盤又一盤的底片，曾經去過的地方——舊金山、索薩利托（Sausalito）、洛杉磯、費城、波士頓、東漢普頓以及整個紐約市，還有我們的朋友，像是昂丁、伊迪、英格麗德、妮可、泰格、紫外線、泰勒、安德莉亞、派翠克、泰利·布朗（Tally Brown）、艾瑞克·蘇珊·柏頓利·艾薇·尼可森·布莉姬·蕾妮·艾倫·米迪吉特·奧利恩·卡翠娜·維娃·喬·達拉山多·湯姆·貝克·大衛·柯洛蘭德·香蕉。那天晚上把它們集合起來看，對我來說，似乎使得它比實際發生的時刻，更為真實（我是說，更**不像**真的，而那對我來說反而是更真實）——看到伊迪和昂丁在某個陰沉的冬日，於荒涼的海灘上依偎在一起，只有攝影機轉動的聲音，當他們試著要點燃香菸時，他倆的聲音被風吹過沙丘所蓋過。有些人看完整場放映，有些人時進時出，有些人在大廳睡著了，有些人在座位上睡著了，也有些人和我一樣，眼睛片刻都離不開銀幕。奇怪的是，這是我頭一次完整地看完它——我們就這樣帶著所有的片盤到戲院來。我知道，我們再也不會以這種馬拉松方式來放映它了，所以它就像是人生，我們的人生，在我們眼前閃過——它只會經過一次，而我們也不會再度看到它。

第二天，電影中心開始放映這部二十五小時電影的兩小時版本，就這樣了——那些片盤大部分都進了庫房，從那以後，我們主要都在思考劇情片長度的電影，那種一般電影院肯放映的電影。

1‧譯註：傑克‧魯比（Jack Ruby, 1911-67），因槍殺奧斯華（Lee Harvey Oswald，甘迺迪總統謀殺案的兇嫌）而入獄。

2‧編註：拉斯‧麥爾（Russ Meyer, 1922-2004），美國電影導演、製片、劇本作者，以拍攝色情片聞名。

3‧編註：莎拉‧伯恩哈特（Sarah Bernhardt，約1844-1923），十九世紀、二十世紀初法國舞台劇和電影女演員。

4‧譯註：梅費爾區（Mayfair）是倫敦市中心價格昂貴的黃金地段。

5‧譯註：佛瑞德‧休斯（Fredrick W. Hughes, 1943-2001）擔任安迪‧沃荷的經理人長達二十五年，在安迪死後，成立「安迪沃荷視覺藝術基金會」，處理他遺留下來的財產。

6‧編註：湯姆‧米克斯（Tom Mix, 1880-1940），美國電影演員，在一九一〇至三〇年期間曾演出多部西部電影。

7‧編註：葛麗泰‧嘉寶（Greta Garbo, 1905-90），瑞典國寶級電影女演員，四次獲奧斯卡最佳女主角獎提名，於一九五四年獲得奧斯卡終身成就獎。

8‧譯註：Jewel 除了珠寶之外，亦指男性生殖器。

9‧譯註：愛之夏（The Summer of Love），一九六七年夏季的一場嬉皮社會運動，超過十萬人聚集在舊金山海特艾許伯瑞（Haight-Ashbury）區。

10‧譯註：歐普藝術（Op Art）是視覺藝術（Optical Art）的簡稱，也稱為視網膜藝術（Retinal Art），利用光學技術營造出奇特的藝術效果。

11‧譯註：Green Witches 與 Greenwich 諧音。

12‧編註：賽諾‧文斯（Señor Wences, 1896-1999），西班牙布偶大師，一九五〇和六〇年間經常上《蘇利文電視秀》表演。

13‧譯註：琳達‧伊士曼（Linda Eastman, 1941-98），一九六九年嫁給披頭四成員保羅‧麥卡尼，成為他的第一任妻子。

14‧譯註：布萊恩‧愛普斯坦（Brian Samuel Epstein, 1934-67），披頭四的發掘者與經紀人。

15‧譯註：麥克魯漢（Marshall McLuhan, 1911-80），知名哲學家與教育家，也是現代傳播理論的奠基者。他提出「媒介即為訊息」的傳播學概念，強調傳播訊息的方式，比訊息的內容更為重要，更具影響力。

16‧編註：金‧露華（Kim Novak, 1933-），美國電影演員，一九五〇年代最受歡迎的演員之一，曾演出過《迷魂記》。

TO **1 9**
6 9

FROM
1968

在六八年初，你可以拿起電話「接聽詩」（Dial-A-Poem），到了六月，你甚至還能「接聽示威」（Dial-A-Demonstration）——你只要播某個號碼，就會有錄音告訴你當天在城裡哪個地方有公眾示威活動。我的電影《睡》的主角約翰‧吉奧諾，那位原本是股票經紀人的詩人，是接聽詩的籌畫者，建築聯盟（Architectural League）則是贊助者。約翰告訴我，色情詩被播打的次數頻繁。

占星術和其他神祕事物，諸如占數術和顧相學和手相學，也越來越流行——我是說，突然之間，到處都是黃道十二宮的標誌。

新風格是暴力走向——嬉皮的愛已經過時了。在六八年，小馬丁‧路德‧金恩和羅伯‧甘迺迪雙雙被暗殺，哥倫比亞大學的學生佔領校園和警察對幹，年輕人擠爆芝加哥，為了參加民主黨代表大會，而我，也挨了子彈。總的說來，這是滿暴力的一年。

一月的某個下午，我走進工廠，聽到後屋有東西碎裂的聲音，然後我看到蘇珊在角落裡哭。

「怎麼回事？」我問她。「誰在後面？」

她一邊擤鼻子一邊說，「昂丁和吉米‧史密斯（Jimmy Smith）。他們大打出手。」

在我還沒見過吉米之前，就聽過很多關於他的事，而且全都指向一個結論，那就是……他的精神不正常——他是一個討厭鬼，卻是一個很迷人的討厭鬼。

吉米‧史密斯是個傳奇人物——他是個吸安的怪人，而且是所謂「從樓上進屋的人」，什

麼東西都偷，但是他只會打劫他認識的人。不過，由於他打劫的方式十分瘋狂，使得大部分被打劫的人都為他著迷。一天晚上，布莉姬打電話給我說：

「吉米‧史密斯剛剛來過。」（她那時住在麥迪遜大道，在帕拉佛納妮亞精品店樓上的一間公寓）。

「他拿走什麼？」

「這個嘛，我還沒盤點完畢，但是可以這麼說，『所有在此時對我有一點重要的東西。』」

「你為什麼要讓他進來？」

「他用力擂我的門，那就是為什麼！我說，『走開，吉米！』於是他就破門而入。然後他馬上遞給我兩打紅玫瑰，一磅貝魯加（Beluga）魚子醬，以及一本詩集──接著不到兩分鐘，他就把這裡所有的東西都搬空了。」

「但是你怎麼不阻止他？」

「因為，」她提醒我，「他很暴力。」

布莉姬會和吉米‧史密斯糾纏不清，是因為她有時候會讓他女友失黛比到她公寓裡避難。吉米和黛比一再重複的老把戲，就是那種躲貓貓式／「拜託別打我」的關係，她總是會先「逃到」城裡某個地方，然後他會跑遍他們認識的人的住處，要把她「抓回來」。而她會逃到例如布莉姬家，尖叫，「布莉姬，讓我進來！求求你。吉米要抓我！」布莉姬會告訴她，「不，

黛比，不可以！」但是布莉姬當然最後還是會讓她進來；那是遊戲的一部分。而且很快地，吉米就會追來，把她拖回家，再把她拴在暖氣管上，以防她再度逃跑。然後他們一起演奏——他提供安非他命，然後他們一起打鼓兩三天。黛比會哀求，「拜託，吉米，拜託，我只是想回旅館拿幾件衣服。」而他最後終於讓步，說：「好，一個鐘頭後我們在那裡碰面。」一個鐘頭後，等他到了那裡，當然她又不見了。又或是另一種情況，她說服他去雞之樂趣（Chicken Delight）幫她買些點心之類的，等他回來，即便先前他把她鎖在房裡，她還是跑了——從窗口溜走——於是大追逐又重來一趟。這就是他倆那套戲的基本情節。

布莉姬稱丟失黛比為「旅館女王」，因為她會坐在旅館房間的床上，周圍繞著至少三個女孩在伺候她的手與腳。沒有人搞得清楚，她如何可能差遣這些女孩。

黛比有著一頭金髮，長得很漂亮。她和吉米‧史密斯搞在一起之前，曾經和保羅‧亞美利加約會。她母親在格林威治村擁有許多棟大樓，有一陣子黛比住在很靠近西格林威治村的阿賓登廣場（Abingdon Square），在一間二樓的公寓，算是臨時住處。

克里斯多夫‧史考特很了解那段期間我們附近的情況，幾年後，他告訴我一些當時我都沒有察覺的事。「那些孩子對工廠以及『沃荷世界』的圈內人，著迷得要命，」他說，「但是他們覺得自己就在它的邊緣。他們缺乏正統的管道去接觸它，於是，他們當中如果有誰真能進入

工廠，就會快樂得飄飄欲仙，接下來幾個月，他們就會露出一副頭上戴有光環的模樣。在黛比公寓附近那群人，甚至養了兩隻叫作傑拉德和德拉1的貓咪。他們以前常常窩在西四街和查爾斯街口轉角的冰淇淋店裡等你，因為他們知道，你和亨利（蓋哲勒）有時候會上那兒去。」

現在再來看昂丁和吉米・史密斯在工廠大打出手那一次：昂丁看到蘇珊那麼傷心，又給了吉米一頓狠打，然後跑去安慰蘇珊：「別哭了，蘇珊，只是吉米，他很奇妙啊！」

不過，蘇珊早就領教過吉米了。有一天他走進工廠並告訴她，我會把你的錢偷光。她以為那只是一句台詞，沒放在心上。但是稍後當她要離開時，發現手提包裡的錢果真一毛都不剩。

隆尼・庫特朗和他女友也認識吉米，是因為住處的關係，他們住在二十二街和第三大道野馬漢堡（Bronco Burger）店上面，一個小得像鴿子籠的地方，而吉米經常破門而入，打劫他們。

「由於我們都知道是他，」隆尼說，「我們通常就讓他進來──不得不讓，因為如果我們不開門，他還是會破門而入。他會做一些極瘋狂的事，像是走進來就把每一個顏料桶、咖啡罐、芥末瓶都掀翻，把所有東西倒在地板中央，集成一堆，然後問你說，『這是不是很美？』但是就在你覺得快要受不了的時候，他又會做出一些令人意想不到的舉動，例如奉上一個鑽戒給貝西。

「你和他走在街上，有時候他會突然鑽進某條小巷，接下來你就會看到他開著一輛龐蒂克從你身邊呼嘯而過，那是他剛從停車場偷來的。然後他會在等某個紅燈時，把車丟下不管，車門

還開著，引擎也還在運轉。

「有一天在我們住處，他真的是發狂了。他把我推到牆邊說，『**給我鞋子！**』我不知道他在講什麼。他把整個地方都拆光了，直到從我自布魯克林帶回來給我爸爸的生日蛋糕上面，找到一雙迷你版、棕白相間的塑膠做的牛津鞋……」

那天下午在工廠頭一次發生的拳鬥，是我第一次仔細地端詳吉米。他個子很矮，有一頭黑色鬖髮，而且很難想像他會嚇到這麼多人——我的意思是，他看來挺無害的。當他走到我坐著的地方，他從皮衣口袋掏出一條長長的東西：那是一條迷你裙，但是它非常巨大，尺寸差不多有十八號或二十號。「這是給布莉姬的，」他說。然後我們都開始大笑，因為這是一條形狀非常奇怪的迷你裙——一個很長、很長的長方形。昂丁把它拿到後屋去給比利看，而吉米就走了，把它忘得乾乾淨淨。

不過很顯然，某人再次受到吉米的招呼，因為在六八年底，他從下城一棟統間式大樓的五樓墜樓身亡。他們都說是某人逮到他闖入他們的公寓，所以推了他一把。那一定也是認識他的人，因為大家都知道——「吉米只會偷自己的朋友。」很多人愛著吉米，但是有更多人憎恨他對他們的所作所為，因此當他死掉時，他們都鬆了一口氣。

在他死後，布莉姬碰到某個認識吉米一輩子的人，那人告訴她，令人難以相信的是，吉米·

史密斯來自河濱大道一個富裕的猶太人家庭，而且每隔幾個月，當他打劫得太過勞累時，就會返回老家待個幾天，讓他那年邁的保母照顧他上床睡覺，幫他蓋被子。

到了六八年初，很多已經吸安多年的人都開始戒了——甚至連一些死硬派的吸安者都承認，心裡動過戒斷的念頭。地下絲絨的第二章專輯《白光／白熱》（White Light/White Heat）在那年一月也即將推出，有一天盧走進工廠，就放了張樣片在唱機上。

有關安非他命的歌詞，將我們團團包圍，像是「看那個吸安怪胎／看那個吸安怪胎／如果你要吹他／每週都要做」，盧告訴我，他也試過要戒，但是昂丁讓他很難戒。「我正要告訴昂丁『我不吸了』，他就帶著兩盎司出現在我那兒，還說，『喔，你怎麼不來一點？』」現在盧在第七大道和二十八街那裡有一個閣樓。他是那處皮毛商業區少有的幾個真正居住在那裡的人，該區白天很擁擠，但是一到晚上就人跡空至。「我上週在先驅廣場（Herald Square）的柯維特買了一個撞球檯，」他告訴我，「然後斯特林和我抬著它走了六個街區，到我住處，大家花了好幾個小時調整墊在球檯下面的書本。這場馬拉松進行了好幾天。當馬克斯打烊之後，我們就會回去。放上唱片，把擴音器開到最大：從我住處往外方圓四個街區裡，除我之外，就只住著另一個人。但諷刺的是，他剛好就住在我樓上。一個肥胖的黑人毒蟲。當音樂響起，他就會上下蹦跳，天花板都下彎了，而昂丁就會非常興奮，我們便圍成一圈來跳舞。然後昂丁拿出兩盎司，把它倒在撞球檯上。他準備離開時，我發誓，『我不會吸它的。』他說，『嗯，以免

你改變心意。』『你能想像嗎？』

　　一月底，我們前往亞利桑那拍攝《寂寞牛仔》。它原本是一齣羅密歐與茱麗葉類型的故事，叫作《雷夢娜與朱利安》，但是很快地，它被即興與改成：一名女子位在一個全是同志牛仔的小鎮。到那裡去的有艾瑞克、路易士・瓦登・泰勒・法蘭基・法蘭辛・喬・達拉山多以及朱利安・布洛斯（Julian Burroughs），他是我們在紐約剛認識的年輕人，他宣稱自己是威廉・布洛斯的兒子。另外還有湯姆・洪佩茲（Tom Hompertz），一個長得不錯的金髮衝浪手，我們去年秋天在聖地牙哥演講時認識的。

　　我們提供每個人到土桑市的機票，但是由於我們認識的一個奇怪女孩維拉・克魯茲（Vera Cruise），剛好要開車過去，我們就說，如果有人想搭她便車，可以退掉機票，換成現金，於是艾瑞克就這樣做了。

　　維拉經常開著不同的車子，例如時髦的捷豹以及其他各型跑車，而且她曉得如何把整輛車給拆解並重組回去。她是波多黎各人，但是她說話帶著濃濃的紐約布魯克林腔。每年她都會為了健康因素，回到亞利桑那；她老是咳個不停，據她說是肺結核。她的長相真是滿怪的──不到五呎高，一頭像男孩子的黑色短髮，以及病態的咳嗽，穿著黑色的摩托車皮夾克，裡面是白色的護士裝。厲害的是，她能脫口說出任何疾病的名稱。她說她修過預科課程，而且她在實驗室之類的地方上過班（次年她因偷車被逮捕──原來她是到機場提取贓車，再運送它們。每

個人都跟我說，「少來了，不要裝傻——你早知道維拉是幹那行的！老天爺，她甚至親口告訴

過你！」但是一旦有人當面用維拉那種方式告訴你說「我偷車」，你會以為他們是在開玩笑）。

當我們抵達土桑，維拉和艾瑞克——以及雕塑家約翰‧張伯倫，他也一起搭便車——已經

到了。他們在機場和我們碰面，開著一輛租來的旅行巴士，可以坐十八個人。我們全部上了那

輛車，由維拉駕駛，又快又猛地在高速公路上奔馳。

「她真的很愛開車，是吧？」艾瑞克說道，一副如臨大敵的樣子。「我們一路就是這樣開

過來的——她真是瘋狂。」突然之間，她車頭一轉，離開主幹道，走捷徑穿越沙漠，穿梭在仙

人掌之間，在星光之下。在巴士顛簸行進間，我不斷地想著，「要是拋錨怎麼辦？沒有人會發

現我們在這裡。」

突然間，爆出「砰」的一聲，好像有東西撞到巴士。維拉煞住車，下去檢查是怎麼回事。

她回來時，手上拿著一隻很大的死老鷹，那種有象徵性意義的、你不應該殺的老鷹。

「它攻擊這輛巴士，」她說，一臉難以置信的神情。「它直接對準車子飛過來，好像想把

車子扛回它的巢裡去——而且是在晚上！」

剩下的旅程，我們的巴士上都帶著那隻死老鷹。後來維拉把它裝進塑膠袋——「好讓它不

要腐爛」——再將它送到當地一個做標本的師傅那裡。那人通知警方，警察把她扣留下來，直

到他們確定那隻老鷹真的是因為撞上行進中的車輛而死，並非被謀殺什麼的。但是他們沒把老

鷹還給她。

（維拉告訴我們，這不是頭一次鳥兒因攻擊她而死——有一次她坐在一輛摩托車後座，前臂打著石膏，結果一隻鳥俯衝下來，一頭撞死在她的石膏上。）

我們在土桑落腳的那座觀光牧場是由一對老夫婦所經營的，他們一直想要把它賣掉，以便退休，住到拖車活動屋裡，以便到各地去旅遊。他們擁有很多明星的紀念品和照片，像是狄恩·馬丁（Dean Martin）和約翰·韋恩，還有一些電影《龍爭虎鬥》（O.K. Corral）的劇照。

有人堅稱，我們租來拍電影的那個小電影城是屬於約翰·韋恩的——它是那種很容易擁有的地方：很多有名的西部片和電視劇都曾經到這裡拍攝，而且旅客也很願意付錢來看特技演員在酒吧椅子上東倒西歪，「就像他們在電影中一樣」。

我們開始拍《寂寞牛仔》的那一天，霧很大。男生的台詞差不多都是這樣的，「你這個下流吸屎的混蛋東西，你他媽的哪根筋有毛病？」然後就在我們拍這類東西時，我們看見有人帶了一大群遊客進來，宣布說，「你們將會看到一部正在製作的電影……」然後那群觀光客就排隊進場了，結果變成「你們這群娘炮！你們這群變態！我來告訴你什麼才是這裡真正的牛仔，天殺的！」他們開始抓狂，急匆匆地把他們的小孩帶開。

最後，那些舞台工作人員、電工師傅以及搭布景的人，組成一個治安委員會，來把我們驅逐出城，就像在正統的牛仔片裡一樣。我們全都站在藥店的走廊上，只除了艾瑞克，他在一條拴馬柱旁練習芭蕾舞，這時他們裡頭有一群人走過來說，「你們這些變態的東部佬，滾回你們的老窩去。」

維拉回敬，「去你媽的。」

那天剩餘的時間，他們緊密監視我們的一舉一動。警長搭乘一架直升機過來，站在水塔頂上，用望遠鏡觀察我們有沒有誰脫了衣服。不久我們便離開了，這裡麻煩太多，不適合工作。

路易士非常火大：「我的意思是，搞什麼鬼──這是一部真正的西部片，是西部真正的情況。」一路易士扮演這群人裡最年長的牛仔，他對其他比較年輕的人充滿了溫情與關懷。「這大概是有史以來最敏感的西部片！」

但是專業的電影牛仔可不這麼認為。又或者他們其實也這樣認為。

在我們離開亞利桑那的前天晚上，沒有人找得到艾瑞克。結果是我發現他獨自待在一所老舊的墨西哥泥磚教堂裡，周圍一片空曠，群山環繞。

他沒有聽見我走進來，於是我站在教堂後方觀察他。牆壁上掛著幾百張印第安男孩的照片──都是在越戰陣亡的土桑附近的子弟──每張照片旁邊都有一張小小的名牌和蠟燭以及該名士兵的私人飾物。艾瑞克站在其中一張照片前面。我走過去，問他站在那裡多久了，而他說，

「有這麼多人。」

他已經在那裡站了幾個小時。

六七年底，我們接獲通知，東四十七街工廠所在的大樓，幾個月後即將拆除，因此我們必須另外找個新地方。

保羅‧莫里西和佛瑞德‧休斯是當時對工廠作息最有影響力的兩個人，然而他們對於這個新地方應該長什麼樣子，有著截然不同的想法。我自己沒有什麼主張，所以總是發出一些含糊不清的聲音和姿態。保羅希望新地點有辦公桌和紡錘和檔案櫃和每週出版的《綜藝》雜誌──就像一個真正在製作及發行電影的辦公中心。他希望這是一個讓小鬼們不想逗留的地方──六〇年代的年輕人最不想逗留的地方，非辦公室莫屬。

但是佛瑞德希望工廠繼續作為一個藝術與商業的混合地。「聽著，」他怒氣沖天地對我說，「你是一個藝術家呀！你想怎樣？租一個房間，裡頭擺著辦公桌和一面牌子寫著『窮鄉僻壤色情片』」？

佛瑞德和任何人一樣熱愛拍電影，但是，他覺得我將來還會做更多的藝術作品。我最終於同意他，擁有大空間是個好主意──不論我們將來決定要從事什麼，都可以供我們使用。再說，要是我們擁有一間大閣樓，就能繼續拍電影了。

雖然我並不確定自己想要什麼，但是我知道，我不想把自己局限在只拍電影──我什麼都

想做——而你如果在一間辦公室裡，是沒有辦法橫向發展的，然而你在閣樓那樣的大空間裡就

可以。反正我的風格一向是開散式的，而非往上爬的那種。對我來說，成功的階梯比較是橫向
而非縱向的。

最後還是保羅找到了完美的閣樓。它位在聯合廣場西街三十三號，共有十一層樓的聯合大

廈（Union Building），就在 S·克萊百貨公司（S. Klein's）對面，中間隔著聯合廣場公園。我
們把六樓整層租下來，它還附帶了一個小陽台，可以俯瞰公園。那兒離馬克斯只有一個半街

區。佛瑞德指出，聯合大廈曾經出現在費茲傑羅的短篇小說〈幻夢的殘片〉（May Day）中，
而且事實上，共產黨依舊在八樓有一間辦公室。在我們去那裡勘察地點時，我們和索爾·斯坦伯

格2一起搭電梯上樓，他告訴我們他租了頂樓。

現在我們已經決定租用閣樓，接下來的大爭議在於內部如何擺設。保羅和佛瑞德當然又有

不同意見——從門鎖到燈光設計（比利對這次搬家，一點興趣都沒有——他來過一次，看到有
裡間一塊區域能讓他安身，就心滿意足地離開了。至於傑拉德，當時正和他的某個女金主出國，
她們會帶他出國旅遊）。但是，在保羅一發現漆成白色的窗框需要去漆，爭執馬上就停了。保
羅有一個毛病——你只要設法讓他去幫木製品去漆，他馬上就會把其他東西忘光光。

每次我回頭看，都發現工廠裡最大的爭執總是在於裝潢。在其他領域，每個人都只顧自己
感興趣的東西，每個人都很好相處，但是一涉及工廠看起來應該什麼樣子，人人都有想法，而

且都非常願意力爭到底。

佛瑞德因為做了太多裝潢的工作，他戲稱自己為「聯合廣場的佛瑞德」（Frederick of Union Square）。

我把寬廣的開放空間留給大家使用，讓他們隨意隔間，然後我搬進靠邊的一間小巧狹窄的辦公室，不論我把裡頭弄得多雜亂，都不會妨礙別人。

保羅有時會在早上到聯合廣場來幫木頭去漆，然後才去四十七街。一天上午，當他到三十三號時，看到那裡有一名年輕人，幫西聯電報公司送電報，保羅剛好也在那時發現有太多木製品的表面需要處理，一個人做不來。他注意到這名派電報的孩子很有禮貌，就和他聊起來，知道他名叫傑德·強森（Jed Johnson），剛從沙加緬度到紐約來，他和孿生兄弟傑伊（Jay）同住在公園對面，十七街上一棟五層樓沒有電梯的公寓裡。於是，保羅僱用他幫忙整理這個地方。

直到我們從亞利桑那回來後，才真正搬到下城。在搬家過程中，我們弄丟了老工廠非常重要的那張巨大的弧形沙發。我們把它抬到街上，只不過放了一下子，就有人從某處鑽出來，把它偷走了。然後，佛瑞德發覺他非常喜歡的一張很大的、漆成銀色的橡木書桌，被留在原地，馬上衝回去搶救它。他是這麼堅決地要保住它，他把那東西綁在手推車上——它是個大東西，差不多六乘三呎——然後推著它沿第二大道走了三十幾個街口，通過繁忙的中城隧道車陣，全部靠他自己。（當時正值清潔人員罷工，每條巷子裡都垃圾滿溢，根據報紙所言，共有五萬噸垃圾）。說起來，我們個個都是家具狂——我們沒法忍受失去一樣好東西——但是在這方面，

還是沒人比得上佛瑞德。

所有人都感覺到，這趟搬遷到下城，不只是換地方而已——別的不說，銀色時期絕對是一去不復返了，我們現在進入白色階段。此外，新工廠也不再是可以繼續瘋癲的地方了。即使「放映室」還是有沙發、音響和電視，而且顯然是讓人休息的，但是你一出電梯，就會看到一張大櫃台，給人一個暗示：這裡有某種公事在進行中，不再只是供人閒晃。我們現在待在馬克斯的時間更多了，因為它距離這麼近，而且米奇還是讓我們用藝術品來記帳。那裡好像我們的留言服務處——比如說，假如我們想和某個超級巨星聯絡，我們只需要在馬克斯那裡留個口信，叫他們打電話到工廠來，或是在後屋放出消息，就可以了。

自從六七年八月，我們第一次在《昂丁的愛》中拍攝維娃，她的頭髮就越長越茂密，梳理得越來越整齊，如今已長成一頭濃厚的棕髮了。維娃經常搖擺於「自認美得無與倫比」和「自認臉龐或身體某些部位其醜無比」之間。六八年二月，她有三天時間和我及保羅待在瑞典，就在斯德哥爾摩當代美術館展出一場盛大的我的作品回顧展之前。結果當她回來後，迫不及待地想去整一整她的鼻子。我以為她終究會忘掉——我的意思是，瑞典人長相是這麼地完美，當我們離開時，我們全都有點自慚形穢——但是沒有，幾個月下來，她始終念念不忘想整鼻子，最後她拜託比利依照占星術，幫她挑選適合整鼻子的黃道吉日。他幫她做了一份整鼻日期表。但在同時，我們都不停地告訴她說，她的鼻子有多漂亮，她總算沒去執行這件事。

但是接著，她開始瞪視鏡中自己的雙腿，說它們和她身軀的比例不相稱，這一點我同意她說的沒錯，但是那又怎樣？每個人都有缺陷。不過，最最令她擔心的，是年華老去。她那時甚至還不滿三十歲，可是她會仔細端詳每一條她想像上週才爬上臉龐的新皺紋。她對時光流逝以及自己的時間即將耗盡，偏執得厲害──她說她覺得自己已經活在借來的時間裡了。那時我們身邊大部分的女孩──只除了布莉姬（她和維娃及紫外線同年）──都不滿二十歲，因此維娃真的是另一個世代，但這也是她比馬克斯那群吱吱喳喳的小女生更為有趣的原因之一。而當時的通俗文學完全沒有在說服女性：經驗與皺紋也能夠很美麗。當她們照鏡子，看見皺紋爬上臉時，只能靠自己了。

在那個年代，女性議題甚至都沒有被人提出來討論，也沒有大型有組織的婦女運動──我是說，直到六九年，婦女想要在這個國家進行合法的墮胎，幾乎都還是一件不可能的事。維娃在那個時代，是很不尋常的──她是一個敢在攝影機前抱怨經痛的女生，或是告訴男人他們的床上工夫不佳，雖然**他們**可能自認為頗具雄風，但事實上對她沒半點作用。維娃是第一個我們聽到敢說這種話的女生。

那時我真的好喜歡維娃；她有一股很甜美的氣息，儘管她經常抱怨和譏諷。就在你最意想不到的時候，她會變得很謙虛，對自己很沒信心──使得她更為吸引人。她會擔心哪個小鬼或

哪個男人不喜歡她，而我則告訴她，「想都別想——等你出了名，你就能把他買下來。」或是說，「反正他可能是同志。」但是維娃似乎總是要向男人尋求最終的認可。她**說起話來**，像是一個自由開放的人，但似乎又期待男人為她做些小事——例如養她！但我當時深信她終能解決這些問題，成功地躋身於名流世界。我認為她具備了讓一個女人成為真正巨星的資質——以及魅力。芭芭拉・戈德史密斯（Barbara Goldsmith）對她進行的一篇很長的訪談，四月即將在《紐約》雜誌上刊出，而照片部分將由黛安・阿布絲 3 幫她拍攝。

自從前一年八月她第一次在我們電影中出現，到今年二月我們搬到下城的這段期間，維娃和我形影不離——我們一起拍電影、去演講、做採訪，而且拍照時總是坐在一起。她似乎就是我們始終渴望發掘到的終極的超級巨星：非常聰明，但是也很懂得說一些最狂放不羈的話，配上坦率美妙的凝視，以及她那把疲憊的嗓音，世界上最沉悶、最枯燥的嗓音。

她常常談論她的家庭——她父母和她那八個弟弟妹妹——而她的故事全都把她爸爸塑造成狂熱的羅馬天主教徒，她的母親則像是約瑟夫・麥卡錫的狂熱信徒，強迫子女全程觀看電視上播出的聽證會。維娃從天主教高中畢業後，進入紐約威斯特卻斯特郡（Westchester County）的天主教馬利蒙特學院（Marymount），之後到巴黎學藝術，住進右岸的一家修道院。她會對我們發表長篇大論，說天主教會有多糟糕——貶低她認識的每個修女、每個神父、每個主教，一直貶低到教宗——但是她總是宣稱，從小接受嚴格教育有一大優點：當你終於自由了，能做所有以前不被准許的事，它們帶給你的興奮會強烈得多。她經常談起她和父親的肢體衝突，關於

他怎樣追著她滿後院跑，威脅要宰了她。我從來沒有想過，她的生活也許並不真的如她所描繪的。但是後來有一天，在聯合廣場三十三號門口發生的一件事，讓我起了疑心，從那之後，維娃和我的關係再也不像從前了。

那天是工廠要拍全家福大合照的日子，照片要刊登在赫斯特國際集團剛推出的《眼睛》（Eye）雜誌上，該雜誌的目標瞄準廣大的年輕人市場。我來到工廠，剛在十六街下了計程車，就看到維娃站在滂沱大雨中，對著大樓外門又擂又踢，拚命轉把手。她抬頭看見我——臉上帶著瘋狂的神情。她歇斯底里地尖叫著，說她要工廠的鑰匙，說只有男生有鑰匙：「我不受尊重，就只因為我是女人，你們都是一堆娘炮！」說著說著，我沒來得及閃開，她的手提包就砸在我頭上了⋯她把它扔向我——我要說的是，我簡直不敢相信她真的這樣做了。我呆了一秒鐘，然後把它踢回她的腳下，我太生氣了。「你瘋了，維娃！」我也吼回去。

看到維娃那樣子失控，令我非常難受。經過這樣的事件，你再也無法像從前一樣信任這個人，因為從那時起，你一看到他們，就會想到他們可能會重來一次或是再度抓狂。

我把維娃留在門外大街上，自己上樓去。當我告訴保羅剛才發生的事，他說他一點都不意外——她在半小時之前，打來一通對方付費的電話，尖叫說，「聽著，你這個娘炮雜種！馬上給我滾下來開門。」他一把掛了電話。

維娃這件意外令我開始懷疑，她與父母之間的那些問題，是否真的都是由他們引起的——

我頭一次開始明白，也開始扭曲了所有關於她父親怎樣地想追打她的故事，也許只是在她快要把他逼瘋之後，他才追打她的——另外我還想到伊迪的家庭，關於她的童年是一場噩夢之類的，但是如今我開始想到，我們永遠都應該聽聽雙方的說詞。

六八年春天期間，妮可和佛瑞德一起住在他位於東十六街的公寓，只要從工廠走出去，穿過聯合廣場就到了。

佛瑞德偏愛怪人，而妮可堪稱正宗的怪人樣本：最重要的是，她只有在陰暗中才能盛放——她如果能將周遭氣氛搞得越是陰沉，她就越能容光煥發。而妮可越是沉溺在古怪之中，佛瑞德就越是迷戀她——能找到一位像她這樣既美麗又這般怪異的女子，是他的美夢成真。她喜歡整晚躺在浴缸裡，四周環繞著點燃的蠟燭，一邊為她第二張專輯《大理石標誌》（Marble Index）作曲，當佛瑞德在很晚的時候，從馬克斯回到家，她還在浴缸裡。

佛瑞德經常歐洲、美國兩邊跑。某天晚上，他提著一堆行李回到紐約公寓，進了客廳後，發現沒辦法把燈打開。他看到另一個房間裡的某個角落有燭光在閃爍，這時妮可拿著一具樹枝狀的大燭台走進來。

「哦，妮可！真是對不起！」他說，突然間想到聯合愛迪生公司（Con Edison）一定是把他斷電了。「我剛剛才想起我忘了交電費，害得你這段時間都待在黑暗中！」

「不～～不，這樣很好～～好，」她說，笑得心花怒放。她剛剛度過一生當中最快樂的一段時光，一整個月遊走在黑暗之中。

五月時，保羅、維娃和我一起到西部幾所大學做演講，而且我們一到那裡，就在加州的拉荷雅（La Jolla）拍一部衝浪電影。

拉荷雅是我見過最美麗的地方之一。我們在海邊租了一棟大屋以及其他幾間房子，凡是參演這部電影的人都可以入住——他們有些和我們一起搭機過來，有些則是和我們在此碰頭。

在拉荷雅，每個人都很快活，結果我們平常拍電影所要探討的那些紐約問題都不見了——每個人的尖銳度都減輕了。我是說，這並不像比如說去漢普頓拍戲，那裡距離紐約市可以當天來回。

我們徜徉在海灘上，聽著電晶體收音機播放歌曲，像是〈牛仔男孩對牛仔女孩〉（Cowboys to Cowgirls）、〈一個美好的早晨〉（A Beautiful Morning），它們都來自吉米·罕醉克斯的專輯《軸心》（Axis）。不時地，我會企圖挑撥一些爭執，好讓我來拍攝，但是每個人都太放鬆了，懶得爭執。我想，這就是為什麼這部片子最後變成更像是一群好友出遊度假的紀念，而不像一部電影。就連維娃的抱怨都比平常沒勁得多。

回到紐約，六月三日那天，我整個上午都待在家裡講電話，主要是和佛瑞德聊一聊八卦。

佛瑞德人也還在家裡。前一天晚上，在十六街上，當他從馬克斯回家時，三個黑人小鬼拿刀子搶劫他。最近甚至連東村的嬉皮在向你討（其實是**索求**）「零錢」時，都變得很好鬥。街頭人們的態度已經不像前一年夏天那樣了，當時人人都表現得如此迷人。

「就發生在你家大樓外面？」我說。「妮可看見了嗎？」

「沒有，」佛瑞德嘆氣。「當我終於跌跌撞撞地進了公寓，她像平常一樣，衣著整齊地窩在浴缸裡唱歌。」

佛瑞德平常都一大早就起床，像殭屍般來到工廠。對於佛瑞德來說，他前一晚是不是五點才上床，並不重要——早上九點整，他就會衝過聯合廣場來工作。那麼早趕到工廠的「辦公室」，其實沒多大意義，因為在下午一或兩點前，幾乎什麼事都不會有，但是這些對佛瑞德來說都無所謂——他想要為自己設立一個好典範。他會坐在那裡喝他的黑咖啡，拿出他的鋼筆，在那些小巧的、皮面精裝、鑲著金邊、紙張精美的歐洲記事本上，寫下一些看起來很漂亮的備忘錄給自己。

但是這天早晨已經十一點了，他還待在家裡。他聽起來真的很憂鬱；劫匪搶走了一只很漂亮的腕錶，而他說那只錶是無可取代的。他很快地轉換話題（他的哲學是永遠要「抬頭挺胸」，忘掉不愉快的事）告訴我，他在馬克斯聽說蘇珊．柏頓利和大衛．柯洛蘭德剛剛分手了。這年稍早，我們介紹蘇珊給克里斯汀．馬昆德（Christian Marquand），他在當導演以前，是法國的銀幕大眾情人，他讓蘇珊在泰瑞．索澤恩（Terry Southern）的《凱蒂》（Candy）裡軋一角——

那是很小的一幕戲，她跑到街上大叫，「凱蒂，你忘了你的鞋子！」他們在這裡拍了那幕戲，但是後來他把她帶到義大利，去做某件和生活劇場有關的事，我忘了是什麼。現在她剛剛從羅馬回來，她在那裡待了好幾個月。

佛瑞德和我在電話裡又談了一會兒——這是星期一，所以我們有整個週末的東西可以拿出來講——等我們終於講完後，白天已經過了一半。

我在差不多四點十五分的時候，來到聯合廣場三十三號。我之前先到東五十幾街去辦了點雜事，由於我人已經在附近，所以順道去東五十五街，按了一個朋友——服裝設計師邁爾斯·懷特（Miles White）的門鈴，可惜他不在家，所以我又回頭去工廠。在我下車付計程車資時，看到傑德正拿著一袋螢光燈從五金行走過來。我在原處站了幾秒鐘等他走到，我旁邊有一個小鬼靠在牆上，他的收音機發出〈咻嘩嘟嘩嘟嘩嘟嘩嘟嗒日〉（Shoo Be Do Be Doo Da Day）這首歌。然後，瓦萊麗·索拉尼斯4走了過來，於是我們三人一起進大樓。

我和瓦萊麗並不熟。她創辦了一個她稱作「男性根絕協會」（Society for Cutting Up Men，簡稱 S.C.U.M.）的組織。她常常說要完全消滅男性，說那麼一來，結果會是一個「十全十美的、絕妙的、純女性世界」。

她有一次帶了一個劇本到工廠來給我讀——名稱是《搞你的屁股》（Up Your Ass）。我大致翻了一下，非常下流，我突然想到，她會不會是在幫警察局工作，而這個劇本是某種圈套。

事實上，前一年當我帶著《雀爾喜女郎》到坎城影展接受《電影筆記》（Cahiers du Cinéma）雜誌的採訪時，我有一段話提到一名女生就是瓦萊麗，我說，「人們有時候會企圖陷害我們。有一個女生打電話來，要提供我一部劇本……我覺得這個劇名很不錯，而我一般都是很友善的，於是我請她帶著劇本過來，但是它非常下流，我覺得她一定是個女警……」

我告訴採訪者，在那之後我們便沒有再看到她了。可是我把它隨手擱在某處，再也找不到了——一定是有人在我們去坎城時，把它扔掉了。當我終於向她承認搞丟了，她開始要我賠錢。她說她住在雀爾喜旅館，她需要錢來付房租。九月的某天下午，她打電話來，我們剛好正在拍《我，一個男人》，於是我就說，不如她也過來拍這部電影，**賺取**二十五美元，而不是向人討錢。她馬上就過來了，而我們也幫她拍了一幕在樓梯間的戲，而且事實上她還滿有趣的，事情經過就是這樣。最重要的是，在那之後，她只有偶爾打電話來，說的是同樣那套痛恨男人的SCUM演講，但是她沒有再那麼頻繁地騷擾我了——現在我已經認定她不是女警。我猜一定是有夠多的人告訴我，她已經混了好一陣子，確定是一個真正的狂熱分子。

那天很炎熱，當傑德、瓦萊麗和我在等電梯時，我注意到她穿著絨毛襯裡的冬季外套以及

一件高領毛衣，當時我心想她不知有多熱——但令人驚訝的是，她甚至沒有流汗。她穿著長褲，或說更像是西裝褲（我從沒見她穿過洋裝），手裡拿著一個紙袋並不停地扭它——不時地踮起腳跟。然後我看到她當天更奇怪的一點：如果你仔細看，會發現她有描眼線和塗唇膏。

我們在六樓出了電梯，走進工作室。馬利歐‧阿瑪亞（Mario Amaya）也在那裡，他是藝評家和老師，我從五〇年代就認識他了。他在等著和我討論某地上演某齣戲的事。

佛瑞德正在他的大辦公桌前寫一封信。保羅在他對面一張同樣的辦公桌前講電話。傑德到後屋去放螢光燈。我則向保羅走去。

前面的窗戶全都敞開——通往陽台的門也是——但感覺還是很熱。它們是歐式窗戶——兩片垂直、鑲木框的窗板，向裡打開，然後像拴百葉窗那樣拴起來。我們喜歡讓它們自由擺動，沒有用任何東西把它往後固定，所以如果有微風吹過，它們就會來回。但是那天沒有風。

「是維娃，」保羅說，站起來把話筒遞給我。我在他椅子上坐下，他走向裡間。維娃在電話中告訴我，她在上城肯尼斯的美容院，《午夜牛郎》的製作群正在設法搭配她和葛斯通‧羅西里（Gastone Rossili）的髮色，葛斯通是和她演對手戲的男孩。

保羅和佛瑞德的辦公桌其實都是在兩個低矮的金屬檔案櫃上頭，架上一塊十乘五英尺的大桌板——辦公的桌面有玻璃，所以當你低頭寫東西時，可以看到自己。我朝著辦公桌面俯身，看自己的樣子——她的話令我想到自己的髮型。維娃一直說個不停，講述那部電影，講她將如何在一場派對的戲裡，扮演地下電影製作人，在這場戲裡，強‧華特（Jon Voight）會碰到布

蘭達・瓦卡羅（Brenda Vaccaro）。我向佛瑞德打手勢，要他拿起話筒幫我繼續這場通話，然而當我放下話筒時，聽到一聲很大的爆炸聲，於是轉過身來⋯我看見瓦萊麗拿著一把手槍指著我，這時我才明白，她剛剛已經開了一槍。

我說，「不！不！瓦萊麗！不要這樣！」但她又向我開了一槍。我摔倒在地板上，好像被打中似的——可是我不知道自己是否真的被打中了。我試著爬到桌底下。她走過來，又開了一槍，接著我感到一陣非常劇烈的疼痛，好像一顆櫻桃炸彈（cherry bomb）在我體內爆炸。

我躺在地上，看著鮮血從我的襯衫裡冒出來，然後聽到更多槍聲與喊叫聲（事後——很久以後——他們告訴我，兩顆發射自點三二口徑手槍的子彈，穿過我的胃、肝、脾、食道、右肺和左肺）。然後我看見佛瑞德站在一旁俯視我，我喘氣道，「我沒法呼吸。」他跪下來想要對我施行人工呼吸，但我告訴他不要，那樣太痛了。他起身衝去打電話，叫救護車和警察。

這時突然間比利探身過來。槍擊時他不在場，因為他才剛剛進來。我抬頭，以為他在笑，而那也令我開始發笑，我無法解釋為什麼。但是這樣做太痛了，於是我告訴他，「不要笑，拜託不要逗我笑。」然而他其實沒有笑，後來我才知道，他是在哭。

救護車幾乎過了半小時之後才抵達。而我只能動也不動地躺在地上，繼續流血。

事後我得知，在我被槍擊之後，瓦萊麗轉身向馬利歐・阿瑪亞開槍，打中他的臀部。他逃到後屋，把門關上。保羅人在洗手間，甚至沒聽到槍聲。當他走出來時，看到馬利歐流著血，

緊抵著門不讓開。他透過放映室的大玻璃窗，往外看到瓦萊麗在門的另一邊，想用力推開門。

在門打不開後，她往另一邊走向我的小辦公室——門也是關著，所以她又試著轉把手。那扇門

也打不開——傑德在裡面死拉著門不讓開，眼看著門把轉來轉去——但是她不曉得裡頭有人，

轉身離開了。然後她再度走到前面，拿槍指著佛瑞德，他說，「**求求你！不要射我！快走吧！**」

她似乎有點迷惑——還沒決定是否要殺他——於是她就走出去按了電梯，接著又折了回來，再

度拿槍指著佛瑞德，他被困在地板上。就在她看起來即將扣下扳機時，電梯門忽然開了，於是

佛瑞德說，「電梯來了！你就**搭吧！**」

她真的去了。

當佛瑞德幫我叫救護車時，對方說如果我要他們閃燈開警笛，必須額外再付十五美元。馬

利歐的傷勢沒那麼重，他還能走動。事實上他另外幫自己叫了一輛救護車。

當然，我當時對這些一無所知，什麼也不知道，只是躺在地板上流血。等到救護車來了，

他們沒有隨車帶擔架來，所以只好把我放在一輛輪椅上。我原本覺得躺在地上時的那種疼痛，

是你能感覺到最嚴重的了，但是現在這個坐姿，讓我知道剛才還不算是最痛的。

他們把我載到介於第二和第三大道之間，十九街上的哥倫布醫院（Columbus Hospital），

距離大約五到六個街口。突然之間，好多醫生圍著我，我聽到一些話，像是「想都別想」以及

「……毫無機會……」，然後我聽到有人在說我的名字（是馬利歐‧阿瑪亞），他告訴他們，

我很有名而且很有錢。

我的手術時間大約有五個小時，由朱塞佩‧羅西（Giuseppe Rossi）醫生以及其他四位很棒的醫生執行。他們把我從鬼門關裡搶救回來——真的是鬼門關裡，因為我聽說我曾有一度死掉了。在那之後好多天，我都搞不清楚自己是否活**過來**了。我覺得自己死了。我不斷地想，「我真的死了。這就像是已經死掉的樣子——你覺得你還活著，但其實已經死了。我只是認為自己正躺在醫院裡罷了。」

當我從手術中漸漸醒來，聽到某處有電視機開著，不斷地傳來一些字眼，像是「甘迺迪」以及「暗殺」以及「槍擊」。那是羅伯‧甘迺迪被槍殺，但當時覺得很怪異，因為我不知道這是甘家第二樁暗殺——我只是想，也許等你死了之後，他們會為你複習舊的事件，例如甘迺迪總統的暗殺。有些護士在哭，過了一會兒，我聽到好像有人在說「聖派翠克大教堂的哀悼者」。對我來說，這一切都太怪異了，背景裡是另一樁槍擊和一場葬禮——反正我還沒辦法區分生與死，可是在我面前的電視裡就有一個人正在下葬。

我第一個訪客是非正式的——維拉‧克魯茲，她喬裝成一名護士。

我躺在病床上，盡量不去想全身有多痛。我住的是加護病房，所以裡面還有其他病人，有個年輕人是我以前在馬克斯見過的，他服用某種藥物過量，但是醫生和他的父母都不知道是哪種藥。他們想從他太太身上問出來，但是她自己也服用太多種藥物，她不願意告訴他們。有時候，這個年輕人會陷入錯亂狀態，開始尖叫，而我就是在那個時候注意到，另一場好戲正在上

演，當沒人注意到的時候，某個特定護士就會進來，然後她和那個男孩就會擁抱和親吻。她知道他是哪種藥物的癮頭發了，所以當他情況太糟糕時，她就會從藥櫃裡拿藥給他服用。觀看他們，可以讓我的心思不要老想著疼痛。

在最初那幾天，有一次——我分不出是白天還是黑夜，日子對我來說，只是疼痛的循環——我抬頭看到床邊那身護士制服上方的臉孔，那是維拉。然後我了解到為什麼當你住院時，他們不讓你見客——因為最輕微的情緒波動，都會讓疼痛加劇。

「噢，走開，維拉，」我呻吟。因為我腦袋只想到她一定是來偷櫥櫃裡的藥物，而我不想惹麻煩。

我媽和我住在賓州的兩個哥哥及姪兒保利（Paulie）來醫院看我，保利正在攻讀神學，準備當教士。在其他親戚離開後，保利留下來陪我媽，因為她不太會說英文，而且那個時候她已經有點古怪了。你絕對不能讓她獨自一人，因為她有一個習慣，任何人來按門鈴，只要說他們認得我，她就會讓對方進屋。任何記者都可以登堂入室和她聊天，而且如果沒有人攔阻，她會帶著他們參觀整個屋子，為他們播放我的影帶。如果對方是個女孩，她會幫我安排一樁婚姻，或者如果是男人的話，會幫我某個姪女安排婚姻——我的意思是，如果由我媽來招待客人，什麼糗事都可能發生。

當我中槍時，傑拉德到我家去接她來醫院看我，頭一天晚上，他和維娃帶她回家。然後我

聽說，某天女爵也曾經上門探望我媽，而那真是會讓人產生可怕的想法。

如果你很看重隱私，千萬不要中槍，因為你的私生活即將讓人看光光。

維娃和布莉姬很貼心，每天在黃色拍紙簿上寫很長的信給我，告訴我周遭的人的近況，最後當我終於能接電話時，我聽到更多關於槍擊以及那天之後的消息。

布莉姬說，在星期一下午四點我被槍擊時，她剛從藍姆斯頓（Lamston）十元商店採購每週所需的染料（她那時仍然「每天染色」），坐上計程車準備來工廠，但臨時又改變心意，叫司機載她回到住處喬治華盛頓旅館──前一天她和保羅吵了一架，不想看到他──她因此而錯過槍擊。

維娃說當她在肯尼斯美容院和我講電話，突然槍聲響起，她以為一定是有人在玩地下絲絨留下來的皮鞭，因為那聲音聽起來劈里啪啦地，然後她聽到我大喊瓦萊麗的名字，她以為我在說「維娃！」，甚至在佛瑞德拿起電話告訴她我被槍擊時，她還是不相信。她找了肯尼斯裡的其他人打電話回來求證，然後才從傑德那裡聽到同樣的話。

布莉姬說，第二天晚上，在維娃上城的住處看過電視新聞後，她走進馬克斯，她以為一定是有人在玩地下絲絨旁邊的人告訴她，「羅伯‧甘迺迪被槍殺了。」她繼續朝後屋走去，撞到羅森伯格，他剛從樓上跳完舞下來，滿身大汗。「我告訴他羅伯‧甘迺迪的事，」她說，「他倒臥在地板上，一邊哭泣，一邊說，『這是巫術嗎？』」

「什麼意思啊？」我問。

「先是你，再來是羅伯・甘迺迪，」她說。「槍枝。」

維娃和布莉姬在一封信裡告訴我，當路易士・瓦登在槍擊當天來醫院時，候診室裡的女生全都衝過去，告訴他說，他必須陪艾薇回家，並留下來過夜，因為她一直說，只要我一死，她就要去自殺。事後他告訴維娃和布莉姬，「我整晚陪著她和她那些可憐的孩子，她每隔十秒鐘就打電話到醫院，探聽安迪死了沒，萬一他死了，她就要從窗戶跳出去。最後，在早晨六點，他們告訴她安迪應該可以活下來，於是換我癱倒在床上了。」

等我復元得比較好之後，我開始讀大家幫我保留的有關槍擊案的報紙和雜誌文章。報上說，瓦萊麗那天下午稍早曾經到過工廠，聽說我不在，她又到外頭去等，一直等到我現身。差不多在七點鐘，也就是在她槍擊我之後三小時，她向時代廣場一名菜鳥警察自首。報上說，她把兇槍交給他，然後告訴他，「我是一名花之子。警察正在找我。他們要逮捕我。他對我的人生控制太大了。」那名警察把她帶回十三分局，離我動手術的醫院只有兩個街口。她在分局告訴警方，「我有一大堆涉案的理由。去讀我的宣言，它將告訴你們我是什麼。」日後在法庭上，她告訴法官，「我並不常槍擊他人。我不會沒來由地這麼做。」報紙上也登出許多摘自她SCUM宣言的話。

就像我在前面說過的，我成為《紐約每日新聞》的大標題——「女演員槍擊安迪·沃

荷」——距離一九六二年六月四日我用於絹印畫的「一二九人死於空難」大標題，整整六年後

的同一天。一九六八年六月四日頭版最後定稿的照片是瓦萊麗被收押，手上拿著一份該報早先

的版本。圖說引用她的更正，「我是個作家，不是女演員。」

我不斷地想，「可能她就會等得太累而離開。」

時間，出現在錯誤的地點。暗殺就是這麼回事。「如果邁爾斯在我按他家門鈴時，剛好在家，」

我想不透，在瓦萊麗認識的所有人裡面，為什麼是我要挨槍。我猜，那只是因為在正確的

佛瑞德對我描述了警方的作為。

把我們當成嫌疑犯！」

點。他們告訴我們說，我們是『重要證人』，我那時真是太天真了，竟然不知道他們的意思是

「他們把傑德和我帶到十三分局，」他說。「他們問我們問題，一直問到那天晚上大約九

「什——麼？」我說。

「沒錯——我猜，直到他們控告瓦萊麗為止。他們什麼都不告訴我們。我不斷地要求得知

你的情況，而他們甚至連那個也不告訴我。」他諷刺地大笑。「他們大概希望我們能自首。」

「他們沒有把保羅或比利帶走？」

「沒有，只有傑德和我，因為我們是真正當場看到槍擊的人。維娃稍後跑來了，歇斯底里地，而他們也問了她一下——她就把從電話裡聽到的都告訴他們。」

「警方有沒有把工廠鎖起來——用繩子圍起來或是什麼的？」我問他。我腦海裡浮現電視警察節目「犯罪現場」裡的畫面。

「差不多來了八名便衣刑警，他們到處亂跑，在子彈的位置貼膠帶，說一些像是這樣的話——」佛瑞德大笑，「『讓咱們把子彈從牆上挖出來。』他們什麼都翻——打開每個抽屜，翻看天知道什麼東西，《睡》的劇照、舊的咖啡廳收據……我不斷告訴他們，『你知道，你們在看的這些東西和剛才發生的事完全無關。』但是當然囉，他們還是繼續做。他們檢查了花系列的彩色幻燈片——什麼都看——翻看照片和幻燈片，他們奔來跑去，有時候會撞到一起……活像吉斯通（Keystone Kops）喜劇片裡的一群傻蛋警察。」

我放聲大笑，身上立刻痛起來。「喔，拜託，佛瑞德，」我必須告訴他，「不要再說好笑的事了。」說來奇怪，當你獨自一人閱讀某些好笑的東西，你並不會笑，但是當你身邊有其他人，你就會產生生理反應。

「在他們到處窺探起碼兩個鐘頭之後——**每個櫥櫃**的**每個**抽屜都被拉開過——我看到你被槍擊的位置，即那張書桌的上方放著一個紙袋。

「我走向那個紙袋，對一名警察說——他正坐在那裡瀏覽保羅幫喬拍的照片——『這是什麼？』然後我往袋子裡瞧了一眼——嘿，準備好了嗎？精采的來了——紙袋裡面有另一把手槍、

瓦萊麗的通訊錄，以及一條衛生棉！」

「你是說真的？」我說。然後我想起她搭電梯時，手上一直在扭擰一個紙袋。「你是說，它就一直放在書桌上，而警方始終沒有去看一眼裡頭的內容？」

「沒錯。」

佛瑞德還提到，當瓦萊麗開始射擊時，他過了一會兒才明白發生了什麼事，而槍響時，他第一個念頭竟然是「天啊，他們在**轟炸共產黨**」。如我所說，共產黨在八樓還保留著辦公室。

槍擊，令我對記憶中所有怪人有了全新的視野。我想到那次跑到四十七街工廠對著夢露畫布開槍的女生，還有那名玩俄羅斯輪盤的男人。我想到所有我見過帶著槍的人——就連維拉以前也帶著一把槍。但是我總是認為那不真實——或說，那只是一個笑話。它看起來仍然不真實，像是在看電影。只有痛苦是很真實的——除此之外，它還是像一場電影。

我明白到，在這之前我們沒有碰上壞事，只是時間的問題。瘋狂的人總是令我著迷，因為他們是這麼地有創意——他們沒辦法做出正常的事。通常他們都不會傷害別人，只是自尋煩惱而已；但是我以後怎樣才能知道是哪一種狀況？

由於害怕再度被槍擊，令我想到，我以後再也不會享受與眼光狂野的人交談了。但是當我一想到這個，我就開始納悶，因為那幾乎涵蓋了我認識並真心喜歡的每一個人！我決定不要再試圖詳細計畫安排，我只管等待，等到我終於能出去與人相處時，再看會發生什麼樣的情況吧。

住院期間，保羅向我報告約翰・史勒辛格（John Schlesinger）在城裡拍攝《午夜牛郎》的情形。在我被槍擊前，他們曾經請我扮演大派對場景中的地下電影製作人，我推薦維娃去演那個角色。他們也很喜歡這個主意。然後約翰・史勒辛格又請保羅拍一段地下電影，在「地下電影派對」那場戲裡播放，所以保羅就拍了一段紫外線的戲。然後，選角人員又請保羅去找一群我們認得的人來──常在馬克斯混的那群孩子──來扮演以日計酬的臨時演員。我感覺自己好像錯過了一場盛大的派對，像那樣躺在醫院裡，但是每個人都不斷地告訴我最新的發展，他們都很興奮能參與一部好萊塢的電影。

我對《午夜牛郎》有一股嫉妒的感覺，就像我看《毛髮》時一樣，體認到有錢人把地下電影、反文化生活的題材拿走，然後加上美好、光鮮、商業化的包裝處理。我們提供的──我是說，最初提供的──是一種新的、更自由的內容，以及人們真實生活的面貌，儘管我們的電影在技術上不夠細膩，但是直到六七年，人們想聽禁忌話題，想看現代生活的寫實場景，地下電影仍然是唯一來源之一。但是，現在好萊塢（以及百老匯）也在處理同類型的主題，情勢變得有些混淆：在以前，選擇就像是黑與白之間，但是現在變成了黑與灰之間。我明白了，由於好萊塢與地下電影現在都拍起了有關男妓的電影──雖然兩者的處理方式天差地別──但它奪走了地下電影一張真正的王牌，因為人們將寧願去觀賞看起來比較好的處理方式。它的威脅性要小得多（人們確實比較傾向於避開新的現實；他們寧願在舊現實上，添加新細節。就是這麼簡

單）。我一直覺得，「他們進入了我們的地盤。」這令我比起以往任何時候，都更渴望拿到好

萊塢的資金，按照我們的態度，來拍一部看起來和聽起來都很美麗的電影，讓我們最後能夠公

平競爭。我真是太嫉妒了…我在想，「為什麼他們不給**我們**資金來拍，比如說，《午夜牛郎》？

我們一定可以幫他們拍得非常**寫實**啊。」我那時並不了解，當他們說他們想要寫實的生活，他

們指的其實是寫實的電影生活！

「這不是太妙了嗎？」有一天晚上保羅和我通電話時這麼說，當時我還在住院。「好萊塢

才剛剛拍了一部四十二街男妓的電影，而我們早在六五年就拍了我們的。而且還有整批**咱們**偉

大的紐約幫，一整天都坐在**他們**的片場裡——潔拉丁、喬、昂丁、派特、阿絲特（Pat Ast）、

泰勒、凱蒂、賈姬、嘉芮・米勒（Geri Miller）、派蒂・迪阿本維爾——而他們甚至沒有再採

用過他們……」

「達斯汀（Dustin Hoffman）人怎麼樣？」我問。

「強・華特呢？」

「喔，他人很好。」

「他也很好……布蘭達・瓦卡羅也是，」他心不在焉地說。「他們全都很好。」然後他突

然大笑起來，想起了西爾維亞・邁爾斯（Sylvia Miles）。「而西爾維亞更是不屈不撓。一股大

自然之力。」

我能體會那種感覺：在拍了一小段紫外線的短片後，就只能在一部電影的片場閒晃，對於

保羅來說，是滿沮喪的——他覺得自己才是應該在那裡拍片的人。畢竟在他來工廠之前，他就已經拍過自己的電影了。

「嗯，你知道，」我說，「或許是我們的電影拍得太早了。或許現在才是拍男妓電影的好時機。你何不再拍一部——這次可以拍彩色的。」

「我也這樣想，」保羅承認。

在七月，我還在醫院時，保羅開始拍《肉》，傑德擔任助手。他們並沒有拍太多底片，他們拍攝的大部分最後都有採用。保羅喜歡用長時間鏡頭。

有一天下午，潔拉丁打電話到我房間，她剛剛拍完她的第一場戲。

「你有演保羅這部電影嗎？」我說。

「有啊。保羅今天早上打電話跟我說，『你何不到佛瑞德的公寓來；我們要拍一些片子。』我以為他指的是短小的家庭影片，我兩個女朋友警告我，『千萬不要演安迪‧沃荷的電影——會有魔咒跟著你一輩子。』但我還是去了，而且也拍了——你曉得我有多愛保羅。」潔拉丁非常迷戀保羅。

「你要做些什麼？」我問她。

「保羅告訴我說，喬是我丈夫還是什麼的，我也不曉得，然後就把我推到攝影機前，說要我做我準備做的事，於是我叫喬出去賣淫，好讓我有錢幫我的女生朋友墮胎。」

「誰扮演你的女生朋友？」

「派蒂。」

「派蒂・迪阿本維爾在這部戲裡？多棒啊！然後你做了什麼？你有和喬親熱嗎？」

「你瘋了嗎？在電影裡？」

「你沒有和他親熱？」

「不過我得說，他有硬起來。」她咯咯咯地笑著。

「哇。真刺激。真的是又大又硬嗎？你怎麼辦？」

「我——」她開始大笑。「——我在它上面打了一個蝴蝶結。」

「真真真的？」我說。「在他的老二上？然後呢，你做了什麼？」

「你知道我的，」她說。「我開始大笑。」

七月二十八日，我出院返家。身體中段整個纏上繃帶。我低頭看自己的身體，覺得很怕看見它——我尤其害怕洗澡，因為我得解開繃帶，而且傷口還很新；然而它們有點漂亮，淡紫紅和棕色。

接下來那一週半我都得臥床，而我就是那樣度過八月六日——我四十歲的生日。當我打電話給別人，他們在槍擊後頭一次聽到我的聲音，有時候會開始哭。他人這麼關心我，令我很感動，但我只希望一切能盡快回復到輕鬆的閒聊八卦。

有一天早上大衛・柯洛蘭德打電話給我，我問他和蘇珊・柏頓利最後怎樣了，因為她是在我被槍擊的前一天回紐約的，所以我不曉得後來的發展怎樣。

「我們之間真是太瘋狂了，」他說。他一談到這個，口氣似乎還是不太開心；我能聽出他真的很想念她。「她回來的那個晚上，」他說，「天氣悶熱，而我已經料到她會開口說要離開我。

然後妮可過來告訴我們，你被槍擊了。我們就坐在那裡，周圍好熱，我們不知道該怎麼辦——我們應該去醫院嗎？我不該去嗎？最後，妮可說，『我們應該坐～～坐在地～～地上，然後點燃～～燃蠟燭祈～～禱。』我那時也是嚇傻了，心想，『你知道嗎，她說的對。』於是我們點上蠟燭，妮可拉上百葉窗，然後我們就坐在地板上。那個地方看起來就像一間教堂。妮可的身體前後晃動，蘇珊更是驚呆了，然後我們出了這種事，而我也是快瘋了，因為我知道蘇珊即將結束一段羅馬的瘋狂之旅，一回來就聽說你出了這種事，而我也是快瘋了，因為我知道蘇珊即將離開我，而你正躺在醫院裡——我們甚至不曉得你能不能活命。每次我打電話到醫院，他們都說，『所有線路都因為他而塞爆。我們現在只能告訴你，他的情況很危急。』所以那是好幾個小時的煎熬。我們三個彷彿在那裡坐了整晚。

妮可最後終於離開。我們再度打電話到醫院，這次他們說你的情況好轉了一點。幾個鐘頭後，蘇珊就離開我，去了巴黎。」

六七年春天，亨利・蓋哲勒被任命為大都會博物館二十世紀藝術的館長，他在大都會博物館的生涯，大大躍升了一步，現在當我在康復期間，我們有過好幾次閒聊長談，幾乎就像從前

一樣，而他也講了一些博物館的內幕紛擾給我聽。他和博物館館長湯瑪士‧霍文曾經發生衝突，為的是一場大型普普繪畫展。

亨利告訴我，在六七年夏天，他到巴黎去檢驗一場展覽，那是法國政府一直希望能送到大都會博物館來展出的一場展覽：

「他們展些什麼東西，簡直匪夷所思，他說。我回來告訴霍文，『無論如何，我們都不能接這個展覽。』他說，『你完全正確。』然後在沒有知會我的情況下，他簽字同意展出。我嚇呆了，但是我沒有再多說什麼。」

接下來，在六八年二月，霍文從鮑伯‧史卡爾那裡借來詹姆斯‧羅森奎斯特的巨幅普普畫作《F-111》（F-111），擺在艾曼紐‧勞策（Emanuel Leutze）的《華盛頓橫渡德拉瓦河》（*Washington Crossing the Delaware*）旁邊展出。很顯然，霍文的用意是想讓六〇年代的歷史畫和更早期的歷史畫做一個對比，但是亨利覺得此舉侵入了他的二十世紀藝術領域，所以他就辭職了。

「在我去度假時，」他告訴我。「鮑伯‧史卡爾和霍文在某個晚宴之類的場合談過話，然後就決定《F-111》應該要在大都會博物館展出。沒錯，它是一幅傑作──然而，**我**才是二十世紀藝術的館長，不是史卡爾，也不是霍文。於是我就遞出辭呈。差不多十天後，霍文才找我去，坦承他打遍全國電話，請人推薦取代我的人選，而每個人都告訴他說，他想另外找人真是瘋了。所以我就同意回去上班，但是我們達成共識，以後由我全權負責二十世紀的**藝術**。」

當我能起床在屋裡行動後，工廠把《寂寞牛仔》的全部拍攝畫面送來給我；連續好多個小時獨一無二的場景。我只靠著一台放映機和一個接片機來工作，這邊剪一剪，那邊貼一貼，把它們剪接成標準的兩小時放映時間。

至於繪畫，我沒有精力從事大幅畫作，所以我邊看電視，邊畫了許多小型的洛克菲勒夫人（Happy Rockefeller）畫像，七乘六英寸大小。那年夏天電視新聞充滿暴力。我看到蘇聯坦克開進捷克，然後是芝加哥民主黨代表大會的新聞，示威者在街頭以及大公園裡和芝加哥警方抗爭。

等到九月，我就回去工作了。

我必須穿上沉重的手術腰箍，來支撐開過刀的部位，雖然覺得自己好像被黏合起來的人，但是能回到工廠，還是令我欣喜若狂。

然而，每次聽見電梯即將停在我們的樓層，我都會神經緊張。我會等著門打開，好查看一下來者是誰。我們決定再多建一個入門走道，以便先篩檢一下來人，再讓他們進入主區，而且我們在牆上安了一扇兩截門，下半截關閉，上半截打開。當然，這些安全裝置只是象徵性的，如果有人大力踢一腳，它們就擋不住了，更不要說有槍了。但還是一樣，這裡至少**看起來比較**難闖入。總之，任何人都可以隨意進出的日子結束了。

而且工廠裡的每個人都更加保護我——他們看得出來，我還是很害怕，所以他們只要看到任何人舉止有些怪誕，就會把那人攆走。我發現自己很多時間都待在邊間的小辦公室裡，躲在關上的門後頭，對我新聘的打字員說話。從前我總是喜歡和外表怪異而且看起來瘋狂的人相處——我曾因此而發光發亮，真的——但是，現在我非常害怕他們會掏出一把槍來射我。

看見我改變了這麼多，保羅說，「你知道嗎，安迪，你老是鼓勵那些靠著……嗯……」他在斟酌的應該用哪個字眼。「……心理健康極脆弱的人來這裡。但那是自找麻煩，而現在**你**，」他說，一邊指著我的胸口和腹部，「比任何人都了解了。」

當然，保羅說的沒錯：顯然我應該避開那種不穩定的人。但是，選擇要見哪些人以及不見哪些人，這樣完全違背我的作風。而且不只如此，還有一件事，我從未對任何人坦承過：我擔心，要是沒有這群瘋狂的嗑藥者在我身邊喋喋不休，做一些他們的瘋癲事兒，我可能會失去創造力。畢竟自從六四年以來，他們就是我所有的靈感來源，而我不曉得，要是沒有他們，我還能不能做得到。

我還是得花很多時間來臥床。每當我在白天離開工廠，不論去什麼地方，我都會早早離開，回家去。我在七點醒來時就已經睡飽了，然後立刻開始講電話，打給每個人，探聽在我離開派對後，發生了什麼事。這種替代的生活方式，其實就和人在派對現場一樣地適合我。我開始享受這種生活：回家躺在床上，吃著糖果、看電視、講電話以及把電話錄下來。

突然遠離那些我原本深愛的瘋狂事物，對我其實滿容易的，因為已經沒有太多事件了。情勢在六七年夏天達到巔峰，然後就慢慢衰微了。六八年秋天，是〈嘿，朱德〉（Hey Jude）盛行的時段，所有人都說一切變得更「柔和」了。

至於瓦萊麗，就我所知她還在監獄裡。而在六八年聖誕夜，我在工廠接到一通電話，幾乎昏倒，我聽到她的聲音，要我撤銷對她的所有控訴，並支付她兩萬美元作為她所有手稿的酬勞，安排她演更多電影，以及——她在這一長串要求之上，還添加了一個最神經錯亂的大夢——把她弄上強尼·卡森（Johnny Carson）的脫口秀。要是我不照辦，她說，她「總是可以再來一次」。

我最大的噩夢成真：瓦萊麗出獄了。一位我們不認得名字的男士，幫她付了一萬美元的保釋金。

幸運的是，她在紐約到處威脅其他人，因此當一月九日她在下城法庭出席她的聽證會時，又再次被捕。

五個月後，也就是槍擊事件後大約一年，我拿起一份《每日新聞》，看到頭版上寫著「沃荷槍擊女郎判三年」。文章報導，瓦萊麗能將她已經服刑的時間算進三年刑期中，所以那表示刑期最多只剩兩年。

接近六九年底，我接到一封維拉·克魯茲的來信，她那時剛因竊車被判刑。她也被送進麥堤溫（Matteawan）醫院，在那兒，她經常看到瓦萊麗。根據維拉的說法，瓦萊麗揚言等她出

院後，要「把安迪・沃荷給解決掉」。

就在我收到維拉的信之後，麥堤溫釋放了瓦萊麗，宣稱她已經痊癒。她打過幾次電話到工廠來，但是後來就停了——她一定是找到了其他的興趣，因為我此後再也沒見過她，雖然偶爾還是會聽說有人在街上看到她，通常是在格林威治村。

在六八年秋天，迷你裙熱潮已經完結了。那年年頭，到處都是長度僅及胯下的裙邊，但是到了春天，你開始看到時尚人士穿著各種不同長度的裙子。而且即便有最新的討論，關於及膝／小腿一半／拖到地板上的裙子長度，女士更常穿起褲裝。在這個季節裡，大家辯論得最兇的議題，是那些最高檔餐廳不讓著褲裝的女士入內——出現很多爭議以及許多餐廳領班的採訪。

馬克斯那裡的年輕人更常穿二手店的衣服了。當紅的是那些巴基斯坦─印度─環遊世界的嬉皮風，一堆的繡花和錦緞。人們花好多時間在跳蚤市場和古董店和二手商店，而那種樣貌也開始展現出來──不只在衣櫥裡，也在他們的公寓和住宅裡。彷彿所有人忽然都明白「勞工」已經變成過去式，人們永遠不會再拿到細節一模一樣的衣服或家具或任何物品了。

新聘的打字員忙著幫我整理一卷又一卷的錄音帶，是我和他人當面或透過電話的談話錄音，從六五年昂丁的第一批錄音開始。

那些昂丁的錄音帶是要集結成一本書的，書名就叫作《a》，由格羅夫出版社在六八年底

出版。我們稱它為「安迪沃荷的小說」，但它其實只是把昂丁所有的錄音帶整理出來而已，其中某些人名做了些修改（例如，昂丁還是昂丁，腐敗還是腐敗，但我變成了「德拉」，伊迪變成「塔克辛」〔Taxine〕）。

比利和格羅夫出版社合作，確保書中每一頁都和那名打字員整理的文稿一致，連所有拼字錯誤都一致。我想要做一本「爛書」，就像我拍過「爛電影」和畫過「爛畫」，因為當你真的把某件事搞砸，你最後總是能學到點什麼。

《a》的書評不見得都是好的（我最喜愛的一個爛書評，把這本書描述為有如「一場酒鬼的閒聊聚會」）。我一心希望好萊塢能買下它的版權，好讓昂丁與我能看到漂亮的演員，像是特洛伊·唐納休以及泰布·杭特，來扮演我們。我曾經對萊斯特·波斯基提到這一點，他剛剛取得第一個製作大型電影的機會（就是《富貴浮雲》，茱蒂·嘉蘭非常想要主演的那部片子──為此，她和萊斯特以及田納西·威廉斯在六五年工廠那場派對上，爭得面紅耳赤──終於推出來，由伊麗莎白·泰勒主演）。「拜託，安迪，」一聽我問他要不要買下《a》的電影版權，萊斯特就開始咳聲嘆氣。「我正在努力忘掉我的背景呢。我現在尋找的是文學**屬性**──不是暴行。」

七月底，我帶著昂丁和凱蒂，到位於八十一街和麥迪遜大道的坎貝爾殯儀館（Frank Campell's Funeral Home），加入一條繞行整個街區的隊伍，向茱蒂·嘉蘭告別。我想錄下他

們在等待棺木經過的這段期間。我曉得茱蒂的粉絲都會在那裡流淚訴說，她對他們而言，是如何地意義非凡。在我腦海裡的預想，這將是一場很棒的戲劇——隊伍裡的昂丁和凱蒂，站在舞台正中央，身邊到處都是又哭又笑的人，大家都在訴說自己為什麼會到這裡來。我知道，這樣的場景正是茱蒂會認為超級滑稽的場面。

但是，那天和昂丁在一起的感覺非常奇怪；就好像和一個正常人在一起。他最近很少到工廠來。他現在有一個固定的愛人了，他說他絕對要戒掉安非他命，而且他還打算安定下來，做一名郵差——幫美國郵局布魯克林分局投遞信件的真正郵差！在我們排隊的時候，我一定是對他一臉驚愕相——我無法相信，他和以前那個念念有詞，在電影《a》裡因為吸安而尖叫，狂笑和結巴以及無法無天的傢伙，竟然是同一個人。他現在盡說些寒暄的普通對話，像是「今天真熱，是吧？」而且他的動作也很正常——不再步履蹣跚，跌跌撞撞，或是嘴角掛著泡沫。一連好幾星期，我都無法不去思考這個嶄新的沒有個性的昂丁。現在和他談話，就好像和你的提莉阿姨談話似地。當然，對他來說戒掉藥癮是件好事（我猜），而且我也替他高興（我猜），但是感覺真是無聊⋯⋯這是無法避免的事。洋溢的才華全都沒了。

比利在忙完電影《a》的事務之後，做了一件非常怪異的事：他進入暗房，然後就不肯出來了。此後再也沒有人於白天看見過他。每天早晨，我們會在垃圾桶裡發現外賣食物的容器以及優格杯，但是始終不知道是他在夜間跑出來買食物，還是他的朋友幫他買來。

剛開始這好像沒什麼大不了，只是他經歷的一段過渡期，但是隨著春天腳步近了，他卻還是不出來，每個人都開始好奇這到底是怎麼回事。

暗房就設在我們都要用的廁所旁邊——兩間房相連的牆壁上，其實有一扇圖了油漆的氣窗，聲音很容易穿透，因此當你在上廁所時，如果比利在裡面走動或做事，你能夠聽見——當然，他也能聽見所有的尿尿和便便以及沖水的聲音。

偶爾他會讓某人進暗房去探視他，但是大多數時候，他甚至連你敲門都不回應。大家都期望我想個法子把比利弄出來，但是我沒有。好多人都對我說，「你不覺得他就是在等**你去請他出來嗎？**」但是我對於他為何進去，一點頭緒都沒有，又怎麼可能把他弄出來？而且就算我能，為何我就應該這麼做？我覺得那樣子插手是不對的。比利看起來總是很清楚自己在做什麼，而我只是不想干涉；我覺得，等他想出來的時候，自然就會出來——在他準備好的時候。

到了六九年十一月，他已經入櫃快要一整年了。新來的人都覺得這非常奇怪，這裡竟然有一個人住在暗房裡，而我們卻不曾看見過。但是當某個情況漸進發展時，不論那個情況有多怪異，你還是會習慣的。時不時，我們會隔著門問他有沒有需要什麼東西。我甚至不曉得他是否還有吸食安非他命。但是有一天，盧·瑞德來訪，在暗房裡和比利相處了整整三個小時。當他出來後，一臉驚嚇狀。

「我去年真不該給他那本書的，」盧邊說邊搖頭。

我不曉得他在講什麼。

「愛麗絲‧貝利（Alice Bailey）寫的書，」他說。「事實上，我給了他三本。」

我聽過這個名字。昂丁常常提到她；她專門寫一些神祕學的書。

「我當時在讀她寫的一本書，」盧說，「但是太難懂了，於是我想，何不叫比利來讀，你知道，然後再把有趣的部分告訴我？沒想到，接下來他就進了櫃子，而且不肯出來了。他把頭髮全剃光——他說毛髮會往內長，不是往外長——而且他現在只吃全麥的威化餅以及米餅。」

「但是我覺得在晚上我們離開後，他會出來，從布朗尼（Brownies）那裡弄食物。」布朗尼是轉角一家健康食品店。

「再也沒有了，」盧說。「現在他遵循白魔法書的教導，如何重建你的細胞結構——你巧妙利用細胞中心，並吃一些，像是這個優格。我請他告訴我要怎麼做，他說那樣做有可能很危險，他只願意告訴我一部分，否則我若犯下一個錯誤，做錯了什麼，我可能落得和他一樣的境地。」

「他告訴你的是哪個部分？」

「就只有一個吟誦～啊～哞。」

比利的情況越來越詭異。在廁所裡，我們都聽到牆壁的另一側有說話的聲音，有一陣子，我們以為有另一個人搬進來和他一起住。結果發現，兩個聲音都是比利的。但我還是覺得，不論是什麼問題他應該要自己去解決，而我也相信他終究能辦到。

對於我來說，整個六〇年代最令人困惑的，莫過於最後那十六個月。我一直在錄音以及用拍立得拍下所有我看見的東西，但是我不曉得該拿它們怎麼辦。

在六九年，有人預測加州將發生一場大地震，丹尼‧菲爾德就跑到加州去，盡可能在離斷層最近的地方，租了一間屋子，他告訴我，因為「我想要置身於一場災難之中。我在電影裡看過它們這麼久，我真想知道感覺起來是什麼滋味」。人們太無聊了，希望能發生什麼大事——不論是發生在媒體、在地殼、任何地方、任何事件。

我每天下午都會強迫性地到工廠去，待個五六小時，雖然我很迷惑，因為我在那兒既沒作畫也沒拍片，只是靜靜地坐在我的小辦公室裡，窺視保羅和佛瑞德在前屋處理業務。每當一臉無害的朋友或是朋友的朋友來訪，我就會走出辦公室，幫他們錄音和拍照，之後又會鑽回我的辦公室，等待下一名訪客。

現在回想起來，我猜，六〇年代末，待在工廠對我來說很重要的，是那些機械的運作。我自己可能還很困惑，但是那裡的聲音，例如電話聲、門鈴聲、相機快門的咔嚓聲、閃光燈的聲音、音像同步裝置開動的聲音、幻燈片在看片機裡發出的卡嗒聲，最重要的是，打字機以及正在轉譯的錄音帶裡的說話聲——它們都能讓我感到安心。我知道工作還在繼續進行中，就算我完全沒有概念它們會變成什麼樣子。每當我聽說其他原來只有小成本的人，突然有了管道籌大錢，有時候金主甚至完全放手，讓他們自由地搞藝術，就會心生嫉妒。我仍然覺得我們的電影，

充滿了我們挑選來的奇怪、有趣的人，是獨一無二的，而我也了不了解，為什麼沒有大片廠主動找我們合作。

到工廠來的訪客，突然之間都在打聽的大問題是：「你認識什麼人在幫人整理錄音帶嗎？」

每個人，真的是每個人，都在替其他人錄音。機器已經接管了人的性生活──看看那些假陽具，以及五花八門的按摩棒──如今它還要接管社交生活，藉由錄音機以及拍立得。布莉姬和我常說一個笑話，我們兩人通電話時，不論是誰打給誰，接聽的人第一句話總是「哈嘍，你等一下」，然後跑去插接頭，連線。我會在電話裡盡量激怒對方歐斯底里，以便得到一卷精采的錄音帶。由於我不太出門，早晨和晚上經常待在家裡，因此我把很多時間用來講電話、聊八卦、惹事生非，聽聽別人的想法，並設法弄清楚發生了什麼事──以及把它們錄下來。

麻煩在於，就算你請一個專人幫你整理這些錄音帶，還是要花好多時間。那段期間，即使連打字員都在錄他們自己的帶子──就像我說的，人人都在錄音。

但是讓人難以置信的是，那時的記者採訪時很少錄音。他們會帶著拍紙本和鉛筆來採訪，將你說的關鍵字眼寫下來，回去以後靠記憶來整理（當然，我所謂的「每個人都在錄音」，指的是「每個我們認識的人」）。一般人完全沒在錄音，而且事實上，當他們看到你的錄音機，甚至會疑神疑鬼：「那是什麼？……你為什麼要錄音？……你要用它們來做什麼？」之類的問題）。

錄音，為採訪各類名人帶來了很大的可能性，而且我們最近很久才拍一部電影，我開始思考創辦一本內容只有採訪錄音的雜誌。有一天，約翰・威爾考克剛好來訪，並問我願不願意和他一起辦一份報紙。我說好。約翰早就發行過一份用新聞紙印刷的雜誌，叫作《另類報導》，所以他擁有整套排版及印刷設備。我們攜手合作，在六九年秋天推出了第一期的《訪談》（Interview）雜誌。

報章雜誌不斷地派記者來採訪我們，而我們也確保工廠裡總是有新面孔，好讓他們有聚焦的對象。在那年底，焦點是凱蒂・達琳——她對記者透露，她和我們有「好幾部戲約」，而且她還幻想出一些片名——像是《倒楣的金髮佳人》（Blonde on a Bummer）、《格林威治村的新女郎》（New Girl in the Village）、《樂隊男孩之外》（Beyond the Boys in the Band），一切都看她當天腦裡想到什麼名詞而定（即便我們的電影已經越來越少，相距時間也越拉越長，但片名倒是從來不缺）。我們獲得價值數千美元的宣傳，宣傳一些我們懶得拍攝的電影，也宣傳一些我們從未用來拍片的超級巨星。

《肉》在布里克街上的蓋瑞克戲院（Garrick Theater）上映，從六八年十月放映到六九年四月。喬・達拉山多在城裡多了不少崇拜者——蓋瑞克戲院的副理，名叫喬治・艾巴格奈羅（George Abagnalo）的年輕人告訴我們，他注意到一些老面孔一再地回來看這部電影。凱蒂也一樣，一場戲就大紅，她在那場戲裡，像淑女一樣端坐在沙發上，賈姬在旁邊大聲朗讀舊電影

雜誌，上空的阿哥哥舞者嘉芮則在幫喬口交。

在《肉》上映期間，賈姬和凱蒂在位於第十街和大學區的亞伯特旅館（Hotel Albert），合租了一個房間。那時賈姬已經完全變裝了──一頭染成棕紅色的茂密長髮，深色唇膏，別著一個大胸針的四〇年代洋裝，包括一個他最喜歡的、上面寫著「尼克森」的白鐵礦胸針。被問到為什麼要「完全」變裝，賈姬會這樣解釋，「當一個古怪女孩要比當一個古怪男孩輕鬆得多。」

賈姬的全女性裝扮並不會太讓人難以接受，因為他是以純喜劇的方式來呈現；到了夏天，當保羅開始拍攝他和凱蒂在《肉》中的戲份時，他正好處於那種半男半女的詭異階段──但是和兩者都有一段相當的距離。他的眉毛全拔光了，他也上了水粉餅妝，但是幫助不大⋯鬍碴子還是一直冒出來，而且出現紅腫痕跡──細小的紅色凸塊──你可以看得出那裡有過電解作用（我們認識的很多變裝皇后都會去找城中一所電解學校的學生，請他們幫忙去除身體及臉上的毛髮──這樣做比較便宜）。但是，變性最詭異的部分並不在於容貌，而是在於**聲音**。就賈姬的案例，他和大部分希望聲音聽起來像女人的男人一樣，刻意把嗓音壓低，彷彿在耳語般。然而，像耳語般壓低聲音說話，從來就不會讓變裝皇后聽起來更女性化──只會讓他們顯得更為迫不及待。

研究其他變裝皇后的缺點，會讓你更加了解凱蒂有多難得，以及她花了多大工夫保持這般女性化──以及她在這方面有多成功。

凱蒂在六九年受到一個沉重打擊。事實上，她始終無法釋懷。那年，當專業報紙上出現一則消息，有一部叫作《雌雄美人》（*Myra Breckenridge*）的電影即將開拍，凱蒂就開始寫信給電影公司和製作人，以及她想得到的不管什麼人，告訴他們，她就是過著和片中主角一樣的生活，而且她對四〇年代的電影了解之深，甚至超過戈爾‧維達爾5。這是事實。

然而，他們把那個角色給了拉寇兒‧薇芝（Raquel Welch）。

可憐的凱蒂，寫信苦苦哀求他們重新考慮。她知道，如果好萊塢真有一個變裝皇后的角色，就是這個了。然而在苦等不到回音後，凱蒂身上出現了一些變化──除非你很了解她，否則你是看不出來的（畢竟，她的日常生活始終有相當程度是在表演）。但是突然之間，她必須正視好萊塢把她拒於門外的事實。她這一生，不斷受到各種人與事的排斥，在這個過程中，她始終保有一個幻想，認為就算這個世界上沒有一個地方肯接納她，好萊塢還是會接納她，因為好萊塢就像她一樣地不真實；好萊塢一定會懂得她的──不論用什麼方式。因此，當她沒有得到邁拉（Myra）那個角色時，她了解到好萊塢也不要她，我看得出她變得越來越怨恨。

裸體狂潮在六九年襲擊劇場。就在不過一年前，舊金山警方還大陣仗地出動人員，只要劇場演員膽敢**開始**脫衣服，就立刻逮人。然而，最新的潮流突然變成：在一齣長期演出、大肆宣傳的戲劇中，演員脫光全身衣服，全裸地在台上又唱又跳，例如《噢！加爾各答！》（*Oh! Calcutta!*）以及《六九年的酒神》（*Dionysus in '69*）。

這段期間，我用拍立得照了好幾千張生殖器的照片。任何時候，只要有人來工廠串門子，不論他看起來有多麼一本正經，我都會請他脫下褲子，好讓我幫他的老二和蛋蛋拍張照片。結果誰願意脫褲，誰不願意，往往能令人大吃一驚。

就我個人而言，我非常喜愛黃色書刊，我一直在大買特買──我說的是真正下流、刺激的那種。你只需要弄清楚真正讓你興奮的東西是什麼，然後去購買適合你的下流雜誌及電影海報，就好像你要找出適合你的藥丸或是罐頭食品般（由於我實在太渴望色情的東西，被槍擊後，我第一次踏出家門，就是直奔四十二街，和維拉·克魯茲一起看窺視秀，順便再買進一批黃色雜誌）。

我總是想要拍一部純粹「打炮」的電影，不含任何其他內容，就像《吃》只有進食、《睡》只有睡覺一樣。因此我在六八年十月，拍了一部電影，內容是維娃和路易士·瓦登性交。我只稱它為《幹》（Fuck）。

起初我們只在工廠裡流傳，偶爾放給朋友看。後來，在六九年五月，我們推出《寂寞牛仔》，它很快就冷下來了，我們不得不另找東西來替代，於是我就想到是否應該放映《幹》。

我那時還是不清楚哪些色情內容合法，哪些不合法，但是到了七月底，看到城裡到處在放映各式各樣的色情片，而且像《搞》（Screw）這樣的色情雜誌，更是每個書報攤上必備，我們想說，有何不可，於是我們把《幹》的片名改成《藍色電影》（Blue Movie），然後在蓋瑞克戲院上映。它才播一個星期，就被警察抓了。他們大老遠地跑來格林威治村，坐在觀眾席裡聽維

娃大放厥辭，談論麥克阿瑟將軍以及越戰，聽路易士說她的奶頭是「杏仁乾」，然後又聽她講述警察如何地在漢普頓騷擾她，只因她沒穿胸罩等等——然後，他們扣押了我們的電影拷貝。這是為什麼，我很好奇，他們怎麼不去第八大道，扣押像是《在茱蒂的盒子裡》（Inside Judy's Box）或《緹娜的舌頭》（Tina's Tongue）之類的東西？難道說它們更具有「社會救贖」？基本上，這一切都取決於他們想扣押什麼，以及不想扣押什麼。真是荒謬。

維娃在六八年十一月想去巴黎，所以我就給了她一張來回機票。次年一月，我接到她的一封信，信裡說，「如果你不寄錢給我，我將與你作對，正如我以前為你工作般。」每當有人威脅我，我就不再理他們。我當然對她很失望，但是對於維娃這個人，我已經習慣失望了。二月時，她又寄了封電報來，基本上還是說同樣的事，而我也故意不理會。然後我聽說她去了洛杉磯，主演安妮·華達（Agnes Varda）的電影《獅子、愛、謊言》（Lions Love）。這個時機似乎很適合讓維娃走紅。越來越多女生模仿她的樣貌——優雅柔軟而且光滑如緞的樣貌，蓋在長褲上的長罩衫，無精打采和一臉無聊的姿態，而最重要的是頭髮——一大頭蓬鬆鬆曲的頭髮。

六九年三月，當我住院接受後續手術時，維娃又發了一封電報到工廠來——這次是從拉斯維加斯發來的：上面說她結婚了。差不多一週後，她帶著新丈夫回到紐約來，他是一名法國製片人叫作米契爾（Michel），是她在歐洲結識的，然後和她一起到好萊塢。我祝她幸福。在

我們談話時，她不時地和先生說些悄悄話，請教他的意見，關於這張支票或是那張照片之類的。她告訴我說，她正在為普特南出版社（Putnam's）寫一本自傳體小說，叫作《超級巨星》（Superstar），而這本書也會揭露地下電影世界。她還說，事實上，她正在錄我們的這段電話交談，作為書中的某一章。

在六〇年代末，好萊塢似乎承認了我們的作品，而且願意給我們錢，去拍大預算的三十五毫米電影（同時，《肉》也在德國首映，而且非常成功。當保羅和喬過去宣傳時，受到熱烈包圍）。哥倫比亞片廠想要和我們合作拍一部電影，還告訴我們說可以先著手進行，再弄出一個類似腳本或電影大綱的東西。

差不多就在這個時候，我們碰到一個名叫約翰·哈洛威爾（John Hallowell）的作家，他住在洛杉磯，幫《洛杉磯時報》（Los Angeles Times）採訪電影明星。約翰正在寫一本叫作《真實遊戲》（The Truth Game）的書，包括一堆不同明星的篇章，但是用小說體裁來寫，把他自己當成主角，身分是一個年輕的男記者。他到紐約來拜訪我們，希望用工廠裡的人物採訪，作為該書的終章。他和保羅一見如故，馬上就開始合作，幫我們寫一份拍片綱要帶到好萊塢——展示洛杉磯不同的生活面向。它被量身打造成將我們的超級巨星和約翰宣稱他能搞定的一些好萊塢明星的混合體。

約翰返回好萊塢，把我們的想法告訴那裡的人。我們常常接到他語氣興奮的電話和電報，

說些像是「拉寇兒等不及了」，或是「娜塔莉（Natalie）說非常棒」之類的話，而我則會取笑他老是喜歡提名人（有一次他嚇了我一跳——他真的讓麗泰·海華絲（Rita Hayworth）來聽電話。但是我們沒有辦法好好交談，因為她很害羞，我也很害羞。我們喃喃地談了點藝術——她告訴我，她曾經畫過一幅梔子花的圖。她很親切，但是也很令人難過，因為她說話含糊不清還似乎有點迷糊。她說她曉得我一定能讓她成為「最閃亮的一顆超級巨星」）。

五月時，哥倫比亞公司安排我們飛到洛杉磯。

和電影公司的會議剛開始一切順利，直到有一位主管問道，綱要裡提到的大丹狗是否絕對必要（這是一個很平常的問題，因為好萊塢一向喜歡把預算壓低——他只是善盡職責，提一些聽起來很有經濟頭腦的問題）。然而，當保羅告訴他，沒錯，那條狗是不可或缺的，因為其中一名女孩「將和它談一場戀愛」，他嚇壞了。保羅向他保證，人與狗性交的內容絕對不會出現在鏡頭裡，但是我們都看得出，天塌下來了。

此後我們再也不曾聽到該電影公司的消息。我們回到紐約後，約翰打電話來說，基於「道德原因」，他們回絕了這個拍片計畫。「你不覺得好笑嗎？」他嗤之以鼻。「基於『道德原因』：他們的道德就和匈奴王阿提拉（Atrila）不相上下。」

洛杉磯之旅也不能說是完全浪費時間——我們看了一部真正的好萊塢新片預演。彼得·方達和丹尼斯·霍柏剛剛拍完《逍遙騎士》。我們在彼得位於某個峽谷的家裡，看了粗略剪接的版本。他們把片子裝進放映機，然後在片子開始時，彼得打開他的音響，播放未來將作為配

樂的所有搖滾歌曲——它們還沒有真正配到影片拷貝上（事後保羅開他玩笑，「真是個好點子呀——幫你收集的唱片拍一部電影！」）。看到像彼得及丹尼斯這樣的年輕人，按照他們自己的主張，推出新的年輕人形象，真是令人興奮。像他們那樣運用搖滾樂，讓你回想到某些地下電影，但是，真正賦予《逍遙騎士》新面貌的，是好萊塢那種首映方式，那種推片方式，以及到處放映的方式（當然，它也是傑克‧尼克遜〔Jack Nicholson〕的第一個重要角色）。

不過我得承認，當我在看《逍遙騎士》會大賣，不確定人們會接受那種鬆散的風格。而且我也沒料到當它在七月首映時，會成為數以百萬計的年輕人所幻想的形象——自由自在地上路，買賣毒品，然後受到迫害。

舊工廠時代的超級巨星並沒有常到新工廠來。有些人說他們在全白的地方覺得不自在。當外人打電話找他們（雜誌做採訪，或模特兒經紀公司有工作，或是純粹失聯的老朋友），我們就會幫忙尋找他們的下落，我們會在城裡放出消息。但是，情況已經變了。

到了六九年底，來自洛杉磯方面的「要－不要－也許／繼續－暫停」已經拖拉了一整年，我們都按捺不住了，想要開始另外拍一部電影。

保羅告訴我，他對於藥物受到追捧美化，深感厭倦——尤其是在電影裡。他想把濫用藥物的浪漫色彩，完全剔除，拍一部下東城毒癮者的電影，片名就叫作《垃圾》。我覺得聽起來像

個好點子，所以我就說好，去做吧。

這部片的演員是一批新人，比較年輕、後普普世代的孩子（例如珍・佛斯〔Jane Forth〕，她是一名十六歲的美人，漂亮的剃光的眉毛和抹了油的頭髮）。早期超級巨星所叛逆的一切道德與限制，現在全都顯得那麼遙控——就像維多利亞時代對於現代人來說，那麼地不真實。對於這波新浪潮來說，普普不再是一個議題或選項：它是他們唯一曉得的東西。

1・譯註：drella，安迪的小名。

2・編註：索爾・斯坦伯格（Saul Steinberg, 1914-1999），出生於羅馬尼亞的美國漫畫家和插畫家，他為《紐約客》畫的最著名的作品為《從第九大道看世界》（View of the World from 9th Avenue）。

3・譯註：黛安・阿布絲（Diane Arbus, 1923-71），美國傳奇攝影師，有「怪胎攝影師」之稱，喜歡捕捉各種不為主流社會接納的怪人的面貌。電影《皮相獵人》（Fur）就是在講述她的故事。由妮可・基嫚扮演阿布絲。

4・譯註：瓦萊麗・索拉尼斯（Valerie Solanis, 1936-1988）在安迪・沃荷過世後一年多，也因病去世。

5・譯註：《雌雄美人》就是根據戈爾・維爾達（Gore Vidal, 1925-2012）的同名小說改編的電影。

後記

那些對我們來說如此特殊的年輕人，構成我們的六〇年代風貌的人，有一些在七〇年代就夭折了。

伊迪後來長住在加州，生活歸於平靜。她甚至還結了婚。但是她經常進出醫院，然後在一九七一年死於「急性巴比妥鹽中毒」。

有一天，安德莉亞．費爾德曼在她與家人同住的第五大道和十二街交叉口的公寓，留下一些字條。她說，她將「前往一場盛宴」，然後就從十四樓的窗戶跳下去，手裡抱著一本聖經和一個十字架。

一天早晨，艾瑞克．愛默生被人發現躺在哈德遜街的中央。官方記載，他是肇禍司機開溜的車禍受害者，但是我們聽到流言，他是服藥過量然後被棄置在那裡——不論真相為何，他騎的腳踏車完好無缺。

凱蒂．達琳始終沒有一圓她的好萊塢夢。田納西起用她主演他在外百老匯的戲劇《小型船隻警告》（Small Craft Warnings），而這，就是她最接近一般演藝圈的時刻了。一九七四年，她

罹患癌症，臨死前在哥倫布醫院躺了好幾週，那裡距離工廠只有幾個街口。後來她得到了夢寐以求的明星式葬禮，就在上城的法蘭克坎貝爾殯儀館。

一天早晨，當我來到工廠時，比利把自己鎖在裡面的那扇後屋暗房的門，竟然是開著的，而他也不見了。房裡臭氣沖天。地上有上千個香菸屁股，牆上則畫滿類似占星術的圖表。我們把垃圾清乾淨，把黑色牆壁漆成白色。幾週後，我們租了一台影印機，把那個房間改成影印室。差不多一年過後，有人告訴我們，他們在舊金山看到他，但是自從那天晚上他離開後，我就沒再見過或聽到他了，離開之前，他在牆上貼了張紙條。上面寫著：

安迪—— 我不再待在這兒了

但是我沒事

愛你的，比利